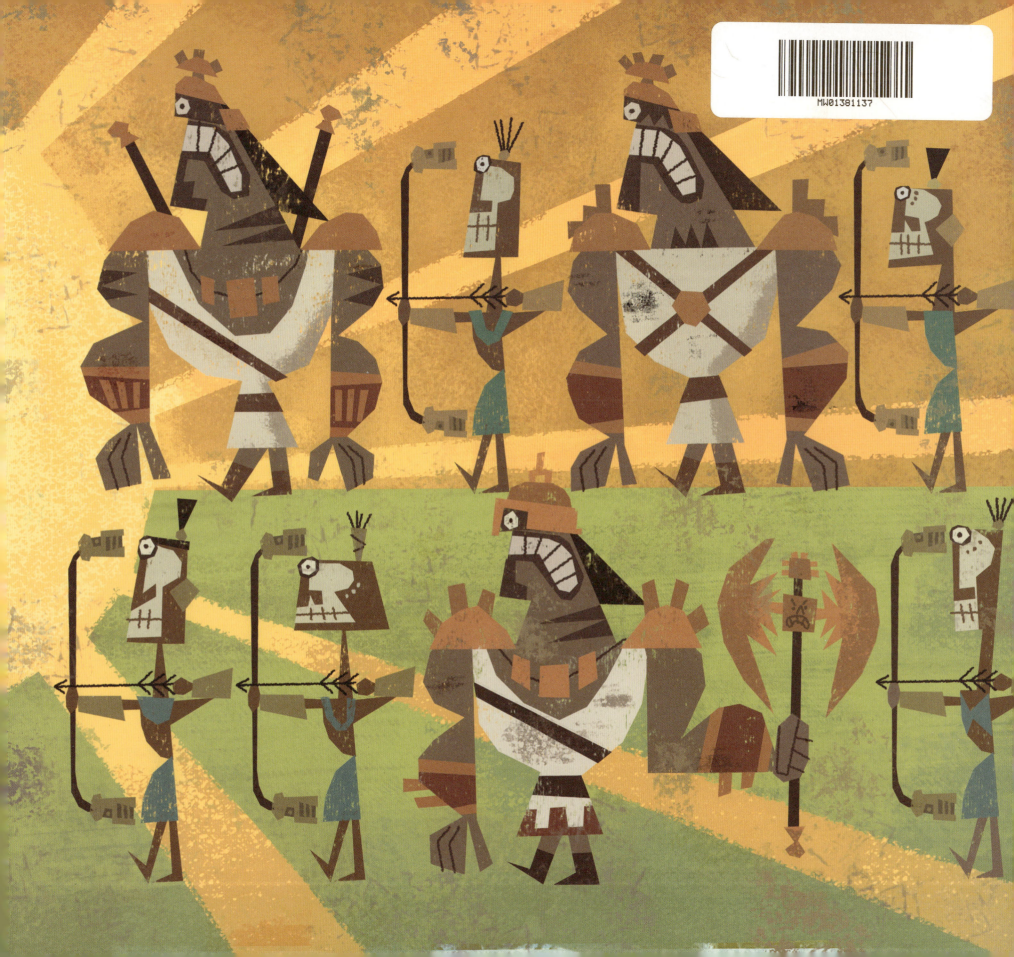

Logo Design by Jorge R. Gutierrez • Font Design by Jorge R. Gutierrez & Jon Contino • Speedlines Design by Clayton Stillwell • Paint by Gerald de Jesus

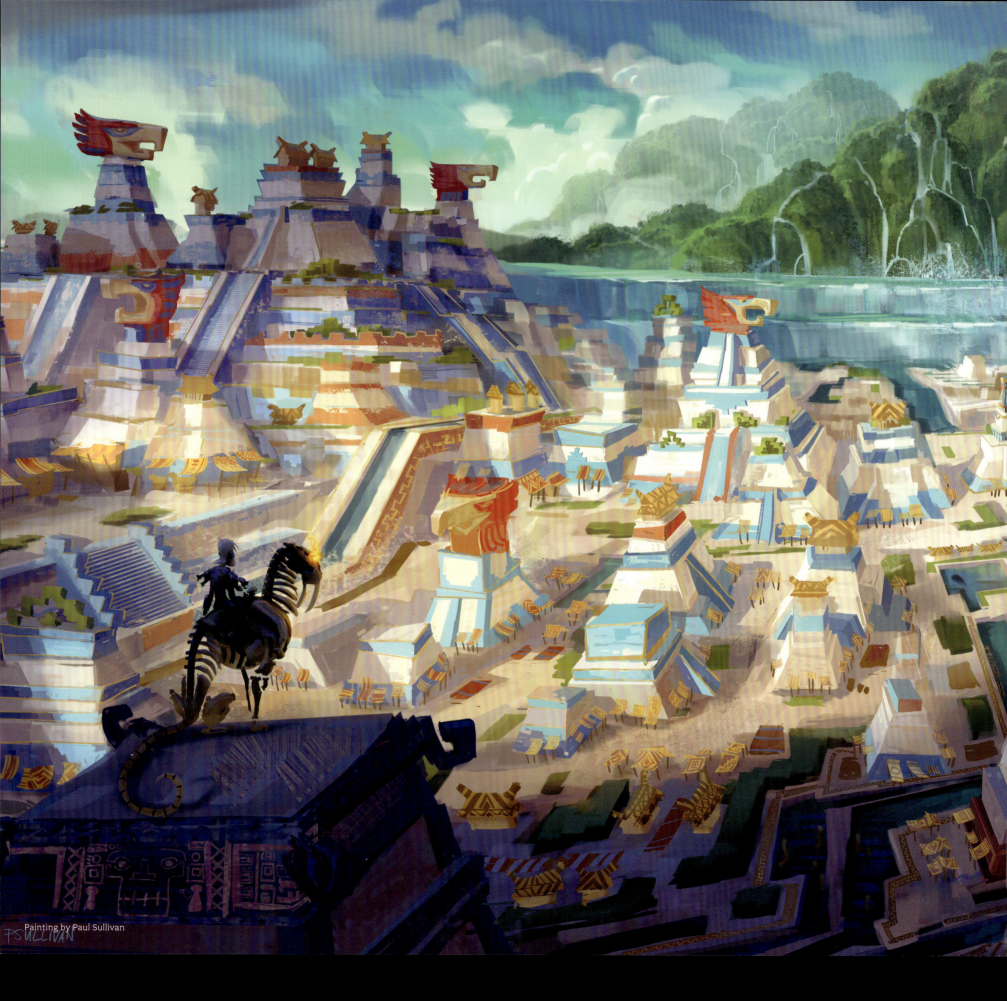
Painting by Paul Sullivan

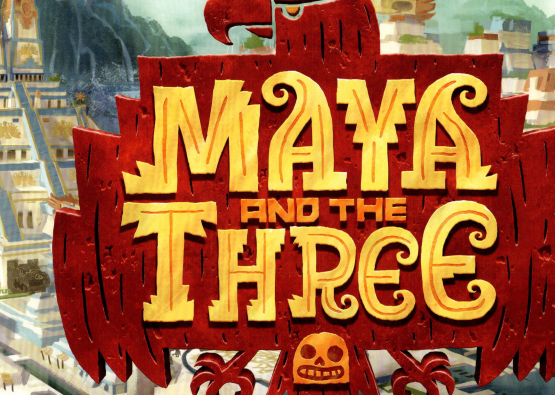

Dark Horse Books

president and publisher
**MIKE RICHARDSON**

editor
**SPENCER CUSHING**

assistant editor
**KONNER KNUDSEN**

designer
**DAVID NESTELLE**

digital art technician
**JOSIE CHRISTENSEN**

Translations by
**SILVIA PEREA LABAYEN**

**THE ART OF MAYA AND THE THREE**
© 2021 Netflix.

Dark Horse Books® and the Dark Horse logo are registered trademarks of Dark Horse Comics LLC. All rights reserved. No portion of this publication may be reproduced or transmitted, in any form or by any means, without the express written permission of Dark Horse Comic LLC Names, characters, places, and incidents featured in this publication either are the product of the author's imagination or are used fictitiously. Any resemblance to actual persons (living or dead), events, institutions, or locales, without satiric intent, is coincidental.

Published by Dark Horse Books
A division of Dark Horse Comics LLC
10956 SE Main Street
Milwaukie, OR 97222

# NETFLIX

DarkHorse.com
Netflix.com

Library of Congress Cataloging-in-Publication DataNames: Gutierrez, Jorge R., author. | Saldana, Zoë, 1978- writer of  foreword. Title: The art of Maya and the Three / by Jorge R. Gutierrez ; with a foreword  by Zoë Saldaña. Other titles: Maya and the Three (Television program)
Description: First edition. | Milwaukie, OR : Dark Horse Books, [2021] | Audience: Ages 8+ | Audience: Grades 4-6 | Summary: "Explore the colorful world of Jorge Gutierrez's Netflix series, Maya and the Three. Packed full of art from the animated series and featuring in-depth commentary from Jorge, this book gives readers a behind-the-scenes look at the creation of the settings, items, creatures, and characters that make the show special"-- Provided by publisher.
Identifiers: LCCN 2021022557 (print) | LCCN 2021022558 (ebook) | ISBN 9781506725956 (hardcover) | ISBN 9781506725963 (ebook)
Subjects: LCSH: Maya and the Three (Television program)
Classification: LCC PN1992.77.M37 G88 2021  (print) | LCC PN1992.77.M37 (ebook) | DDC 791.45--dc23
LC record available at https://lccn.loc.gov/2021022557LC ebook record available at https://lccn.loc.gov/2021022558

First edition: November 2021
Ebook ISBN: 978-1-50672-596-3
Hardcover ISBN: 978-1-50672-595-6

10 9 8 7 6 5 4 3 2 1
Printed in China

Painting by Paul Sullivan

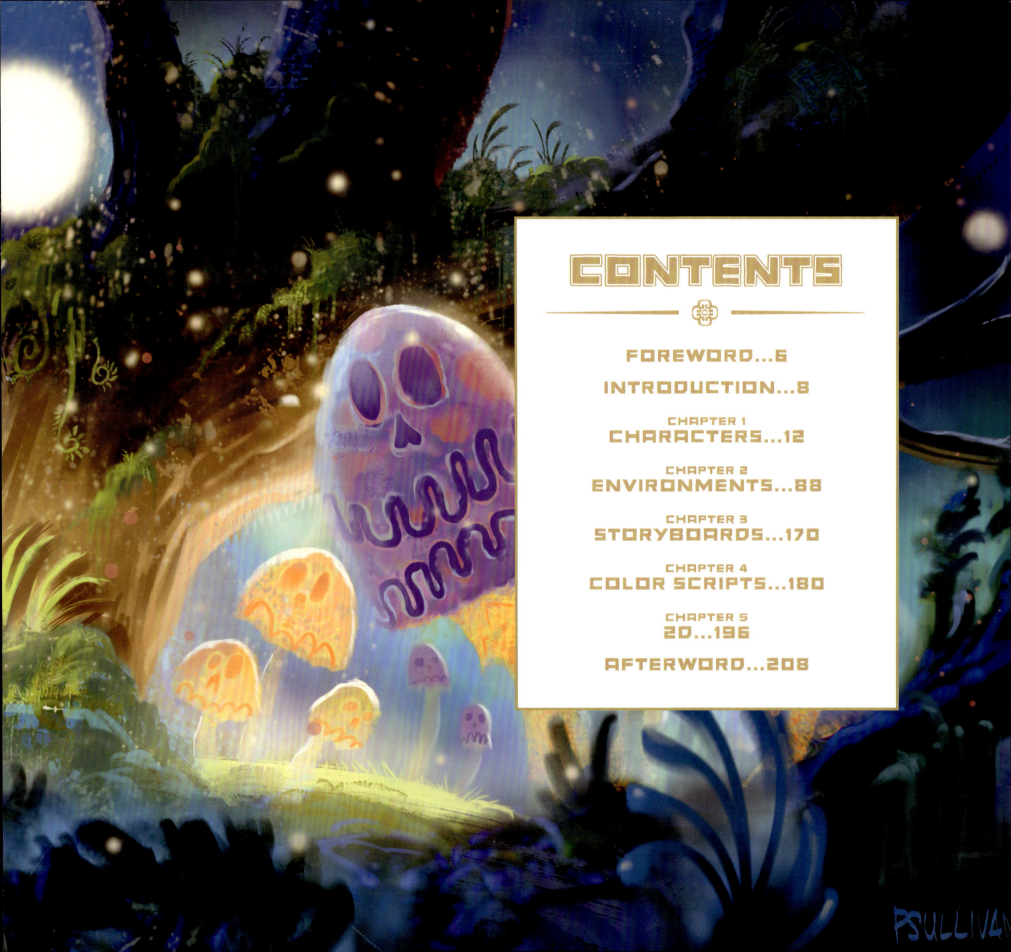

# CONTENTS

FOREWORD...6

INTRODUCTION...8

CHAPTER 1
CHARACTERS...12

CHAPTER 2
ENVIRONMENTS...88

CHAPTER 3
STORYBOARDS...170

CHAPTER 4
COLOR SCRIPTS...180

CHAPTER 5
2D...196

AFTERWORD...208

Color Key by Bryan Lashelle

# FOREWORD

Photo from the first Maya Record
Photo Taken by Tim Yoon

In 2011 I was invited to Fox Studios for a pitch presentation by a new first-time feature director from Mexico who was making an animated film produced by Guillermo del Toro. The film was tentatively called *The Book of Life*. When I got there Jorge burst out to receive me and went on to pitch me the whole dang film as if it was playing inside his head! And I think it was. With his heart bursting with excitement, Jorge said he had written the character of Maria thinking of me. "She's a funny, confident, mega feisty and phenomenally furious—oh, and kick ass, just like you in real life, Zoe Saldaña!" I threw caution to the wind and immediately said yes. Our first recording happened while I was in London shooting the first *Guardians of the Galaxy* movie. Even if we were a continent away from each other, we had a complete blast collaborating! We sang, laughed, and cried at most sessions as the tree that was the film kept growing and was finally finished. At the 2014 film's premiere, with me pregnant, I told Jorge, "If you want to collaborate again, I am down." He smiled a giant mustached grin and said, "I'm going to make a Mesoamerican warrior princess epic and you HAVE TO PLAY HER, ZOÉ SALDAÑA!"

Cut to 2019 and I'm at the first recording for *Maya and the Three*. Again, an excited Jorge pitches me the whole dang limited series as if it's playing inside his head. And once again we sing, laugh, and cry our way through all the recording sessions. Throughout the recordings, Jorge keeps showing me the most amazing art, which you are about to witness inside this book. *Maya*'s beautifully detailed characters and Mesoamerican magical world is unlike anything anyone has ever seen. It's culturally familiar yet completely unique and original. Everything has not only a reason and story, but a ton of heart. What Jorge, his wife Sandra, and the whole crew of artists and artisans from all over the world have created is miraculous. And now we, the whole *Maya* crew, are honored to share this creation with all of you. I promise, it is a world you will not want to leave. Please join us on this very special and whimsical journey into the art of *Maya and the Three*.

-Zoe Saldaña

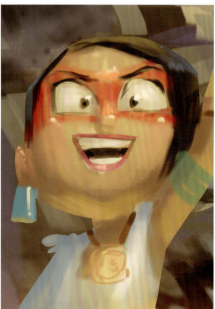

Color Key by Paul Sullivan

**MAYA Y LOS TRES**

En 2011 me invitaron a los Fox Studios para el pitch de presentación de un nuevo director de largometrajes de México que estaba preparando una película de animación producida por Guillermo del Toro. El título provisional de la película era "El libro de la Vida." Cuando llegué, Jorge se apresuró a recibirme y se lanzó de inmediato a hacerme el pitch de toda la condenada película, ¡como si la estuviera viendo en su cabeza! Y creo que lo estaba haciendo. Con la cabeza a punto de explotar de la emoción, Jorge me contó que había escrito el personaje de María pensando en mí, "es divertida, segura de sí misma, súper luchadora y extraordinariamente rabiosa, potente y espectacular, exactamente como tú en la vida real, Zoe Saldaña." Decidí jugármela y acepté de inmediato. Nuestra primera grabación tuvo lugar mientras yo estaba en Londres rodando la película los Guardianes de la Galaxia y, aunque nos separaba un continente entero, ¡la colaboración fue un desmadre! Cantamos, reímos y gritamos en casi todas las sesiones, mientras el árbol que es la película, fue creciendo y finalmente lo terminamos. En el estreno de la película en 2014, estando embarazada, le dije a Jorge "si quieres volver a hacer algo juntos, cuenta conmigo." Sonrió con su enorme bigote y contestó "voy a crear una épica princesa guerrera mesoamericana y ¡TIENES QUE SER TÚ, ZOE SALDAÑA!"

Corte a 2019. Estoy en la primera grabación de Maya y los Tres. De nuevo, un Jorge entusiasmado, me hace el pitch de toda la condenada serie limitada, como si la estuviera viendo en su cabeza. Y, de nuevo, cantamos, reímos y lloramos durante todas las sesiones de grabación. Mientras grabábamos, Jorge no dejaba de mostrarme su bellísimo arte, el que estáis a punto de contemplar en este libro. Maya, todos los personajes, sus infinitos detalles y el mágico mundo mesoamericano, son algo inigualable. Es culturalmente familiar y a la vez absolutamente único y original. Cada detalle contiene, no solo una razón de ser y una historia detrás, sino además una tonelada de corazón. Lo que Jorge, su esposa Sandra, y todo el equipo de artistas y artesanos de todo el mundo han creado, es absolutamente milagroso. Y ahora nosotros, el equipo de Maya, tenemos el honor de compartir esta creación con todos ustedes. Se los prometo, es un mundo mágico del que no querrás partir. Por favor, acompáñenos en este único y extraordinario viaje al arte de Maya y los Tres.

- Zoe Saldaña

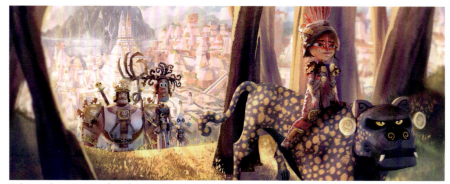

Color Key by Paige Woodward

Self-portrait by Jorge R. Gutierrez

# INTRODUCTION

Photo by Rafael Hernandez

1982. Mexico City. I'm seven years old on a class field trip to the legendary Museo Nacional de Antropología in the heart of the city. I'm already obsessed with medieval fantasy comics, movies, and cartoons about knights, witches, barbarians, and fire-breathing dragons. For the first time I am exposed to one of the greatest collections of Mesoamerican artifacts and art in the whole world. I'm in awe as I hear countless myths of brave warriors, beloved and mischievous gods, giant flying dragon serpents, and grandiose ancient prophecies. I can see it all in my head and it's almost too much for me to take. I go home excited and tell my parents all about it. I look and find art books with murals by Rivera, Siqueiros, Tamayo, and Clemente Orozco inspired by those ancient and magical times. Over the years my parents took me back to Museo Nacional de Antropología and to various pyramids and countless other Mesoamerican museums all over Mexico. With every visit, I am always overwhelmed and profoundly inspired. "We come from the blood of warriors, mijo," my father tells me. "One day," I say to myself, "one day I will be ready to honor all of this. If it is to be, it is up to me."

2018. Hollywood. Many amazing directors and creators and I have been invited to a secret pizza party at an empty building in the heart of Sunset Boulevard that will eventually host Netflix Animation Studios. A few tequilas later (after all, it was also my birthday), Melissa Cobb and her team said something I will never, ever forget: "Jorge, pitch us something you LOVE but don't think you can get made at any studio."

All over Mexico, the graves of my ancestors shook as they danced joyfully. Their spirits, going back many generations, traveled across all of Mexico, crossed the border (with no visas!), and entered my heart. That day is here.

"Everything I have ever made has had a male protagonist. It is now time for me to honor my wife, my sister, and my mother. All of them warriors. I would LOVE to make an EPIC fantasy movie series about a Mesoamerican warrior princess who sacrifices herself to save the world! It's called *Maya and the Three* and it's my interpretative love letter to them and the pre-Hispanic cultures of Mexico and the Americas and modern-day Caribbean. It's going to be funny, action-packed, romantic, and deeply heartfelt. And insanely ambitious and EPIC." They nodded and said, "Okay. Let's make THAT."

Cut to me excitedly calling the muse, my wife Sandra Equihua, as I tell her what had just happened. "It's too good to be true!" I yell. The muse laughs.

A few months later, led by our fearlessly tactical producer, Tim Yoon (*El Tigre*) and our amazing creative executive, Megan Casey, we are deep in production! As we do in all our projects, the muse is designing the female characters (starting with Maya!) and I desperately try to keep up with the male characters!

As you're about to witness with the gorgeous work all over this book, the ancient art gods really smiled upon us as we were truly blessed with a remarkable team of artists from all over the world to collaborate and help create the world of *Maya and the Three*. The art team in Los Angeles was led by the dynamic duo of brilliant production designer, Paul Sullivan (*The Book of Life*), and phenomenal art director, Gerald de Jesus (*El Tigre*). The art team in Canada, at our partner studio Tangent, was led by the amazing Richard Chen and Tigh Walker. Artists from Mexico, Japan, Korea, Philippines, Chile, Brazil, Paraguay, Poland, Luxembourg, China, USA, Canada, Wales, United Kingdom, and many other countries all worked together to create astounding artwork that feels alive with the touch of each unique artist and artisan.

Storyboarding was led by our wise and seasoned head of story, Jeff Ranjo (my character design teacher at CalArts!). Rie Koga, Hyunjoo Song, and John Aoshima became our brilliant sequence directors as everyone storyboarded like crazy. As each ridiculously talented story artist interpreted and expanded our story, the images in my head began to come alive! It was a magical sight to behold.

What you will see is that each drawing, painting, and model is infused with a piece of the artist's soul. They are individually crafted musical notes coming together to play this funny, heartfelt, and EPIC fantasy opera inspired by Aztec, Maya, and Inca civilizations with some modern-day Caribbean influences! A crazy but respectful Mexican mural fantasy coming straight out of my mind, heart, and soul is how I would describe it. Seriously, you are in for a treat, amigos.

After seeing all this amazing work, I realize my father was absolutely right; we ALL come from the blood of warriors. And I swear to you, by the blood of my dancing ancestors, this once in a lifetime spicy dish your eyes are about to devour was gorgeously and passionately cooked to make you feel like a little chubby kid in Mexico City in 1982 falling deeply in love with his own ancient culture for the first time.

Welcome to the art of *Maya and the Three*.
Stay as long as you like, amigos.

<div style="text-align: right;">

If it is to be, it is up to us.
**Jorge R. Gutierrez**
Hollywood, California

</div>

**EL ARTE DE MAYA Y LOS TRES — INTRODUCCIÓN**

1982. México DF. Tengo siete años y estoy en un viaje escolar al legendario Museo Nacional de Antropología en el corazón de la ciudad. Ya estoy obsesionado con los cómics fantásticos del medievo, las películas y las caricaturas sobre caballeros, brujas, bárbaros y dragones que lanzan fuego por la boca. Por primera vez en mi vida me encuentro ante una de las mayores colecciones de artefactos mesoamericanos y arte de todo el mundo. Estoy asombrado mientras voy escuchando mitos sobre guerreros valientes, dioses bondadosos y malvados, dragones serpientes gigantes que vuelan y enormes profecías. Puedo ver todo esto en mi cabeza y es casi más de lo que puedo abarcar. Me voy a casa emocionado y se lo cuento a mis padres. Busco y encuentro libros de arte con murales de Rivera, Siqueiros, Tamayo y Clemente Orozco, inspirados en esos tiempos antiguos y mágicos. A lo largo de los años, mis padres me llevaron de nuevo al Museo Nacional de Antropología, a varias pirámides y a innumerables museos mesoamericanos de todo México. En cada visita, me siento casi abrumado y profundamente inspirado. "Venimos de sangre de guerreros, mijo" me decía mi padre. "Algún día" me dije a mi mismo, "algún día yo estaré listo para rendir homenaje a todo esto. Si debe ser, entonces es mi deber".

2018. Hollywood. Me encuentro junto a muchos directores y creadores maravillosos, en una fiesta secreta, con pizza, en un edificio abandonado en el corazón de Sunset Blvd, que más tarde albergaría los Netflix Animation Studios. Unos cuantos tequilas más tarde, después de todo, también era mi cumpleaños, Melissa Cobb y su equipo me hicieron una pregunta que nunca olvidaré, "Jorge, preséntanos algo que AMES pero que pienses que no se puede hacer en ningún estudio".

Las tumbas de mis ancestros temblaron a lo largo de todo México, bailando de alegría. Sus espíritus, remontándose a muchas generaciones atrás, viajaron a lo largo de todo el país, cruzaron la frontera (¡sin visas!) y entraron en mi corazón. El día ha llegado.

"Todo lo que he hecho siempre ha tenido un protagonista masculino. Ha llegado el momento de rendir homenaje a mi esposa, a mi hermana y a mi madre. Todas ellas guerreras. ¡AMARÍA profundamente hacer un filme fantástico y ÉPICO en formato serie, sobre una princesa guerrera mesoamericana que se sacrifica para salvar el mundo! Se llama Maya y los Tres y es mi carta de amor a todas ellas y a las culturas pre-hispánicas de México, las Américas y el Caribe actual. Va a ser divertida, llena de acción, romántica y genuina. Locamente ambiciosa y ÉPICA". Asintieron y dijeron, "ok, HAGÁMOSLO".

Corte y estoy emocionadísimo telefoneando a mi musa, mi esposa Sandra Equihua, contándole lo que acaba de suceder. "¡Es demasiado bueno para ser cierto!" grito. La musa se ríe.

Unos meses más tarde, dirigidos por nuestro Productor sin miedo, Tim Yoon (El Tigre) y nuestra increíble Ejecutiva, Megan Casey, ¡ya estamos en plena producción! Al igual que en el resto de todos nuestros proyectos, mi musa diseña los personajes femeninos (¡empezando por Maya!) y yo ¡intento desesperadamente estar a la altura con los personajes masculinos!

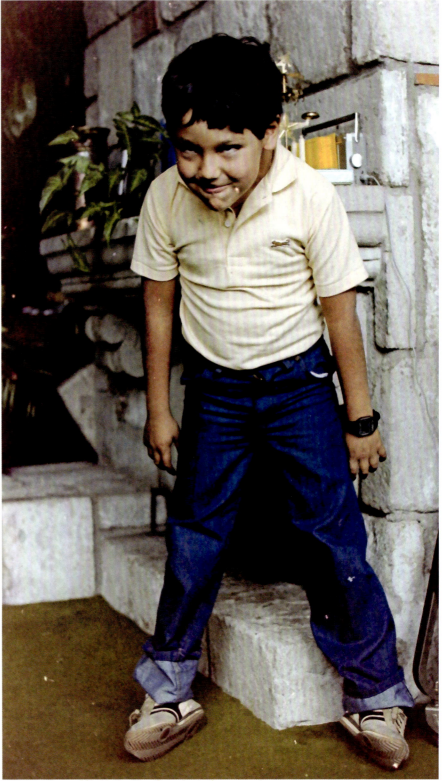

Jorge as an 8 year old in Mexico City after going to the museum!

Como están a punto de contemplar en el espléndido trabajo de este libro, los ancestrales dioses del arte nos sonrieron de verdad, porque fuimos bendecidos con un impresionante y extraordinario equipo de artistas de todo el mundo que colaboraron para crear el mundo de Maya y los Tres. El equipo de arte de Los Ángeles fue dirigido por el dinámico dueto de productores formado por el magnífico Diseñador de Producción Paul Sullivan (El Libro de la Vida) y el formidable Director de Arte, Gerald de Jesús (El Tigre). El equipo de arte de Canadá, junto con nuestro estudio colaborador Tangent, fue dirigido por los increíbles Richard Chen y Tight Walker. Artistas de México, Japón, Korea, Filipinas, Chile, Brazil, Paraguay, Polonia, Luxemburgo, China, USA, Canadá, Gales, UK y muchos otros países, han trabajado juntos en colaboración para crear un material gráfico asombroso, que cobra vida gracias a la mano de cada artista y artesano inigualable.

El Storyboarding fue dirigido por nuestro sabio y experimentado Director de Historia, Jeff Ranjo (¡mi profesor de diseño de personajes en CalArts!). Rie Koga, Hyunjoo Song y John Aoshima fueron nuestros espectaculares Directores de Secuencia. Mientras cada artista de historias, todos ellos absurdamente talentosos, interpretaba y ampliaba nuestra historia, ¡las imágenes en mi cabeza empezaron a tomar vida! Fue un sitio mágico en el que estar.

Van a ver como cada dibujo, cada pintura y cada modelo, tiene una rebanada del alma de cada artista. ¡Todas ellas son notas musicales, elaboradas una a una, orquestadas juntas en esta divertida, genuina y ÉPICA ópera fantástica, inspirada en las civilizaciones Azteca, Maya, Inca y algunas influencias del Caribe contemporáneo! Un mural de fantasía, loco pero respetuoso, sacado directamente de mi mente, mi corazón y mi alma. Así lo describiría. En serio, esto es algo grande amigos.

Después de ver este impresionante trabajo, me doy cuenta de que las palabras de mi padre eran ciertas: TODOS venimos de la sangre de guerreros. Y, se los juro, por la sangre de mis ancestros ahora bailando, que este plato picante ante sus ojos, único e irrepetible, y que están a punto de devorar, fue cocinado con pasión, para que se sientan como aquel niño gordito de México DF que en el 1982 se enamoró profundamente y por primera vez, de esta cultura antigua.

Bienvenidos al arte de Maya y los Tres.
Quédense todo el tiempo que quieran, amigos.

*Si debe ser, entonces es nuestro deber.*
**Jorge R. Gutierrez.**
Hollywood, California.

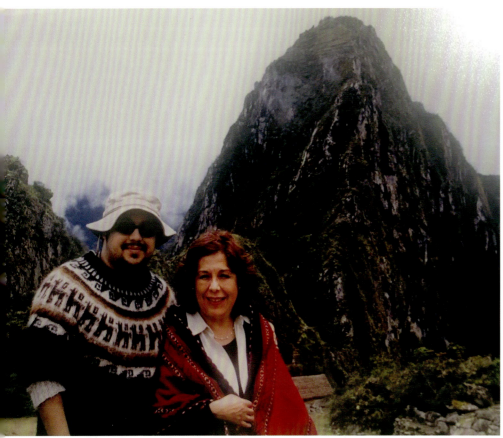

Jorge and his mother at Macchu Picchu.

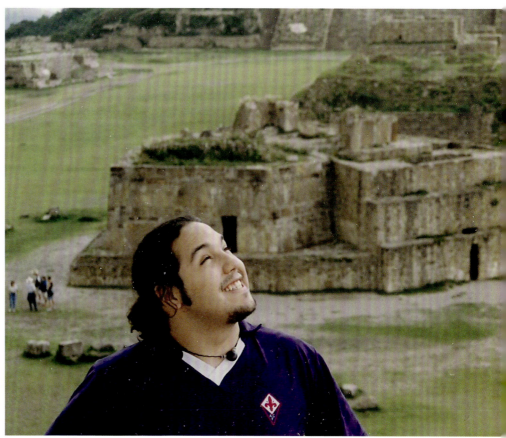

Jorge at Monte Alban.

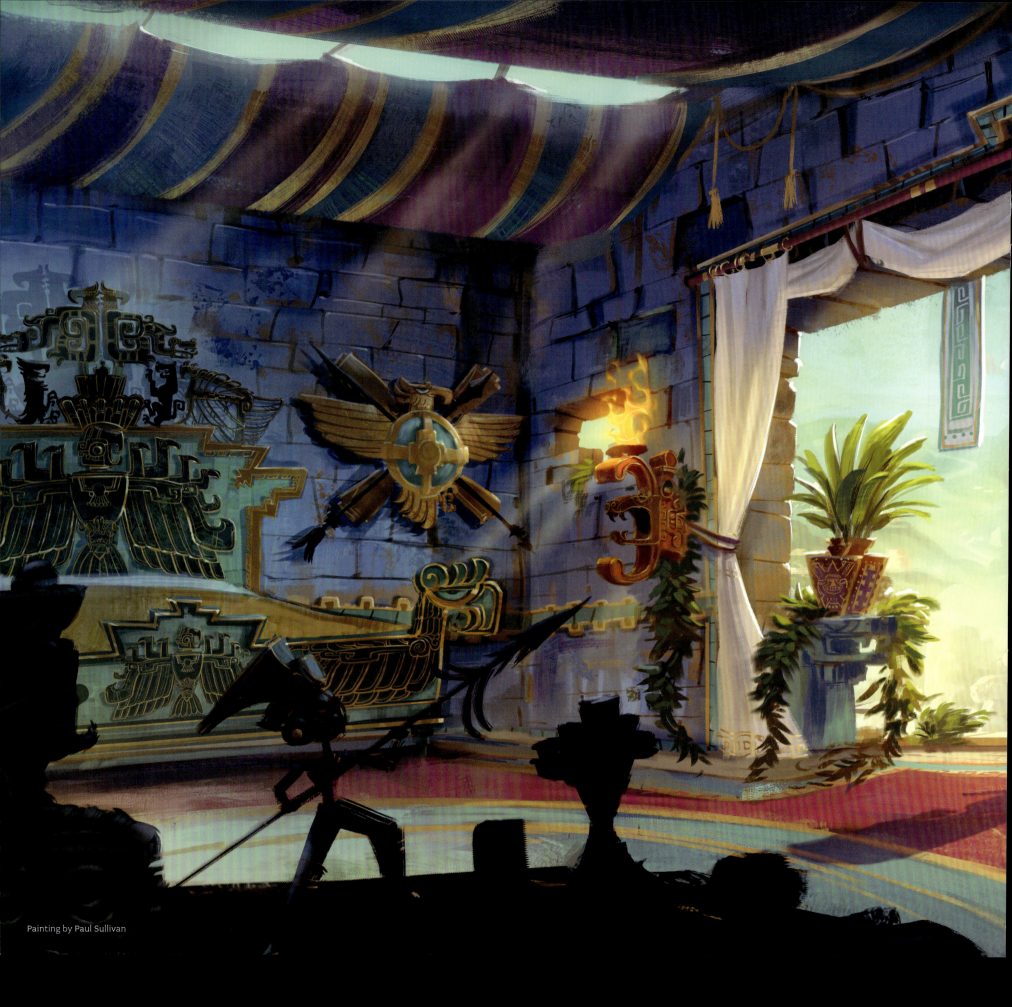
Painting by Paul Sullivan

# CHAPTER 1
# CHARACTERS

Our epic fantasy series has a pretty large and diverse cast and as a character designer this was a dream come true! With any new idea, I always start designing characters as soon as I start writing since visualizing them informs my writing and vice versa. My lovely and ridiculously talented wife Sandra Equihua and I have been designing characters together for over 20 years and Maya was no exception. We joke that we love to design characters with lots of character so I always pitch her the character's back stories before we even touch a pencil or stylus. Once our ideas are fleshed out we work with our amazing and international design team to flesh out the characters and bring them to life. And as you will see, every character was designed around Maya to either compensate or contrast with her warrior and princess design.

Nuestra épica serie fantástica tiene un elenco amplio y diverso, y como diseñador de personajes, ¡esto fue un sueño hecho realidad! Con cada idea nueva siempre empiezo a diseñar los personajes en cuanto empiezo a escribir, porque el visualizarlos informa a mi escritura y viceversa. Mi amada y desbordantemente talentosa esposa Sandra Equihua y yo, llevamos diseñando personajes juntos 20 años, y con Maya no hicimos una excepción. Solemos bromear con que nos gusta diseñar personajes con mucho carácter, así que siempre le hago el pitch de la historia de los personajes antes incluso de haber tocado el lápiz o el stylus. Cuando ya tenemos detalladas nuestras ideas, trabajamos con nuestro maravilloso e internacional equipo para desarrollar y dar vida a los personajes.

# PRINCESS MAYA

Being the center of it all, we knew the whole show would visually revolve around Maya's design. She had to look very iconic and unique. Since Maya is torn between being a warrior (like her papa and brothers) and a diplomat (like her mama) her design is uneven everywhere. Hair long on one side, only one earing, skirt is uneven and nonmatching paint on her arms and legs. The face paint on her face is red, white and green. Yes, the colors of the Mexican flag! Maya is one of the most common names in the world and I wanted her to be able to represent everyone everywhere.

Al ser el centro de todo, sabíamos que todo giraría visualmente en torno al diseño de Maya. Su apariencia tenía que ser única y emblemática. Dado que Maya tiene un lado de guerrera (como su papa y sus hermanos) y otro de diplomática (como su madre), su diseño es completamente asimétrico. Medio cabello largo, solo un arete, falda desigual y las pintura de sus brazos y piernas no encajan. Los colores de su rostro son de color rojo, blanco y verde. Sí, ¡los colores de la bandera mexicana! Maya es uno de los nombres más populares del mundo. Yo quería que ella pudiera representar a todos, en todos lados del mundo.

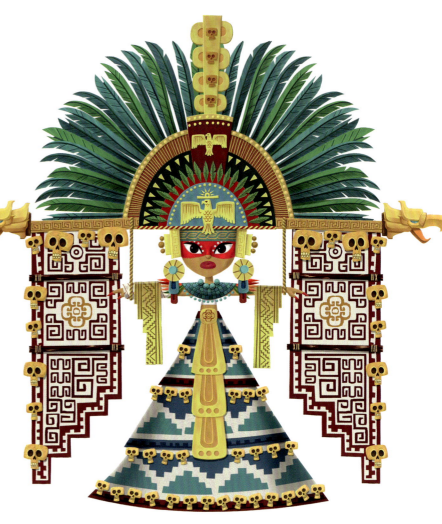

Design/Color by Sandra Equihua • Paint by Gerald de Jesus. This over-the-top dress design was inspired by both Moctezuma's headdress (currently at the Museum of Ethnology in Vienna, Austria) and some of the more crazy outfits worn by past Mexican Miss Universe contestants.

Para el diseño de este despampanante vestido nos inspiramos en el penacho de Moctezuma (actualmente en el Museo de Etnología de Viena, Austria) y en algunos de los looks más alocados de las aspirantes mexicanas a Miss Universo.

*First Maya Sketch by Jorge R. Gutierrez*

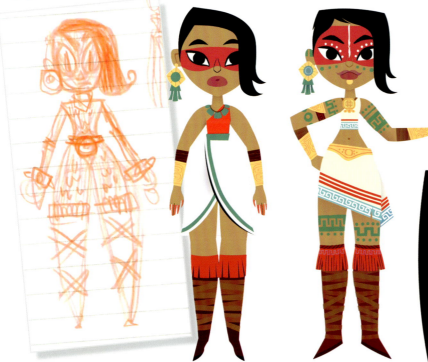

Design/Color by Sandra Equihua

I love when Sandra takes one of my drunky wonky sketches and turns it into gold!
¡Amo cuando Sandra agarra uno de mis bocetos medio torcidos y lo convierte en oro!

Design/Color by Sandra Equihua

14  THE ART OF MAYA AND THE THREE

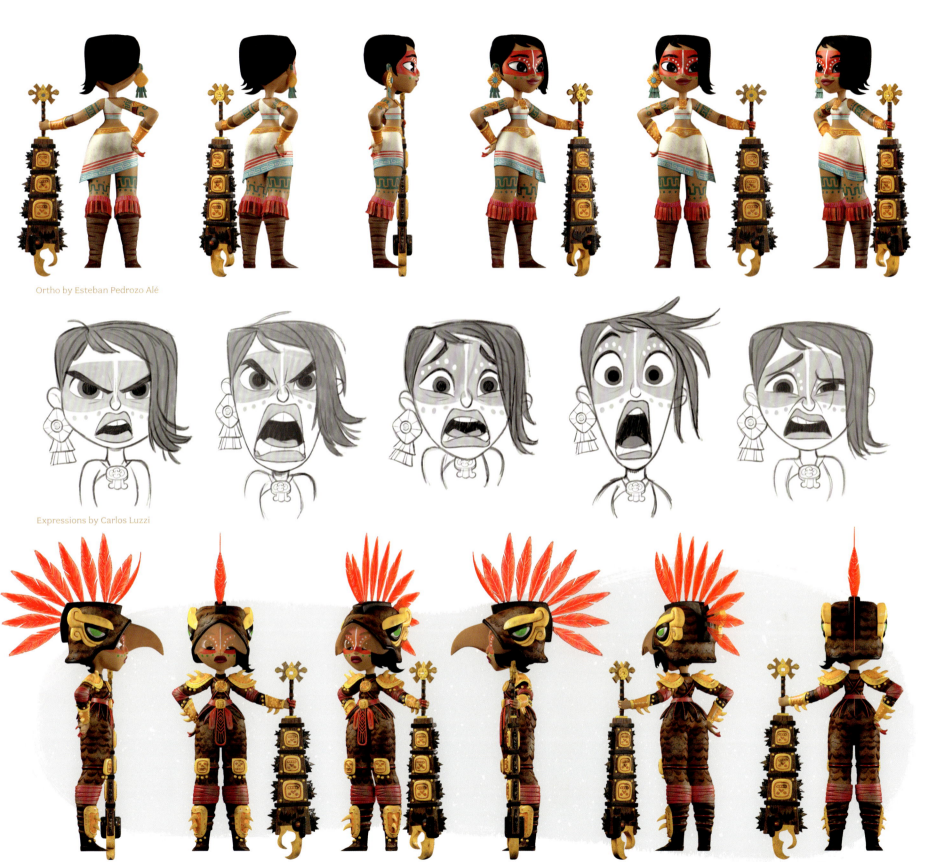

Ortho by Esteban Pedrozo Alé

Expressions by Carlos Luzzi

Ortho by Esteban Pedrozo Alé

CHAPTER ONE: CHARACTERS   15

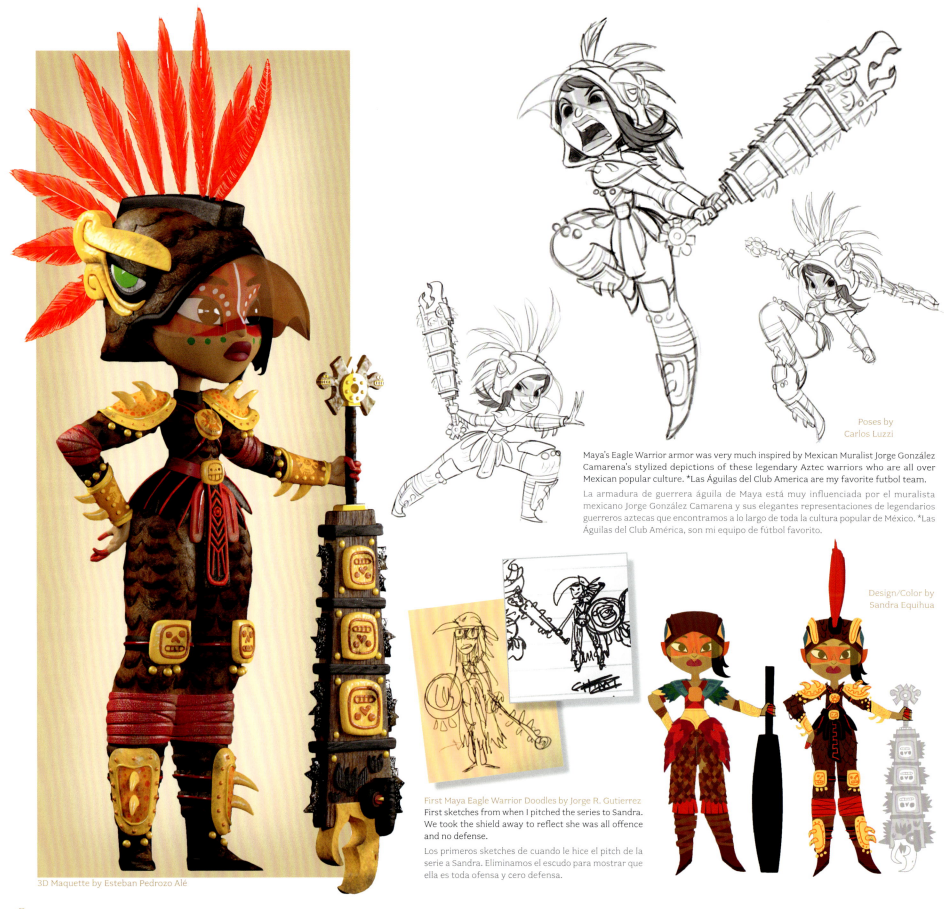

Poses by Carlos Luzzi

Maya's Eagle Warrior armor was very much inspired by Mexican Muralist Jorge González Camarena's stylized depictions of these legendary Aztec warriors who are all over Mexican popular culture. *Las Águilas del Club America are my favorite futbol team.

La armadura de guerrera águila de Maya está muy influenciada por el muralista mexicano Jorge González Camarena y sus elegantes representaciones de legendarios guerreros aztecas que encontramos a lo largo de toda la cultura popular de México. *Las Águilas del Club América, son mi equipo de fútbol favorito.

Design/Color by Sandra Equihua

First Maya Eagle Warrior Doodles by Jorge R. Gutierrez
First sketches from when I pitched the series to Sandra. We took the shield away to reflect she was all offence and no defense.

Los primeros sketches de cuando le hice el pitch de la serie a Sandra. Eliminamos el escudo para mostrar que ella es toda ofensa y cero defensa.

3D Maquette by Esteban Pedrozo Alé

16  THE ART OF MAYA AND THE THREE

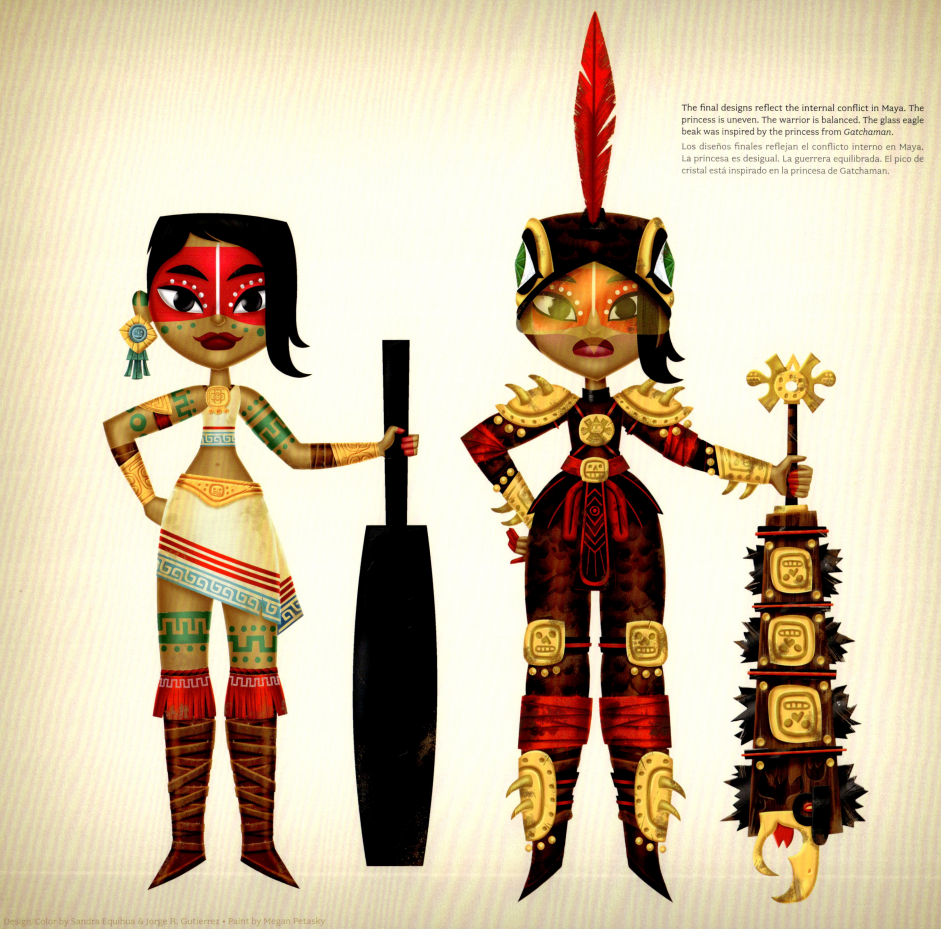

The final designs reflect the internal conflict in Maya. The princess is uneven. The warrior is balanced. The glass eagle beak was inspired by the princess from *Gatchaman*.

Los diseños finales reflejan el conflicto interno en Maya. La princesa es desigual. La guerrera equilibrada. El pico de cristal está inspirado en la princesa de Gatchaman.

Design/Color by Sandra Equihua & Jorge R. Gutierrez • Paint by Megan Petasky

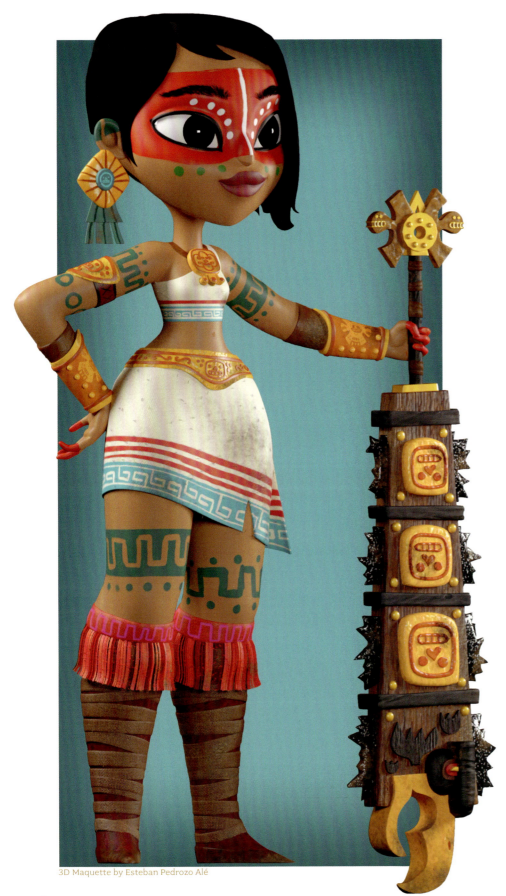

3D Maquette by Esteban Pedrozo Alé

(Above/Below) Poses by Carlos Luzzi. A macuahuitl is a wooden club with embedded obsidian blades. The Aztec, Maya, Mixtec and Toltec warriors all used them. Maya's macuahuitl, Eagle Claw, has three skulls representing her three dead brothers.

Un macuahuitl es una arma de madera con unas aspas de obsidiana afiladas. Los Aztecas, Maya y los guerreros Mixtec y Toltec, las utilizan. Garra del Águila, el macuahuitl de Maya, tiene tres calaveras como símbolo de sus tres hermanos muertos.

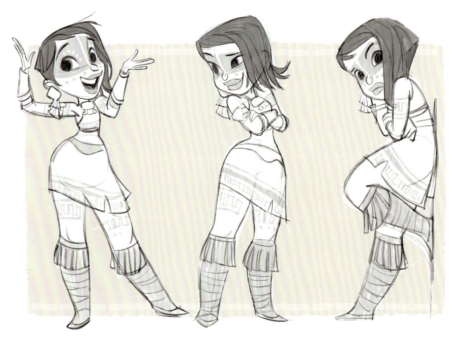

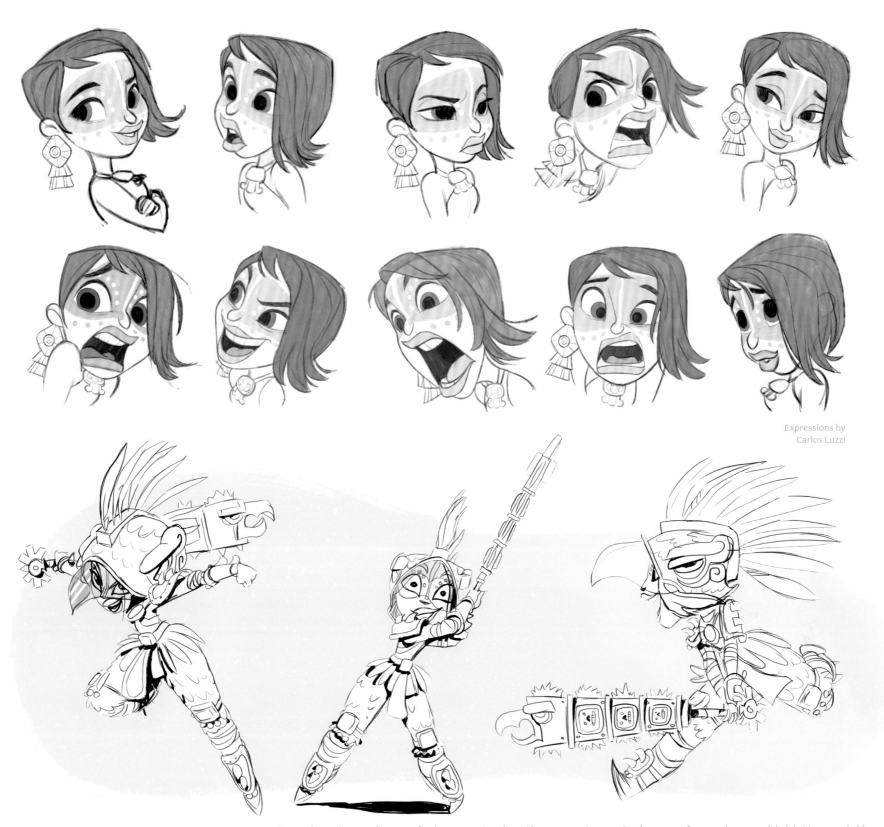

Expressions by Carlos Luzzi

Poses by Tom Caulfield. Inspired by my mother, my sister and my wife Sandra, Maya's personality is rebellious, wild and fiesty. She is charming, flawed and very layered as she, many times, does the wrong thing for the right reasons.

Con mi madre, mi hermana y mi esposa Sandra como referentes, la personalidad de Maya es rebelde, salvaje y luchadora. Es encantadora, tiene puntos débiles y muchas capas que se muestran en las muchas ocasiones que hace cosas equivocadas por los motivos correctos.

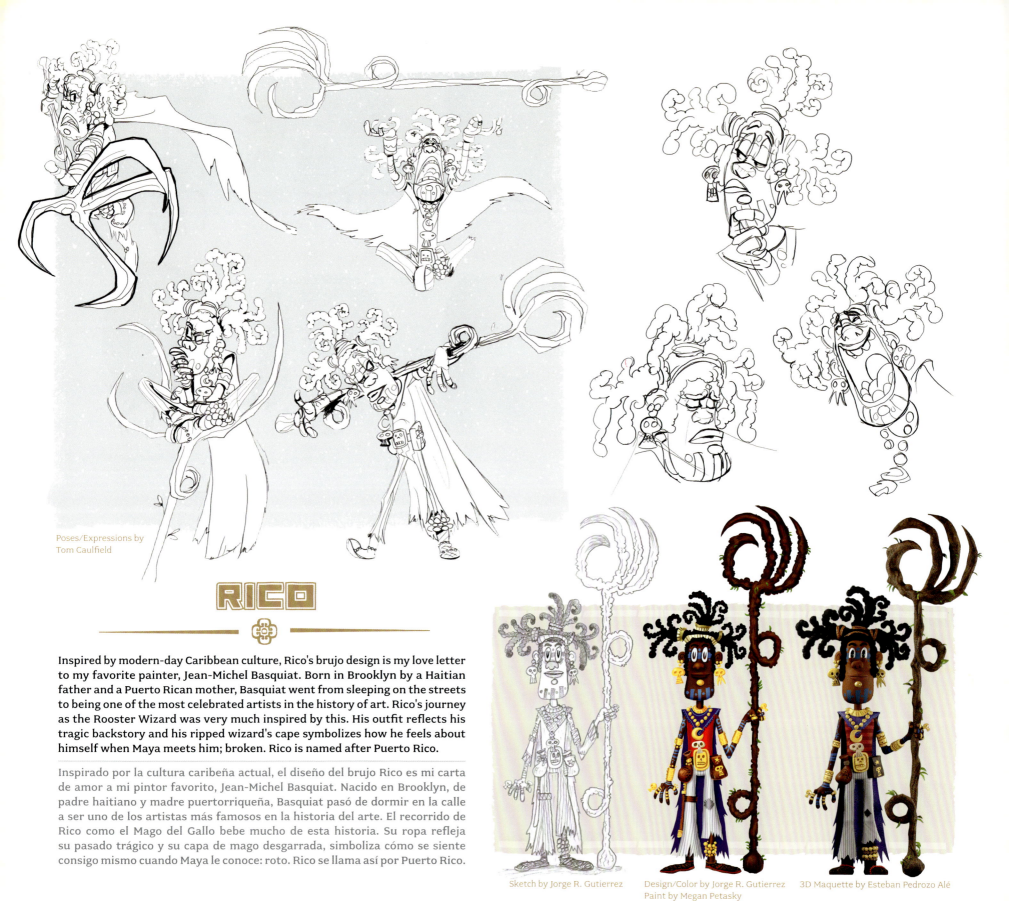

Poses/Expressions by Tom Caulfield

# RICO

Inspired by modern-day Caribbean culture, Rico's brujo design is my love letter to my favorite painter, Jean-Michel Basquiat. Born in Brooklyn by a Haitian father and a Puerto Rican mother, Basquiat went from sleeping on the streets to being one of the most celebrated artists in the history of art. Rico's journey as the Rooster Wizard was very much inspired by this. His outfit reflects his tragic backstory and his ripped wizard's cape symbolizes how he feels about himself when Maya meets him; broken. Rico is named after Puerto Rico.

Inspirado por la cultura caribeña actual, el diseño del brujo Rico es mi carta de amor a mi pintor favorito, Jean-Michel Basquiat. Nacido en Brooklyn, de padre haitiano y madre puertorriqueña, Basquiat pasó de dormir en la calle a ser uno de los artistas más famosos en la historia del arte. El recorrido de Rico como el Mago del Gallo bebe mucho de esta historia. Su ropa refleja su pasado trágico y su capa de mago desgarrada, simboliza cómo se siente consigo mismo cuando Maya le conoce: roto. Rico se llama así por Puerto Rico.

Sketch by Jorge R. Gutierrez

Design/Color by Jorge R. Gutierrez
Paint by Megan Petasky

3D Maquette by Esteban Pedrozo Alé

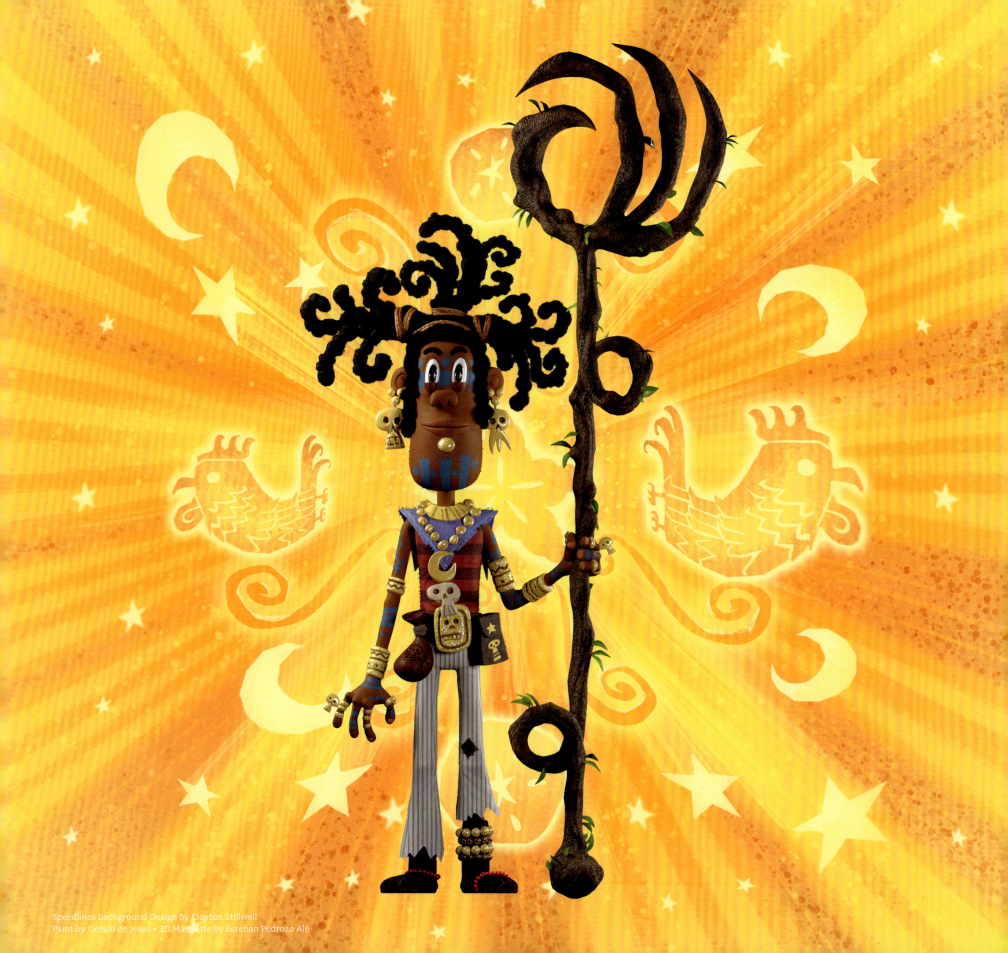

Speedlines Background Design by Clayton Stillwell
Paint by Gerald de Jesus • 3D Maquette by Esteban Pedrozo Alé

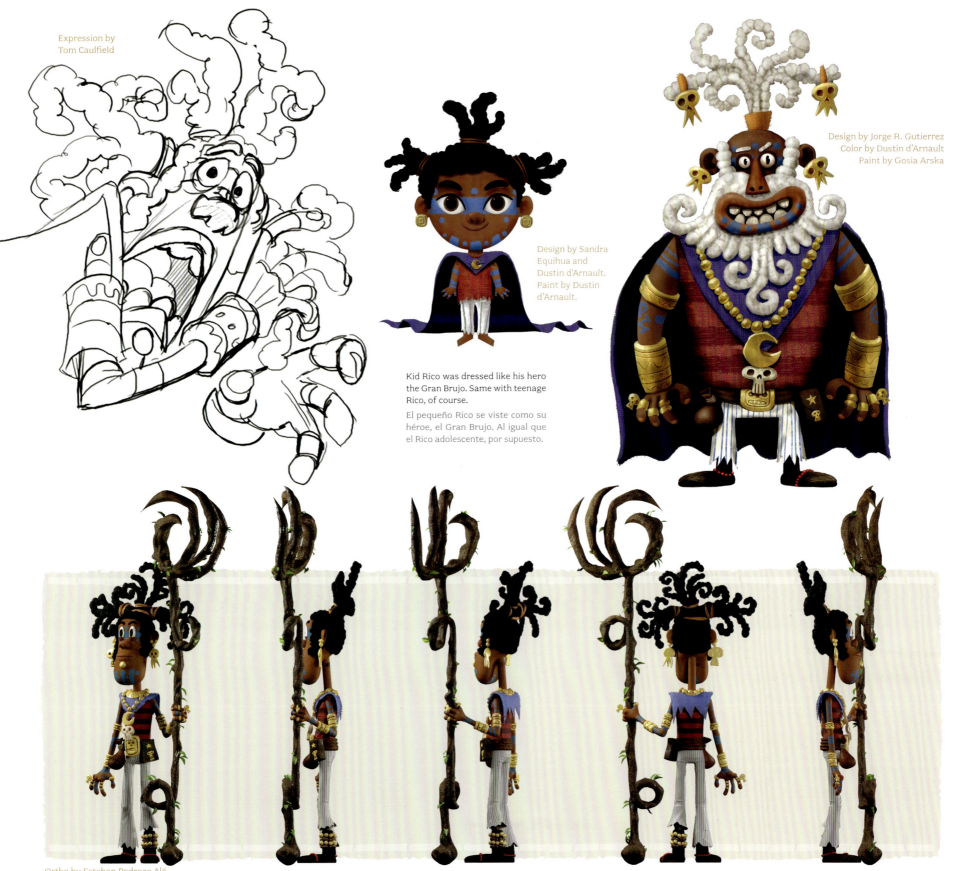

Expression by Tom Caulfield

Design by Sandra Equihua and Dustin d'Arnault. Paint by Dustin d'Arnault.

Design by Jorge R. Gutierrez
Color by Dustin d'Arnault
Paint by Gosia Arska

Kid Rico was dressed like his hero the Gran Brujo. Same with teenage Rico, of course.

El pequeño Rico se viste como su héroe, el Gran Brujo. Al igual que el Rico adolescente, por supuesto.

Ortho by Esteban Pedrozo Alé

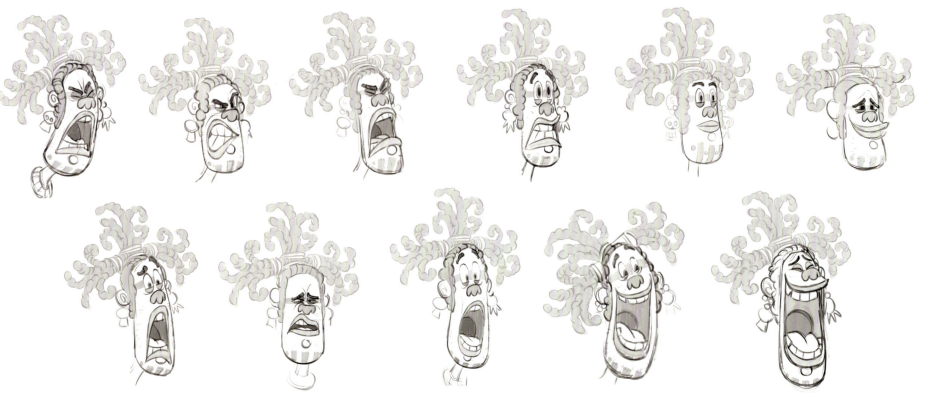

**Expressions by Carlos Luzzi.** Stuttering is a big part of Rico's arc. From the start we wanted this to be something he thought was a weakness but that would eventually turn out to be his strength when using Peasant Magic.

El tartamudeo juega un papel muy importante en el arco de Rico. Desde el principio queríamos que esto fuese algo que él considerase una debilidad pero que en un momento dado se convertiría en su fortaleza, cuando utilizase la Magia Callejera.

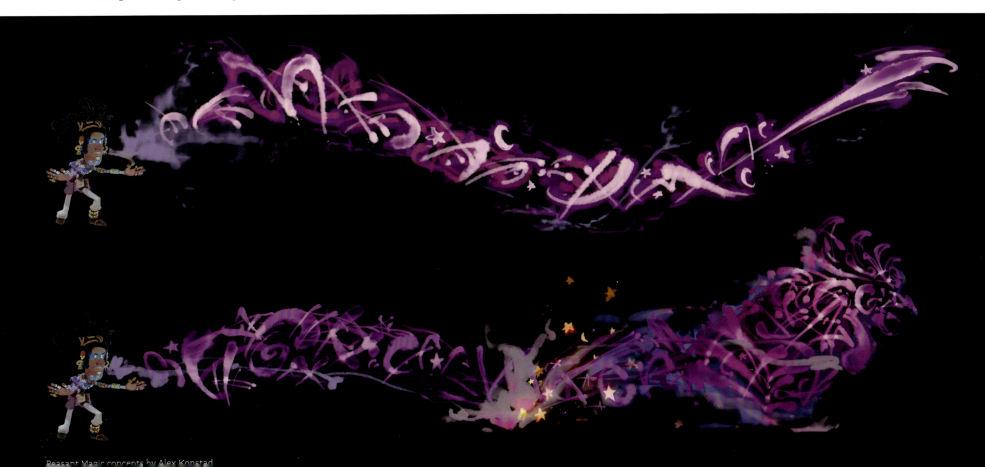

Peasant Magic concepts by Alex Konstad

# CHIMI

Inspired by Mayan culture, our goth archer, born with albinism, worships Lady Micte and paints herself in her honor. Because of her pale white skin she only has to use black paint. Everything about her is super straight and balanced as she is, like her bow, very tightly wound. The only thing uneven are the arrows on her hair to symbolize she's uneven in her thoughts. Chimi is my nickname for Sandra from when we started dating in high school in Tijuana.

Inspirado por la cultura Maya, nuestra arquera gótica, nacida con albinismo, adora a Lady Micte y se pinta en su honor. Como su piel es muy blanca y pálida, sólo utiliza pintura negra. Todo en ella es muy recto y equilibrado, porque ella, al igual que su arco, está severamente apretada. Lo único desigual son las flechas en su pelo, símbolos del desequilibrio en sus pensamientos. Chimi lo escogí porque era el apodo de Sandra cuando empezamos a salir de novios en Tijuana.

Painted by Gosia Arska

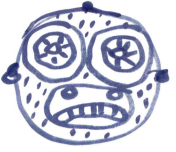

Mask sketch by Jorge R. Gutierrez

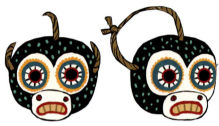
**Mask Color by Dustin d'Arnault.** Hating humans for shunning her, Chimi wears a monkey mask to honor her dead friend.

Chimi odia a los humanos porque estos la rechazaron y lleva una máscara de mono en honor a su amigo muerto.

Chimi started out as a little kid before she evolved into a teenager and became part of our funny love triangle with Rico and Picchu.

Chimi al principio era una niña pequeña, hasta que se transformó en una adolescente y pasó a formar parte de nuestro divertido triángulo amoroso junto con Rico y Picchu.

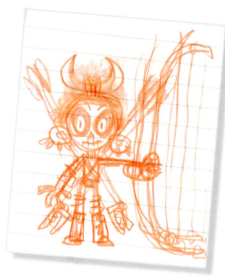
Chimi first sketch by Jorge R. Gutierrez

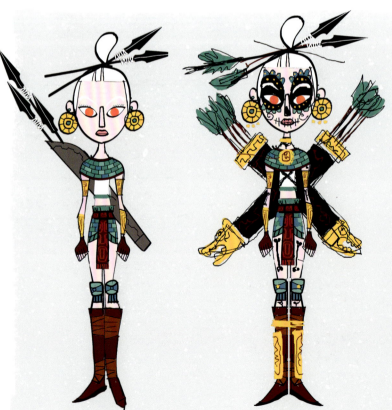
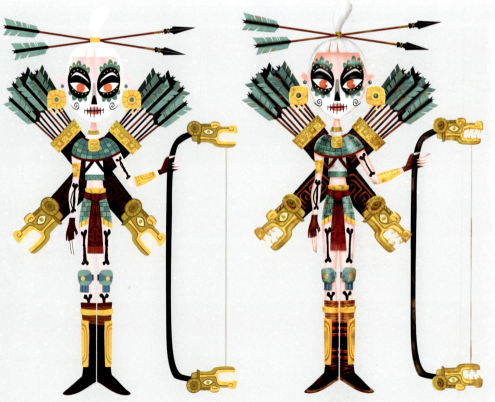

Design/Color by Sandra Equihua & Jorge R. Gutierrez

Paint by Megan Petasky

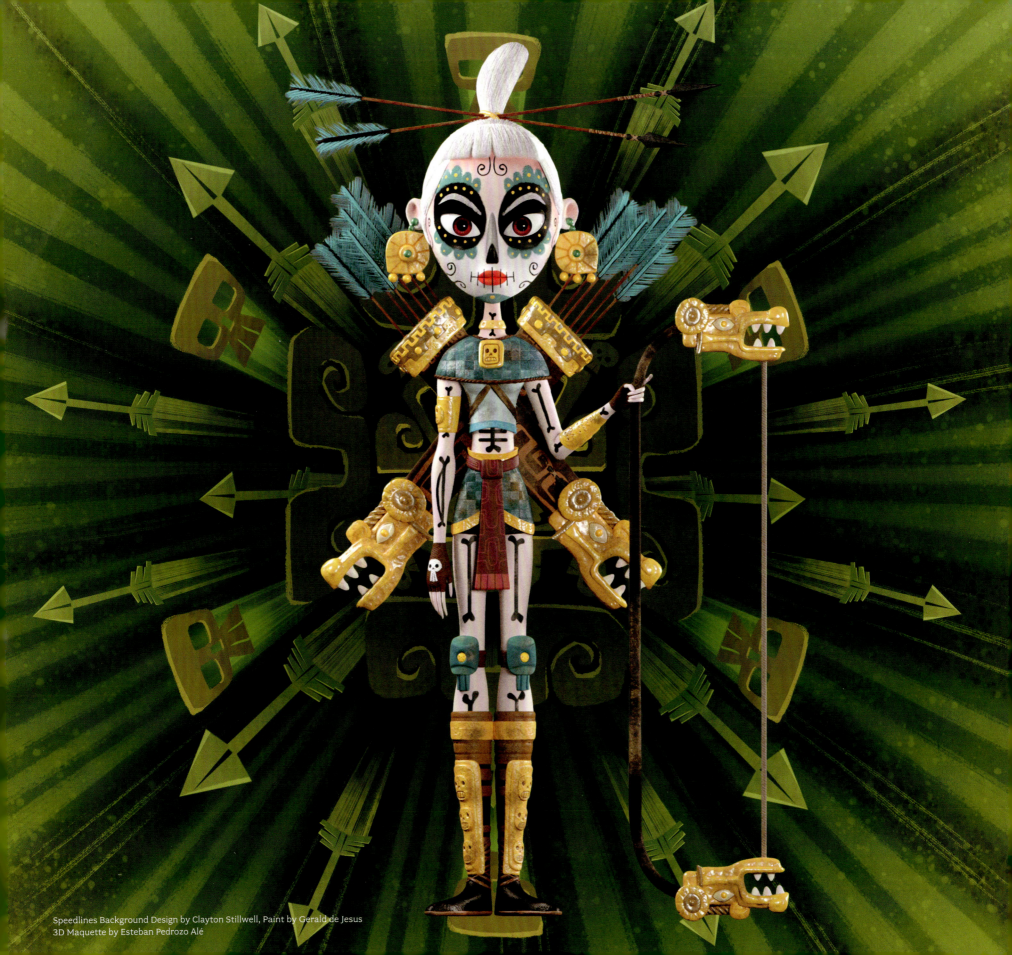

Speedlines Background Design by Clayton Stillwell, Paint by Gerald de Jesus
3D Maquette by Esteban Pedrozo Alé

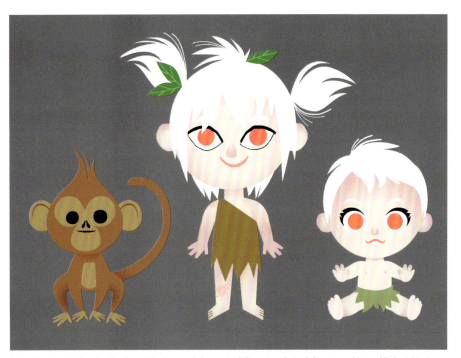

Color/Design by Sandra Equihua. Monkey and the rest of the animals took her in and raised baby Chimi.
Mono y el resto de los animales adoptaron y criaron a la bebé Chimi.

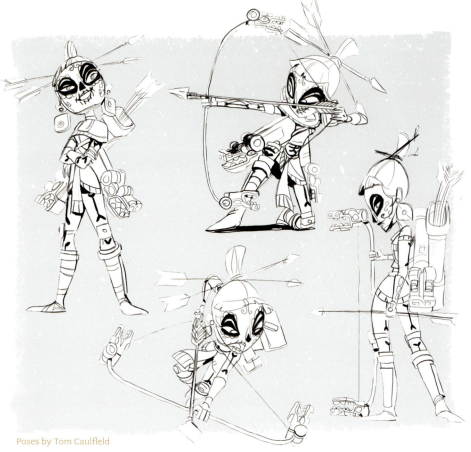

Poses by Tom Caulfield

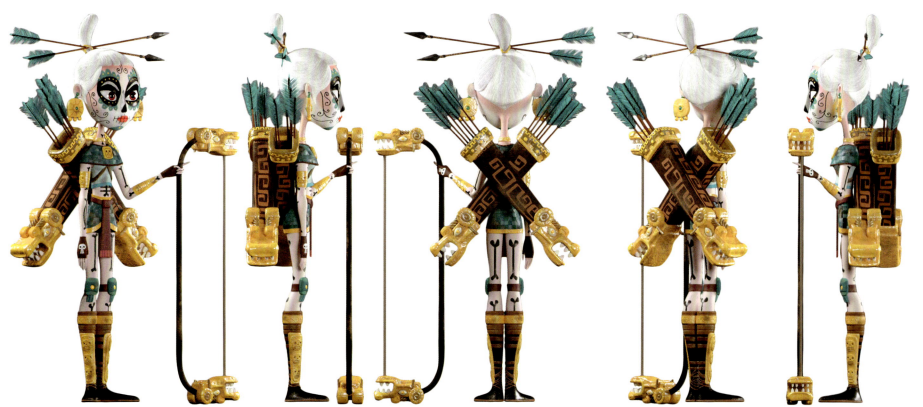

Ortho by Esteban Pedrozo Alé

Expressions by Carlos Luzzi

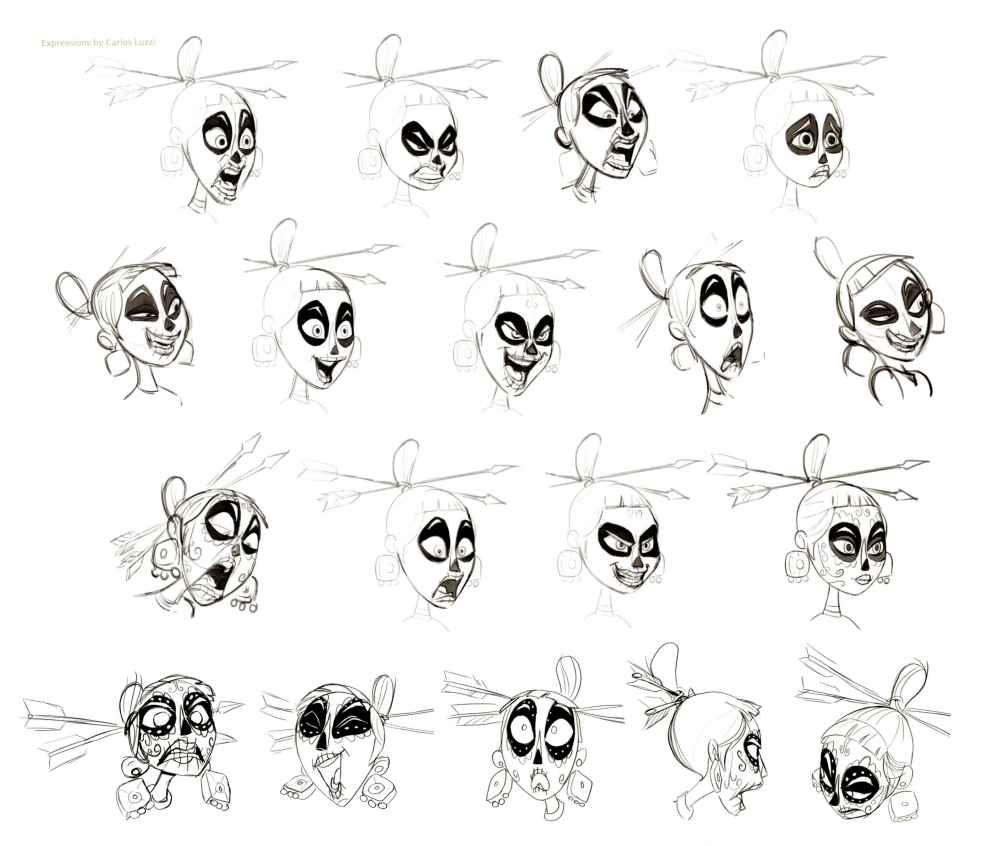

**Expressions by Tom Caulfield.** We had to make sure Chimi's facial acting was extra clear for emotions to read with her skull painted face. Her big eyes with white eyebrows over the black paint really helped.

Teníamos que asegurarnos de que la expresividad facial de Chimi fuera muy clara para que a pesar de que su cara estuviera pintada con una calavera, reflejara sus emociones. Sus ojos grandes con cejas blancas, sobre la pintura negra, ayudaron mucho.

# PICCHU

Inspired by the Inca culture, our noble Golden Mountain warrior is also my love letter to Conan the Barbarian. Everything about him is balanced since Picchu is the only complete character, compared to Maya and the other three, who just needs to do one final heroic act to join his family. The two skull axes he carries on his back used to belong to his parents and that weight is his cross to bear. Picchu is named after the Inca citadel of Machu Picchu.

Inspirado por la cultura Inca, nuestro noble guerrero de la Montaña Dorada es mi carta de amor a Conan el Bárbaro. Todo en él es armónico. Picchu es el único personaje completo, en comparación con Maya y los otros tres, al que sólo le falta una última acción heroica final para juntarse con su familia. Las dos hachas con calaveras que lleva en la espalda eran de sus padres y ese es el peso al que se tiene que sobreponer.

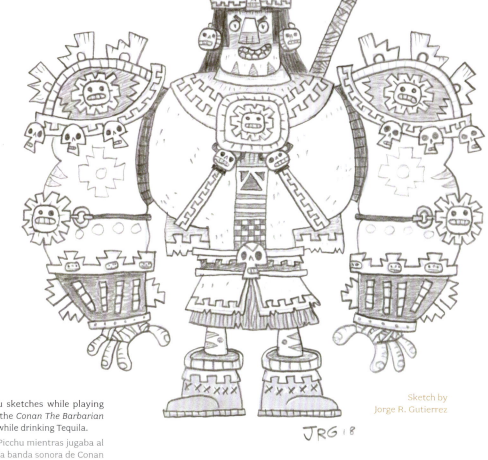

Sketch by Jorge R. Gutierrez

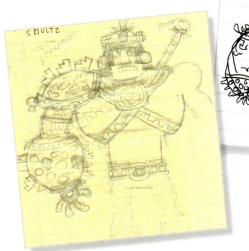

I sketched these first ever Picchu sketches while playing Dungeons & Dragons, listening to the *Conan The Barbarian* movie soundtrack and maybe also while drinking Tequila.

Dibujé estos primeros esbozos de Picchu mientras jugaba al Dungeons & Dragons, escuchando la banda sonora de Conan el Bárbaro y, probablemente, también estaba bebiendo tequila.

Original Picchu sketches by Jorge R. Gutierrez

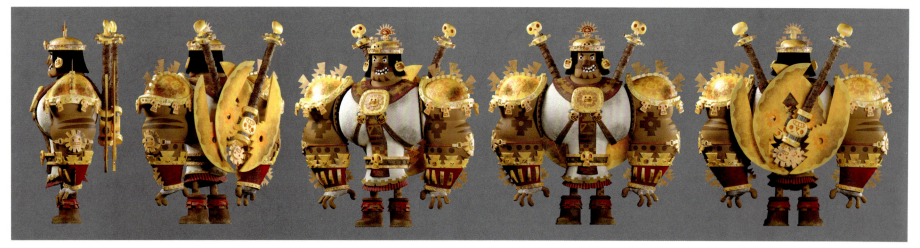

**Ortho by Esteban Pedrozo Alé.** Paraguayan artist Esteban Pedrozo Alé really captured the stop-motion puppet and cartoony mix we were going for with our noble barbarian. I also wanted Picchu to feel like a high school sports star.

El gran artista paraguayo Esteban Pedrozo Alé logró captar a la perfección la mezcla entre un títere de stop-motion y la caricatura que buscábamos para nuestro noble bárbaro. Yo también quería que Picchu tuviera un aire de estrella del deporte.

28 THE ART OF MAYA AND THE THREE

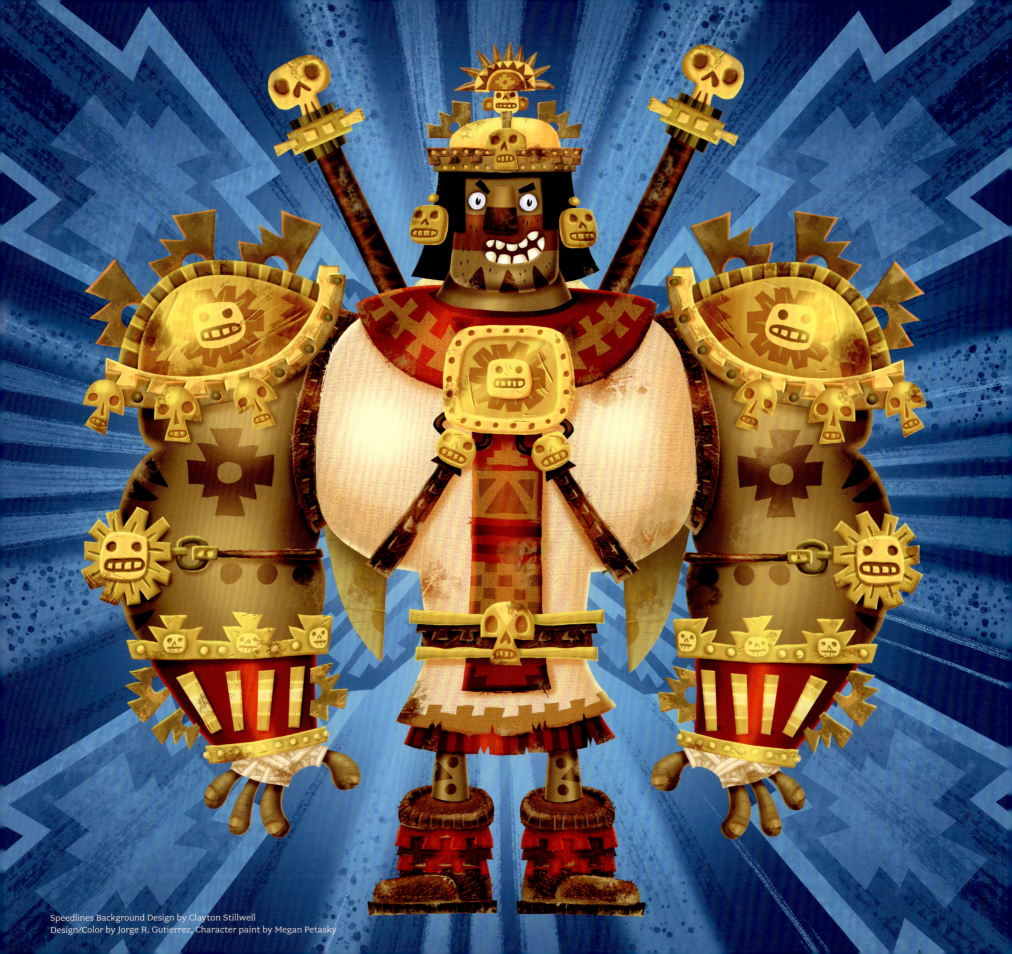

Speedlines Background Design by Clayton Stillwell
Design/Color by Jorge R. Gutierrez, Character paint by Megan Petasky

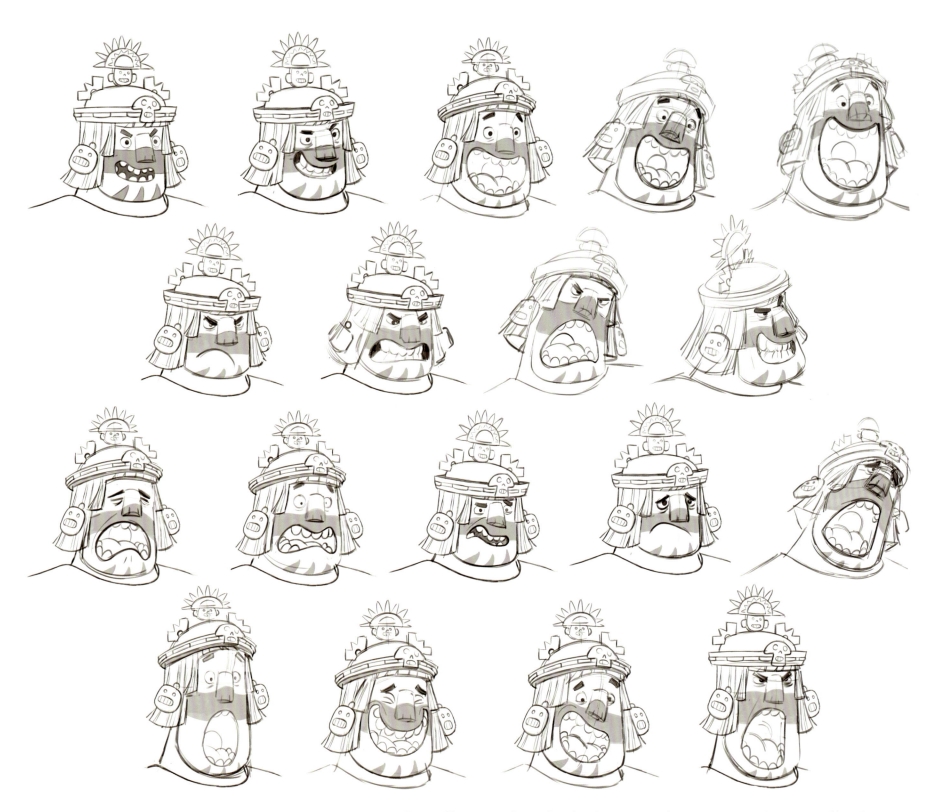

**Expressions by Carlos Luzzi.** Picchu's story, while heroic, is very sad and tragic so I really wanted his eyes, mouth shapes and big round teeth to be extra cartoony to balance things out. The other cartoony thing we did was have his head and upper part of his mouth go up when he yells or needs a big open mouth. In reality his jaw would be what would normally come down. We also never modeled his ears since no one would ever see them.

La historia de Picchu es heroica, pero también triste y trágica, por lo que, para equilibrar el conjunto, quise que sus ojos, la forma de su boca y sus grandes dientes redondeados fueran muy de estilo cartoon. La otra parte que hicimos súper cartoon fue el movimiento de su boca, cómo se mueve la parte de arriba de su mandíbula cuando grita o abre mucho la boca. Lo normal sería que bajase la parte baja de su mandíbula. Tampoco modelamos nunca sus orejas dado que nunca se le ven.

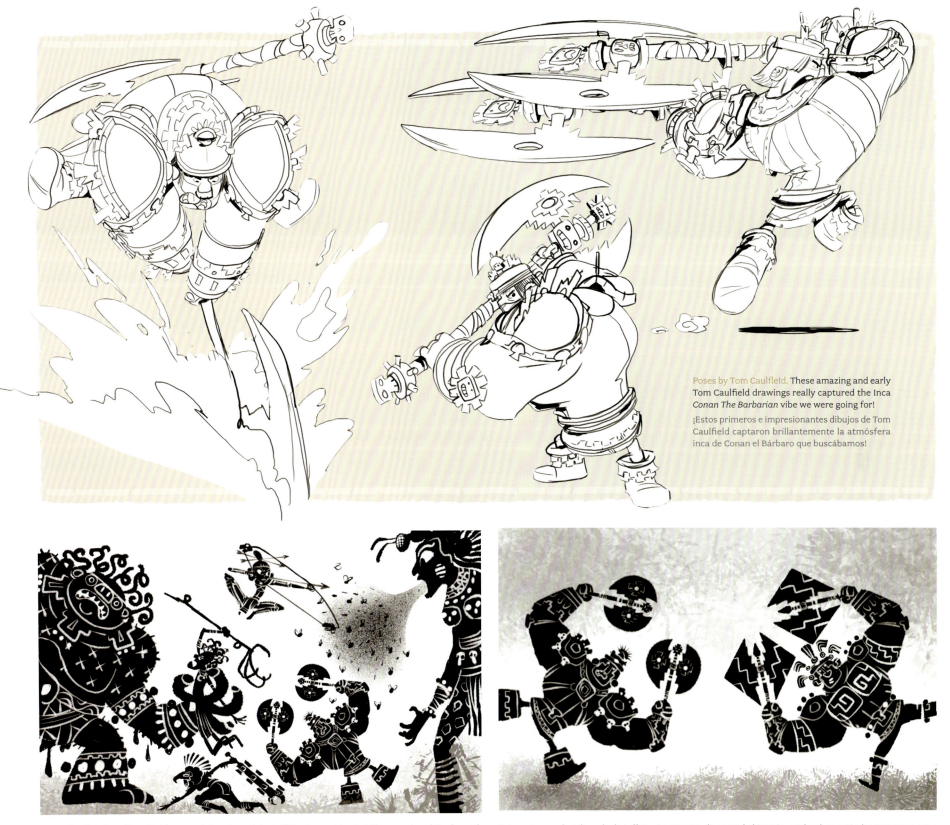

**Poses by Tom Caulfield.** These amazing and early Tom Caulfield drawings really captured the Inca *Conan The Barbarian* vibe we were going for!

¡Estos primeros e impresionantes dibujos de Tom Caulfield captaron brillantemente la atmósfera inca de Conan el Bárbaro que buscábamos!

**Story Sketches by Jeff Ranjo.** These early beatboards by Jeff Ranjo, our Head of Story, explored Picchu with Maya, Rico, and Chimi against two gods that we cut: the god of blood and the goddess of bees. The second image is Picchu versus his evil doppelgänger.

Estos primeros beatboards de Jeff Ranjo, nuestro director de historia, exploraban a Picchu con Maya, Rico y Chimi, contra dos dioses que cortamos: el dios de la sangre y la diosa de las abejas. La segunda imagen es Picchu contra su doble diabólico.

CHAPTER ONE: CHARACTERS 31

# KING TECA

Just like Maya's armor, King Teca was very much inspired by the Aztec Eagle Warriors depicted in various Mexican murals by David Alfaro Siqueiros, Diego Rivera, and Jose Clemente Orozco. I wanted him to feel as big as a pyramid and to move like an Aztec tank. His golden eagle claw hand was my homage to the bad guy in Bruce Lee's *Enter the Dragon*.

El Rey Teca, al igual que la armadura de Maya, se inspiró mucho en los guerreros águila aztecas que los muralistas David Alfaro Siqueiros, Diego Rivera y José Clemente Orozco, representaron en muchos lugares de México. Yo quería que él se sintiera muy grande, como una pirámide y se moviese como un tanque Azteca. Su mano-garra dorada con forma de águila fue mi homenaje al malo de Operación Dragón la peli de Bruce Lee.

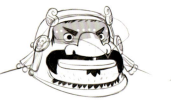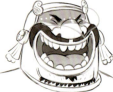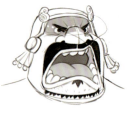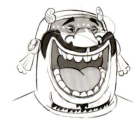

**Expressions by Carlos Luzzi.** Since I knew I was going to play him in, we made sure to give him a gigantic mouth.

Desde que supe que yo seria su voz nos aseguramos de darle una boca enorme.

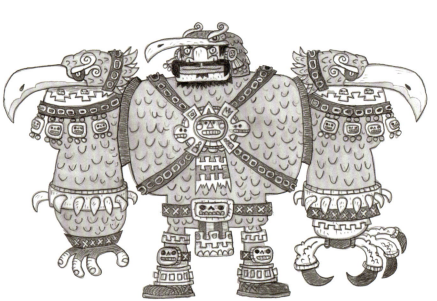

Sketch by Jorge R. Gutierrez

Poses by Tom Caulfield

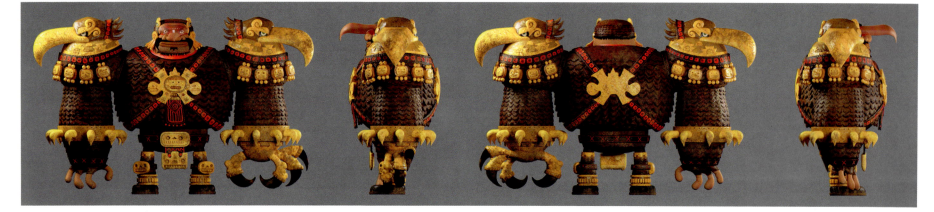

**Ortho by Esteban Pedrozo Alé.** Having a character this giant also helped to push our proportions in this world and freed us up to go wild with more cartoony proportions.

Tener un personaje tan grande nos ayudó a aumentar las proporciones de este universo y nos dio libertad para volvernos locos y diseñar proporciones tipo cartoon.

His final armor and macuahuitl design have several visual nods to the iconic Aztec sun stone sculpture housed in the Museo Nacional de Antropología in Mexico City.

El diseño final de su armadura y de su macuahuitl son reminiscencias a la Piedra del Sol, la icónica escultura azteca que se encuentra en el Museo Nacional de Antropología de México DF.

Design/Color by Jorge R. Gutierrez Paint by Megan Petasky

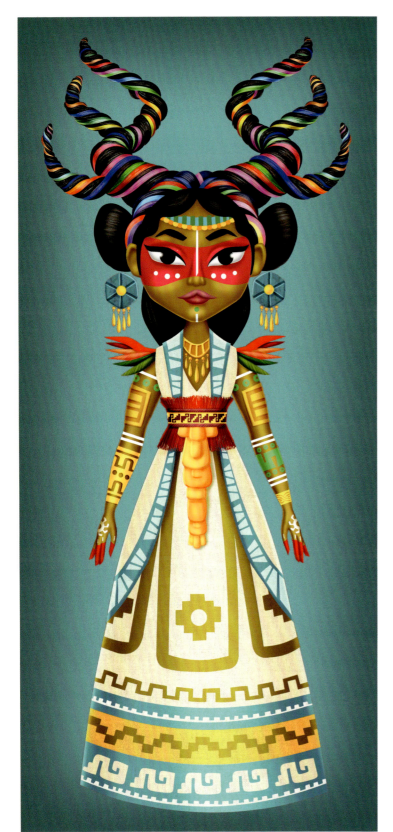

Design/Color by Sandra Equihua   Paint by Megan Petasky

# QUEEN TECA

**Queen Teca was inspired by the Yaqui Dancers from the famous Danza del Venado from Northern Mexico. The horns are also a visual nod to Ah Puch's magical forest deer who delivered baby Maya to her. Her Aztec inspired dress is spotless to contrast King Teca's dirtier battle armor. We also wanted her to look like a Queen chess piece since she's a brilliant strategist.**

La Reina Teca se inspira en los bailarines Yaqui de la célebre Danza del Venado del norte de México. Los cuernos son un guiño visual al ciervo mágico del bosque de Ah Puch que le trajo a la bebe Maya. Su vestido de inspiración azteca se encuentra impecable, en contraste a la sucia armadura de guerra del Rey Teca. También queríamos darle una apariencia de Reina, como la pieza del ajedrez, porque es una brillante estratega.

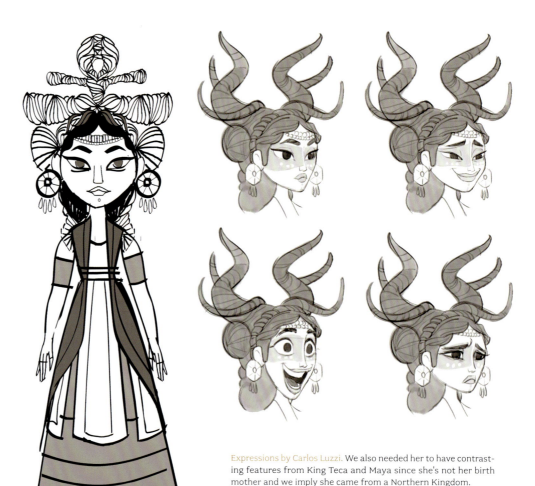

**Expressions by Carlos Luzzi.** We also needed her to have contrasting features from King Teca and Maya since she's not her birth mother and we imply she came from a Northern Kingdom.

Necesitábamos que tuviera más rasgos diferentes al Rey Teca y a Maya, dado que no es su madre de nacimiento y damos a entender que viene del Reino del Norte.

First sketch by Sandra Equihua

**34** THE ART OF MAYA AND THE THREE

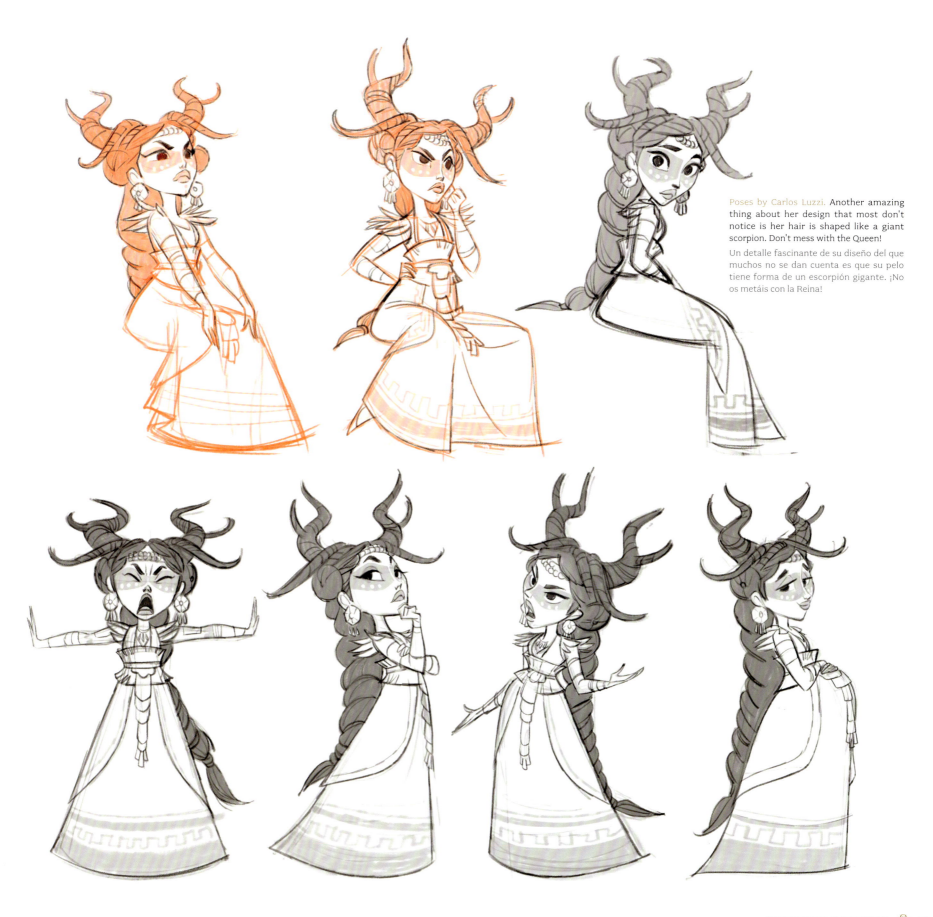

Poses by Carlos Luzzi. Another amazing thing about her design that most don't notice is her hair is shaped like a giant scorpion. Don't mess with the Queen!

Un detalle fascinante de su diseño del que muchos no se dan cuenta es que su pelo tiene forma de un escorpión gigante. ¡No os metáis con la Reina!

CHAPTER ONE: CHARACTERS

# JAGUAR BROTHERS

Inspired by the legendary Aztec Jaguar Knights, I wanted Maya's super macho and goofy triplet brothers to feel like young and optimistic sports stars in her world. Each one named after their specific weapon, the triplets were always meant to look extra special and shiny in the Teca army.

Inspirándome en los legendarios guerreros aztecas jaguar, quería que los hermanos de Maya, estos trillizos súper masculinos y un poco bobos, fuera para ella como estrellas del deporte, jóvenes y optimistas. Sus nombres representan a tres armas diferentes. Los trillizos siempre brillan y tienen un aura especial en el ejército Teca.

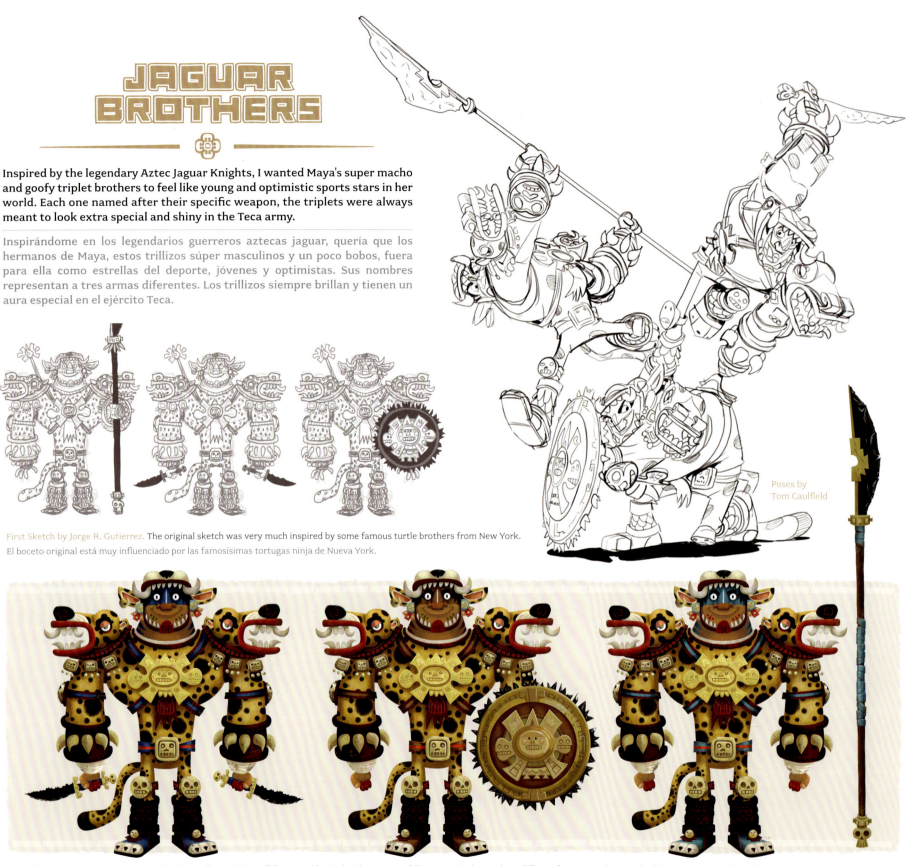

Poses by Tom Caulfield

**First Sketch by Jorge R. Gutierrez.** The original sketch was very much inspired by some famous turtle brothers from New York.
El boceto original está muy influenciado por las famosísimas tortugas ninja de Nueva York.

**Design/Color by Jorge R. Gutierrez • Paint by Dustin d'Arnault.** Even if they were identical triplets, I wanted the Jaguar Brothers to have different face paint colors - each of their weapons had to feel like an extension of their personality.
A pesar de ser trillizos idénticos, yo quise que los Hermanos Jaguar tuvieran distintas pinturas faciales, cada una de sus armas tenía que verse como una extensión de su personalidad.

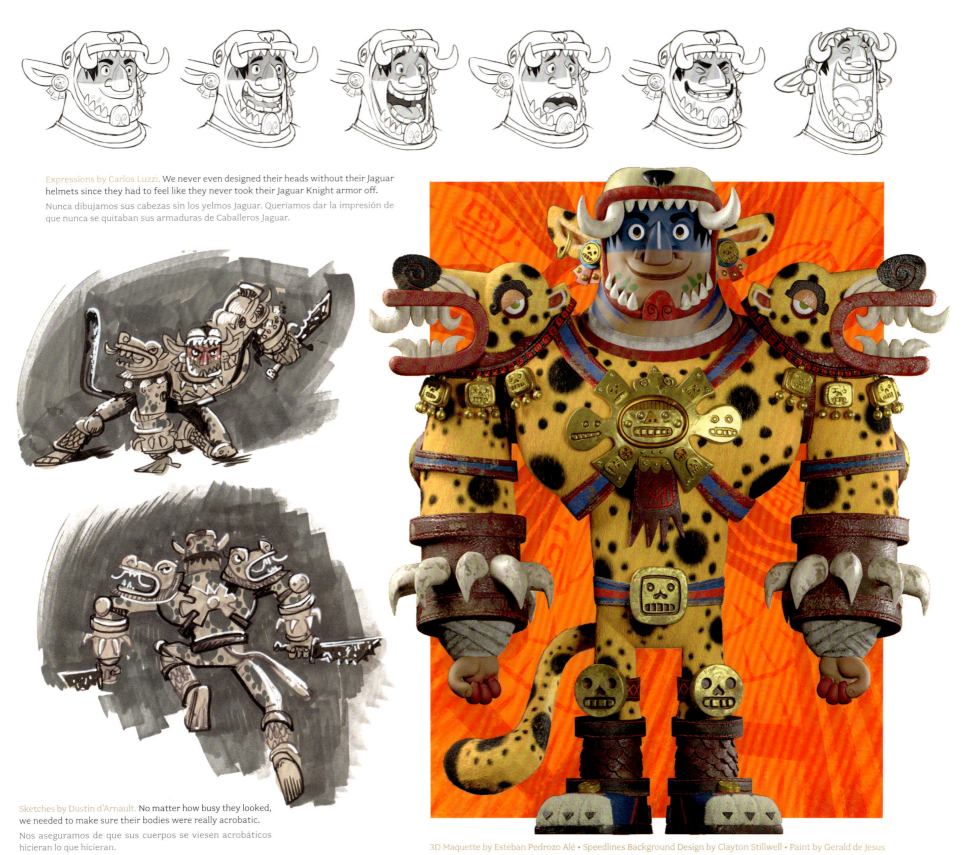

**Expressions by Carlos Luzzi.** We never even designed their heads without their Jaguar helmets since they had to feel like they never took their Jaguar Knight armor off.

Nunca dibujamos sus cabezas sin los yelmos Jaguar. Queríamos dar la impresión de que nunca se quitaban sus armaduras de Caballeros Jaguar.

**Sketches by Dustin d'Arnault.** No matter how busy they looked, we needed to make sure their bodies were really acrobatic.

Nos aseguramos de que sus cuerpos se viesen acrobáticos hicieran lo que hicieran.

3D Maquette by Esteban Pedrozo Alé • Speedlines Background Design by Clayton Stillwell • Paint by Gerald de Jesus

CHAPTER ONE: CHARACTERS   37

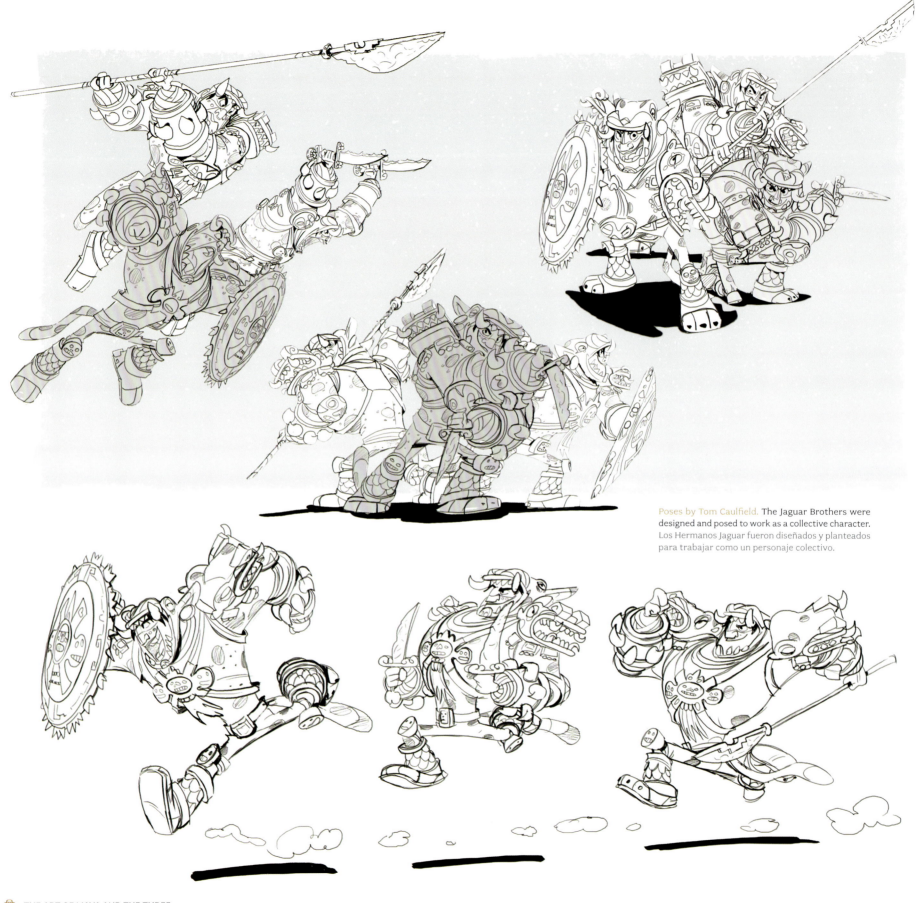

Poses by Tom Caulfield. The Jaguar Brothers were designed and posed to work as a collective character.
Los Hermanos Jaguar fueron diseñados y planteados para trabajar como un personaje colectivo.

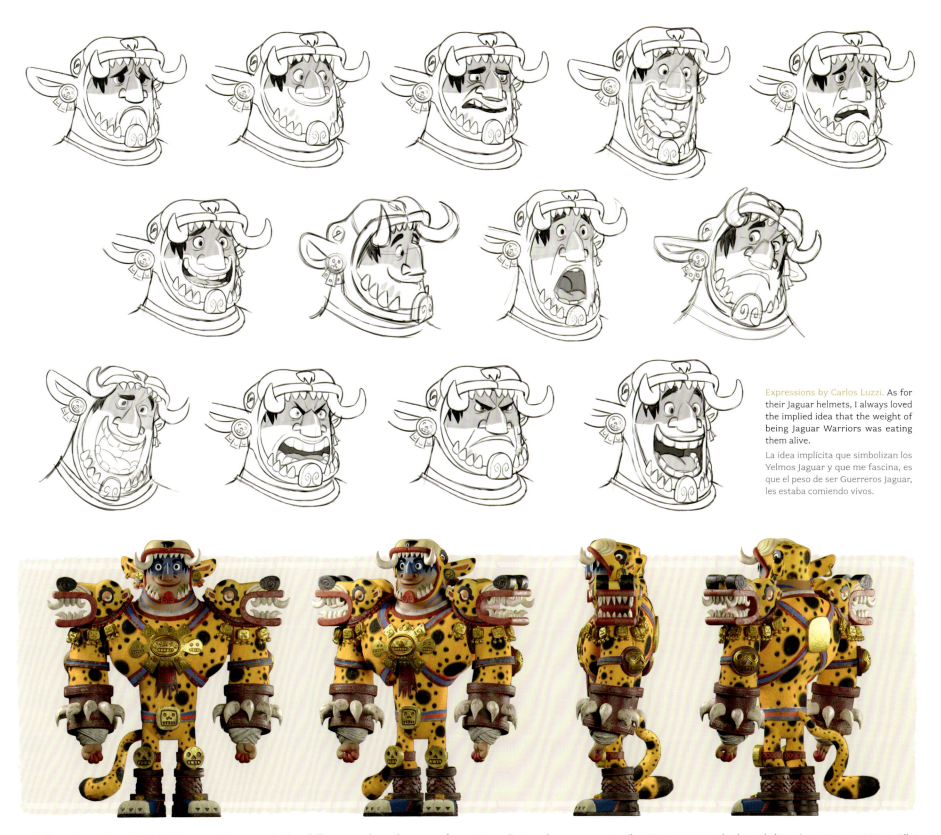

**Expressions by Carlos Luzzi.** As for their Jaguar helmets, I always loved the implied idea that the weight of being Jaguar Warriors was eating them alive.

La idea implícita que simbolizan los Yelmos Jaguar y que me fascina, es que el peso de ser Guerreros Jaguar, les estaba comiendo vivos.

**Ortho by Esteban Pedrozo Alé.** Bright, happy, and super macho, hopefully everyone loves them as much as Maya. They represent everything she wishes you could do: go on epic adventures, face crazy opponents, and save the world.

Son radiantes, alegres y muy varoniles. Yo espero que todo el mundo los quiera tanto como Maya. Ellos representan todo lo que ella querría poder hacer: emprender épicas aventuras, plantarle cara a locos enemigos y salvar el mundo.

CHAPTER ONE: CHARACTERS  39

# CHIAPA

The first image I ever had in my head of Maya and her story was that of an Eagle Warrior Princess atop a giant black jaguar with gold spots. It immediately planted the conceptual flag in my head that this would be an epic fantasy inspired by Mesoamerican art and culture. Maya is our heroic knight and I wanted her to ride our version of a horse. And so our heroic giant cat was born. He is named after Chiapas, Mexico.

La primera imagen que tuve en mi cabeza de Maya y de su historia, fue la de una Princesa Guerrera Águila encima de un jaguar negro gigante con manchas doradas. Inmediatamente brotó en mí la idea de que esta sería una fantasía épica inspirada por el arte y la cultura mesoamericanas. Maya es la caballera y la heroína, y yo quería verla encima de nuestra versión de un caballo. Y así nació nuestro heroico gato gigante. Su nombre viene de Chiapas, por el estado mexicano.

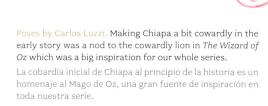

Poses by Carlos Luzzi. Making Chiapa a bit cowardly in the early story was a nod to the cowardly lion in *The Wizard of Oz* which was a big inspiration for our whole series.

La cobardía inicial de Chiapa al principio de la historia es un homenaje al Mago de Oz, una gran fuente de inspiración en toda nuestra serie.

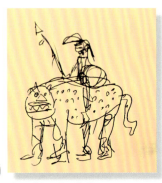

First Chiapa doodle by Jorge R. Gutierrez

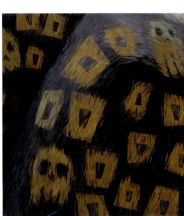

3D Maquette by Esteban Pedrozo Alé
Draw over by Paul Sullivan

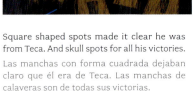

Square shaped spots made it clear he was from Teca. And skull spots for all his victories.

Las manchas con forma cuadrada dejaban claro que él era de Teca. Las manchas de calaveras son de todas sus victorias.

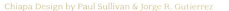

Chiapa Design by Paul Sullivan & Jorge R. Gutierrez

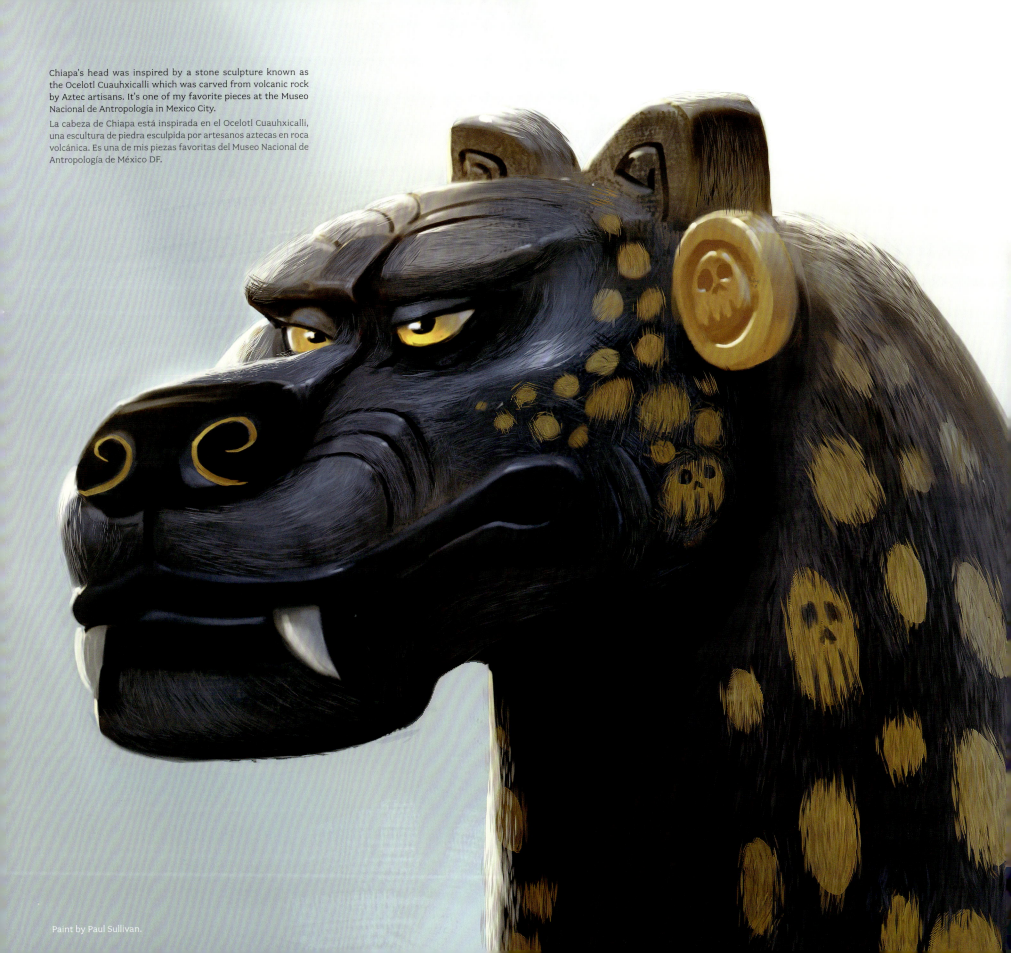

Chiapa's head was inspired by a stone sculpture known as the Ocelotl Cuauhxicalli which was carved from volcanic rock by Aztec artisans. It's one of my favorite pieces at the Museo Nacional de Antropología in Mexico City.

La cabeza de Chiapa está inspirada en el Ocelotl Cuauhxicalli, una escultura de piedra esculpida por artesanos aztecas en roca volcánica. Es una de mis piezas favoritas del Museo Nacional de Antropología de México DF.

Paint by Paul Sullivan.

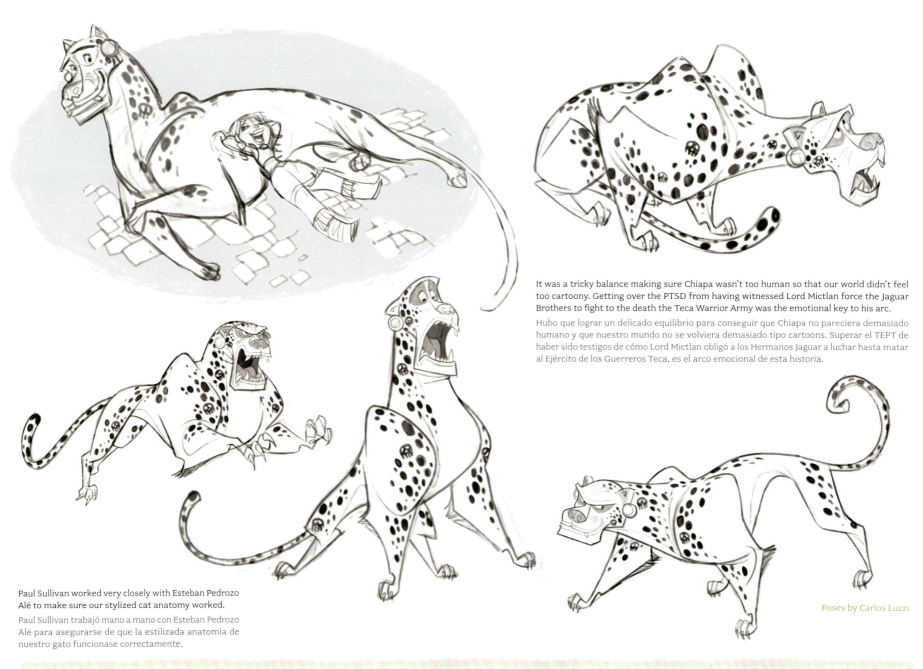

It was a tricky balance making sure Chiapa wasn't too human so that our world didn't feel too cartoony. Getting over the PTSD from having witnessed Lord Mictlan force the Jaguar Brothers to fight to the death the Teca Warrior Army was the emotional key to his arc.

Hubo que lograr un delicado equilibrio para conseguir que Chiapa no pareciera demasiado humano y que nuestro mundo no se volviera demasiado tipo cartoons. Superar el TEPT de haber sido testigos de cómo Lord Mictlan obligó a los Hermanos Jaguar a luchar hasta matar al Ejército de los Guerreros Teca, es el arco emocional de esta historia.

Paul Sullivan worked very closely with Esteban Pedrozo Alé to make sure our stylized cat anatomy worked.

Paul Sullivan trabajó mano a mano con Esteban Pedrozo Alé para asegurarse de que la estilizada anatomía de nuestro gato funcionase correctamente.

Poses by Carlos Luzzi

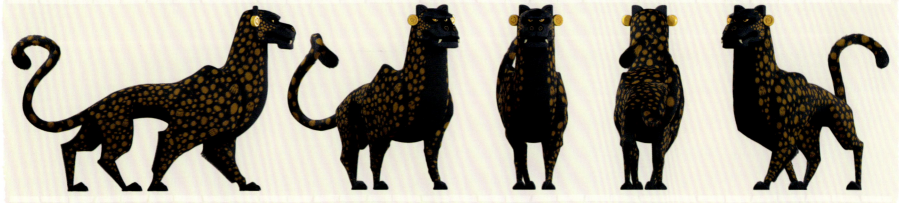

Ortho by Esteban Pedrozo Alé

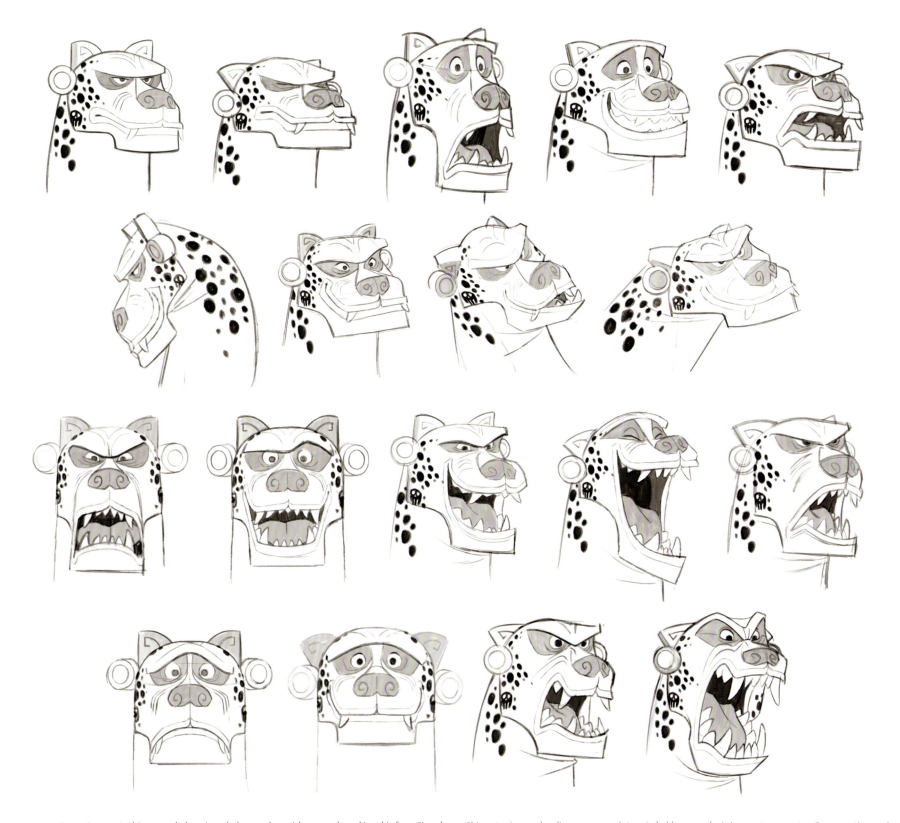

**Expressions by Carlos Luzzi.** Chiapa needed to give whole speeches with no words and just his face. Since he doesn't really have eyebrows we used his big brow for acting. We also cheated his teeth to scale larger when he roared for dramatic effect. The great Brazilian artist, Carlos Luzzi, did all these beautiful face explorations which informed the modeling, surfacing, rigging, and animation teams.

Chiapa tenía que dar discursos completos sin hablar, usando únicamente su rostro. Como no tiene cejas, utilizamos su amplia frente para darle expresividad. También trucamos sus dientes para hacerlos más grandes y darle más dramatismo cuando ruge. El impresionante artista brasileño Carlos Luzzi hizo todas estas increíbles exploraciones sobre el rostro, para los equipos de modelado, surfacing, rigging y animación.

CHAPTER ONE: CHARACTERS 43

# ZATZ

I designed the mysterious and charming Prince of Bats completely around Maya knowing they would end up of together. If Maya was to be the sun then Zatz needed to be moon. She has black hair. He has white hair. Her colors are warm and organic. His colors are cold and unnatural. Most of her shapes are circles. Most of his shapes are triangles. Losing an eye to Lord Mictlan as a kid also set him up as a rebel from birth. His pupil is red since that's Maya's most dominant face paint color and he only has an "eye for her." His name comes from Camazotz, his father's name.

Diseñé al misterioso y encantador Príncipe de los Murciélagos pensando en Maya, sabiendo que terminarían juntos. Si Maya iba a ser el Sol, entonces Zatz tenía que ser la luna. Ella tiene pelo negro. Él blanco. Los colores de ella son cálidos y naturales. Los de él fríos y artificiales. Sus formas son redondeadas. La mayoría de las de él, triangulares. Perder un ojo contra Lord Mictlan de niño, también le hizo ser un rebelde desde pequeño. Su pupila es de color rojo, el color que más predomina en la pintura facial de Maya. Él siempre tiene "un ojo puesto en ella". Su nombre viene de Camazotz, el nombre de su padre.

As the demigod son of Camazotz, the God of Bats, Zatz wears the iconography of his father, including the green hair on his spooky helmet and bat themed armor.

Como semidiós, hijo de Camazotz, Dios de los Murciélagos, Zatz lleva símbolos de su padre, como el pelo verde de su terrorífico yelmo y la armadura de murciélagos.

Design/Color by Jorge R. Gutierrez
Paint by Gerald de Jesus

Expressions by Carlos Luzzi

First sketch by Jorge R. Gutierrez

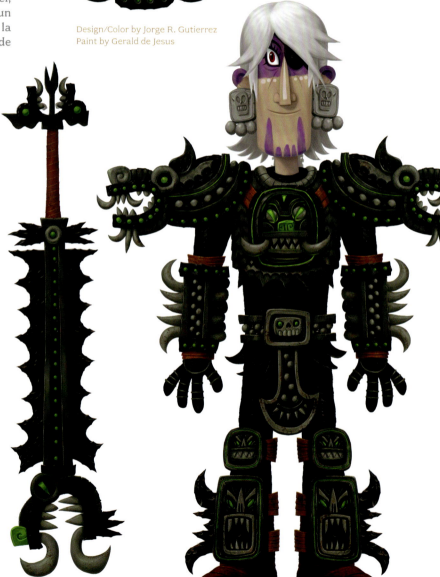

THE ART OF MAYA AND THE THREE

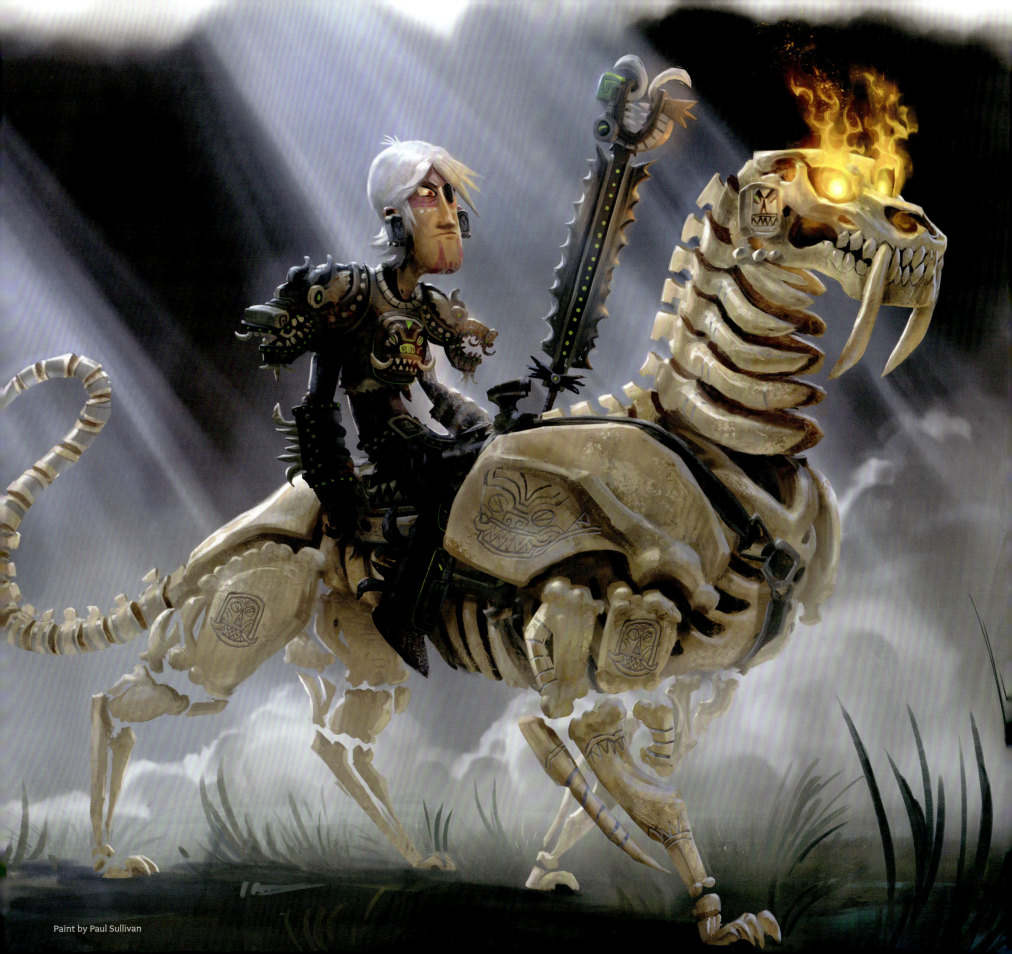

Paint by Paul Sullivan

Design/Paint by Paul Sullivan

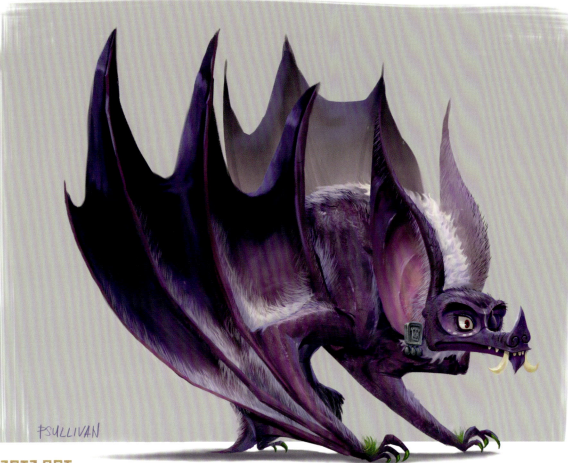

## ZATZ BAT

In the climax of the final chapter, we reveal that Zatz can turn into a giant bat to help fight the Lord Mictlan serpent.

En el clímax del capítulo final, averiguamos que Zatz puede transformarse en un murciélago gigante para ayudar a luchar contra la Serpiente Lord Mictlan.

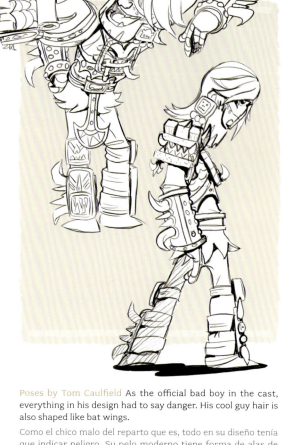

Poses by Tom Caulfield As the official bad boy in the cast, everything in his design had to say danger. His cool guy hair is also shaped like bat wings.

Como el chico malo del reparto que es, todo en su diseño tenía que indicar peligro. Su pelo moderno tiene forma de alas de murciélago.

Design/Color by Sandra Equihua
Zatz is technically half-vampire so we made sure to give him fangs that only come out when he's really angry.

Zatz es medio vampiro, por lo que nos aseguramos de que sus colmillos sólo saliesen cuando estuviese realmente enfadado.

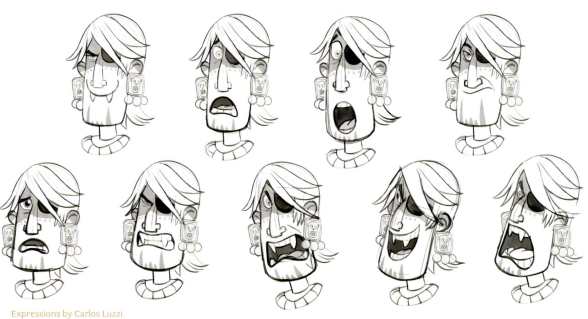

Expressions by Carlos Luzzi

THE ART OF MAYA AND THE THREE

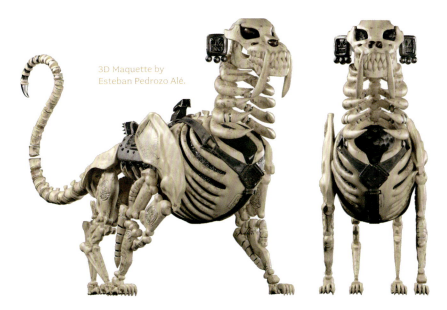

3D Maquette by Esteban Pedrozo Alé.

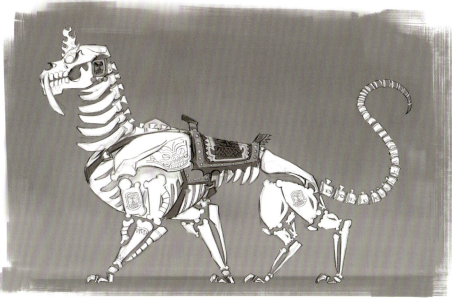

Design by Paul Sullivan

## COLMILLO ORTHO

Since Maya rides a giant jaguar, I figured Zatz had to ride the opposite and something more magical since he came from the Underworld. So, Colmillo, our giant puma skeleton, was born!

Como Maya monta un jaguar gigante, pensé que Zatz tendría que montar algo opuesto, algo más mágico, ya que él viene del Inframundo. ¡Y así nació Colmillo, nuestro puma esqueleto gigante!

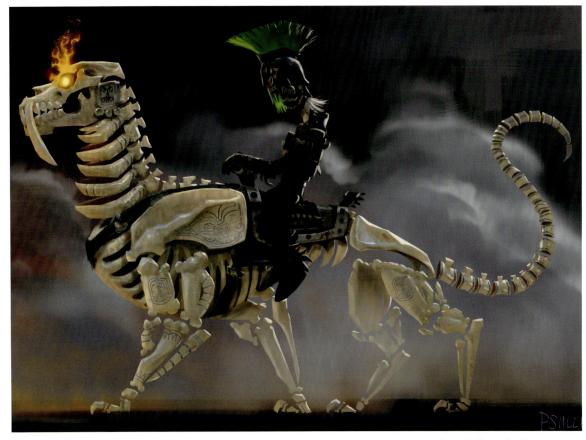

**Paint by Paul Sullivan.** Paul Sullivan really captured the Spaghetti Western vibe for Zatz riding Colmillo with this painting. The flaming eyes are a nod to the eighties heavy metal album covers that inspired the Underworld.

Con esta pintura de Zatz montando a Colmillo, Paull Sullivan consiguió captar brillantemente la atmósfera de los Espagueti Western. Los ojos en llamas son un homenaje a las portadas de los discos Heavy Metal de los 80 que inspiraron el inframundo.

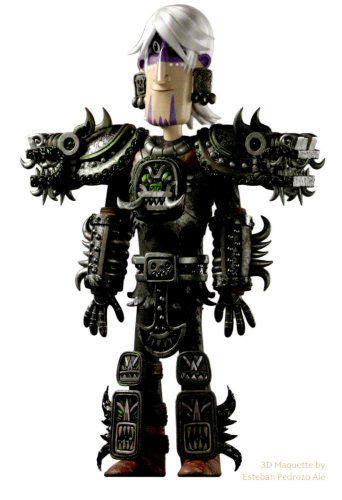

3D Maquette by Esteban Pedrozo Alé.

CHAPTER ONE: CHARACTERS 47

# CAMAZOTZ

Camazotz is a bat god in Maya mythology. In Mesoamerica, the bat is associated with night, death, and sacrifice. In our series, General Camazotz is the god of bats and Zatz's noble father who is planning to overthrow Lord Mictlan to avenge Zyanya, his human wife. I backwards engineered his design from Zatz. And for any film geeks, he is my love letter to Jean Cocteau's 1946's *Beauty and the Beast*.

Camazotz es un dios murciélago de la mitología Maya. En Mesoamérica, los murciélagos se asocian a la noche, la muerte y el sacrificio. En nuestra serie, el General Camazotz es el dios de los murciélagos y el noble padre de Zatz, quien planea derrocar a Mictlan para vengar a Zyanya, su mujer humana. Orquesté su diseño retroactivamente desde Zatz. Para los amantes del cine, él es mi carta de amor a la Bella y la Bestia de Jean Cocteau, de 1946.

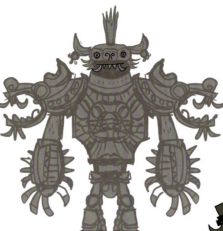

*First sketch by Jorge R. Gutierrez*

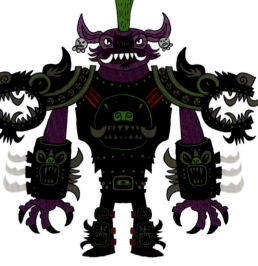

*Color sketch by Jorge R. Gutierrez.* Camazotz is the general for Lord Mictlan's unholy army so I tried to make his armor feel more regal. He uses daggers as a nod to him being the Brutus to Lord Mictlan's Julius Caesar.

Camazotz es el general del ejército maldito de Lord Mictlan, por lo que hice que su armadura fuera más majestuosa. Utiliza dagas, simbolizando que él es el Brutus de Julio Cesar para Mictlan.

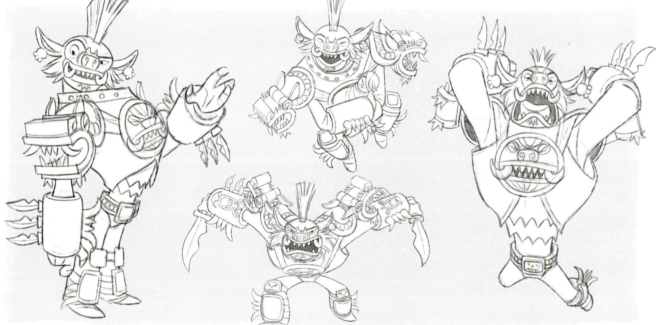

*Poses by Carlos Luzzi*

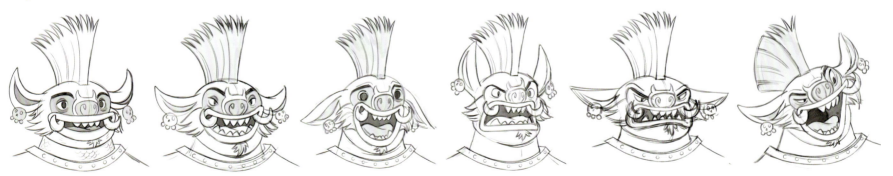

*Expressions by Carlos Luzzi.* Even if he's a giant bat beast, Camazotz's face still needed to be able to act clearly to show love and compassion for his wife and son.

A pesar de ser una bestia, un murciélago gigante, el rostro de Camazotz tenía que poder mostrar claramente el amor y la compasión que siente por su mujer y su hijo.

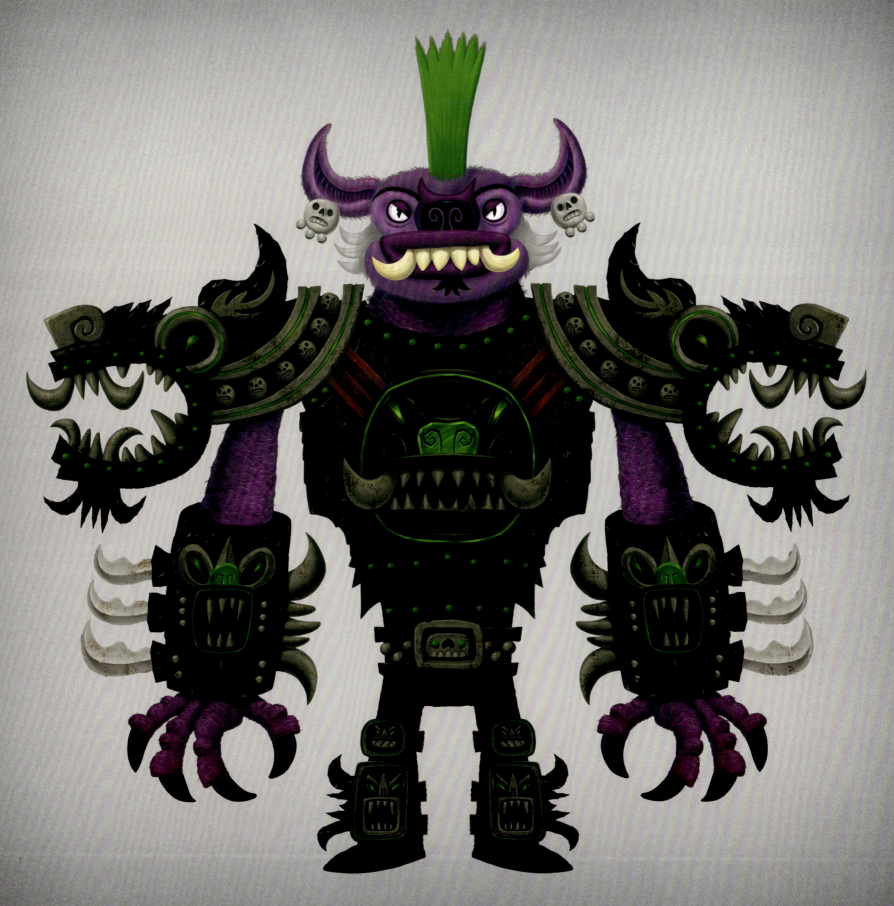

Design/Color by Jorge R. Gutierrez • Paint by Gerald de Jesus

# LADY MICTE

In Aztec mythology, the death goddess Mictēcacihuātl rules over the spirits of the afterlife with her husband, Mictlantecuhtli. In our version Lady Micte is Maya's birth mother. At first she plots to have a demigod child to sacrifice to become more powerful than her evil husband. But once she gives birth to Maya, death herself grows a heart and she does everything in her power to save Maya. The Aztecs recognised death as a natural part of the circle of life so we aimed to make her look morally balanced.

En la mitología Azteca, la diosa de la muerte Mictēcacihuātl gobierna a los espíritus del más allá junto a su marido Mictlantecuhtli. En nuestra versión, la Diosa Micte es la verdadera madre de Maya. Su plan original era tener un hijo semidiós para sacrificarlo y hacerse más poderosa que su diabólico marido. Pero cuando da vida a Maya, en ella, la muerte se humaniza, le nace un corazón, y hace todo lo que está en sus manos para salvar a Maya. Los aztecas consideraban a la muerte como una parte natural del círculo de la vida, y por esto a ella le dimos una apariencia moral más equilibrada.

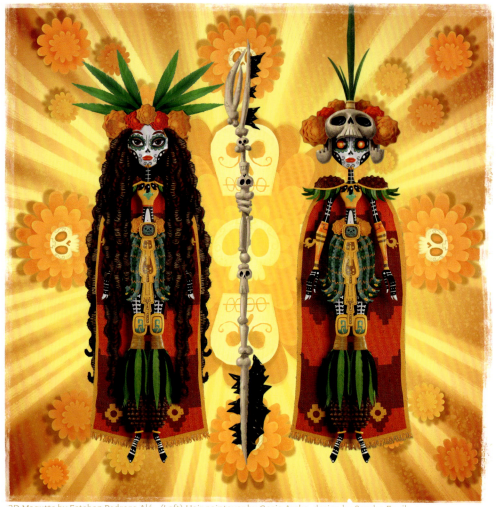

3D Maqutte by Esteban Pedrozo Alé • (Left) Hair paintover by Gosia Arska, design by Sandra Equihua
(Right) Warrior helmet and lance design/paint by Paul Sullivan

**First sketch by Jorge R. Gutierrez.** This was my first wonky sketch which Sandra reconceived to become the glorious and beautiful goddess on the next page.

Este fue mi primer y chafa boceto, que Sandra transformó en la gloriosa y bellísima diosa de la página siguiente.

**Poses by Tom Caulfield.** Even with all that makeup and giant headdress she still needed to act.
Aun con todo ese maquillaje y ese penacho gigante, ella tenía que poder actuar.

50  THE ART OF MAYA AND THE THREE

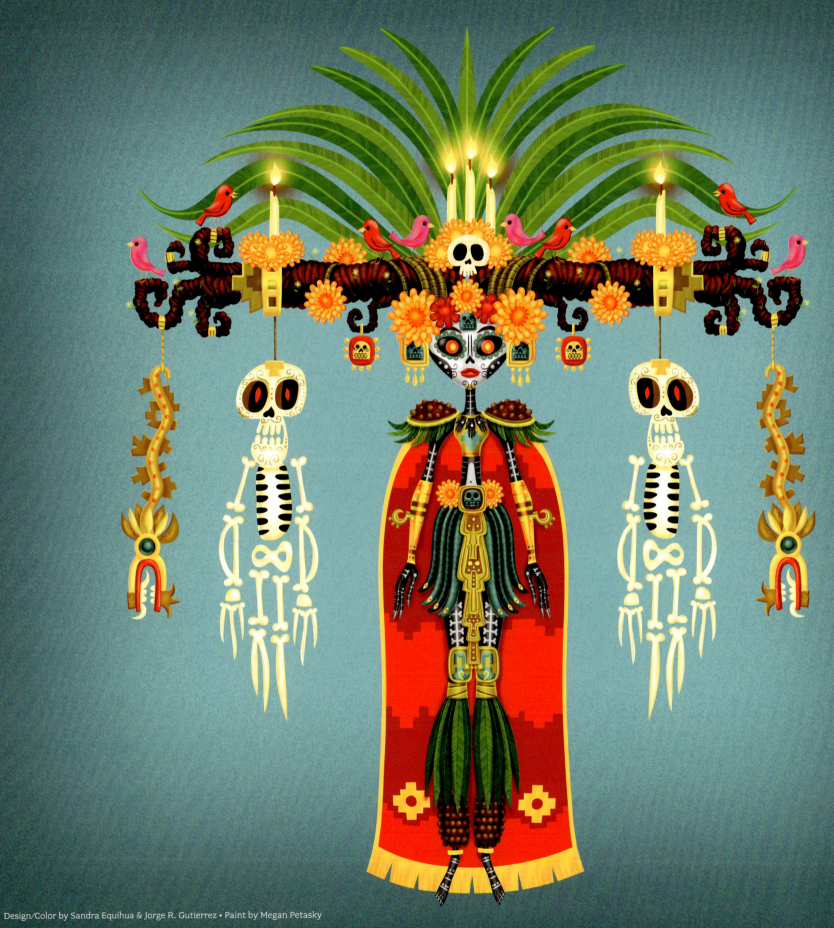

Design/Color by Sandra Equihua & Jorge R. Gutierrez • Paint by Megan Petasky

### LADY MICTE OWL

The Aztecs associated owls with death, so of course, we designed Lady Micte to be able to turn into a giant bone white owl with skulls and eyes on its feathers.

Los aztecas asociaban a los búhos con la muerte, por lo que diseñamos a Lady Micte de manera que pudiera convertirse en un búho blanco gigante con calaveras y ojos en sus plumas.

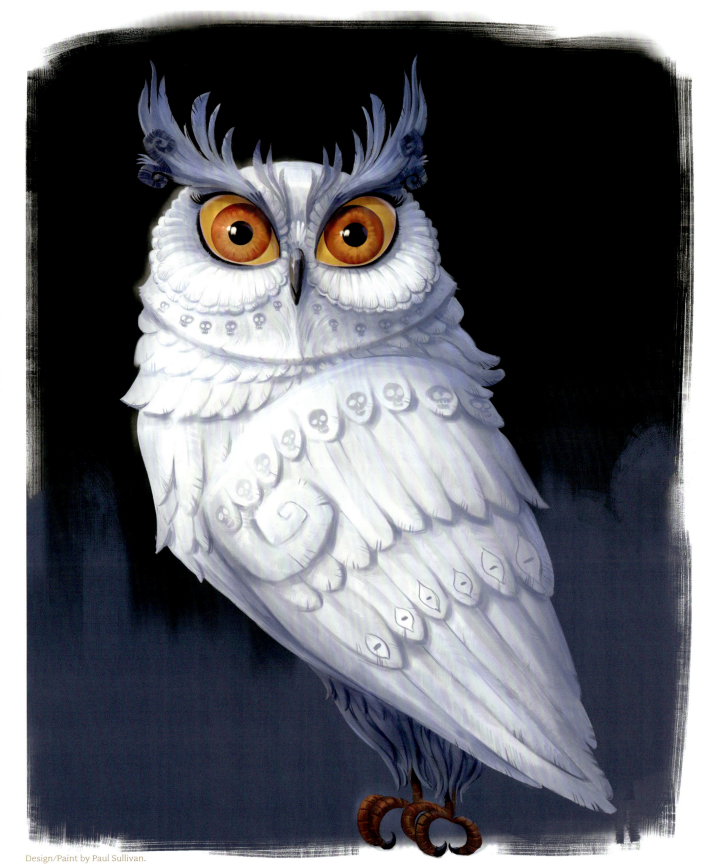

Design/Paint by Paul Sullivan.

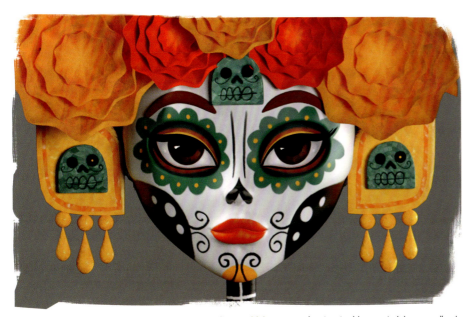

3D Maquette by Esteban Pedrozo Alé • Eye paintover by Gerald de Jesus. **Lady Micte is able to switch between "god eyes" and human eyes. Her hair also comes down for when she needs to have heartfelt conversations with Maya.**

La Diosa Micte puede alternar entre "ojos de diosa" y ojos humanos. Su pelo también se suelta cuando tiene conversaciones íntimas con Maya.

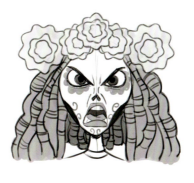
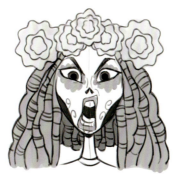
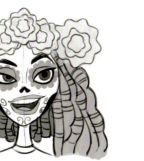
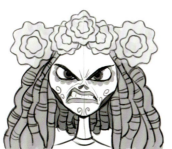
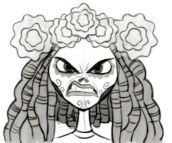
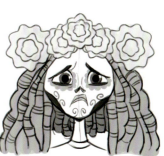

Expressions by Carlos Luzzi

3D Ortho by Esteban Pedrozo Alé. **I always envisioned Lady Micte like a floating aztec sculpture come to life. The reason she has two skulls, each with a neutral expression, on each side of her headdress is because I wanted her to also look like a scale of balance between the living and the dead.**

Siempre me imaginé a La Diosa Micte como una escultura azteca flotante que ha cobrado vida. El motivo por el cual lleva dos calaveras, una a cada lado de su tocado, ambas con expresión neutra, es para mostrar su equilibrio entre los vivos y los muertos.

# LORD MICTLAN

Mictlantecuhtli, Aztec god of the dead, and his wife, Mictecacíhuatl, ruled the underworld. In Mayan mythology, Buluc Chabtan was the god of war and violence. In my magical version, their combination inspired the charming, mighty and ruthless Lord Mictlan, the god of war. His body is made out of the blood of fallen warriors. The reason he has two skulls on each side of his armor, each with an evil expression, is because I wanted him to contrast Lady Micte in that he believes there is no balance and all mankind is ultimately wicked like himself. Skulls on skulls on skulls are my favorite salsa in the tacos of character design. And this is my favorite taco!

Mictlantecuhtli, dios Azteca de los muertos, y su mujer, Mictecacíhuatl, tenían el control del inframundo. En la mitología Maya, Buluc Chabtan era el dios de la guerra y de la violencia. En mi versión mágica, su combinación inspiró al encantador, fuerte y despiadado Dios Mictlan, el dios de la guerra. Quise que tuviera dos calaveras, una a cada lado de su armadura, ambas con expresiones demoníacas, para contrastar con la Diosa Micte, pues él no cree en el equilibrio y piensa que todos los hombres en el fondo son malvados como él. Las calaveras en calaveras en calaveras, son mi salsa favorita en los tacos del diseño de personajes. ¡Y este es mi taco favorito!

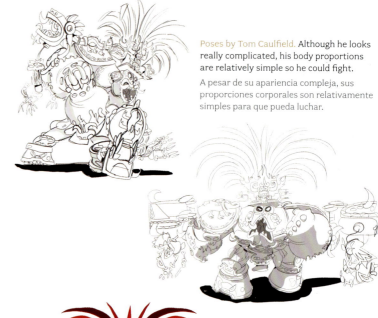

**Poses by Tom Caulfield.** Although he looks really complicated, his body proportions are relatively simple so he could fight.

A pesar de su apariencia compleja, sus proporciones corporales son relativamente simples para que pueda luchar.

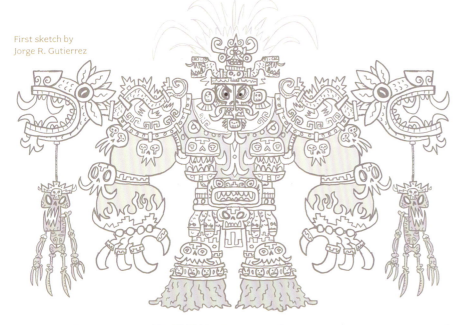

First sketch by Jorge R. Gutierrez

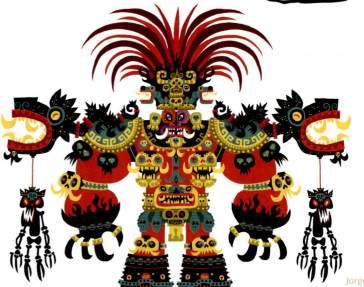

Color by Jorge R. Gutierrez

As a kid, I was terrified that sculptures would come alive at night so I designed Lord Mictlan with the idea that this was an evil Aztec statue come alive.

De niño me aterrorizaba que las esculturas pudieran cobrar vida durante la noche. Por esto diseñé al Dios Mictlan, con la idea de que fuera una escultura azteca demoníaca que ha cobrado vida.

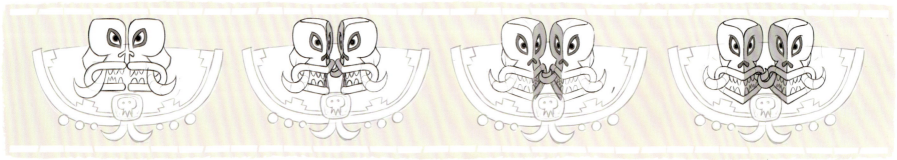

**Head Split expressions by Carlos Luzzi.** The reason Lord Mictlan has a head made out of two skulls is because, to me, war at its core is two ideas clashing. And no matter what people clashing look like on the outside, they are ultimately two skulls fighting to the death.

El Dios Mictlan tiene una cabeza hecha de dos calaveras porque, para mí, la guerra en esencia son dos ideas enfrentadas. E independientemente de la apariencia exterior de las personas que se enfrentan, en el fondo son dos esqueletos peleando hasta morir.

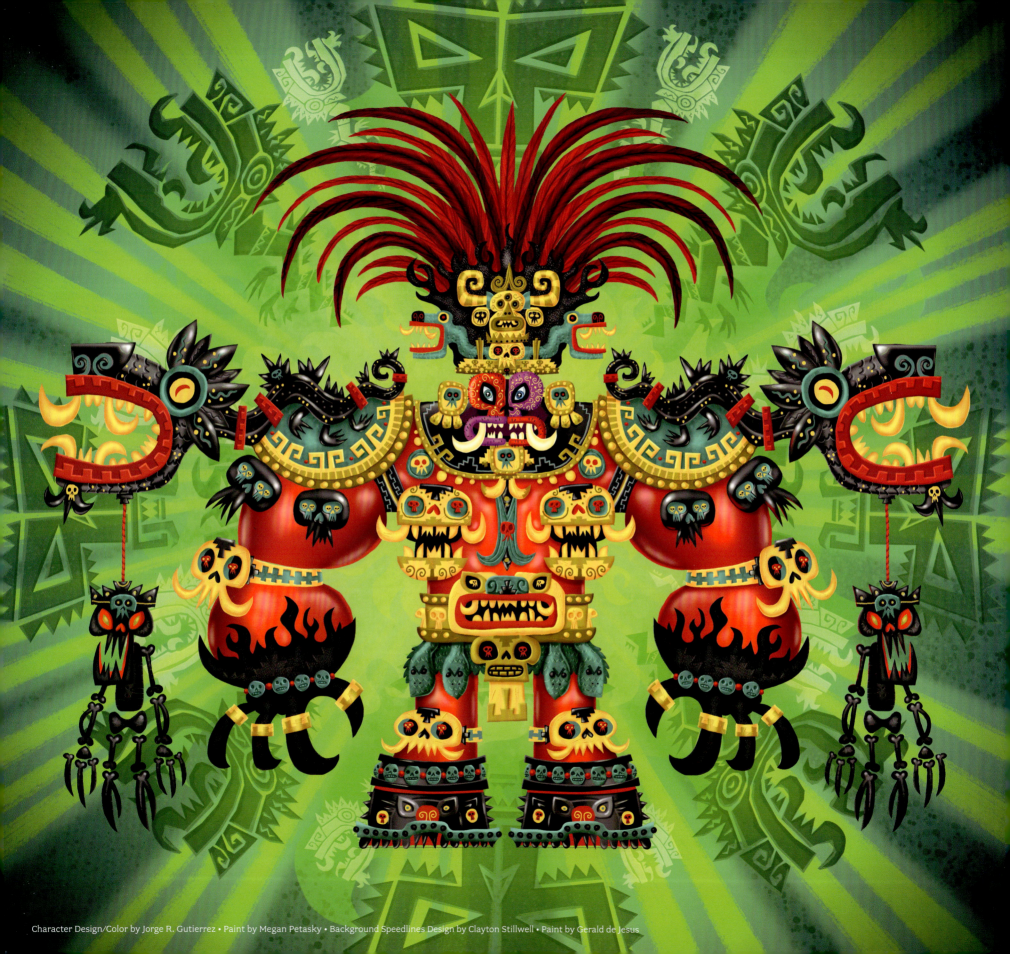

Character Design/Color by Jorge R. Gutierrez • Paint by Megan Petasky • Background Speedlines Design by Clayton Stillwell • Paint by Gerald de Jesus

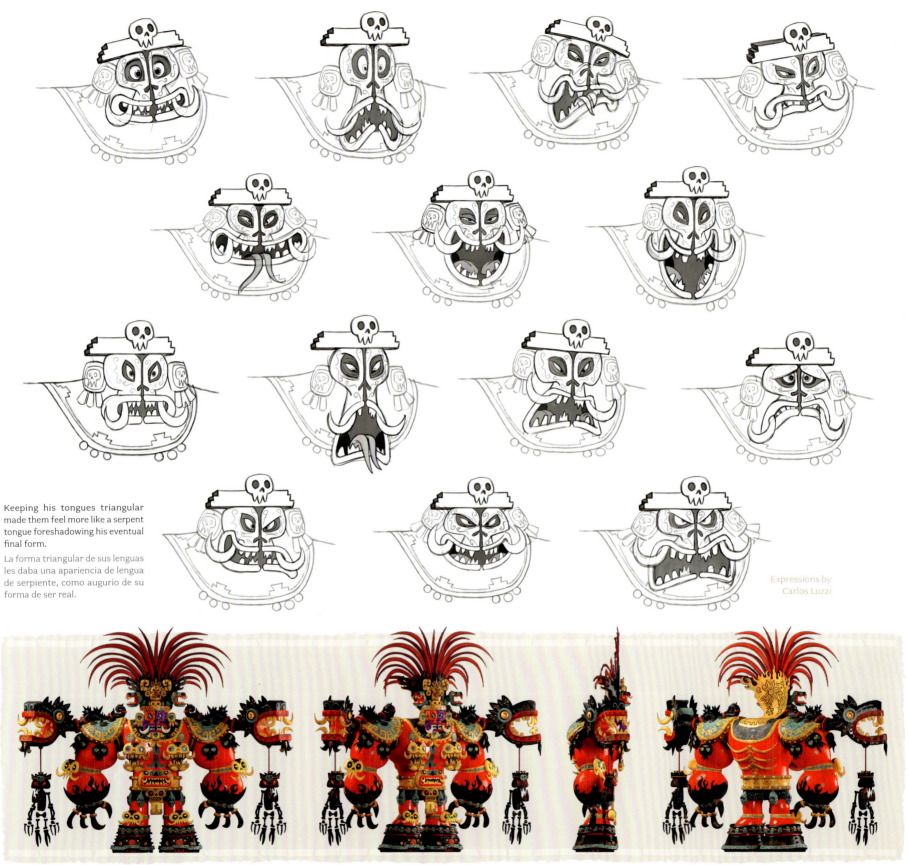

Keeping his tongues triangular made them feel more like a serpent tongue foreshadowing his eventual final form.

La forma triangular de sus lenguas les daba una apariencia de lengua de serpiente, como augurio de su forma de ser real.

Expressions by Carlos Luzzi

Ortho by Esteban Pedrozo Alé

THE ART OF MAYA AND THE THREE

Design by Paul Sullivan, Clayton Stillwell, and Jorge R. Gutierrez  Paint by Paul Sullivan

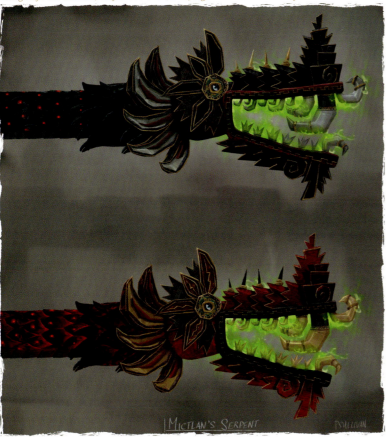

We really wanted the serpent heads to feel like sculptures come alive. They also reference the two giant serpents on Lord Mictlan's shoulder pads.

Deseábamos profundamente que las cabezas de las serpientes pareciesen esculturas que han cobrado vida. También hacen referencia a las dos serpientes gigantes que Lord Mictlan lleva en las hombreras.

First sketch by Jorge R. Gutierrez

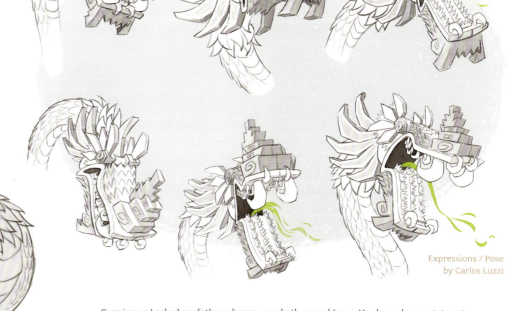

Expressions / Pose by Carlos Luzzi

Growing up I asked my father why we were both named Jorge. He showed me a statue at home of Saint George slaying a dragon and said, "Because all the Jorges in the world are knights and slay dragons, mijo." That really stayed with me and since then I had always wanted to tell the story of a knight vanquishing a dragon. Maya fighting Lord Mictlan as a two headed dragon is just that. Gracias, papa.

Mientras crecía, le pregunté a mi padre porqué los dos nos llamamos Jorge. En casa me enseñó una estatua de San Jorge luchando con un dragón y dijo, "porque todos los Jorges del mundo son caballeros y matan a dragones, mijo". Eso se me quedó grabado y desde entonces siempre he querido contar la historia de un caballero venciendo a un dragón. Maya luchando contra Mictlan como un dragón de dos cabezas es exactamente eso. Gracias, papa.

CHAPTER ONE: CHARACTERS  57

Acat was a deity in Maya mythology associated with tattooing. Our magical version of her is a teenage bad girl full of angst. And she happens to be Zatz's girlfriend when we met her for the first time. All the magical serpent tattoos on her body are alive and can become weapons. Sandra was very much inspired by Chola culture for her hair.

Acat es una deidad de la mitología Maya asociada con los tatuajes. En nuestra versión mágica, ella es una chica mala adolescente llena de rabia. Y resulta ser la novia de Zatz cuando la conocemos al principio. Los tatuajes mágicos con forma de serpiente de su cuerpo están vivos y pueden convertirse en armas. Sandra se inspiró mucho en la cultura Chola, por su cabello.

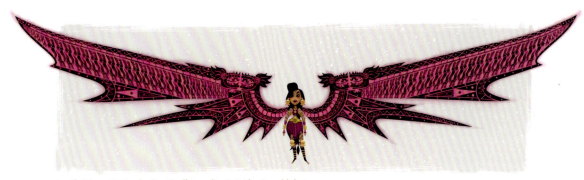

Acat's Wings Design by Dustin d'Arnault • Paint by Gerald de Jesus

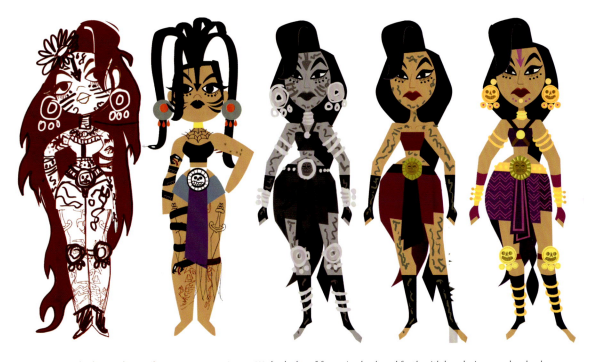

Design /Color by Sandra Equihua & Jorge R. Gutierrez. We had a lot of fun going back and forth with her designs as she slowly came alive. She started a little heavier in body shape but we made her slimmer to contrast her shape better with Maya's body shapes.
Nos divertimos mucho dándole vueltas a su diseño, hasta que poco a poco fue tomando vida. Empezó siendo un poco más gordita, pero finalmente la hicimos más delgada para que su forma contrastara con la de Maya.

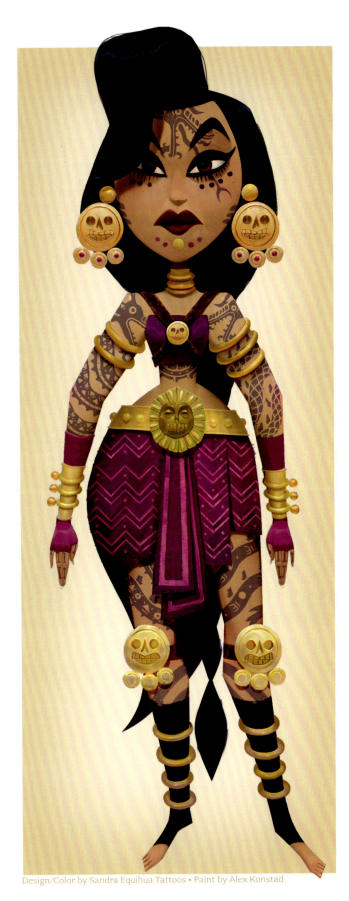

Design/Color by Sandra Equihua Tattoos • Paint by Alex Konstad

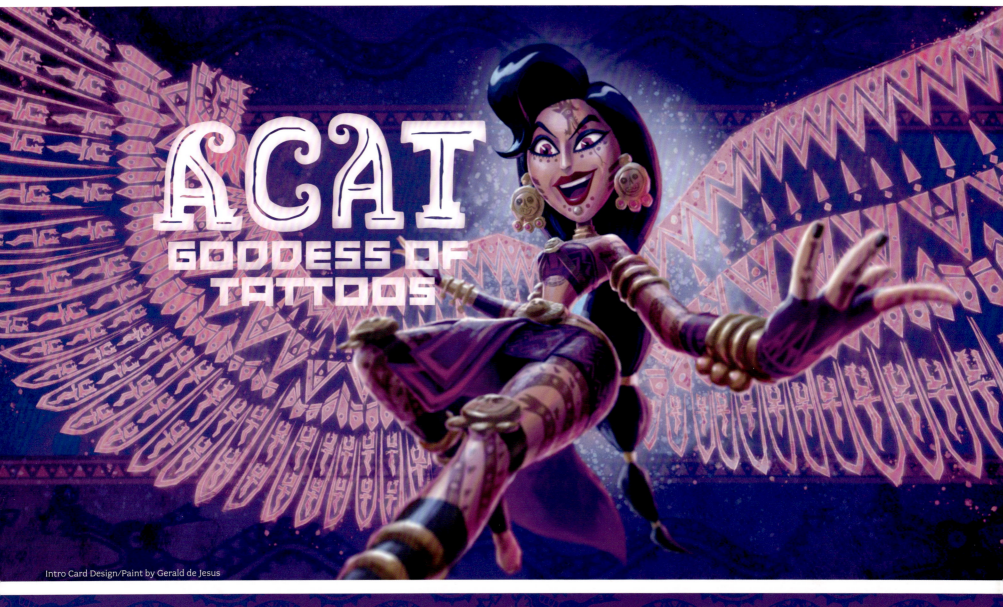

Intro Card Design/Paint by Gerald de Jesus

Speedlines design by Clayton Stillwell

We did these painted intro cards with the names for each of the gods as a nod to the character intros from Sergio Leone's *The Good, The Bad and The Ugly*.

Hicimos estas pinturas de presentación con los nombres de cada uno de los dioses como homenaje a las presentaciones de los personajes de Sergio Leone en El Bueno, el Malo Y el Feo.

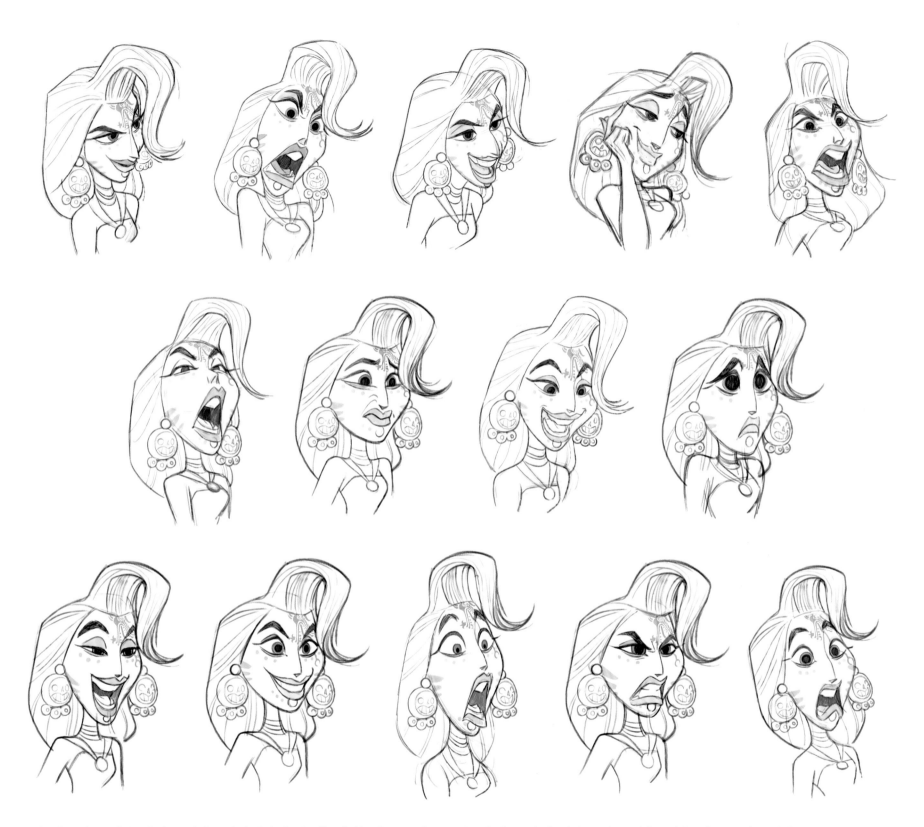

Expressions by Carlos Luzzi. Knowing her explosive attitude, Carlos Luzzi really nailed how important it was to have her expressions pushed as a guide for every department. While the audience is meant to not root for Acat, hopefully they really feel for her when she falls to Lord Mictlan as the first god to be sacrificed in the whole series. A Mesoamerican *femme fatale* to the end.

Conociendo su actitud explosiva, Carlos Luzzi dio en el clavo al remarcarle a cada departamento la importancia de resaltar sus expresiones. Aunque el público no se identifique con Acat, tengo la esperanza de que sientan lástima por ella cuando Mictlan la mata, ella es el primer dios en ser sacrificado en toda la serie. Una femme fatale mesoamericana hasta el final.

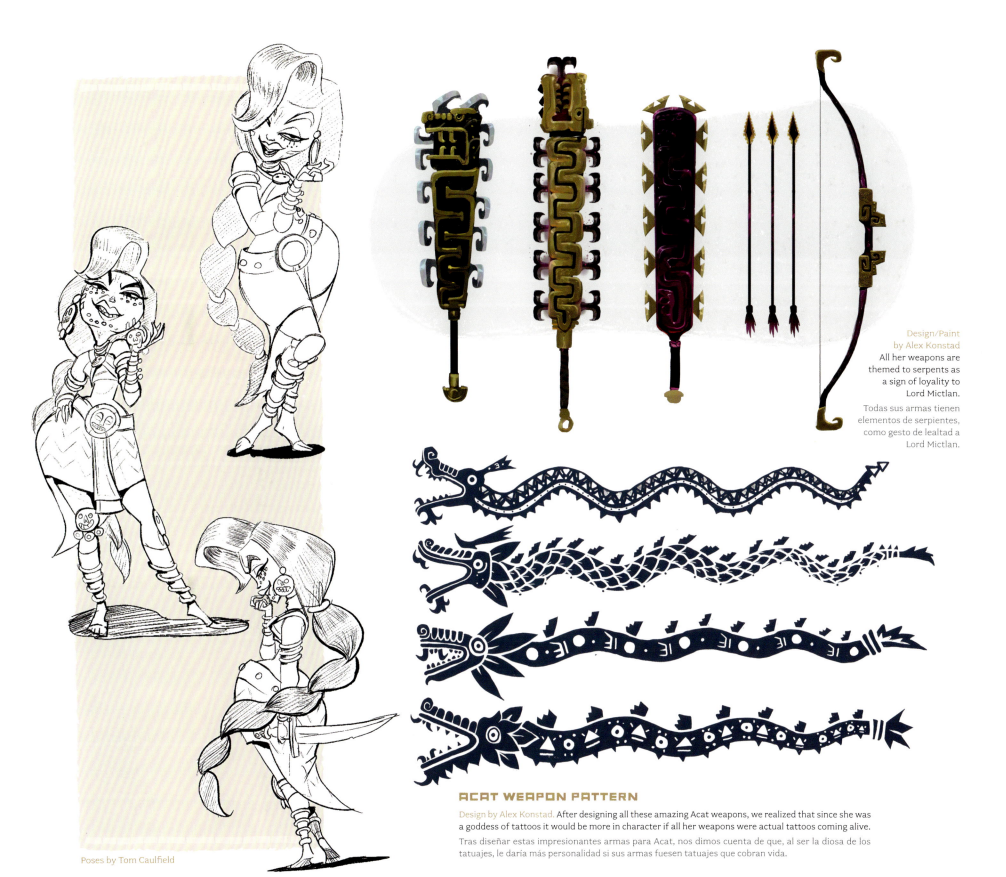

Poses by Tom Caulfield

Design/Paint by Alex Konstad
All her weapons are themed to serpents as a sign of loyality to Lord Mictlan.

Todas sus armas tienen elementos de serpientes, como gesto de lealtad a Lord Mictlan.

## ACAT WEAPON PATTERN

Design by Alex Konstad. After designing all these amazing Acat weapons, we realized that since she was a goddess of tattoos it would be more in character if all her weapons were actual tattoos coming alive.

Tras diseñar estas impresionantes armas para Acat, nos dimos cuenta de que, al ser la diosa de los tatuajes, le daría más personalidad si sus armas fuesen tatuajes que cobran vida.

CHAPTER ONE: CHARACTERS 61

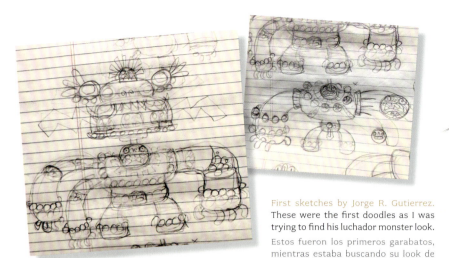

First sketches by Jorge R. Gutierrez. These were the first doodles as I was trying to find his luchador monster look.

Estos fueron los primeros garabatos, mientras estaba buscando su look de luchador monstruoso.

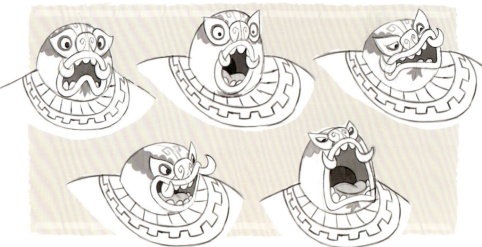

Expressions by Carlos Luzzi. From far away one should think that giant monster head is Cabrakahn's actual head. I designed his head small to sell his insecurities.

Desde lejos parece que la monstruosa cabeza gigante fuera la cabeza real de Cabrakahn. Diseñé su cabeza pequeña, para mostrar sus inseguridades.

# CABRAKAN

Cabrakan was a god of earthquakes in Maya mythology. Our version is a crazy three-armed, metal, masked luchador monster with anger issues and a failing marriage to the love of his life Cipactli. The giant monster headdress above him symbolizes him being all talk. And he literally loses his head constantly.

Cabrakan era el dios de los terremotos en la mitología Maya. En nuestra versión, es un luchador loco, de metal, con tres brazos, enmascarado, con problemas de ira y un matrimonio fracasado con su amor de toda la vida, Cipactli. El tocado gigante y monstruoso que lleva simboliza como él es un perro que ladra pero no muerde. Literalmente, se le va la cabeza todo el tiempo.

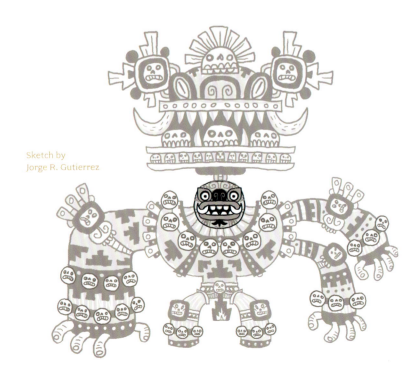

Sketch by Jorge R. Gutierrez

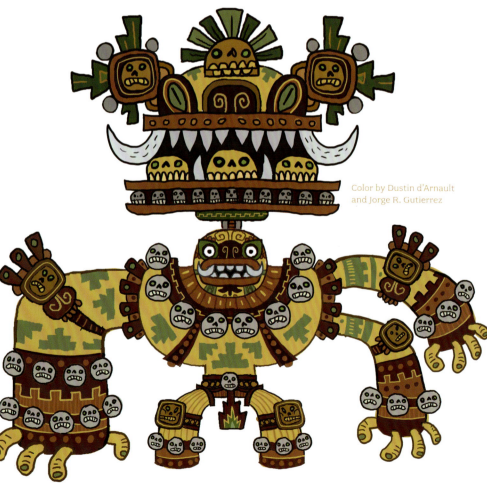

Color by Dustin d'Arnault and Jorge R. Gutierrez

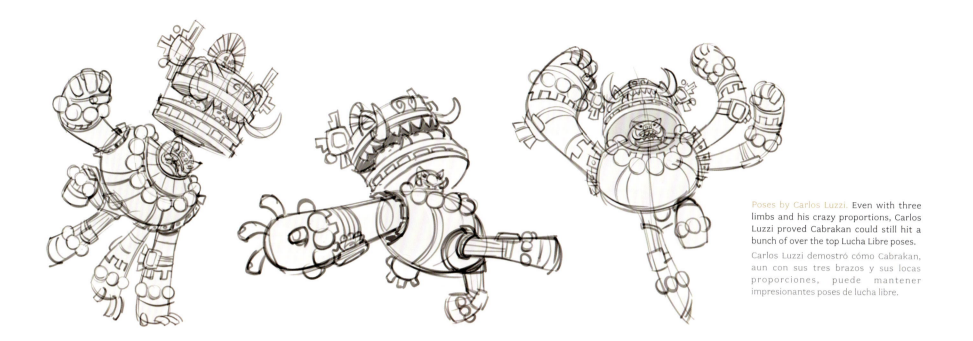

**Poses by Carlos Luzzi.** Even with three limbs and his crazy proportions, Carlos Luzzi proved Cabrakan could still hit a bunch of over the top Lucha Libre poses.

Carlos Luzzi demostró cómo Cabrakan, aun con sus tres brazos y sus locas proporciones, puede mantener impresionantes poses de lucha libre.

# CABRA KAN
## GOD OF EARTHQUAKES

Speedlines Concept by Clayton Stillwell & Gerald de Jesus
Intro Card Design by Michael Wang • Mograph by Shadi Didi

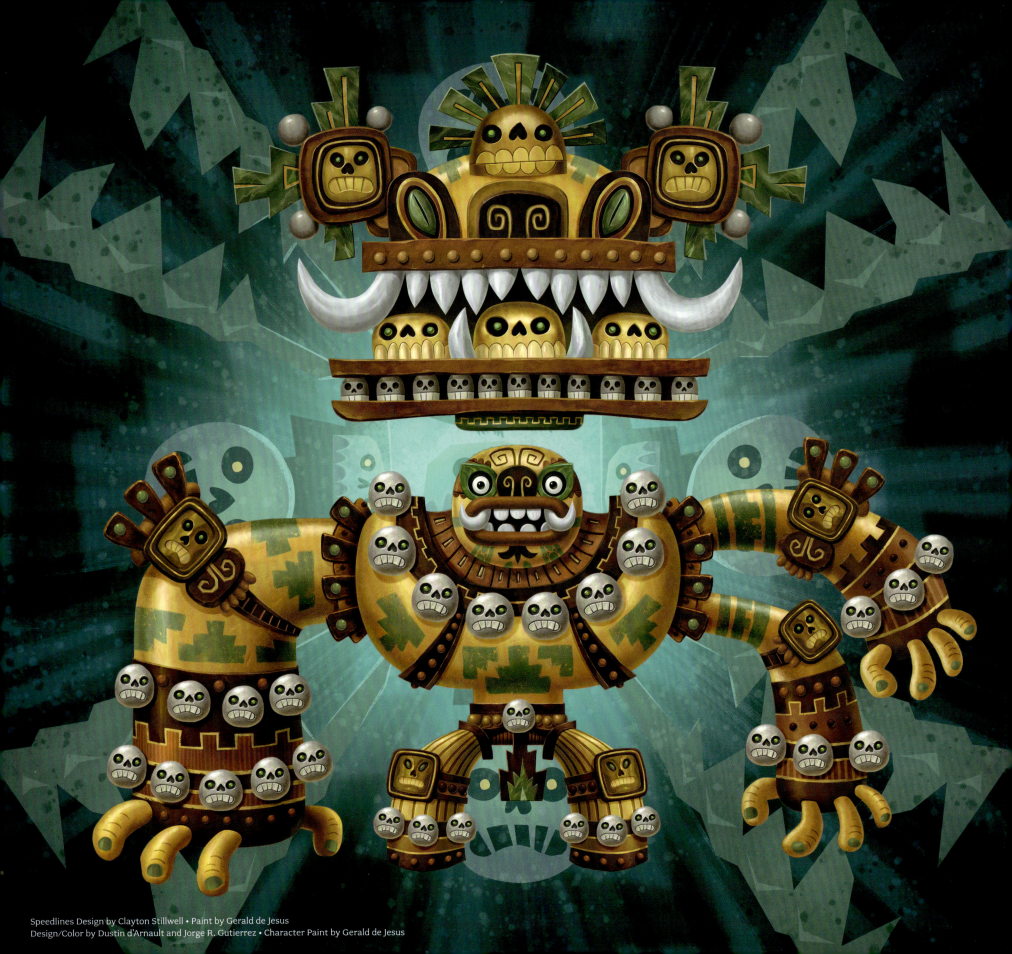

Speedlines Design by Clayton Stillwell • Paint by Gerald de Jesus
Design/Color by Dustin d'Arnault and Jorge R. Gutierrez • Character Paint by Gerald de Jesus

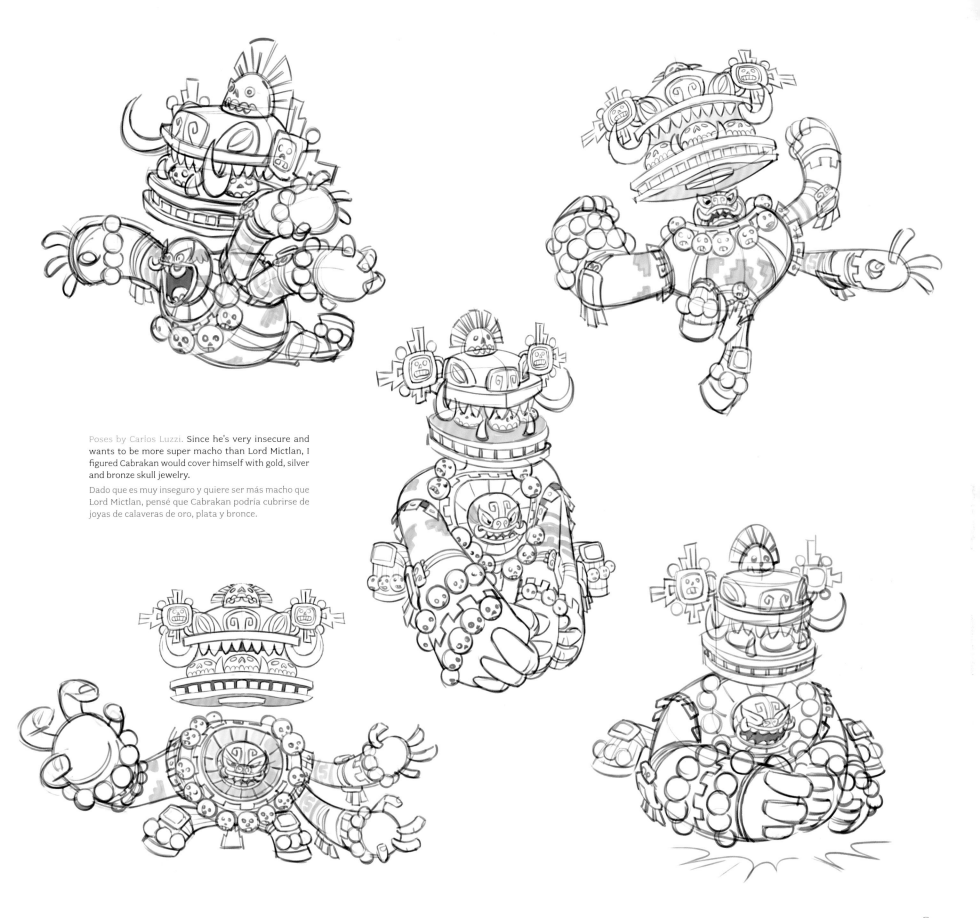

Poses by Carlos Luzzi. Since he's very insecure and wants to be more super macho than Lord Mictlan, I figured Cabrakan would cover himself with gold, silver and bronze skull jewelry.

Dado que es muy inseguro y quiere ser más macho que Lord Mictlan, pensé que Cabrakan podría cubrirse de joyas de calaveras de oro, plata y bronce.

CHAPTER ONE: CHARACTERS 65

# CIPACTLI

In Aztec mythology, Cipactli was a sea monster, part crocodilian, part fish, and part toad or frog, with indefinite gender. In our version, Cipactli is the tough and feisty goddess of gators. She's a gator themed luchadora that can also transform into a gator monster! And she is madly in love with her hot-head husband Cabrakan.

En la mitología Azteca, Cipactli era un monstruo marino sin género establecido, mitad cocodrilo, mitad pez, y medio sapo o rana. En nuestra versión, Cipactli es la dura y luchadora diosa de los cocodrilos. Es una luchadora con look de cocodrilo ¡que también puede transformarse en un monstruoso cocodrilo! Y está perdidamente enamorada de su impetuoso marido Cabrakan.

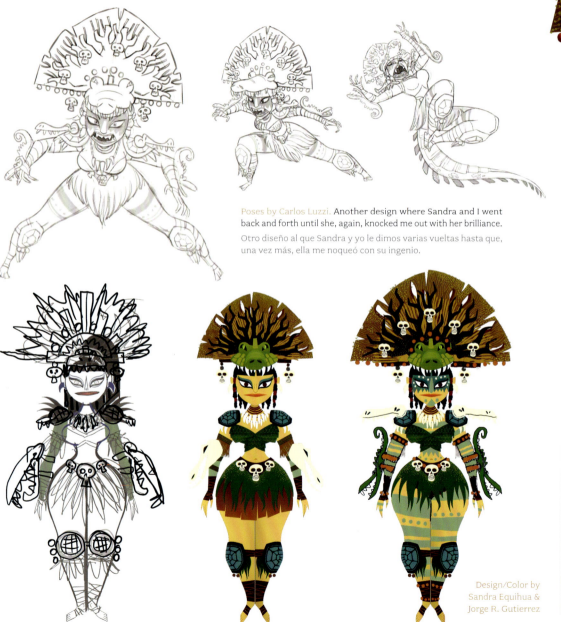

Poses by Carlos Luzzi. Another design where Sandra and I went back and forth until she, again, knocked me out with her brilliance.

Otro diseño al que Sandra y yo le dimos varias vueltas hasta que, una vez más, ella me noqueó con su ingenio.

Design/Color by Sandra Equihua & Jorge R. Gutierrez

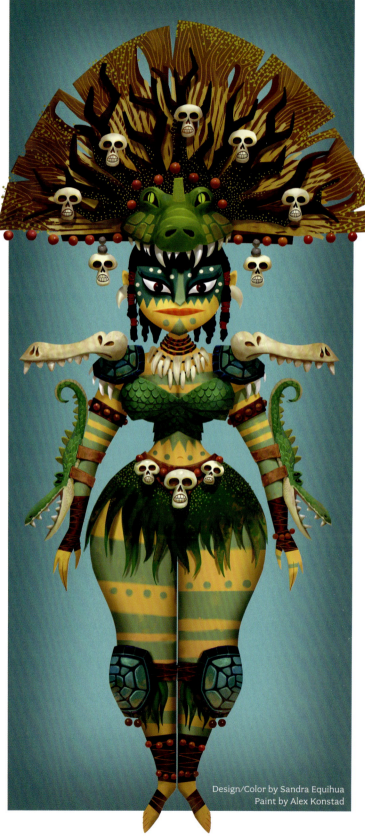

Design/Color by Sandra Equihua
Paint by Alex Konstad

THE ART OF MAYA AND THE THREE

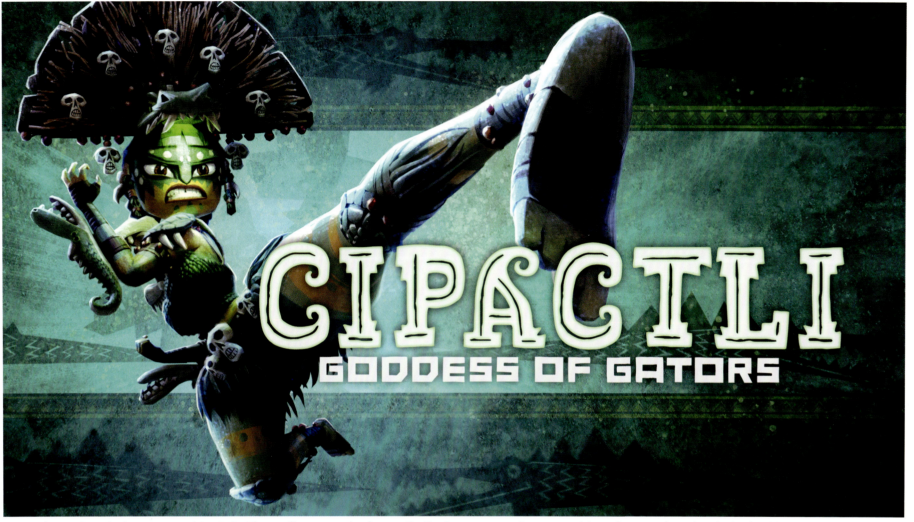

Intro Card Design by Michael Wang • Mograph by Shadi Didi • Speedlines Concept by Clayton Stillwell and Gerald de Jesus. Because Maya was really into wrestling at the Illegal Bare Knuckle Fighting Pits, we made Cipactli and Cabrakan a doomed luchador husband and wife tag team.

Como a Maya le encanta participar en las Arenas de Combate Ilegales al Nudillo Desnudo, hicimos de Cipactly y Cabrakan un condenado tag team de lucha.

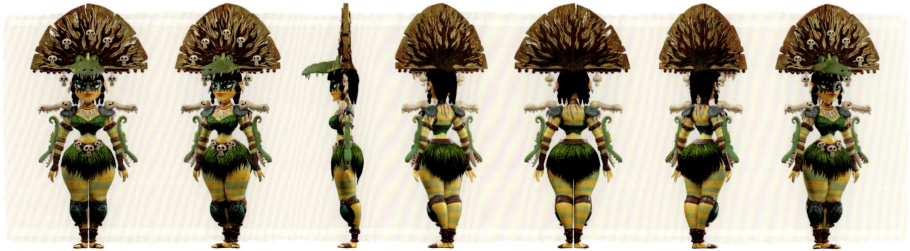

Ortho by Esteban Pedrozo Alé

Design/Paint by Paul Sullivan

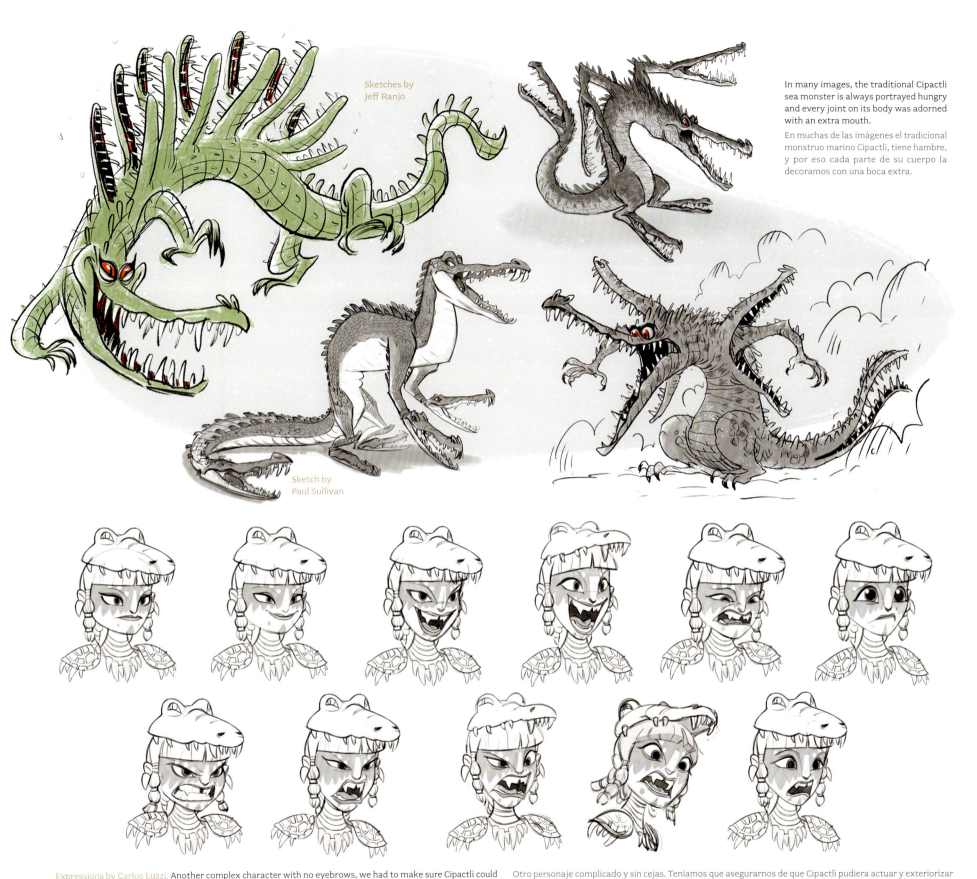

*Sketches by Jeff Ranjo*

In many images, the traditional Cipactli sea monster is always portrayed hungry and every joint on its body was adorned with an extra mouth.

En muchas de las imágenes el tradicional monstruo marino Cipactli, tiene hambre, y por eso cada parte de su cuerpo la decoramos con una boca extra.

*Sketch by Paul Sullivan*

**Expressions by Carlos Luzzi.** Another complex character with no eyebrows, we had to make sure Cipactli could act and emote. We also gave her fangs to sell her true gator nature.

Otro personaje complicado y sin cejas. Teníamos que asegurarnos de que Cipactli pudiera actuar y exteriorizar sus sentimientos. También le pusimos colmillos, para mostrar su verdadera naturaleza de cocodrilo.

CHAPTER ONE: CHARACTERS   69

# HURA AND CAN

Huracan is a Maya god of wind, storm and fire. His name, understood as 'One-Leg', implies a god of lightning with one human leg and one leg shaped like a serpent. In our fantasy version, I made massive thug, twin gods of storms and wind with giant serpent arms and deadly spinning penachos. And the reason no one can understand Can is because it's hard to hear people in the wind.

Huracán es un dios Maya del viento, la tormenta y el fuego. Una parte de su nombre hace alusión a un dios del rayo, con una pierna con forma humana y otra con forma de serpiente. En nuestra versión de fantasía, hice dos dioses mega bestias, de la tormenta y del viento, con brazos gigantes de serpiente y plumas giratorias letales. El motivo por el que nadie entiende a Can, es porque es difícil escuchar a la gente cuando hay viento.

Character concepts by Jeff Ranjo. Fun fact, these character design explorations were done by our Head of Story, Jeff Ranjo, who was my character design teacher at CalArts.

Un detalle divertido es que las investigaciones sobre estos diseños las hizo Jeff Ranjo, nuestro director de historia, quien fue mi profesor de diseño de personajes en CalArts.

First sketches by Jorge R. Gutierrez. I tend to see the characters fully in color and designed in my head first. Then I start designing from big rough shapes and eventually get to the details and colors.

Antes de hacer nada siempre intento visualizar los personajes en mi cabeza en color y completamente diseñados. Después empiezo a dibujar con trazos muy amplios y más adelante voy detallando y coloreando.

70 THE ART OF MAYA AND THE THREE

**Expressions by Carlos Luzzi.** I have always loved what we call "sausage lips" which are very common in stop motion clay animation.
Siempre me han fascinado los "labios de salchicha", muy habituales en la plastimación en stop motion.

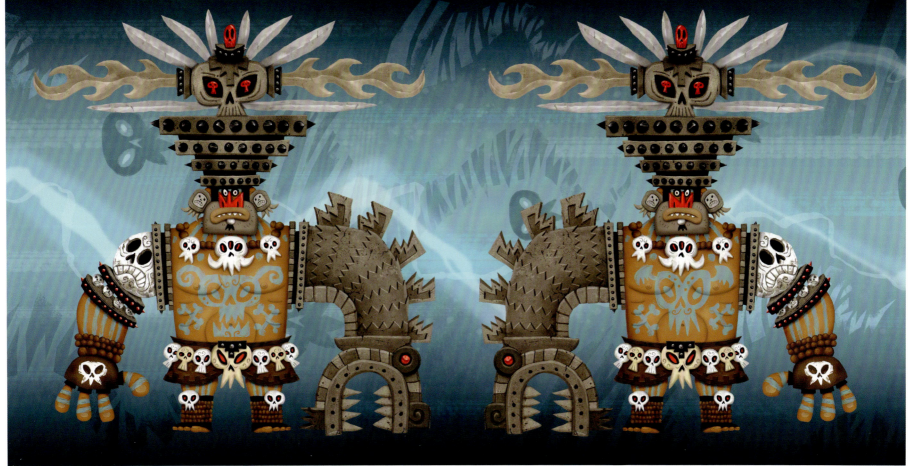

Speedlines by Design by Clayton Stillwell Paint by Gerald de Jesus • Design/Color by Jorge R. Gutierrez Character Paint by Gosia Arska

CHAPTER ONE: CHARACTERS 71

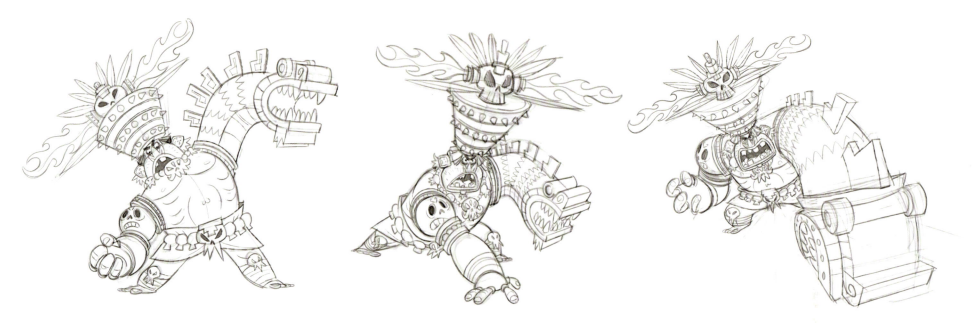

Poses by Carlos Luzzi. All the poses were done to help the layout and animation teams to understand how to pose their whole bodies while keeping the giant serpent arm and giant headdress always rotated to camera for a clear silhouette.

Todas estas posturas las hicimos para ayudar a los equipos de layout y animación, a entender cómo posicionar sus cuerpos completos manteniendo a la serpiente y el tocado enormes siempre girados hacia la cámara, para tener un plano claro.

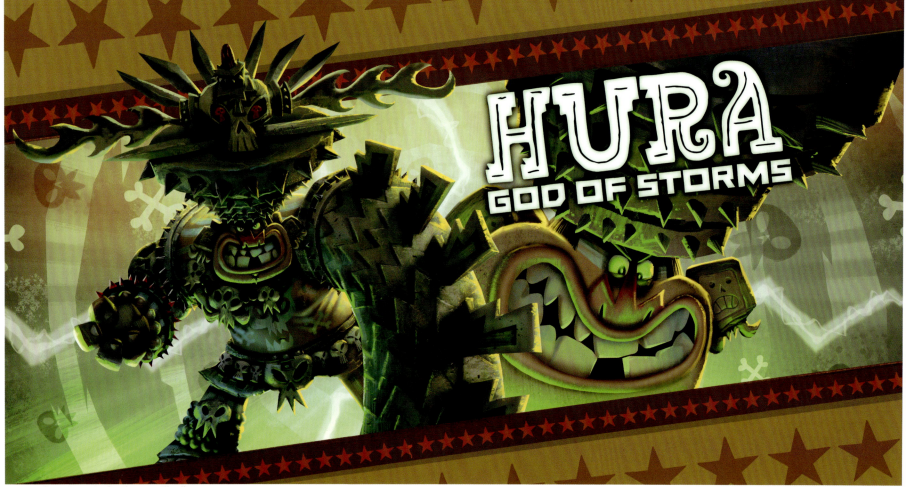

Intro Cards Design/Paint by Clayton Stillwell

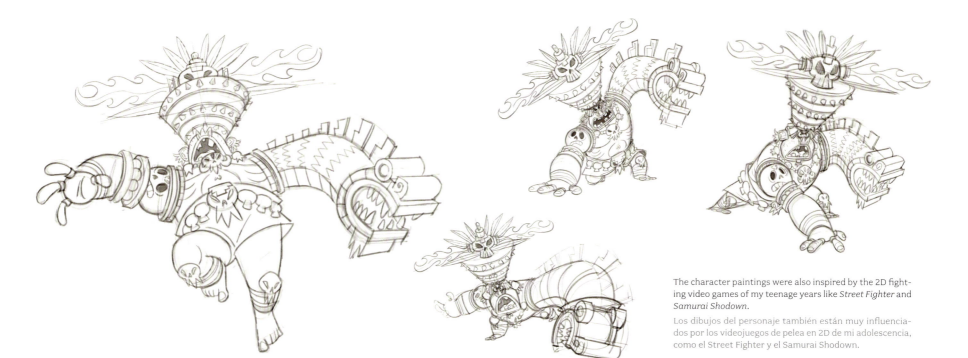

The character paintings were also inspired by the 2D fighting video games of my teenage years like *Street Fighter* and *Samurai Shodown*.

Los dibujos del personaje también están muy influenciados por los videojuegos de pelea en 2D de mi adolescencia, como el Street Fighter y el Samurai Shodown.

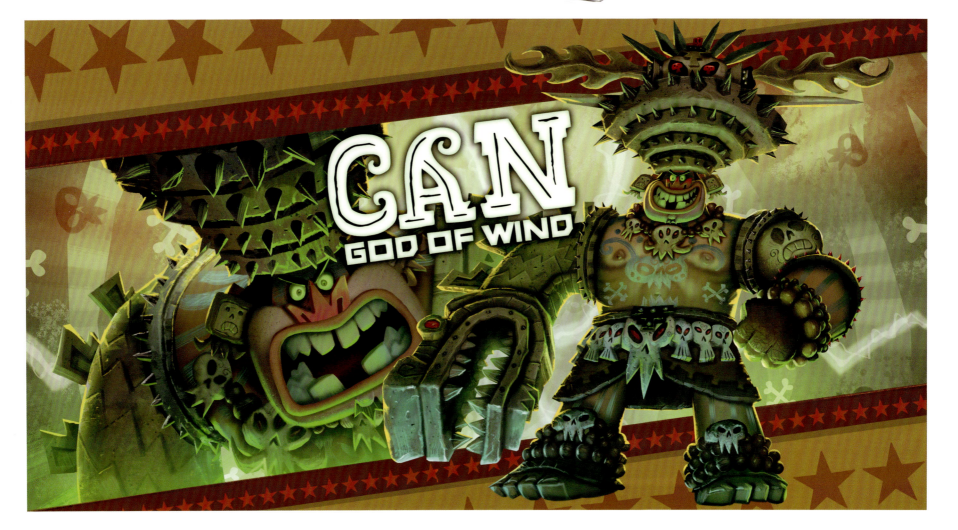

# CHIVO

The Huay Chivo is a legendary Mayan beast. It is a half-man, half-beast creature, with burning red eyes. It is often said to be an evil sorcerer who can transform himself into a supernatural animal, usually a goat, dog, or deer. In our version, I made Chivo into the god of dark magic and a giant hairless goat man wizard. And just like Rico, Chivo has a living gold staff named Chivito. Chivo is Lord Mictlan's second in command until his tragic betrayal.

El Huay Chivo es una bestia Maya legendaria. Es medio hombre, medio animal, con rojos ojos eléctricos. A menudo se cuenta que es un brujo diabólico que puede transformarse en un animal sobrenatural, que suele ser una cabra, un perro o un ciervo. En nuestra versión, convertí a Chivo en el dios de la magia negra, un mago sin pelo, medio cabra. Al igual que Rico, Chivo tiene un bastón de oro viviente llamado Chivito. Chivo es el comandante segundo del Dios Mictlan hasta su trágica traición.

Design by Clayton Stillwell

The symbols of evil magic are all themed to Lord Mictlan's pyramid decorations.
Los símbolos de magia negra se inspiran en las pirámides de Lord Mictlan.

First sketch by Jorge R. Gutierrez • Design/Color by Jorge R. Gutierrez

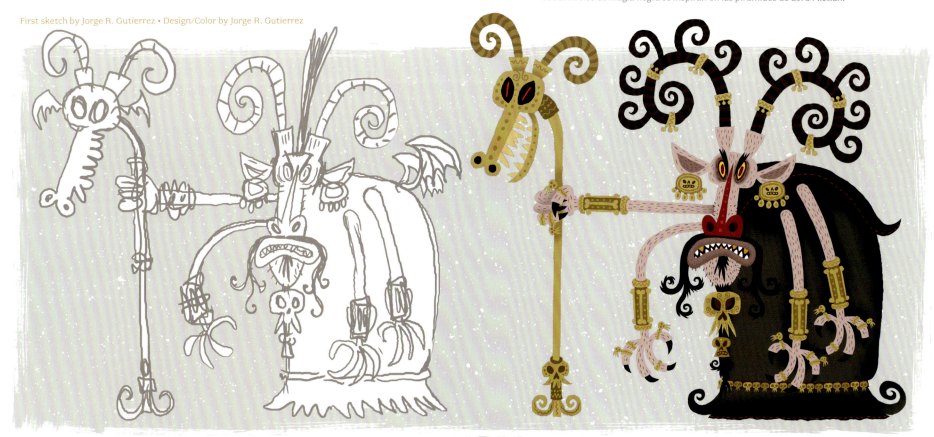

The original version had four arms but we had to simplify him to make him more producible. And just like the Gran Bruja I designed him to mostly work in the 3/4 view.
El original tenía cuatro brazos, pero lo simplificamos para que fuera más práctico. Al igual que a la Gran Bruja, lo diseñé para que funcionase sobre todo en vista 3/4.

74 THE ART OF MAYA AND THE THREE

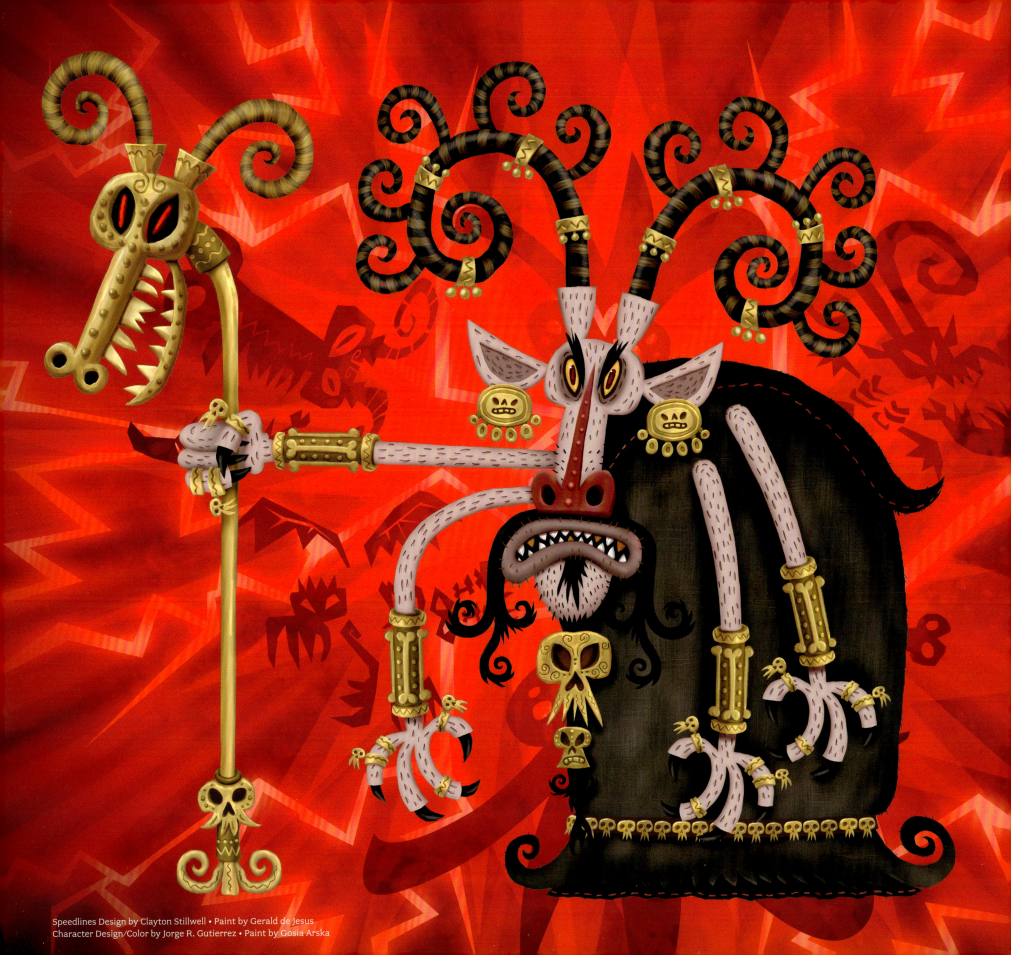

Speedlines Design by Clayton Stillwell • Paint by Gerald de Jesus
Character Design/Color by Jorge R. Gutierrez • Paint by Gosia Arska

**Poses by Tom Caulfield.** Chivo is Rico's biggest nemesis. Because of that, Chivo had to be able to move and animate 1930's rubber hose style just like Rico.

Chivo es el archienemigo principal de Rico, y por ello teníamos que conseguir que Chivo, al igual que Rico, se moviese y estuviese animado con el estilo rubber hose de los años 30.

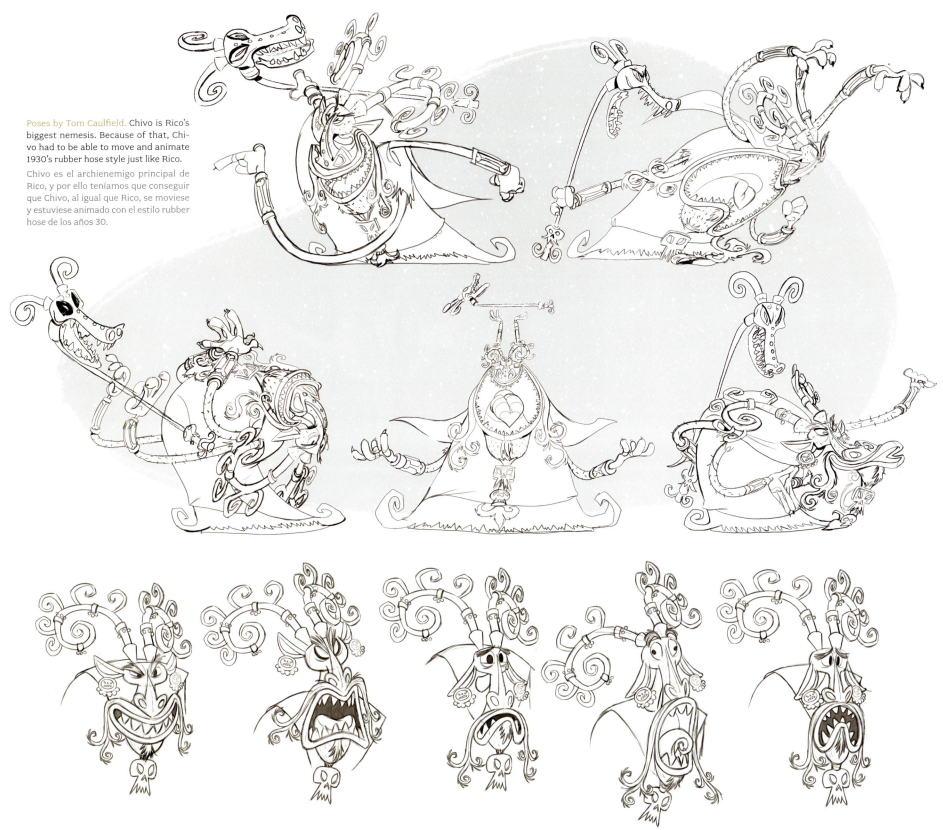

We gave Chivo shark teeth to connect him to our Caribbean inspired Luna Island so he would be more themed to Rico and magic.

A Chivo le pusimos dientes de tiburón, para conectarle con nuestra isla de inspiración caribeña Isla Luna, para relacionarle con Rico y con la magia.

(Both Pages) Expressions by Carlos Luzzi

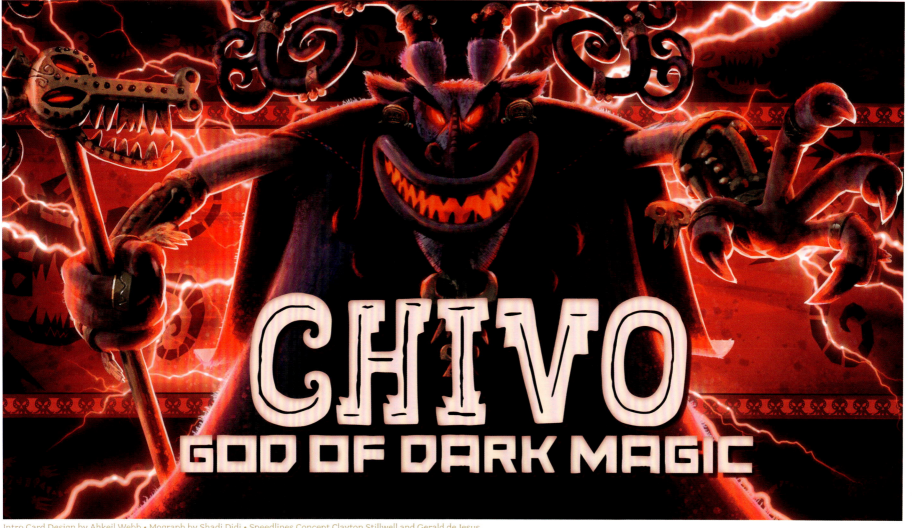

Intro Card Design by Ahkeil Webb • Mograph by Shadi Didi • Speedlines Concept Clayton Stillwell and Gerald de Jesus

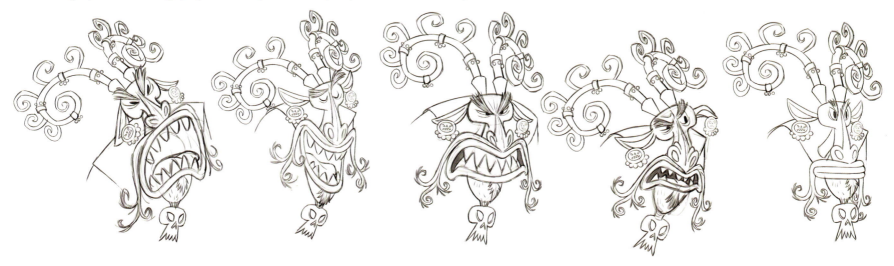

Because Chivo would be mocking Rico's stuttering, I gave him a giant mouth to accentuate his verbal insults which were going to be even more brutal than his evil magic.

Dado que Chivo se burla del tartamudeo de Rico, le di una boca enorme, para resaltar cuando insulta y que sus palabras fueran todavía más fuertes que su magia diabólica.

CHAPTER ONE: CHARACTERS 77

# BONE AND SKULL

According to the Popol Vuh, a foundational sacred narrative of the K'iche' people from long before the Spanish conquest of Mexico, a great underworld court is attended by twelve gods known as the 'Lords of Xibalba'. Chamiabac ("Bone Staff") and Chamiaholom ("Skull Staff") inspired our magical and mischievous twin sisters known as the Goddesses of Thievery, Bone and Skull.

Según la Popol Vuh, una recopilación de narraciones míticas del pueblo K'iche' de mucho tiempo antes de la conquista española de México, un gran jurado regido por doce dioses conocidos como los "Dioses de Xibalba", aguarda en el inframundo. Chamiabac ("Bastón de Hueso") y Chamiaholom ("Bastón de Calavera") inspiraron a nuestras mágicas y traviesas hermanas gemelas conocidas como las Diosas del Robo, Hueso y Cráneao.

Design/Color by Sandra Equihua and Jorge R. Gutierrez
Paint by Gerald de Jesus

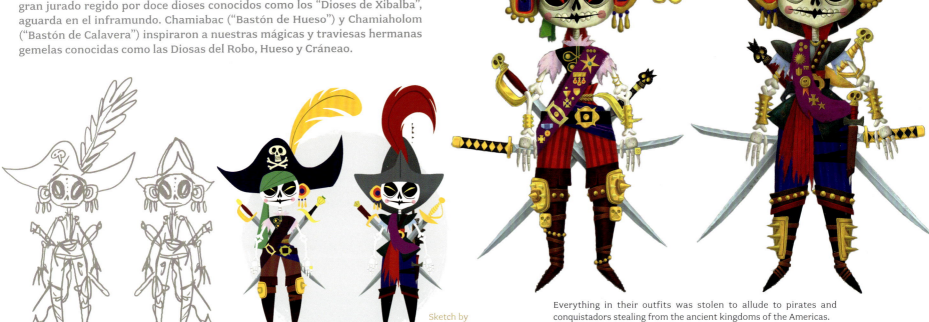

First sketch by Jorge R. Gutierrez

Sketch by Sandra Equihua

Everything in their outfits was stolen to allude to pirates and conquistadors stealing from the ancient kingdoms of the Americas.

Toda su ropa es robada, en alusión a los piratas y conquistadores que robaron a los antiguos reinos de las Américas.

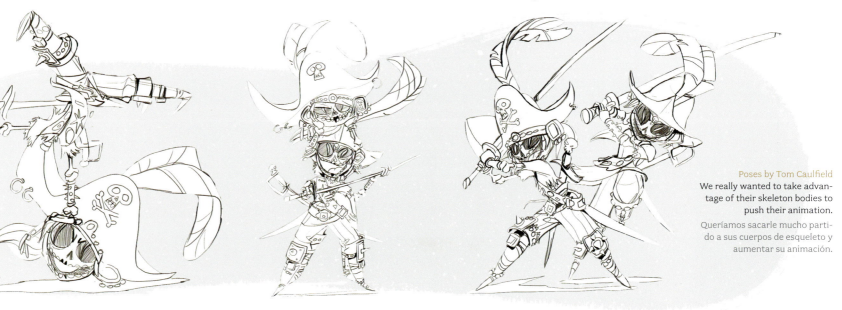

Poses by Tom Caulfield

We really wanted to take advantage of their skeleton bodies to push their animation.

Queríamos sacarle mucho partido a sus cuerpos de esqueleto y aumentar su animación.

THE ART OF MAYA AND THE THREE

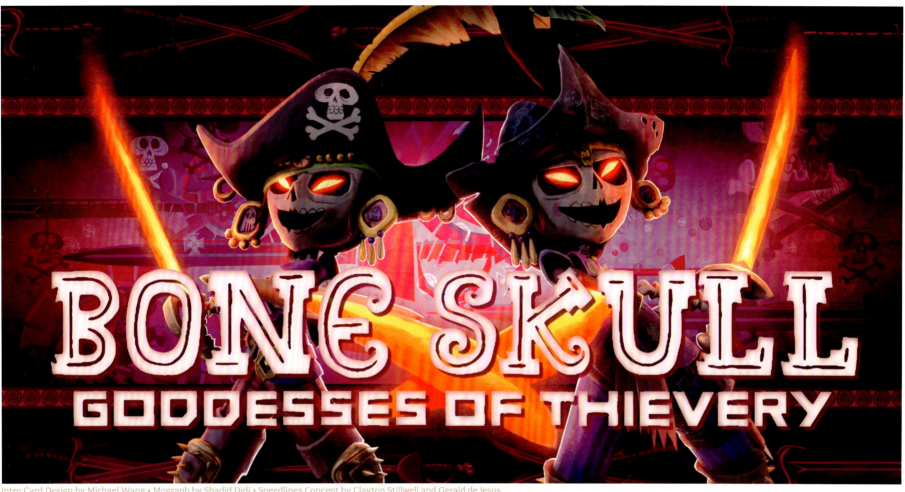

Intro Card Design by Michael Wang • Mograph by Shadid Didi • Speedlines Concept by Clayton Stillwell and Gerald de Jesus

**Expressions by Carlos Luzzi.** Bone and Skull are teenage girls just like Maya and they served as a warning as to what would happen to her if she embraced a selfish path.

Hueso y Cráneao son dos chicas adolescentes como Maya y funcionan como advertencia de lo que podría pasarle a ella si escoge el camino del egoísmo.

CHAPTER ONE: CHARACTERS 79

# VUCUB

Vucub-Caquix is the name of a bird demon defeated by the Maya Hero Twins in the Popol Vuh. This famous myth was a big inspiration for Maya's journey to the underworld. In our magical version, I turned Vucub into the noble and wise God of the Jungle Animals. His character design was very inspired by a Vucub-Caquix clay tripod vase I love from the Museo Nacional de Antropología in Mexico City.

Vucub-Caquix es el nombre de un pájaro diabólico derrotado por dos Heroicos Dioses Gemelos en el Popol Vuh. Este mito tan conocido fue de gran inspiración para el camino de Maya al inframundo. En nuestra mágica versión, convertí a Vucub en el noble y sabio Dios de los Animales de la Jungla. El diseño de su personaje se inspira en un jarrón de arcilla de tres patas de Vucub-Caquix que adoro y que se encuentra en el Museo Nacional de Antropología de México DF.

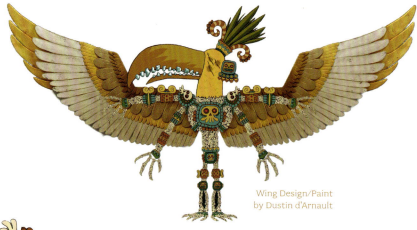

Wing Design/Paint by Dustin d'Arnault

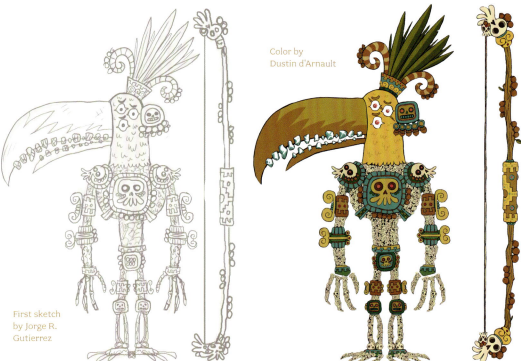

First sketch by Jorge R. Gutierrez

Color by Dustin d'Arnault

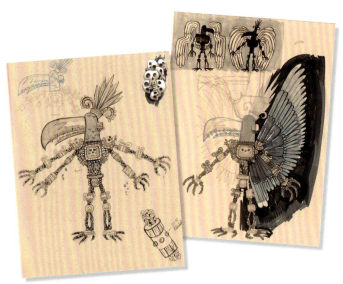

Sketches by Dustin d'Arnault. In my original sketch he was made out of the bones of small animals but that was a bit too gruesome.

En el sketch original lo hicimos a partir de huesos de animales pequeños, pero nos pareció un poco demasiado macabro.

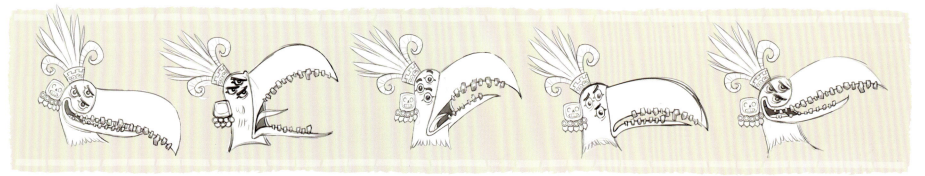

Expressions by Carlos Luzzi. I originally envisioned Vucub's head more like a golden skeleton robot but these amazing drawings changed that. I love the amount of acting range that Carlos Luzzi was able to get from his giant beak and three eyes.

Al principio imaginé la cabeza de Vucub más bien como la de un dorado esqueleto robot, pero estos impresionantes dibujos me hicieron cambiar de idea. Adoro la amplitud actoral que Carlos Luzzi consiguió sacar de su pico gigante y sus tres ojos.

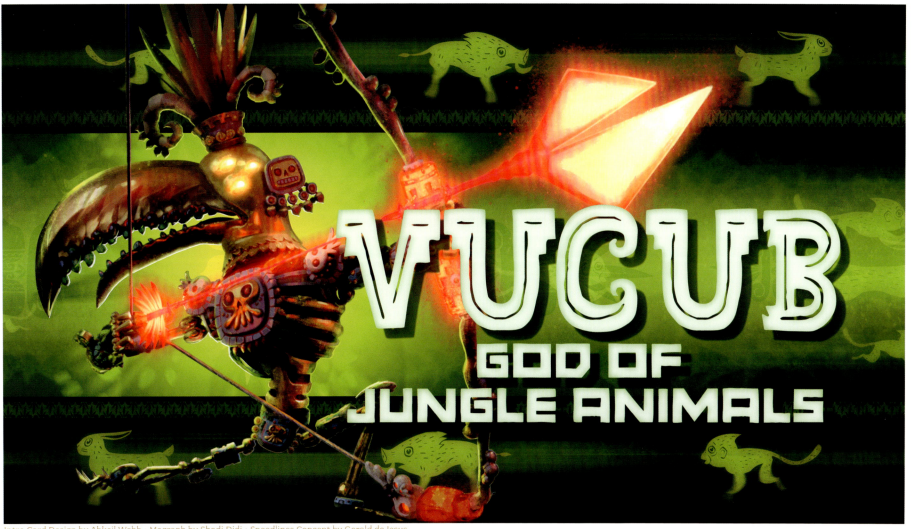

# VUCUB
## GOD OF JUNGLE ANIMALS

Intro Card Design by Ahkeil Webb • Mograph by Shadi Didi • Speedlines Concept by Gerald de Jesus

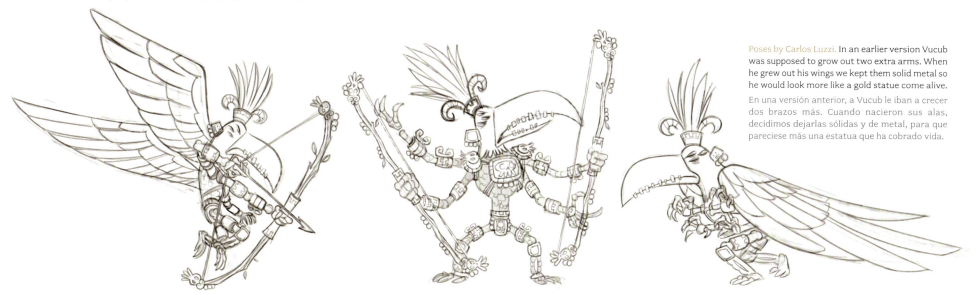

**Poses by Carlos Luzzi.** In an earlier version Vucub was supposed to grow out two extra arms. When he grew out his wings we kept them solid metal so he would look more like a gold statue come alive.

En una versión anterior, a Vucub le iban a crecer dos brazos más. Cuando nacieron sus alas, decidimos dejarlas sólidas y de metal, para que pareciese más una estatua que ha cobrado vida.

CHAPTER ONE: CHARACTERS 81

# XTABAY

La Xtabay is a Maya myth about a female demon who is a supernatural *femme fatale* who preys upon men in the Yucatán Peninsula. She is said to lure men to their deaths with her incomparable beauty. So, of course, in our magical story, Xtabay is the Goddess of Illusions. Our twist is the actual goddess is the giant obsidian headdress and everything under it is just an illusion.

La Xtabay es un mito Maya sobre una mujer demonio, una femme fatale sobrenatural que caza a los hombres de la Península de Yucatán. Se cuenta que seduce a los hombres hasta su muerte, con su incomparable belleza. Por ello, en nuestra fantástica historia, Xtabay es la Diosa de las Ilusiones. Nuestro giro está en que la diosa real es el tocado gigante de obsidiana, y todo lo que está debajo es una ilusión.

Design/Color by Sandra Equihua and Jorge R. Gutierrez
Paint by Gerald de Jesus

Design/Color by Sandra Equihua

First sketch by Jorge R. Gutierrez

Again, I started with a rough sketch and Sandra laughed and made something amazing. The spider designs everywhere are a visual representation of her web of lies.

Una vez más, empecé con un boceto muy rudimentario, Sandra se rio e hizo algo increíble. Los dibujos de telas de araña que encontramos por todas partes son una representación visual de su red de mentiras.

Poses by Carlos Luzzi

Her beautiful jade mask, with a Mona Lisa smile, just added to her mysterious and creepy look.

Esta bella mascara turquesa con sonrisa Mona Lisa, le añade un toque misterioso espeluznante.

82  THE ART OF MAYA AND THE THREE

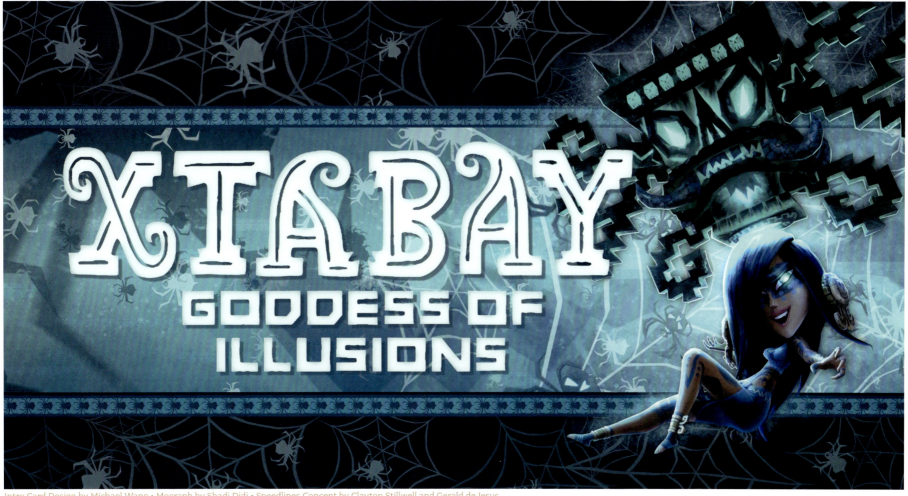

Intro Card Design by Michael Wang • Mograph by Shadi Didi • Speedlines Concept by Clayton Stillwell and Gerald de Jesus

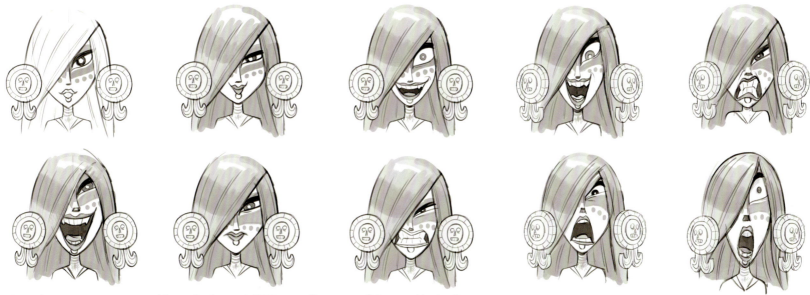

Expressions by Carlos Luzzi. As our supernatural femme fatale, we tried hiding one of her eyes at all times to add to her flirty mystery.

Como la femme fatale sobrehumana que es, procuramos ocultar siempre uno de sus ojos, para añadirle un misterio seductor.

CHAPTER ONE: CHARACTERS   83

# AH PUCH

The character of Ah Puch, who is known as the God of Death to Mayans, was very much inspired by my Mexican grandparents who always seemed to know way more than they let on. The concepts of the celestials was based on the idea that in our world, even the gods would have gods themselves. The way she looks (messy and maybe a little bit wild!) doesn't match her strength: no one should suspect her to be the all knowing and all seeing god of the gods. Sandra's design was very much inspired by her grandmother from Michoacan.

El personaje de Ah Puch, conocido como el Dios de la Muerte para los mayas, se inspiró enormemente en mis abuelos mexicanos, quienes siempre parecían saber más de lo que contaban. El concepto de los celestiales se basa en la idea de que en nuestro mundo, los dioses también tendrían sus dioses. Su apariencia física (¡desarreglada y hasta un poco salvaje!) no cuadra con su fortaleza: nadie sospecha que ella es el dios de los dioses, la que lo sabe todo. El diseño de Sandra se inspiró mucho en su abuela, de Michoacan.

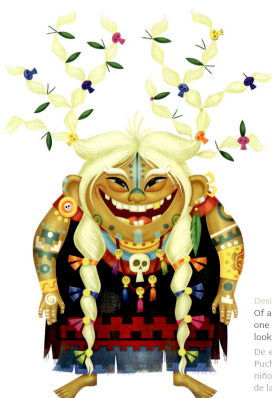
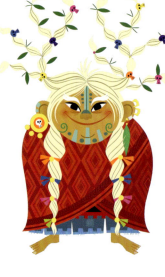

**Design/Color by Sandra Equihua • Paint by Megan Petasky.** Of all the human adults, I wanted Ah Puch to be the only one barefoot to feel like a little kid. Her hair was meant to look like tree branches.

De entre todos los adultos humanos, yo quería que Ah Puch fuese el único descalzo, para que se viera como un niño. Su pelo tenía que tener apariencia de ramas de árbol de la vida.

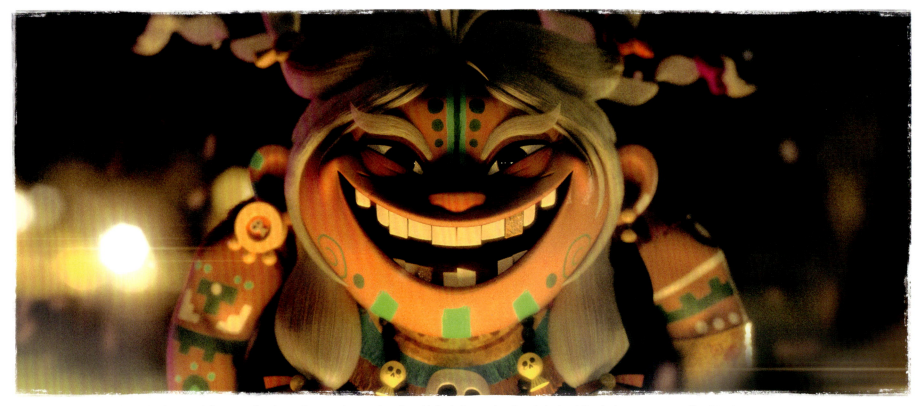

**3D Concept by Esteban Pedrozo Alé.** This was a lighting test done by Esteban to make sure Ah Puch could also look scary for when she had to deliver bad news to Maya and her friends.

Esta prueba de iluminación la hizo Esteban, para asegurarse de que Ah Puch diese miedo cuando fuese a darle malas noticias a Maya y sus amigos.

THE ART OF MAYA AND THE THREE

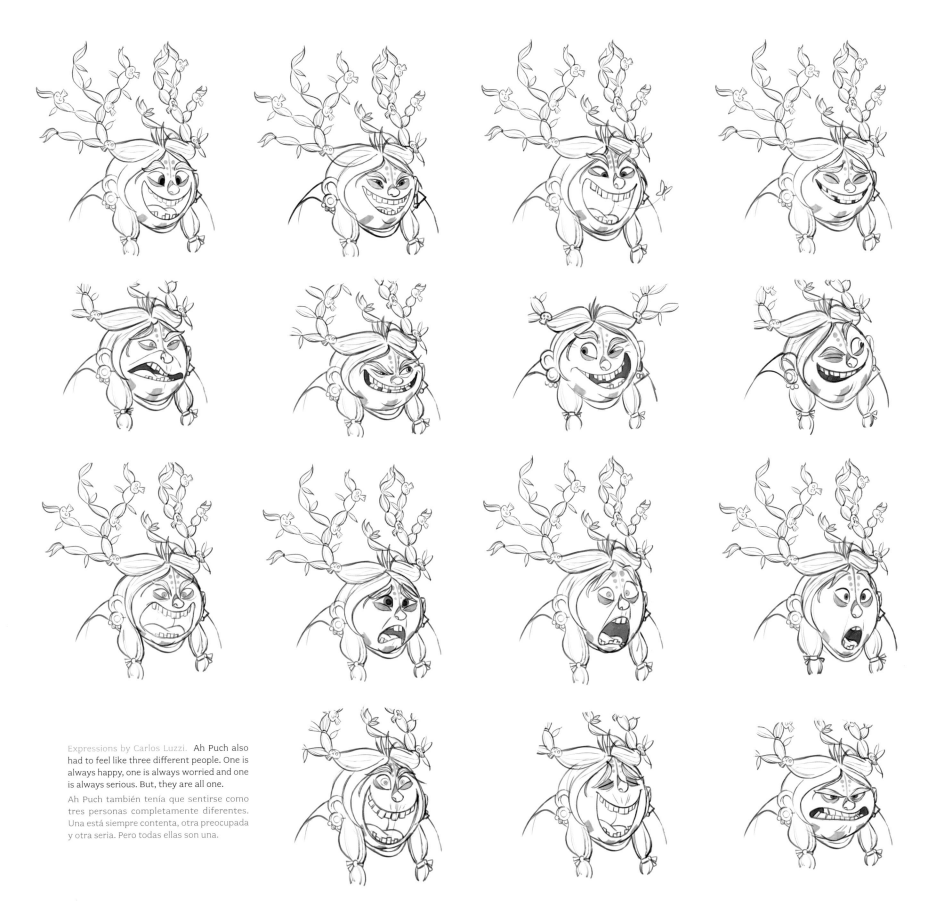

Expressions by Carlos Luzzi. Ah Puch also had to feel like three different people. One is always happy, one is always worried and one is always serious. But, they are all one.

Ah Puch también tenía que sentirse como tres personas completamente diferentes. Una está siempre contenta, otra preocupada y otra seria. Pero todas ellas son una.

CHAPTER ONE: CHARACTERS

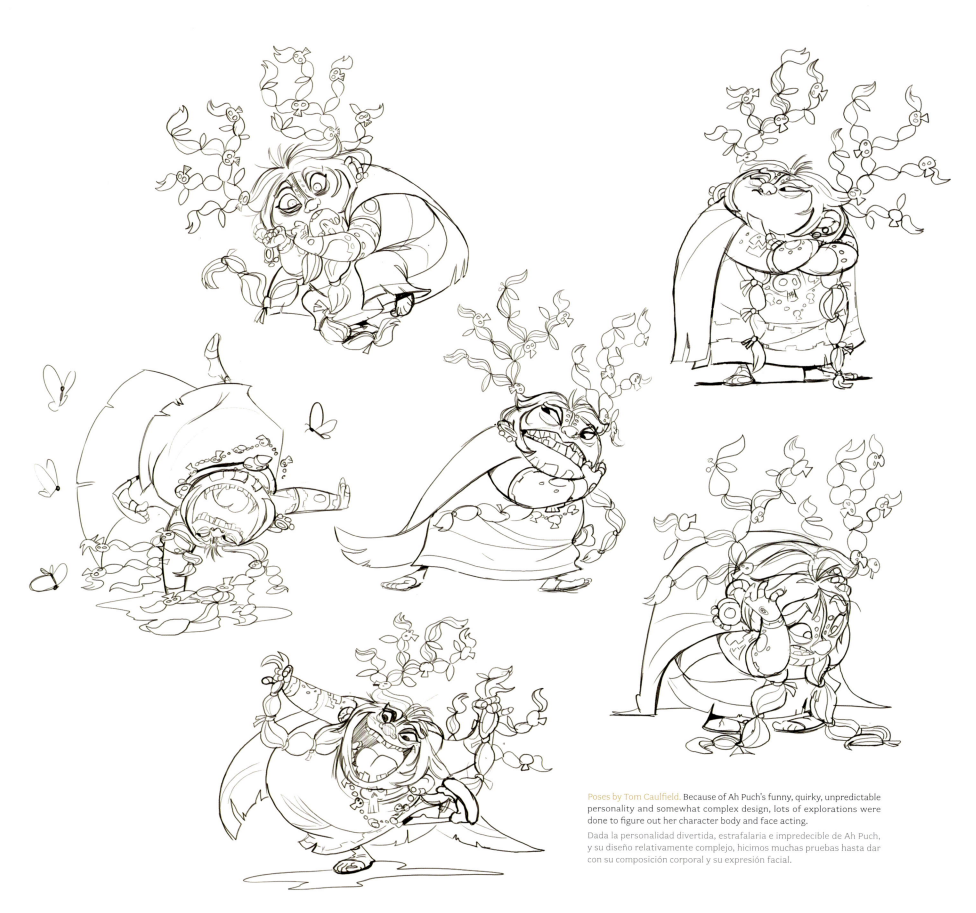

**Poses by Tom Caulfield.** Because of Ah Puch's funny, quirky, unpredictable personality and somewhat complex design, lots of explorations were done to figure out her character body and face acting.

Dada la personalidad divertida, estrafalaria e impredecible de Ah Puch, y su diseño relativamente complejo, hicimos muchas pruebas hasta dar con su composición corporal y su expresión facial.

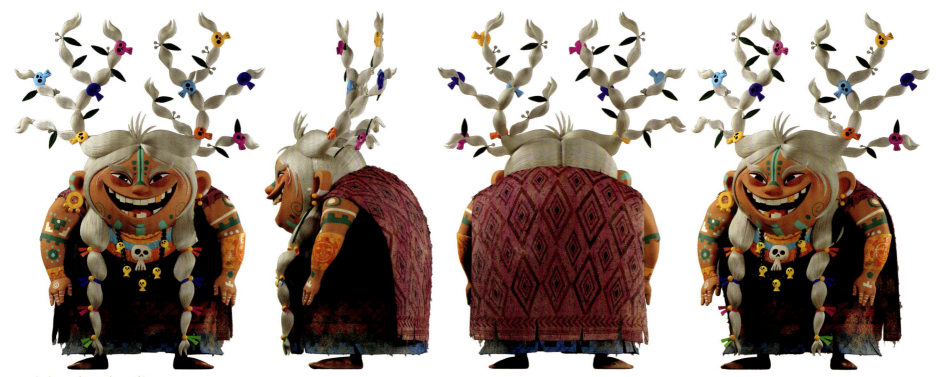

Ortho by Esteban Pedrozo Alé

Concepts by Sandra Equihua and Jorge R. Gutierrez

Concepts by Sandra Equihua and Jorge R. Gutierrez

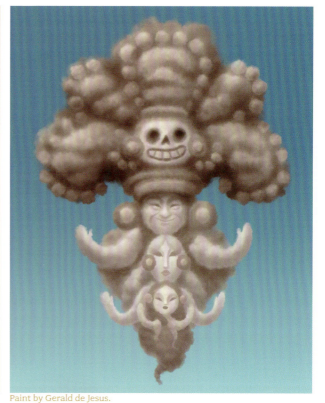

Paint by Gerald de Jesus.

In the finale, the three Ah Puch forms jump into the Teca volcano as we reveal to everyone they were The Celestials all along. In our fantasy world, these "gods of the gods" are represented as three women: a girl, a woman and an old lady wearing a skull headdress symbolizing the eternal sleep of death. All happy, all knowing, all balanced.

Al final, las tres formas de Ah Puch saltan al volcán Teca, revelando a todos que durante todo el tiempo, ella era Los Celestiales. En nuestro mundo de fantasía, estos "dioses de los dioses" son representados por tres mujeres: una chica, una mujer y una señora mayor con un tocado de calavera que simboliza el sueño eterno de la muerte. Todas felices, sabias, equilibradas.

CHAPTER ONE: CHARACTERS  87

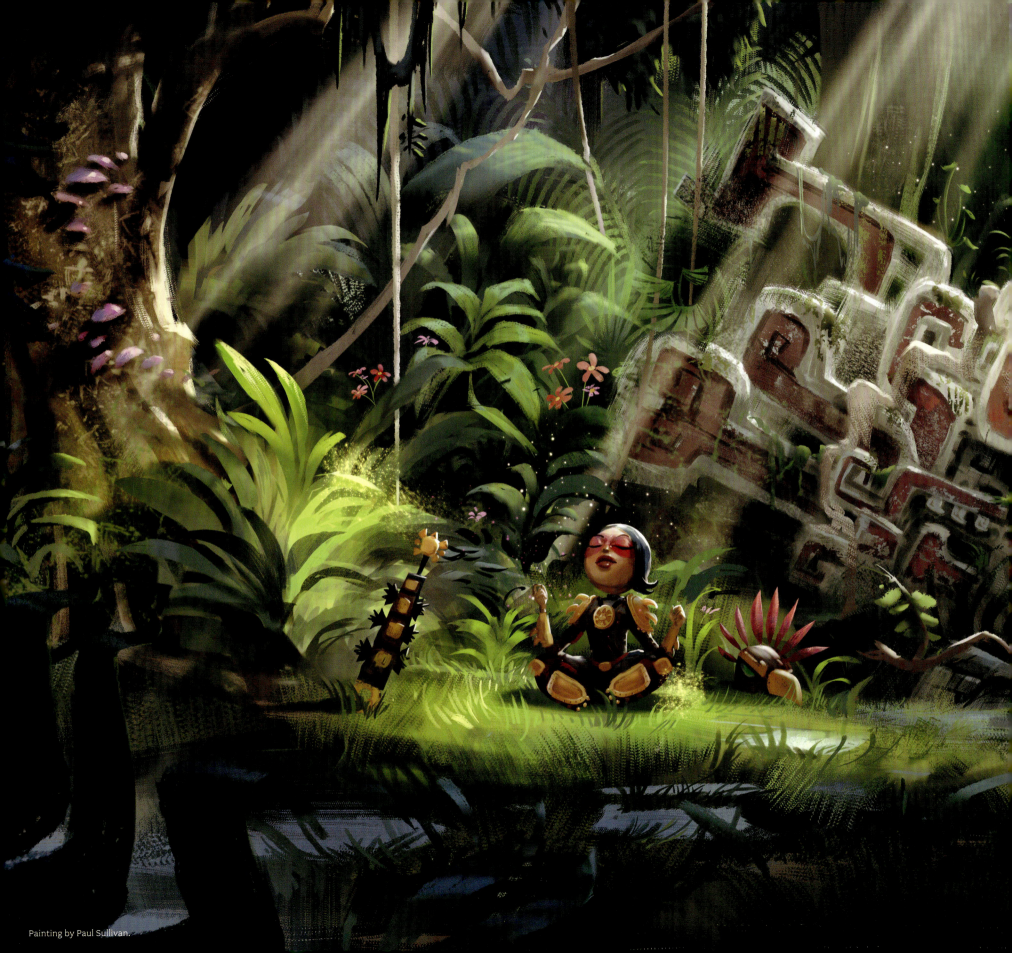
Painting by Paul Sullivan.

## CHAPTER 2
# ENVIRONMENTS

I always imagined Maya's world to be inspired by Mesoamerican, Caribbean, and Incan cultures but we were very careful for them to not feel so specific as to lose the magical wonder I felt when looking at the murals of Rivera, Siqueiros, Orozco, and González Camarena or the paintings of Miguel Covarrubias. This was to be my love letter to the original artists and artisans that created the art inspired by these amazing ancient times. These intricately designed magical lands were supervised by Paul Sullivan, our brilliant production designer, and Gerald de Jesus, our amazing art director.

Siempre imaginé el mundo de Maya inspirado por las cultura meso-americana, caribeña e inca, pero cuidamos que no se pareciera demasiado a ninguna de ellas en concreto, para mantener la atmósfera de magia que sentí al contemplar los murales de Rivera, Siqueiros, Orozco y González Camarena, o las pinturas de Miguel Covarrubias. Esta iba a ser mi carta de amor a los artistas y artesanos originales, que crearon todo ese arte inspirado en aquellos impresionantes tiempos antiguos. El diseño de estos lugares mágicos, elaborados detalladamente, fue supervisado por Paul Sullivan, nuestro magnífico diseñador de producción y Gerald de Jesús, nuestro increíble director de arte.

# ENDLESS FOREST

The Endless Forest was meant to represent the unpredictability of nature and is the only thing connecting all of the kingdoms. Amazing, good, and kind things but also spooky and evil things happen all over this forest. It is the canvas on which our story is painted. We designed the trees and plants to inform the humans that they were getting close to a specific kingdom, safety or danger. If you look closely, everything in this world is trying to tell you a story.

El Bosque Infinito simboliza lo impredecible de la naturaleza y es lo único que conecta a todos los reinos. En este bosque suceden cosas increíbles, buenas y agradables, pero también cosas diabólicas y espeluznantes. Es el lienzo sobre el que pintamos nuestra historia. Diseñamos los árboles y las plantas para informar a los humanos de cuándo se estaban acercando a un reino, cuándo es seguro y cuándo es peligroso. Si observan en detalle verán como todo en este mundo intenta contarnos una historia.

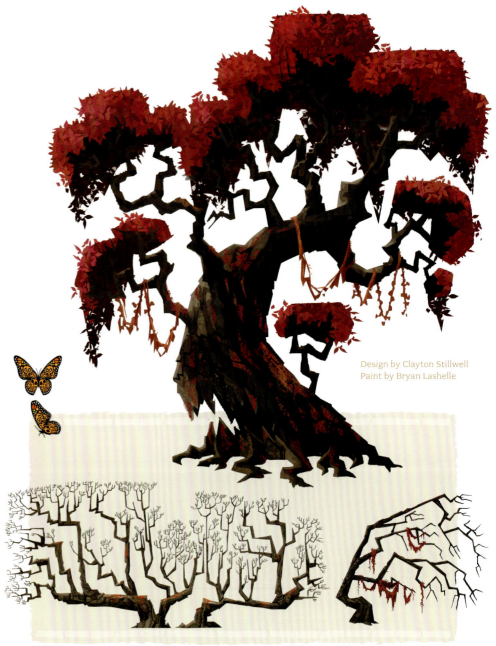

Design by Clayton Stillwell
Paint by Bryan Lashelle

Painting by Paul Sullivan.

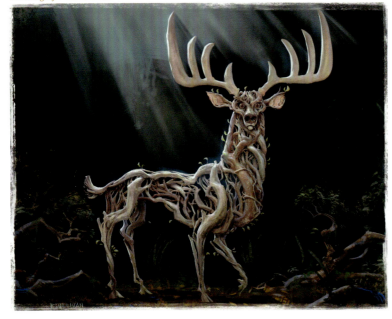

Inspired by Mexican tree branch sculpture art, this magical creature was created by Ah Puch.
Inspirada en las esculturas mexicanas del Árbol de la Vida, esta criatura mágica la creó Ah Puch.

Design by Clayton Stillwell • Paint by Bryan Lashelle

90  THE ART OF MAYA AND THE THREE

Skull Design by Clayton Stillwell
Paint by Gosia Arska

The buried sculptures throughout imply that humans were beginning to forget the gods. We also used scale as a warning - the bigger the plants, the smaller the mortals, the closer they were to the gods.

Las esculturas enterradas son una alusión a cómo los hombres estaban empezando a olvidar a los dioses. Utilizamos el tamaño como advertencia: cuanto más grandes son las plantas y más pequeños son los mortales, más cerca están de los dioses.

Mushrooms Concept by Paul Sullivan • Design by Amanda Li • Paint by Bryan Lashelle

CHAPTER TWO: LOCATIONS

Cliff Face Design by Clayton Stillwell
Paint by Bryan Lashelle

Having a burst of red and pink color added the idea of Maya in this strict world.

Los brotes rojos y rosas son el toque de Maya en este mundo estricto.

Cacti Design by Gerald de Jesus • Paint by Sean Wang

Plants from each kingdom had to, like the characters themselves, work together.

Las plantas de los distintos reinos, al igual que los personajes, tenían que trabajar unidas.

Tree Design/Paint by Gerald de Jesus

Cacti Design by Gerald de Jesus • Paint by Sean Wang

Any plants close to Teca were super straight and orderly just like the Tecas.

Las plantas cercanas a Teca son rectas y ordenadas, como los Tecas.

92  THE ART OF MAYA AND THE THREE

First Sketch by Jorge R. Gutierrez

First Sketches by Dustin d'Arnault

Design by Jorge R. Gutierrez/ Dustin d'Arnault
Color by Dustin d'Arnault

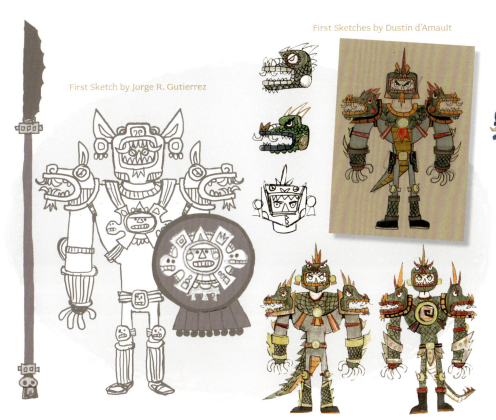
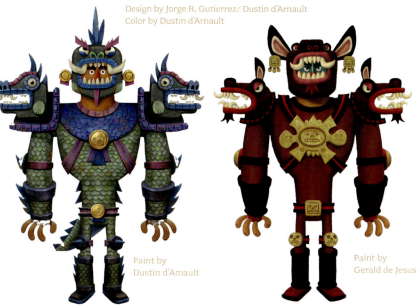

Paint by Dustin d'Arnault

Paint by Gerald de Jesus

## IGUANA WARRIOR

The Iguana Rebel Warriors versus the Teca Coyote Warriors conflict was meant to imply that there was a rebellion growing inside of Teca. Not all was well.

El conflicto entre los Guerreros Iguana Rebeldes contra los Guerreros Coyote Teca deja entrever la rebelión que estaba creciendo dentro de Teca. Las cosas no iban bien.

Storyboards (top/bottom) by Felix Yang

Layout Designs (top/bottom) by Amanda Li

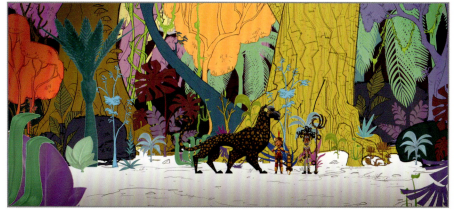

After boards were approved, the art department would suggest set dressing ideas. As Maya and the Three journeyed closer to the Divine Gate, the forest would get bigger and more magical.

Una vez aprobados los storyboards, el departamento de arte proponía colores. Según Maya y los Tres se acercan a la Divina Puerta, el bosque se va haciendo más grande y más mágico.

CHAPTER TWO: LOCATIONS  93

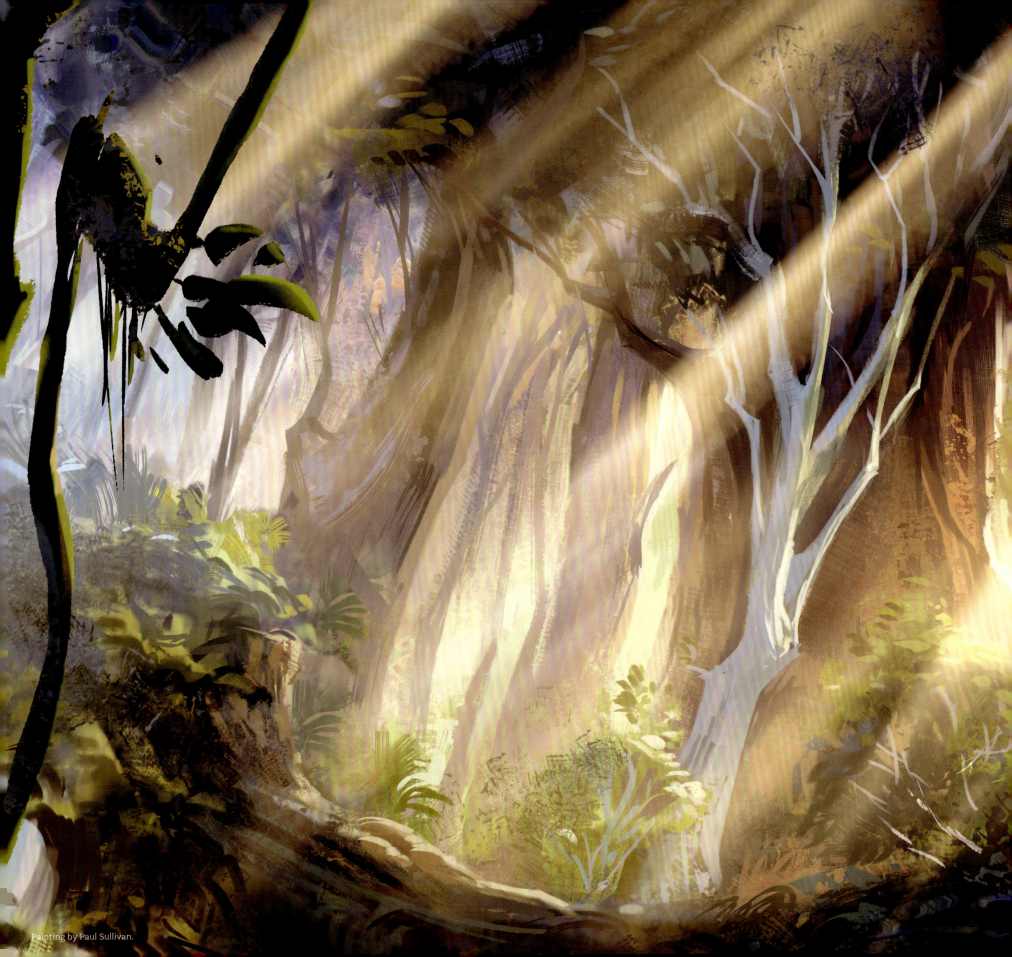
Painting by Paul Sullivan.

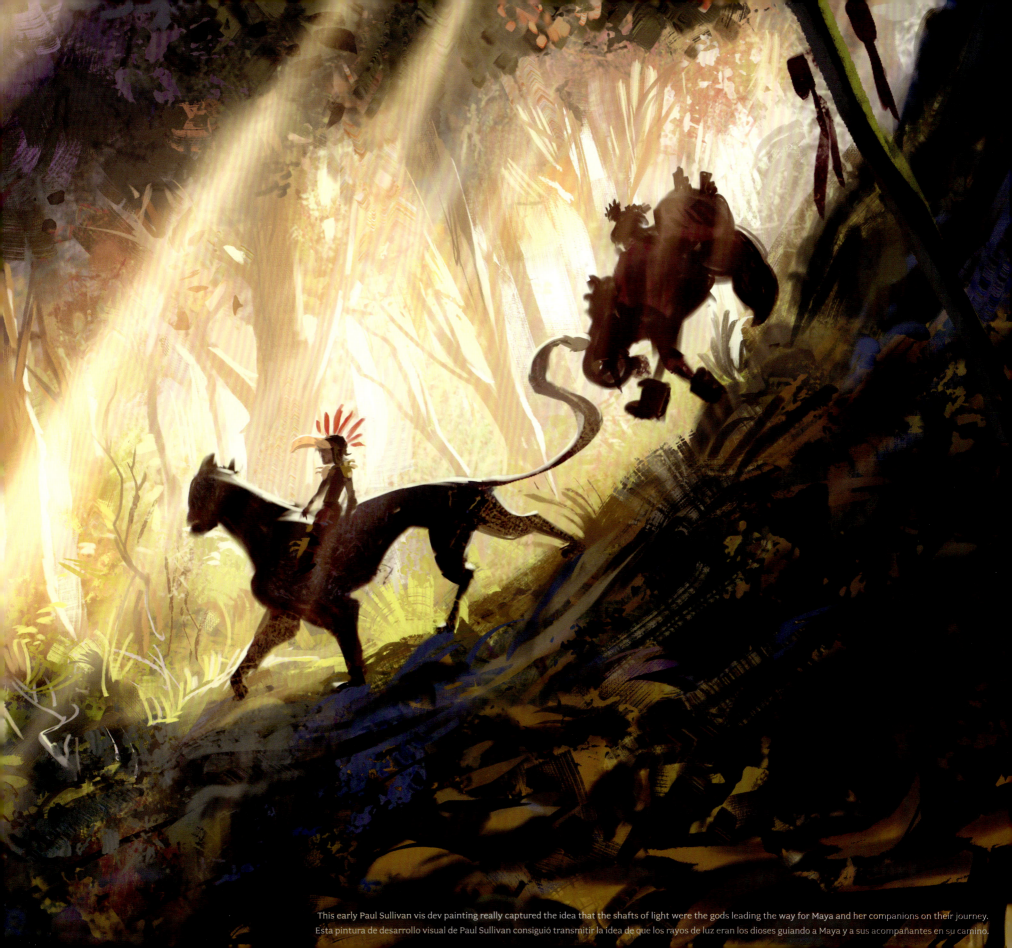

This early Paul Sullivan vis dev painting really captured the idea that the shafts of light were the gods leading the way for Maya and her companions on their journey.
Esta pintura de desarrollo visual de Paul Sullivan consiguió transmitir la idea de que los rayos de luz eran los dioses guiando a Maya y a sus acompañantes en su camino.

# FIGHT PIT

I love when the hero in a story is introduced in a location that reveals their true character. Maya jumping into this world of super macho fighting men and more than holding her own as an underdog not only reveals her rebel spirit but foreshadows that in order for the "Mighty Eagle" to triumph she's going to have to sacrifice it all.

Adoro cuando el héroe de una historia se ve confrontado a un lugar que revela su verdadera personalidad. Cuando Maya se lanza a este mundo de super machos luchadores que intentan retarla, a pesar de llevar las de perder, ella saca su espíritu rebelde y entendemos cómo para que el "Águila Majestuosa" triunfe, va a tener que sacrificarlo todo.

Fight Pit Design by Amanda Li
Paint by Elise Hatheway

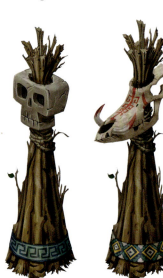

The fighting pit is located on the outskirts of Teca so we added various eagles.

Las arenas de combate se encuentran a las afueras de Teca, por lo que añadimos varias águilas.

Background Elements
Design by Amanda Li
Paint by Elise Hatheway

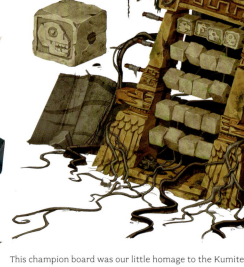

This champion board was our little homage to the Kumite ring from the cinematic classic, *Bloodsport*.
Este campeóm es nuestro pequeño homenaje al ring de Kumite, del clásico del cine Contacto Sangriento.

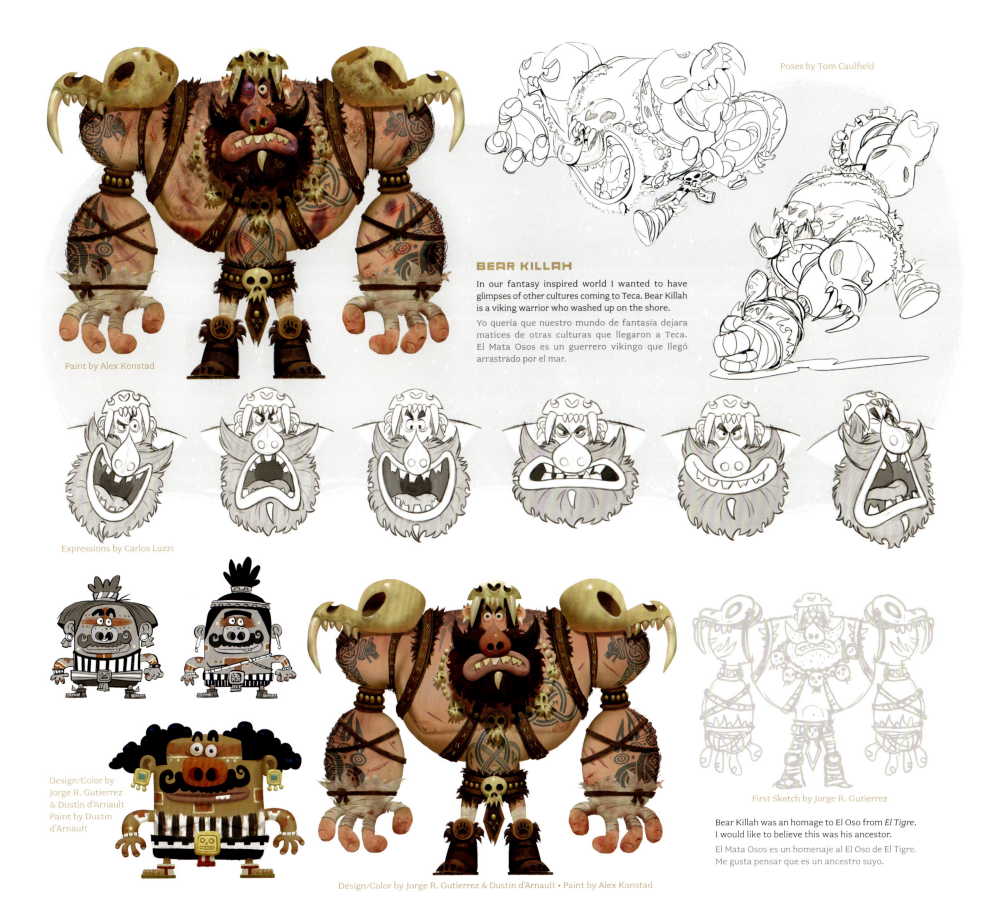

Poses by Tom Caulfield

### BEAR KILLAH

In our fantasy inspired world I wanted to have glimpses of other cultures coming to Teca. Bear Killah is a viking warrior who washed up on the shore.

Yo quería que nuestro mundo de fantasía dejara matices de otras culturas que llegaron a Teca. El Mata Osos es un guerrero vikingo que llegó arrastrado por el mar.

Paint by Alex Konstad

Expressions by Carlos Luzzi

Design/Color by Jorge R. Gutierrez & Dustin d'Arnault Paint by Dustin d'Arnault

Design/Color by Jorge R. Gutierrez & Dustin d'Arnault • Paint by Alex Konstad

First Sketch by Jorge R. Gutierrez

Bear Killah was an homage to El Oso from *El Tigre*. I would like to believe this was his ancestor.

El Mata Osos es un homenaje al El Oso de El Tigre. Me gusta pensar que es un ancestro suyo.

CHAPTER TWO: LOCATIONS 97

# CANYON OF DOOM

The Canyon of Doom was the crazy stage for the third chapter's epic fight between Maya and Rico versus Cipactli and Cabrakan. The half buried statues from all four kingdoms are letting Maya know she is on the right path to fulfill her prophecy. And as usual in most of our big sets you can see a giant skull shape from above.

El Cañón del Mal es el loquísimo escenario de la tercera y épica pelea de Maya y Rico contra Cipactli y Cabrakan. Las estatuas semienterradas de los cuatro reinos indican a Maya que está en el camino correcto para cumplir con la profecía. Y como ya es habitual en la mayoría de nuestros escenarios grandes, desde arriba pueden ver la forma de una calavera gigante.

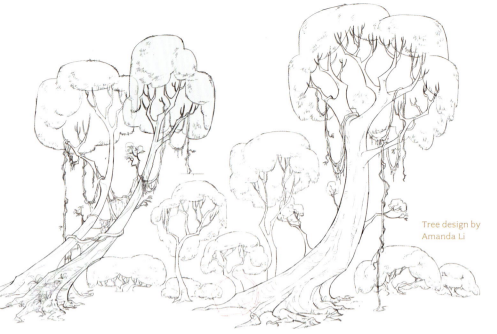

Tree design by Amanda Li

These trees were supposed to be a Lucha Libre crowd throwing the fighters back into the ring.
Estos árboles son como el público de Lucha Libre que empuja a los luchadores de vuelta al ring.

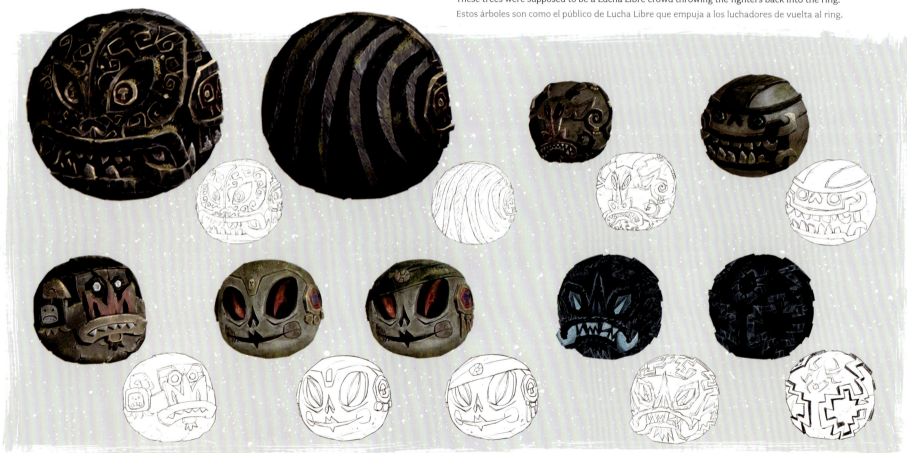

**Designs by Amanda Li • Paint by Paige Woodward**

Each of the boulders was designed to reference Chivo, Lord Mictlan, Hura, Can, Bone, Skull, Vucub, and Xtabay. These are all of the dark gods Maya and the Three would have to face if they managed to defeat Cipactli and Cabrakan. And of course the Lord Mictlan boulder is bigger than all of them. In the end this is the giant boulder that buries Cabrakan, foreshadowing his demise at the hands of Lord Mictlan.

Todas estas rocas fueron diseñadas en referencia a Chivo, Mictlan, Hura, Can, Hueso, Cráneo, Vucub y Xtabay. Estos son todos los dioses oscuros que Maya y los Tres tendrán que enfrentar si consiguen derrotar a Cipactly y Cabrakan. Por supuesto, la roca del Dios Mictlan es mayor que el resto. Esta es la roca gigante que al final entierra a Cabrakan, augurando su derrota fatal a manos de Mictlan.

98   THE ART OF MAYA AND THE THREE

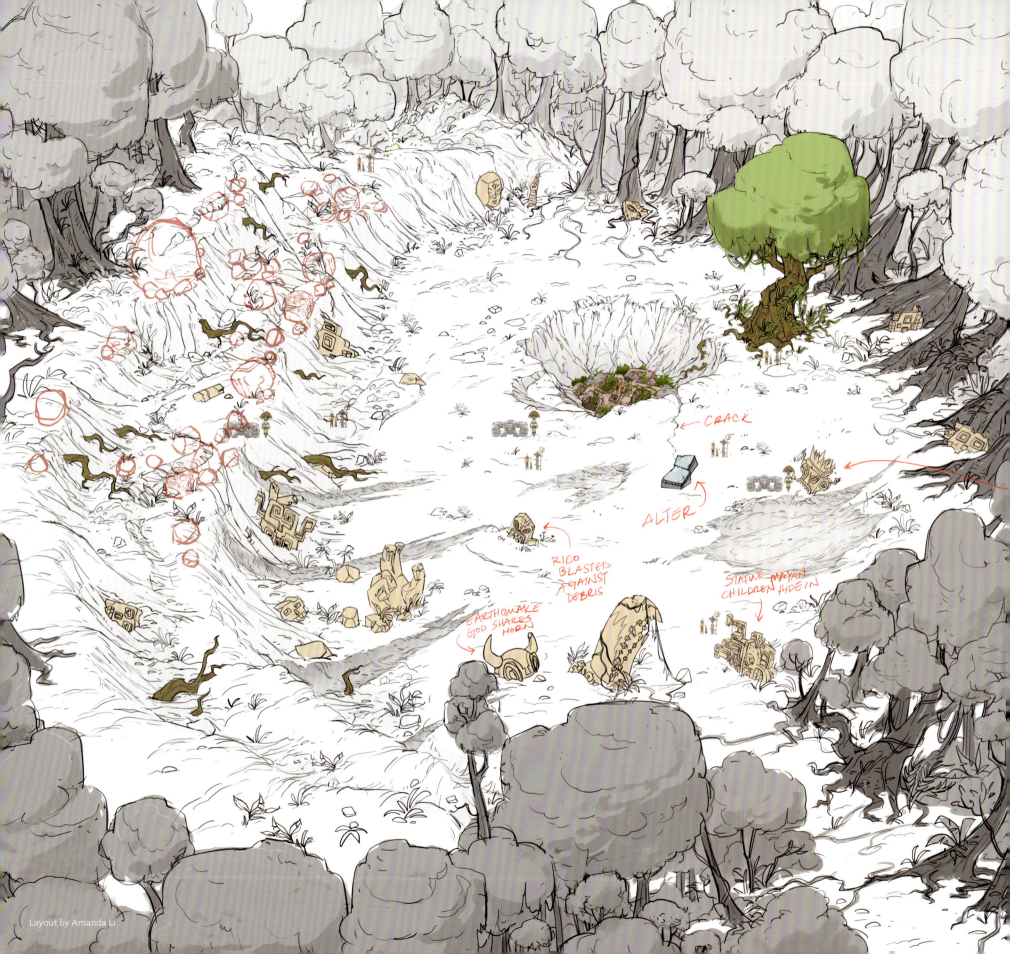

# DIVINE GATE

The Divine Gate is our world's magical door between the mortal world and the underworld. A regular door just seemed too easy for Maya so I thought our door should be a living and moving portal. Inspired by Olmec art, Paul and I collaborated to make her feel more ancient than all the other cultures, and I really didn't want her to look either good or evil. I also liked the idea that she had to eat you whole to go to the underworld.

La Puerta Divina es la puerta mágica de nuestro mundo, entre el mundo de los mortales y el inframundo. Una puerta normal hubiera sido algo demasiado sencillo para Maya, por lo que pensé en este portal viviente y en movimiento. Inspirándonos en el arte olmeca, Paul y yo colaboramos juntos para hacerla más antigua que el resto. Yo quería que su apariencia no fuese ni buena ni mala. También me gustó mucho la idea de que para llevarte al inframundo tuviese que comerte por completo.

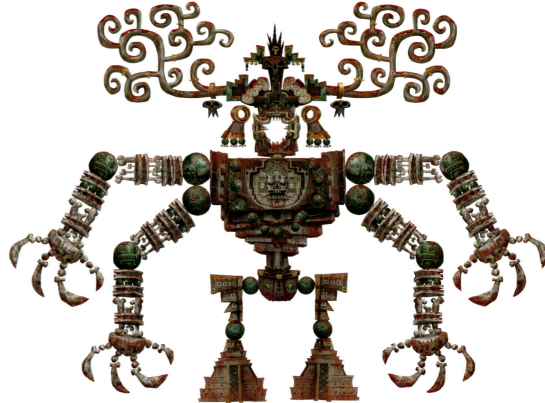

Design by Jorge R. Gutierrez & Paul Sullivan • Paint by Bryan Lashelle

Sketch by Paul Sullivan

First sketches by Jorge R. Gutierrez

The deer-like horns are a nod to Ah Puch and her Forest Deer.
Los cuernos de ciervo son un referencia a Ah Puch y su Ciervo del Bosque.

Ortho by Esteban Pedrozo Alé

100    THE ART OF MAYA AND THE THREE

Paint by Bryan Lashelle

Sketch by Paul Sullivan

As you can see this is Paul's love letter to Olmec art. My only note, which I always give, was, "more skulls please!"

Como pueden ver, esta es la carta de amor de Paul al arte olmeca. Yo, como siempre, tan sólo le pedí, "¡más calaveras por favor!".

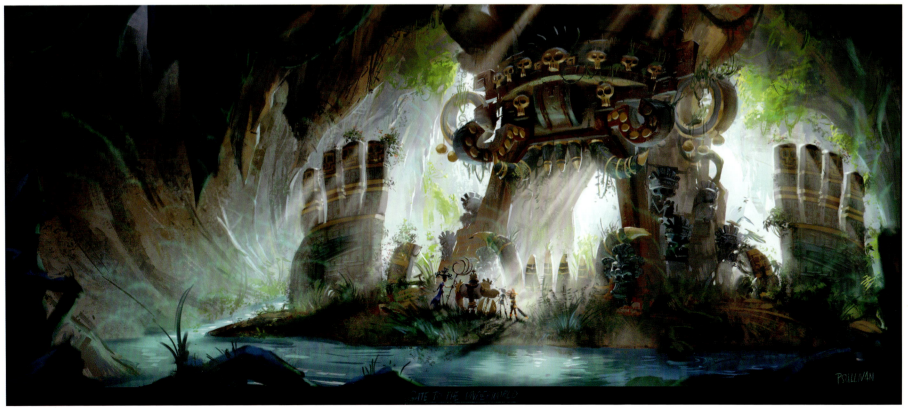

Painting by Paul Sullivan. This early Paul painting gave away too easily that the gate was a living stone creature. As you will see on the next page, the final version is a bit more ambiguous.

Este temprano dibujo de Paul mostraba demasiado pronto que la puerta era una criatura de piedra viviente. Como pueden ver en la página siguiente, la versión final es un poco más ambigua.

CHAPTER TWO: LOCATIONS 101

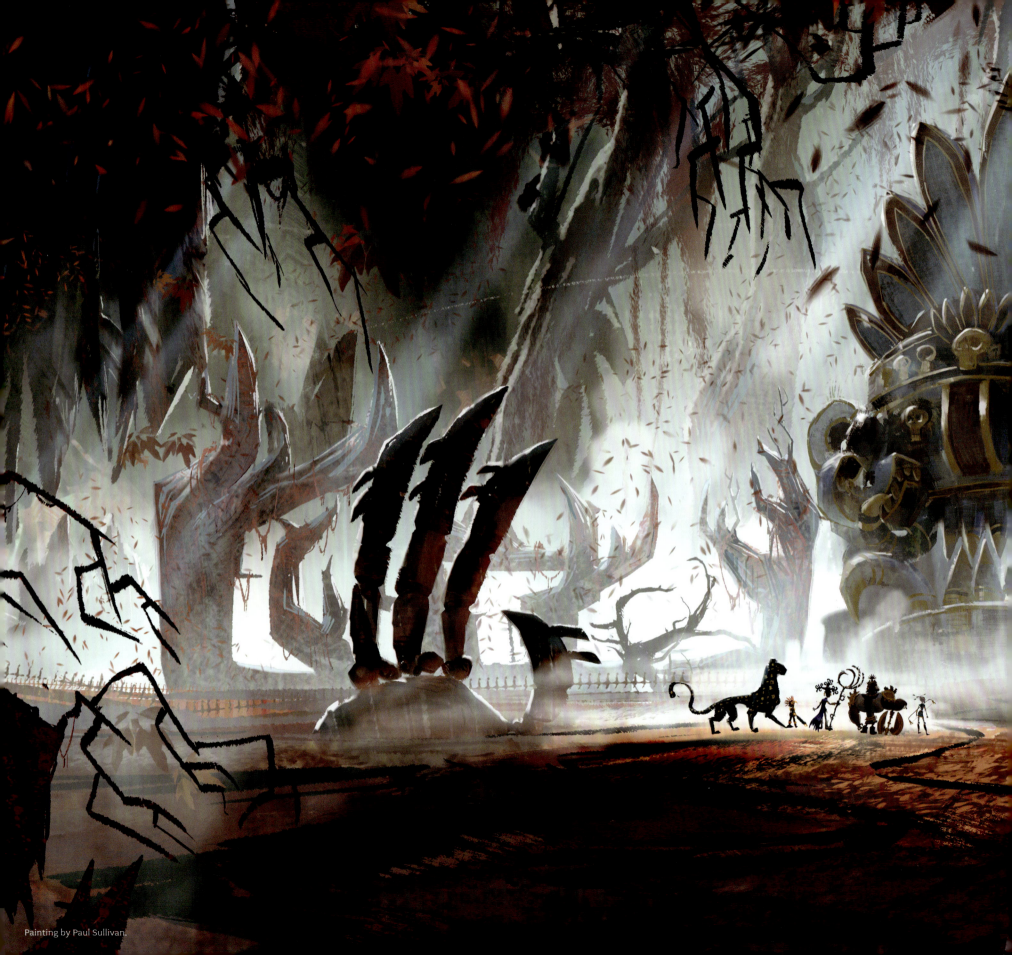
Painting by Paul Sullivan.

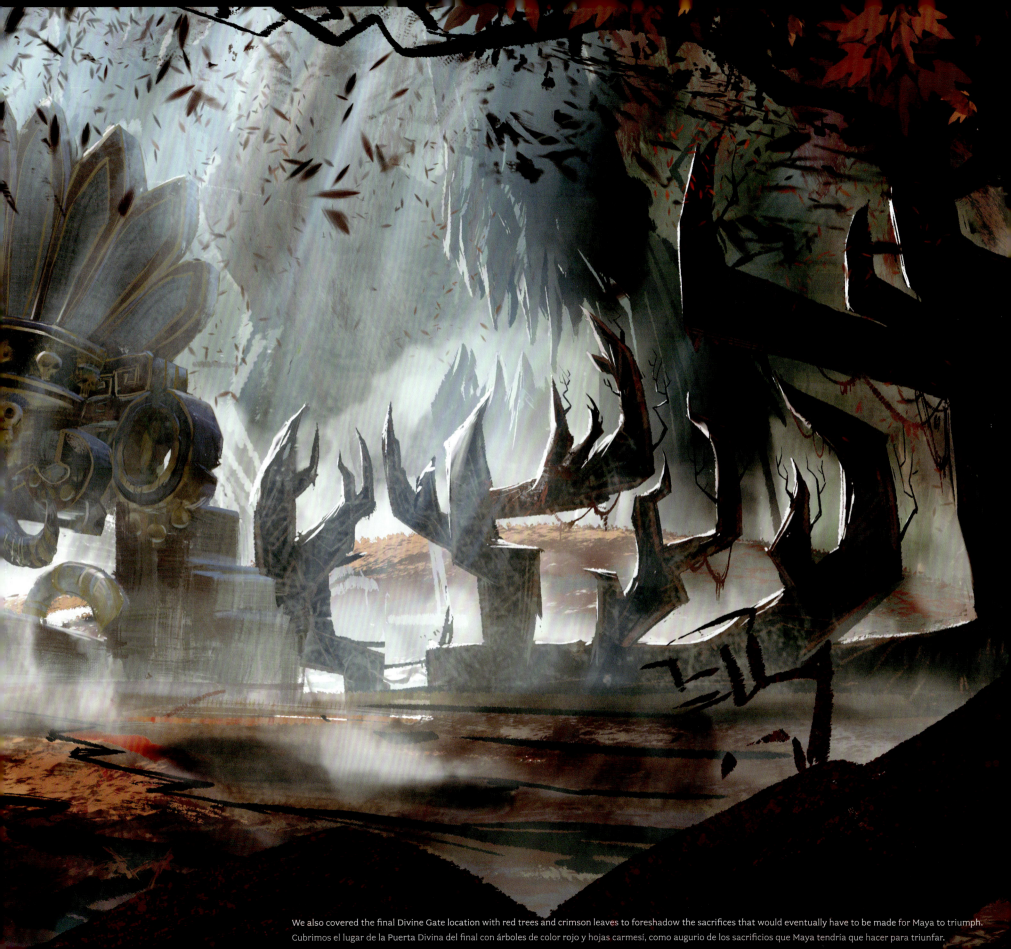

We also covered the final Divine Gate location with red trees and crimson leaves to foreshadow the sacrifices that would eventually have to be made for Maya to triumph.
Cubrimos el lugar de la Puerta Divina del final con árboles de color rojo y hojas carmesí, como augurio de los sacrificios que Maya tendría que hacer para triunfar.

# KINGDOM OF TECA

Maya's kingdom is very much our homage to the Tenochtitlan diorama at the Museo de Antropologia in my hometown of Mexico City. As you can see, the Teca culture was very much inspired by Aztec art and sculptures. The idea was that the Tecas arrogantly believed they had conquered nature - that everyone and everything had bent to their will. The image of three jaguars and an eagle, the false Teca Prophecy, are everywhere. Their huge ego blinding them to work with other lands.

El reino de Maya es en gran medida nuestro homenaje a la maqueta del Tenochtitlan del Museo de Antropología de mi ciudad natal México DF. Como pueden ver, la cultura Teca se inspira enormemente en el arte y las esculturas aztecas. La idea era que los Tecas, de manera arrogante, creían haber conquistado la naturaleza — que todo y todos se habían plegado a sus deseos. La imagen de los tres jaguares y el águila, la falsa Profecía Teca, está por todas partes. Su enorme ego les impide colaborar con otros territorios.

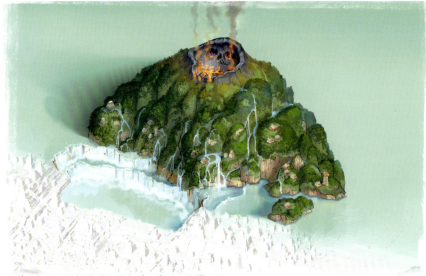

Volcano Mountain Design/Paint by Clayton Stillwell

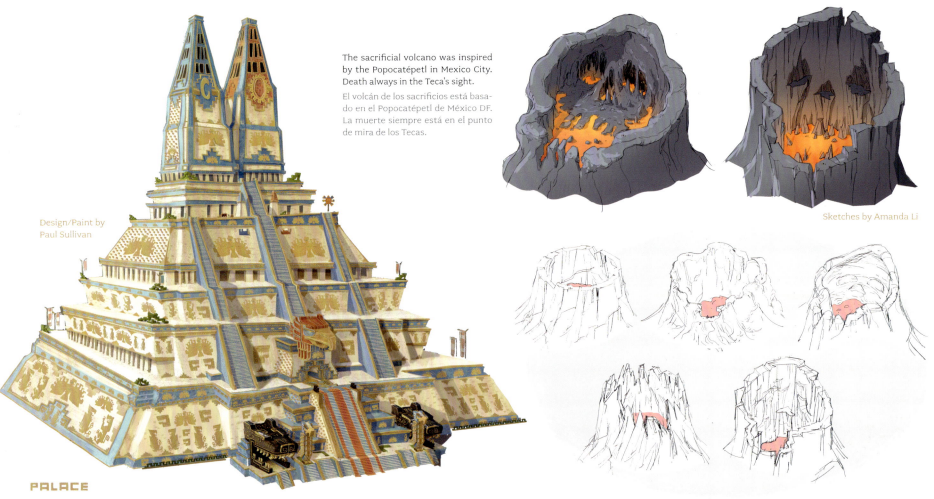

The sacrificial volcano was inspired by the Popocatépetl in Mexico City. Death always in the Teca's sight.

El volcán de los sacrificios está basado en el Popocatépetl de México DF. La muerte siempre está en el punto de mira de los Tecas.

Design/Paint by Paul Sullivan

Sketches by Amanda Li

## PALACE

The towers above the Teca Pyramid with the sun and the moon foreshadow Zatz and Maya's glory.

Las torres sobre la Pirámide de Teca, con el sol y la luna, anuncian la victoria de Zatz y Maya.

104   THE ART OF MAYA AND THE THREE

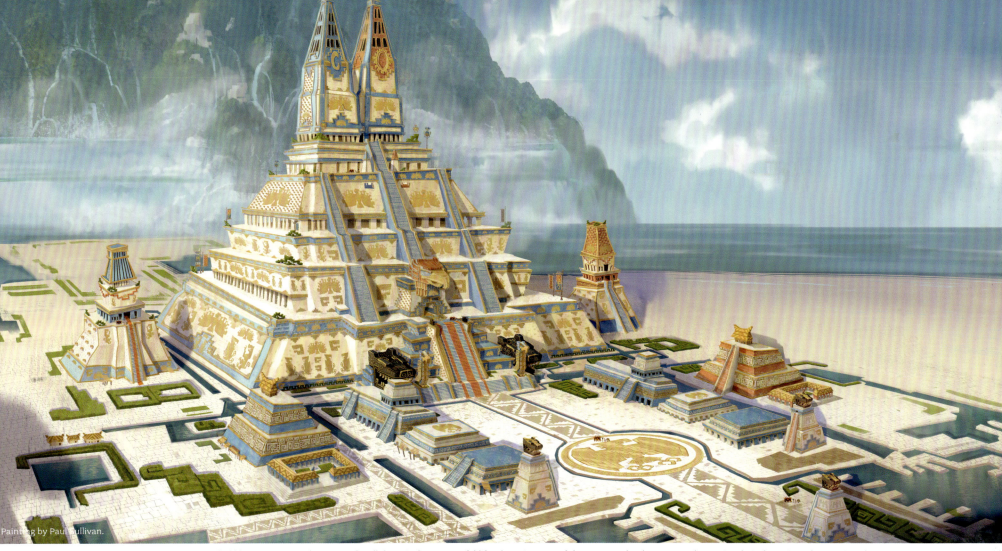

The Teca plaza was meant to feel like a massive stadium stage for all the epic drama to unfold for the enjoyment of the Teca people who were used to seeing their champions always triumphant.
La plaza de Teca tenía que tener el aura de un estadio gigante, para poder dar lugar a todo el drama necesario para el disfrute de los Teca, acostumbrados a ver a sus campeones ganar.

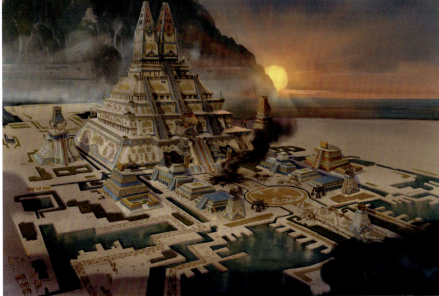
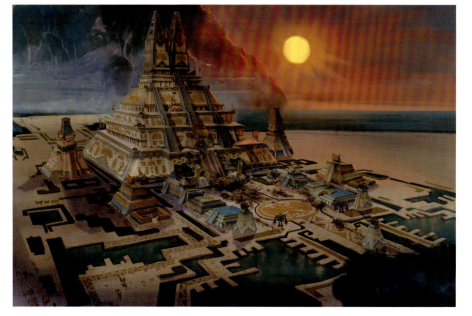

Destruction concepts by Paul Sullivan

CHAPTER TWO: LOCATIONS

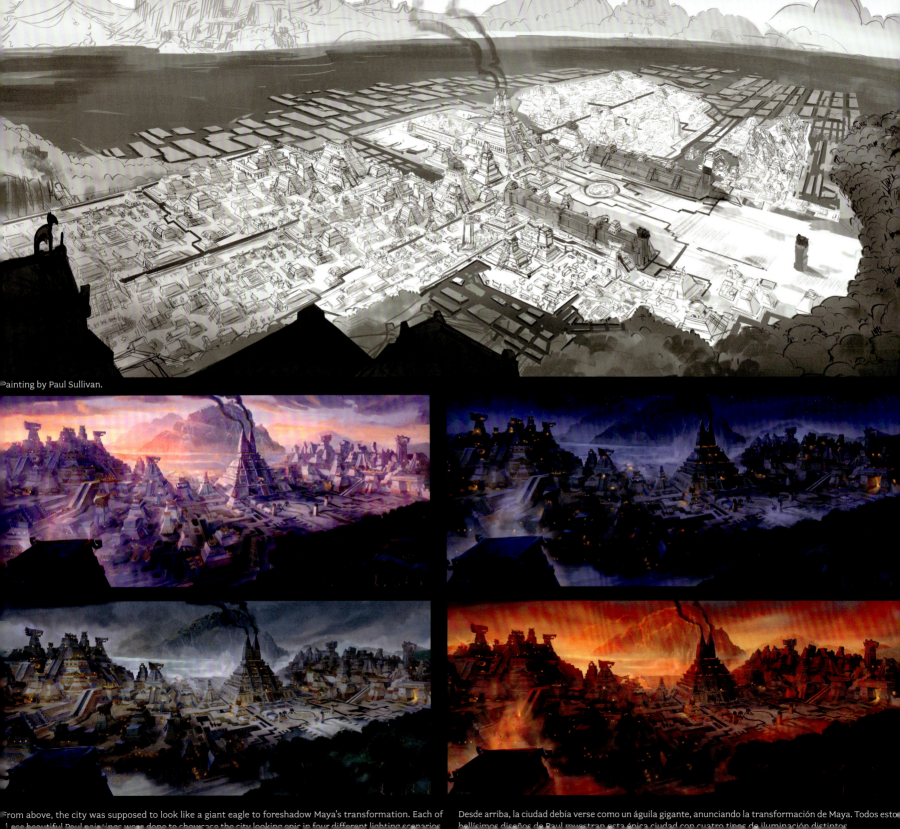

Painting by Paul Sullivan.

From above, the city was supposed to look like a giant eagle to foreshadow Maya's transformation. Each of

Desde arriba, la ciudad debía verse como un águila gigante, anunciando la transformación de Maya. Todos esto

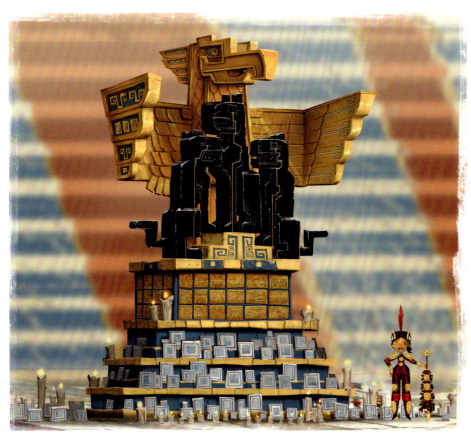
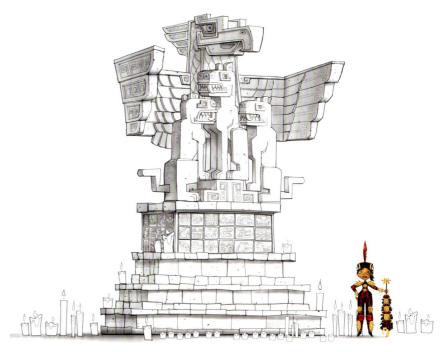

## JAG BROS SHRINE

Altar Design/Paint by Clayton Stillwell. After the unexpected demise of the three Jaguar brothers and the whole male army, the women of Teca built this altar to honor their loved ones.

Tras la inesperada pérdida de los tres Hermanos Jaguar y todo el ejército masculino, las mujeres de Teca construyeron este altar en homenaje a sus seres queridos.

Portrait painted by Clayton Stillwell

Portrait designs by Dustin d'Arnault

Flag design by Frederick Gardner
Paint by Gerald de Jesus

Each of the tiles had the face of a fallen Teca warrior.

Todos los azulejos tienen el rostro de un guerrero Teca caido.

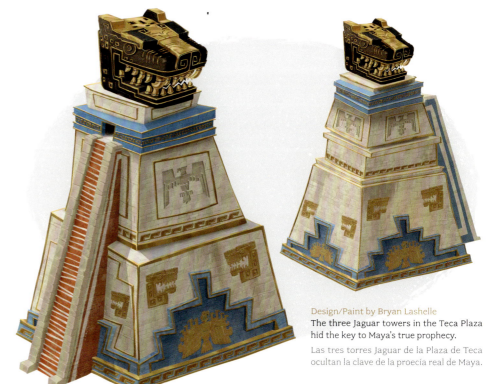

Design/Paint by Bryan Lashelle
The three Jaguar towers in the Teca Plaza hid the key to Maya's true prophecy.

Las tres torres Jaguar de la Plaza de Teca ocultan la clave de la proecía real de Maya.

CHAPTER TWO: LOCATIONS 107

[Both pages] Designs by Frederick Gardner

All the Teca tarp designs were more square and strictly geometric to represent the city's philosophy.

Los diseños de las lonas Tecas son más cuadrados y estrictos, como muestra de la filosofía de la ciudad.

Canoe paint by Gerald de Jesus

Inspired by the chinampas and trajineras in the canals of Xochimilco, these little boats were used for transportation by the Tecas.

Inspirado por las chinampas y las trajineras de los canales de Xochimilco, estos barquitos eran el modo de transporte de los Tecas.

108 THE ART OF MAYA AND THE THREE

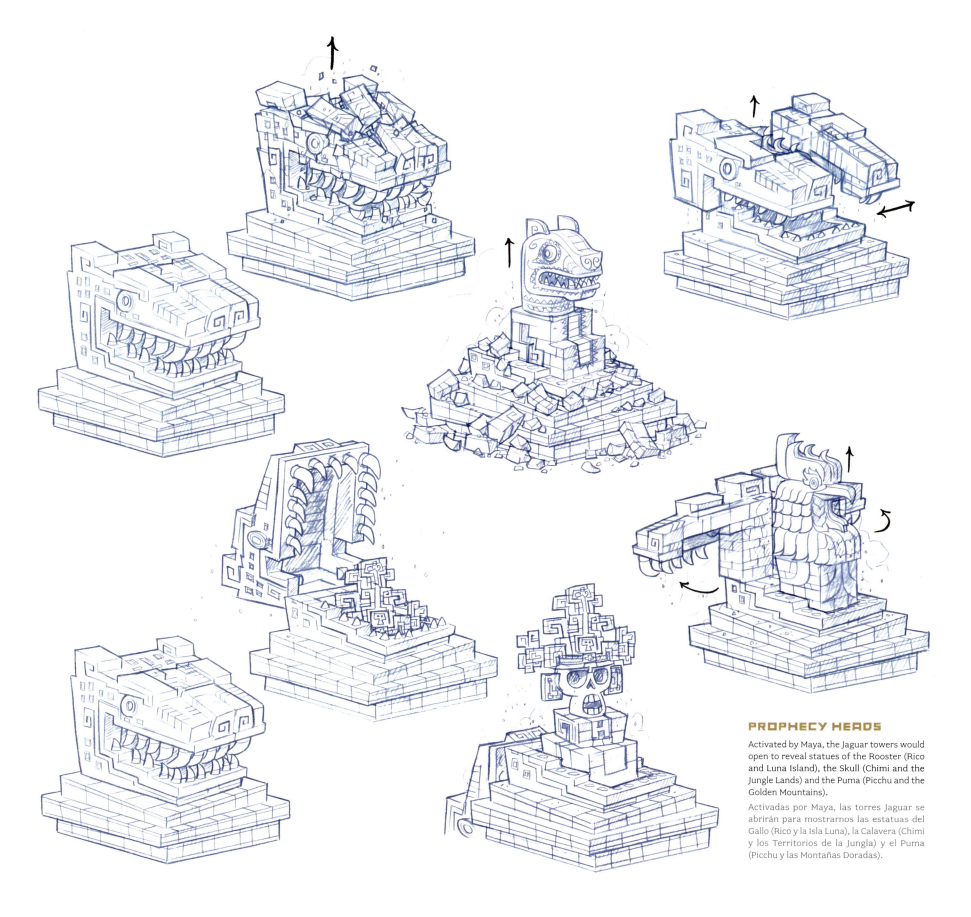

### PROPHECY HEADS

Activated by Maya, the Jaguar towers would open to reveal statues of the Rooster (Rico and Luna Island), the Skull (Chimi and the Jungle Lands) and the Puma (Picchu and the Golden Mountains).

Activadas por Maya, las torres Jaguar se abrirán para mostrarnos las estatuas del Gallo (Rico y la Isla Luna), la Calavera (Chimi y los Territorios de la Jungla) y el Puma (Picchu y las Montañas Doradas).

CHAPTER TWO: LOCATIONS   109

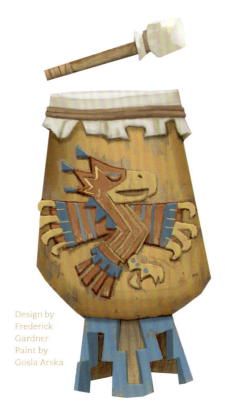

Design by Frederick Gardner
Paint by Gosla Arska

The Golden Teca eagle was branded on everything.
La marca del Águila Dorada se colocaba en todo tipo de objetos.

These guys were designed to feel like good folks that were just at the wrong place at the wrong time.

Estos chicos fueron diseñados para parecer los tipos que están siempre en el lugar equivocado en el momento equivocado.

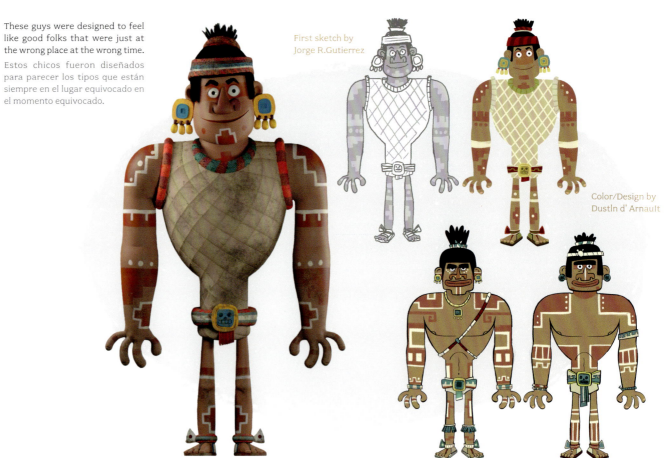

First sketch by Jorge R. Gutierrez

Color/Design by Dustin d'Arnault

3D Maquette by Esteban Pedrozo Alé

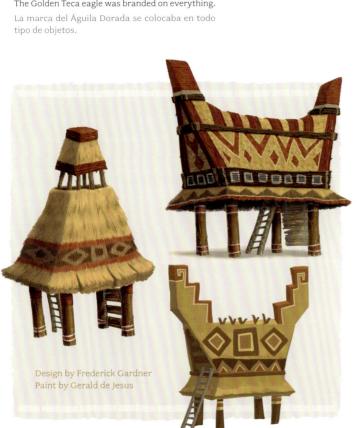

Design by Frederick Gardner
Paint by Gerald de Jesus

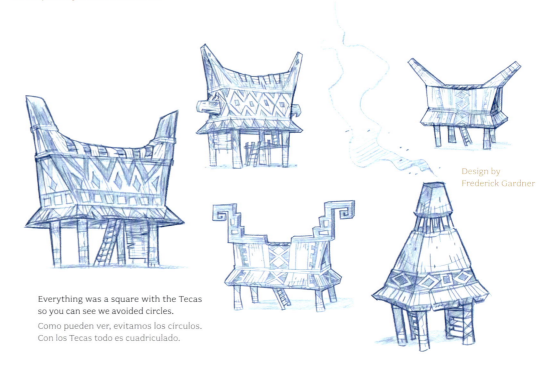

Design by Frederick Gardner

Everything was a square with the Tecas so you can see we avoided circles.

Como pueden ver, evitamos los círculos. Con los Tecas todo es cuadriculado.

110  THE ART OF MAYA AND THE THREE

Design/Color by Sandra Equihua
3D Maquette by Esteban Pedrozo Alé

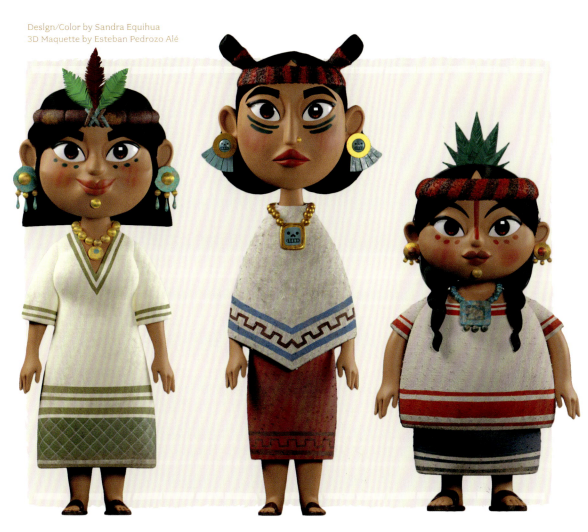

The Teca kids were the city's real treasure so we made sure they were extra, mega cute.

Los niños Teca son el verdadero Tesoro de la ciudad, y por eso los hicimos híper mega bonitos.

To contrast all the squares in the shapes of the city, Sandra designed all the Teca women to have circular shapes everywhere. Body shape variations were also very important.

Para contrastar las cuadrículas de la ciudad, Sandra hizo que las mujeres Teca tuviesen formas circulares. Dimos mucha importancia también a las distintas formas de cuerpos.

Color/Design by Sandra Equihua • Paint by Gosia Arska

Design by Frederick Gardner • Paint by Gerald de Jesus

A lot of our props were done in this awesome cubist style which meant we had to place them at certain angles to look good for the camera.

Hicimos muchas maquetas con este increíble estilo cubista, para lo que tuvimos que situarlas en ángulos diferentes, para que quedasen bien en cámara.

CHAPTER TWO: LOCATIONS   111

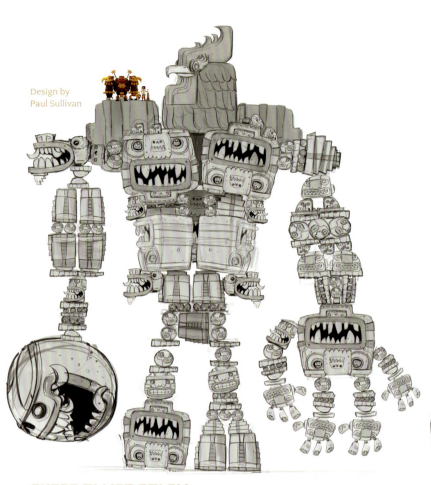

Design by Paul Sullivan

## SUPER OLMEC GOLEM

The Super Golem represented all four kingdoms literally coming together to become stronger. He's also built from pieces from Maya's adventures throughout all four lands.

El Super Golem representa a los cuatro reinos uniéndose para hacerse más fuertes. Está construido a partir de trozos de las aventuras de Maya a lo largo de los cuatro reinos.

Paint by Gerald de Jesus

Ortho by Esteban Pedrozo Alé

Speedlines background by Gerald de Jesus

Like many people from Latin America, I grew up a huge fan of Japanese giant robot cartoons. And I most definitely wanted a magical Mesoamerican version of that concept in our series!

Como tanta gente en Latinoamérica, crecí siendo fan de los cartoons japoneses de robots gigantes. Y sin lugar a ninguna dudas, ¡quería uno en versión mesoamericana para nuestra serie!

THE ART OF MAYA AND THE THREE

Paint/Design by Paul Sullivan

Concepts by Paul Sullivan

## OLMEC GOLEM

When I was a little boy in Mexico my father told me that all the giant Olmec head statues had missing bodies. This is what I imagined!

Cuando era niño en México, mi padre me explicó que las gigantes estatuas de cabezas olmecas no tenían cuerpos. ¡Esto es lo que me imaginé!

First sketch by Jorge R. Gutierrez

Body design by Paul Sullivan • Prophecy-heads design by Clayton Stillwell • Paint by Paul Sullivan and Gerald de Jesus

Rico rebuilt the golems into having the head that was signifying each of the four kingdoms. The idea being that anyone can take things that hurt them from history and make them their own.

Rico reconstruyó a los gigantes para que tuviesen una cabeza de los cuatro reinos. El mensaje es que todos podemos tomar cosas que nos hicieron daño en el pasado y hacerlas nuestras.

CHAPTER TWO: LOCATIONS 113

Layout by Amanda Li
Paint by Bryan Lashelle

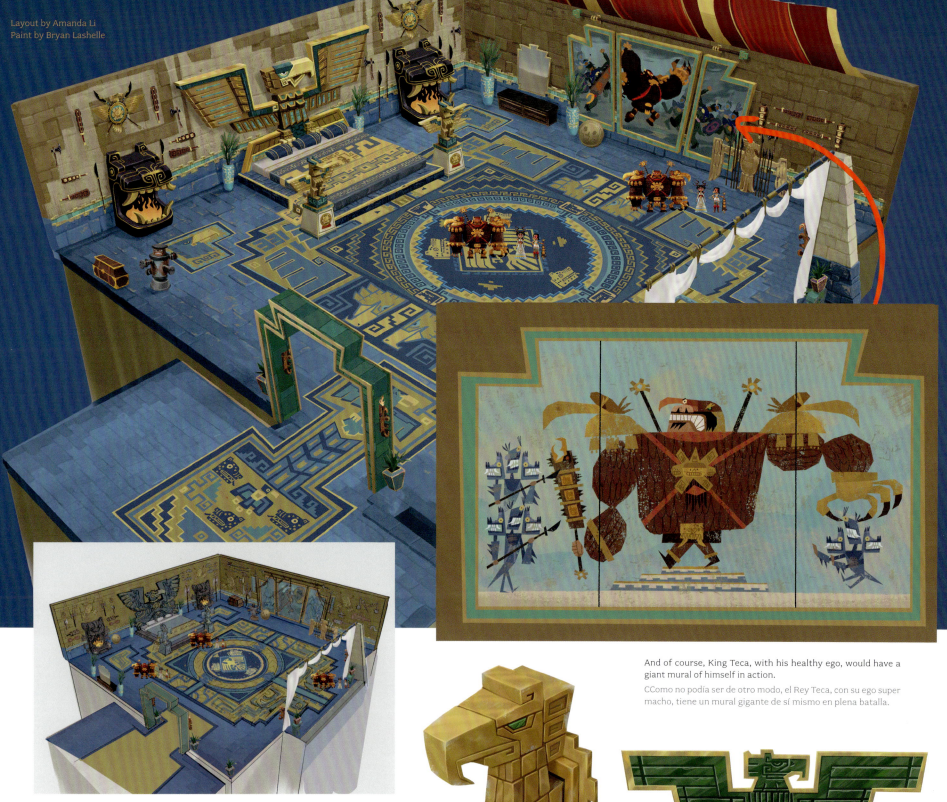

And of course, King Teca, with his healthy ego, would have a giant mural of himself in action.

Como no podía ser de otro modo, el Rey Teca, con su ego super macho, tiene un mural gigante de sí mismo en plena batalla.

Props design by
Frederick Gardner
Paint by Elise Hatheway

## KING AND QUEEN TECA'S BEDROOM

Every room in Maya's world tells a story. Weapons, eagles, and jaguars are everywhere in her parent's room. Queen and King Teca are blind to the other kingdoms.

Cada cuarto del mundo de Maya cuenta una historia. En la habitación de sus padres hay armas, águilas y jaguares por todas partes. El Rey y la Reina Teca no les interesan los otros reinos.

114 · THE ART OF MAYA AND THE THREE

**WARRIOR OUTFIT**  Design by Frederick Garnder • Paint by Elise Hatheway

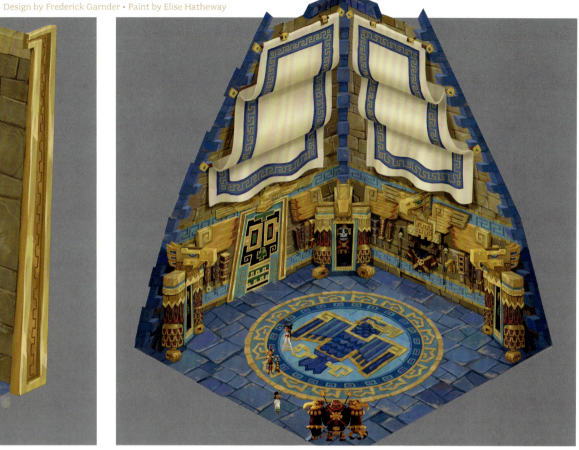

Queen Teca's suit from her glory days. Like a mother passing a wedding dress to her daughter.
El traje de los días de gloria de Reina Teca. Como una madre que le da a su hija su vestido de bodas.

Maya's parents would, of course, have a crazy weapon and trophy room from their glorious past.
Los padres de Maya tienen, por supuesto, una locura de habitación llena de las armas y trofeos de sus tiempos de gloria.

Chest design by Frederick Gardner • Paint by Elise Hatheway

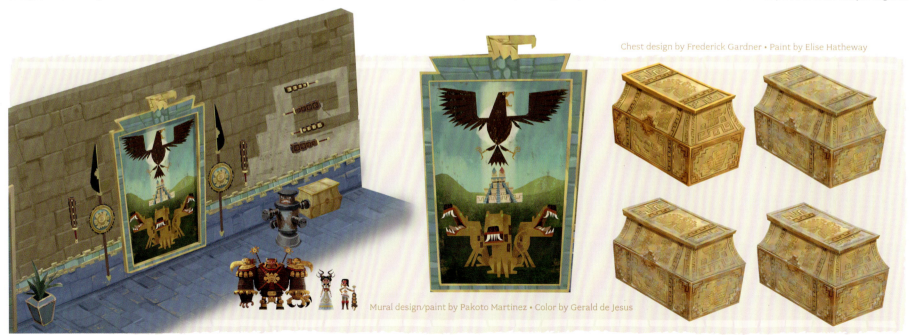

Mural design/paint by Pakoto Martinez • Color by Gerald de Jesus

We put images of the false Teca Prophecy, about the Mighty Eagle and the Three Jaguars that would save mankind, everywhere. The gold chest was our little homage to the suitcase from *Pulp Fiction*.

Pusimos por todas partes imágenes de la falsa Profecía Teca, del Águila Majestuosa y de los Tres Jaguares que salvarían a la especie humana. El busto dorado es nuestro pequeño homenaje al portafolio de Pulp Fiction.

CHAPTER TWO: LOCATIONS    115

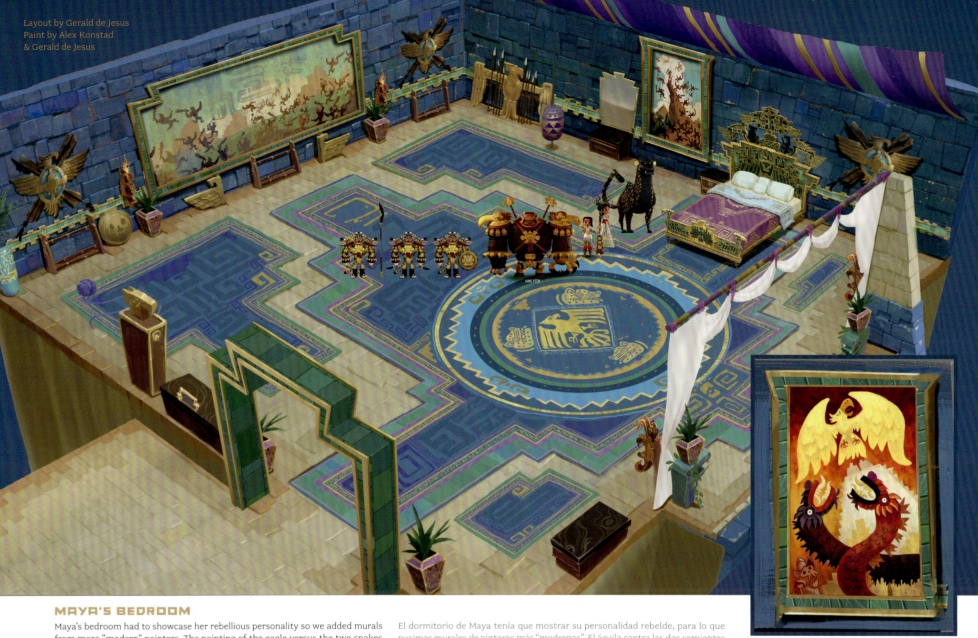

Layout by Gerald de Jesus
Paint by Alex Konstad & Gerald de Jesus

Mural design/paint by Jorge R. Gutierrez & Dustin d'Arnault

## MAYA'S BEDROOM

Maya's bedroom had to showcase her rebellious personality so we added murals from more "modern" painters. The painting of the eagle versus the two snakes foreshadows the ending to the whole story.

El dormitorio de Maya tenía que mostrar su personalidad rebelde, para lo que pusimos murales de pintores más "modernos". El águila contra las dos serpientes es una referencia al final de la historia.

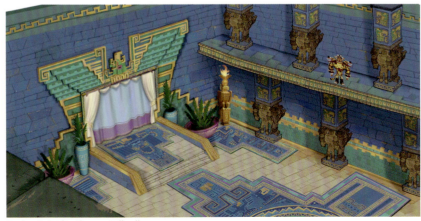

Design/Paint by Clayton Stillwell

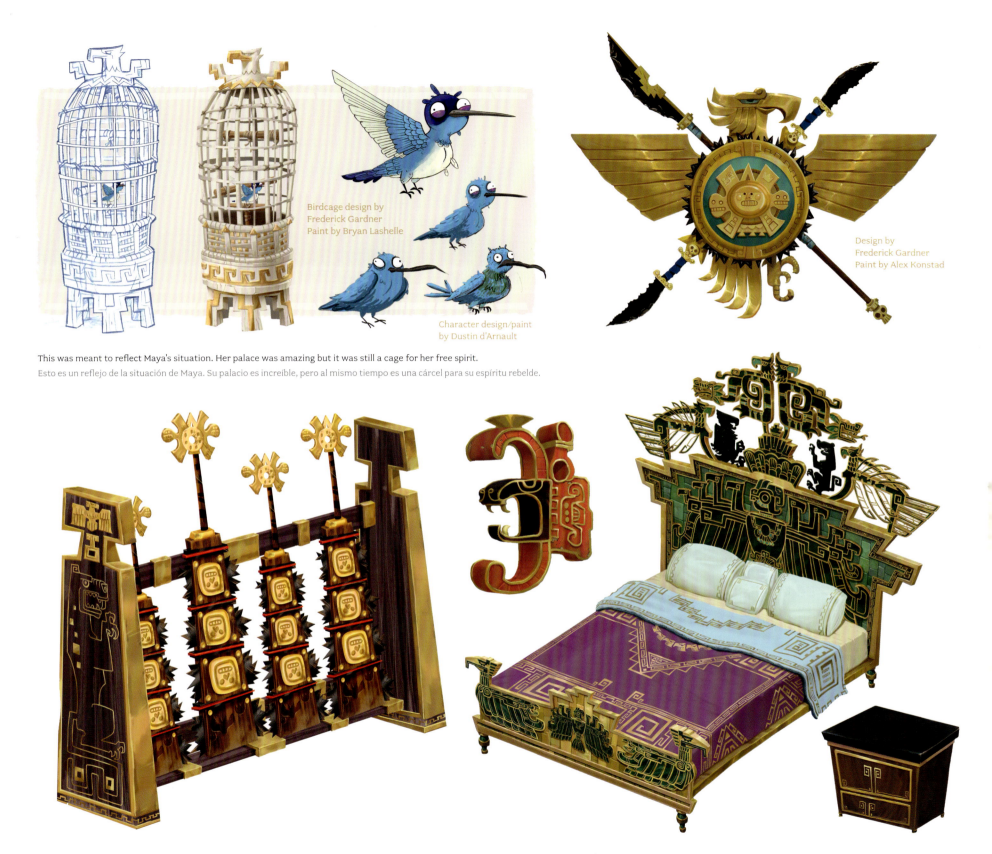

Birdcage design by Frederick Gardner
Paint by Bryan Lashelle

Character design/paint by Dustin d'Arnault

Design by Frederick Gardner
Paint by Alex Konstad

This was meant to reflect Maya's situation. Her palace was amazing but it was still a cage for her free spirit.
Esto es un reflejo de la situación de Maya. Su palacio es increíble, pero al mismo tiempo es una cárcel para su espíritu rebelde.

**Props Design by Frederick Gardner • Paint by Megan Petasky.** The Eagle Coat of Arms had the three weapons of her Jaguar Brothers; a lance, various daggers, and a shield. Her intricate headboard had lots of eagles and jaguars but if you look closely it also hints at the two Lord Mictlan serpents she would have to face in the finale.

El Escudo de Armas del Águila contiene las tres armas de sus Hermanos Jaguar; una lanza, varias dagas y un escudo. El cabecero tan elaborado tiene varias águilas y jaguares y, si se fijan, también esconde las dos serpientes del Dios Mictlan a las que ella se tendrá enfrentar al final.

CHAPTER TWO: LOCATIONS 117

Design by Frederick Gardner
Paint by Elise Hathaway

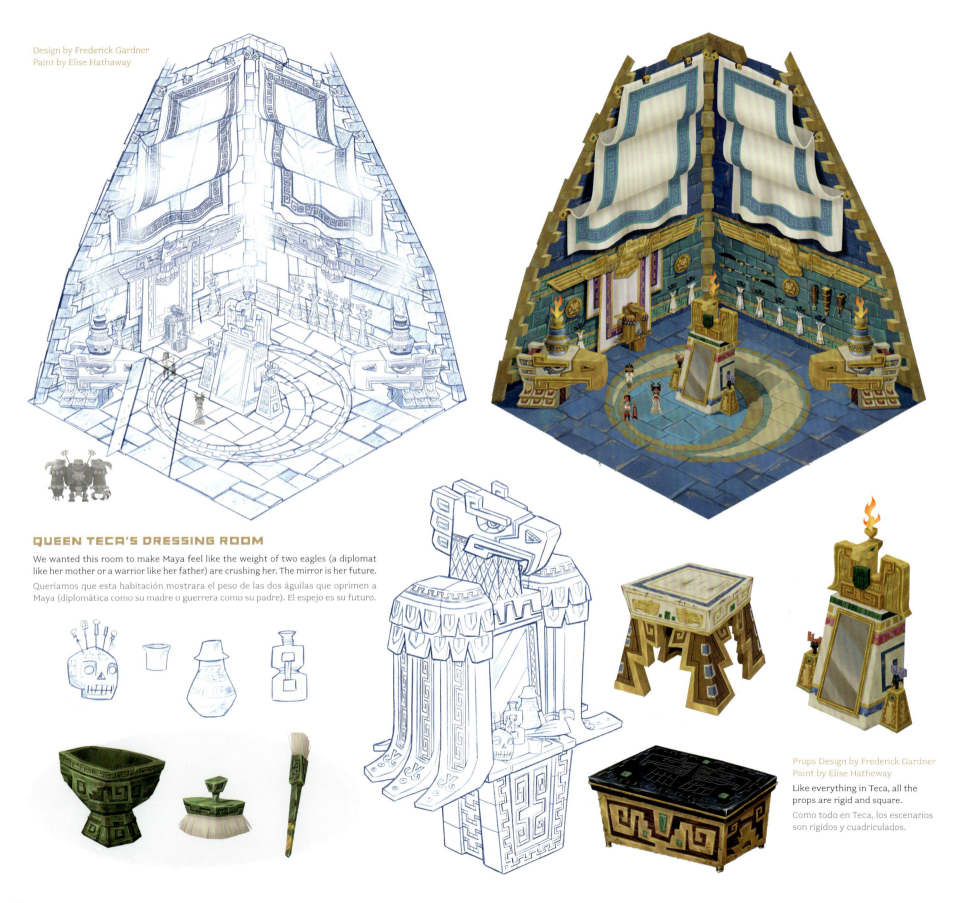

### QUEEN TECA'S DRESSING ROOM

We wanted this room to make Maya feel like the weight of two eagles (a diplomat like her mother or a warrior like her father) are crushing her. The mirror is her future.

Queríamos que esta habitación mostrara el peso de las dos águilas que oprimen a Maya (diplomática como su madre o guerrera como su padre). El espejo es su futuro.

Props Design by Frederick Gardner
Paint by Elise Hathaway

Like everything in Teca, all the props are rigid and square.

Como todo en Teca, los escenarios son rígidos y cuadriculados.

118 THE ART OF MAYA AND THE THREE

Design by Frederick Gardner • Set lighting by Paul Sullivan

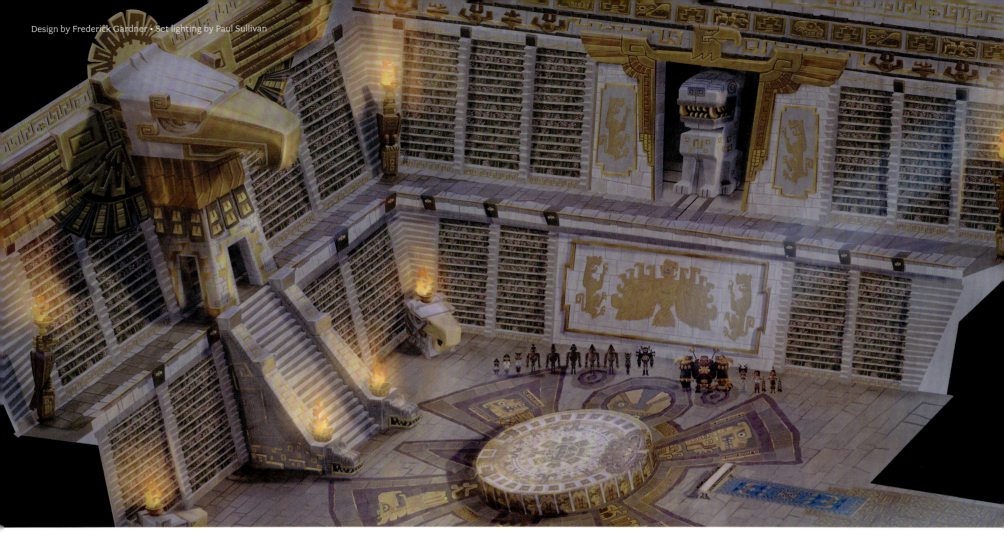

Library paint by Bryan Lashelle

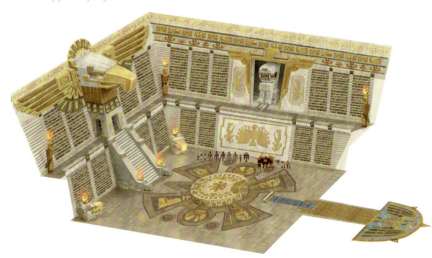

### ROYAL PYRAMID TECA LIBRARY

All the answers were always in this room but the Tecas, in their arrogance, stopped looking into their past. The symbols in the room give away that Maya will become the sun.

Todas las respuestas siempre habían estado en esta habitación, pero los Tecas, invadidos por la arrogancia, dejaron de buscar en su pasado. Los símbolos de la habitación nos dan pistas sobre cómo Maya se convertirá en el sol.

Our homage to the legendary and iconic Aztec sculpture. This is found all over Mexico from money to fútbol shirts.

Nuestro homenaje a la legendaria e icónica escultura azteca. La pueden encontrar por todo México, desde en el dinero hasta en las camisetas de fútbol.

Table design by Frederick Gardner
Paint by Gerald de Jesus

CHAPTER TWO: LOCATIONS   119

(whole page) Designs by Frederick Gardner

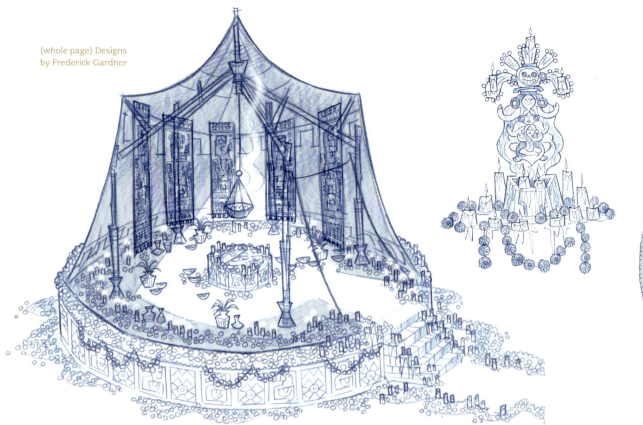

Queen Teca gives birth in the middle of the final battle. We wanted this hut to represent how Maya's parents would always adapt to make the best of their situations.

Reina Teca da a luz en medio de la batalla final. Queríamos que este refugio mostraran cómo los padres de Maya siempre se adaptarían para sacar lo mejor de las circunstancias.

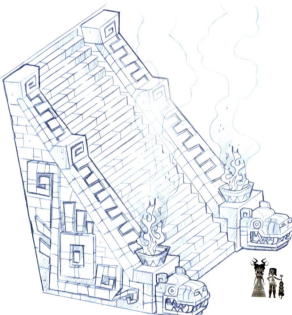

We put Jaguar heads everywhere to remind Maya of her fallen brothers.

Pusimos cabezas de Jaguares por todas partes, para que Maya recordara a sus hermanos caídos.

120 THE ART OF MAYA AND THE THREE

Design/Paint by Gerald de Jesus

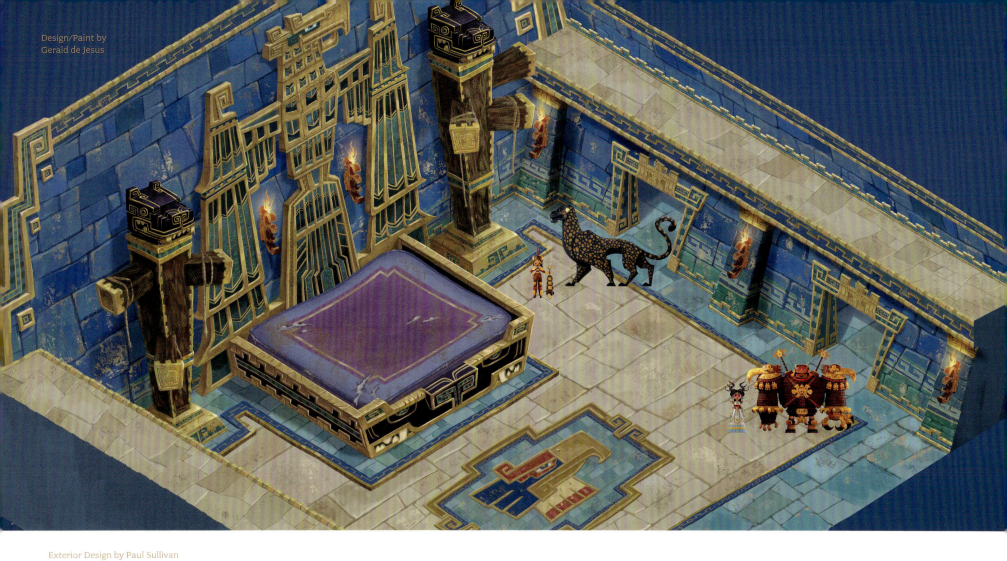

Exterior Design by Paul Sullivan
Paint by Elise Hatheway

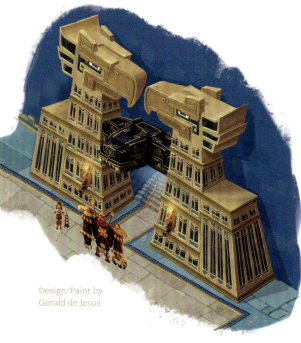

Design/Paint by Gerald de Jesus

## CHIAPA'S STABLE

I always like the idea that Chiapa was her father's jaguar (like the car) and Maya had to borrow him. Chiapa's room had to reveal he was just a giant family cat.

Siempre me gustó la idea de que Chiapa era el jaguar (como el coche) de su padre, y que Maya se lo tomaba prestado. La habitación de Chiapa muestra cómo en el fondo sólo es un gran gato de familia.

CHAPTER TWO: LOCATIONS 121

# LUNA ISLAND

Inspired by the amazing Afro-Latin people of the Caribbean, Rico's Luna Island is our magical love letter to Cuba, Dominican Republic, Haiti, and Puerto Rico. A floating, magical, crescent moon shaped island full of charming brujos and brujas, where the people of this land are naturally born with magical talents. Before the Gran Brujo passed away because of young Rico, the people from all the other lands would send their kids here to learn magic. After that tragic incident, the school was closed to outsiders.

Inspirada en las maravillosas gentes afrolatinoamericanas del Caribe, la Isla Luna de Rico es nuestra mágica carta de amor a Cuba, la República Dominicana, Haití y Puerto Rico. Una isla flotante, mágica, con forma de luna en cuarto creciente, llena de brujos y brujas encantadores, donde la gente del lugar nace con poderes mágicos. Antes de que el Gran Brujo falleciera por el pequeño Rico, gentes de otros lugares enviaban a sus niños allí a aprender magia. Tras este trágico incidente, la escuela se cerró para los de afuera.

*Rough sketch by Alex Konstad*

(Top three) Paintings by Paul Sullivan

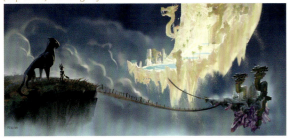 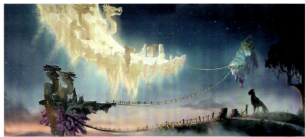 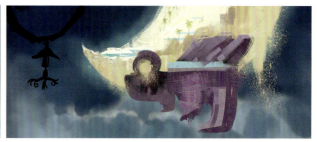

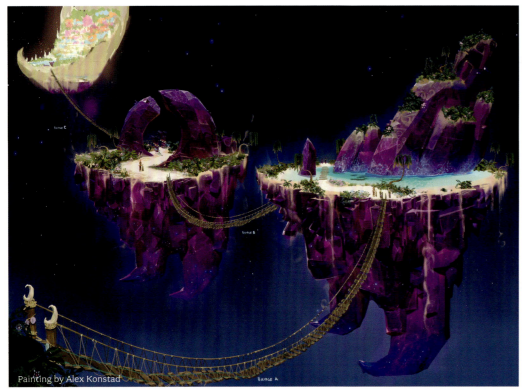

Painting by Alex Konstad

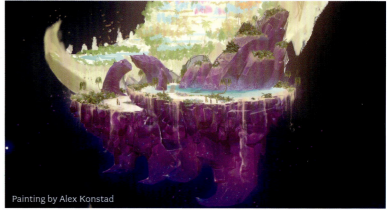

Painting by Alex Konstad

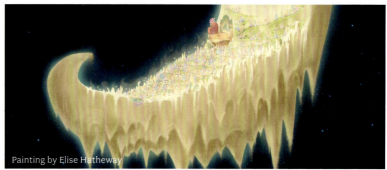

Painting by Elise Hatheway

**Luna Island designs by Paul Sullivan, Clayton Stillwell, and Alex Konstad.** Roosters are the most important symbol for Luna Island so if you turn these islands upside down they are in the shape of, you guessed it, a giant rooster.

Los gallos son el símbolo más importante de la Isla Luna. Si le dan la vuelta a estas islas tienen, sí, lo que están pensando, la forma de un gallo gigante.

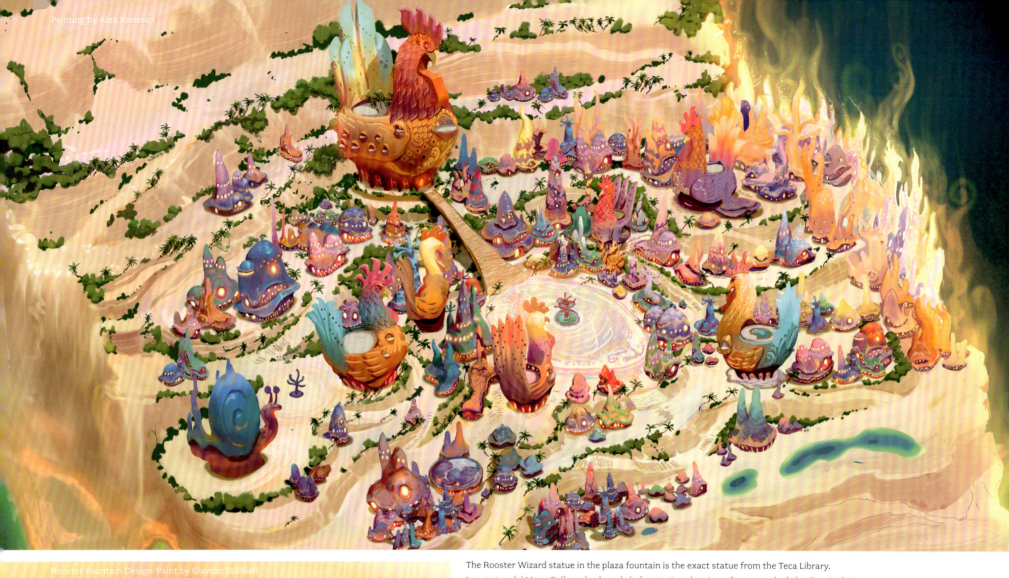

Painting by Alex Konstad

Rooster Fountain Design/Paint by Clayton Stillwell

The Rooster Wizard statue in the plaza fountain is the exact statue from the Teca Library.
La estatua del Mago Gallo en la plaza de la fuente tiene la misma forma que la de la Librería de Teca.

CHAPTER TWO: LOCATIONS 123

Paintings by Paul Sullivan

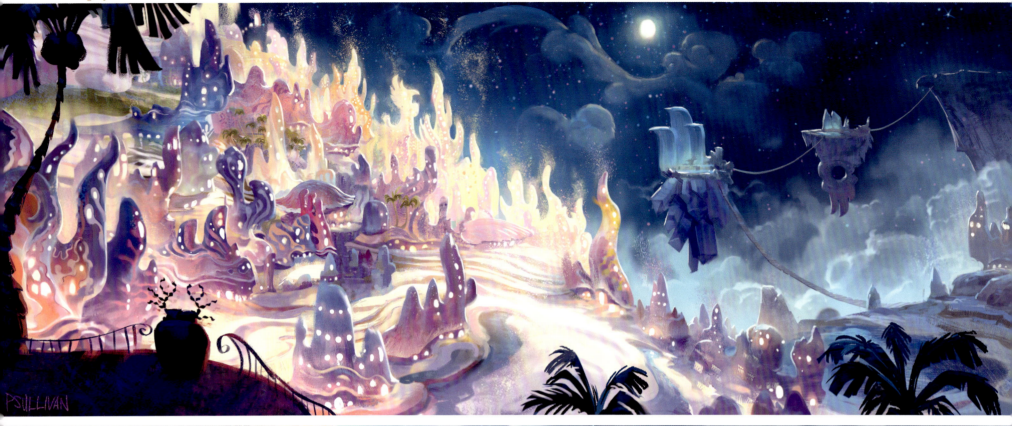

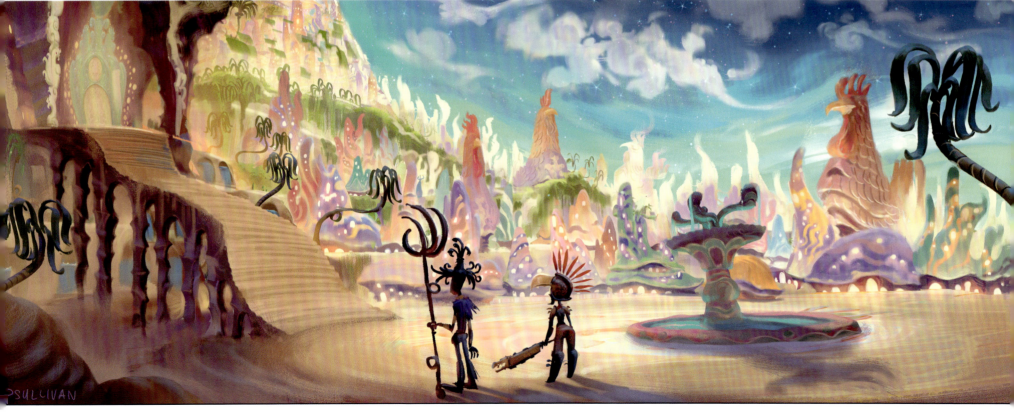

Plant concepts by Alex Konstad

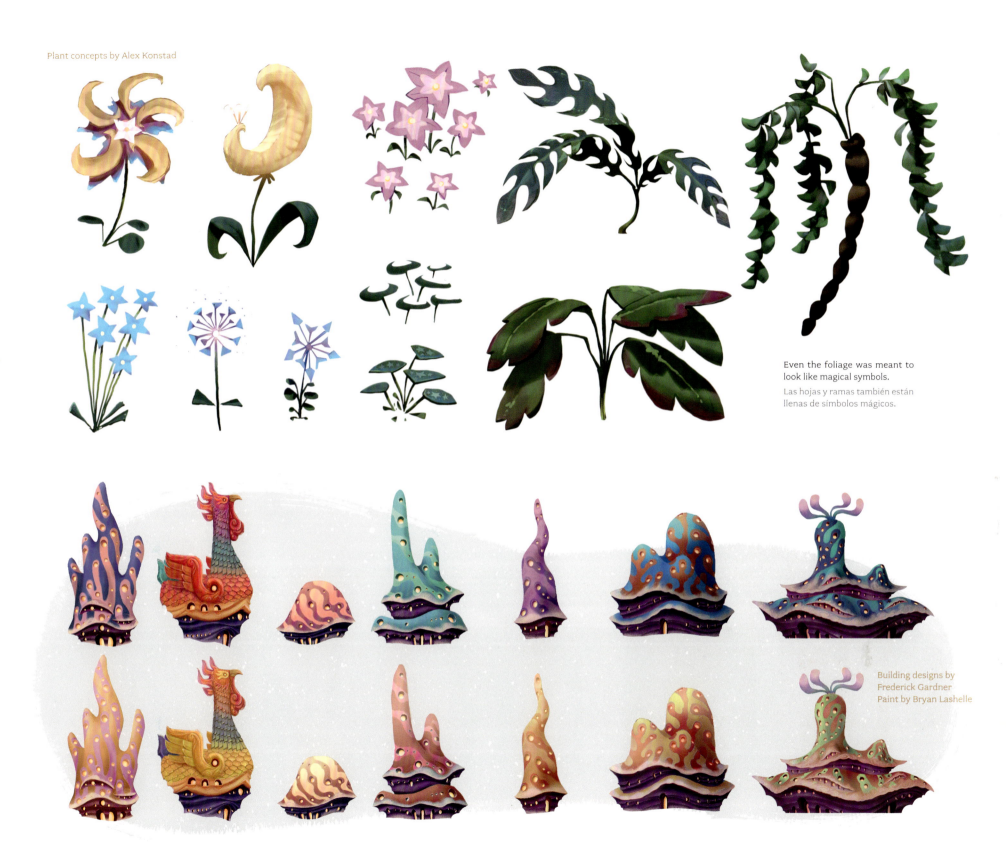

Even the foliage was meant to look like magical symbols.

Las hojas y ramas también están llenas de símbolos mágicos.

Aside from a ton of roosters, we wanted the buildings to look like magical sea shells.

Queríamos que, salvo las toneladas de gallos, todos los edificios tuviesen forma de conchas mágicas.

Building designs by Frederick Gardner
Paint by Bryan Lashelle

CHAPTER TWO: LOCATIONS

Luna Island Kids Design/
Color by Dustin d'Arnault
Paint by Gosia Arska

## LUNA ISLAND CHILDREN

Everyone on the island has blue face paint to represent the water since they're all island people.

Todos los habitantes de la isla tienen pinturas azules en el rostro, como símbolo del agua y de su condición de isleños.

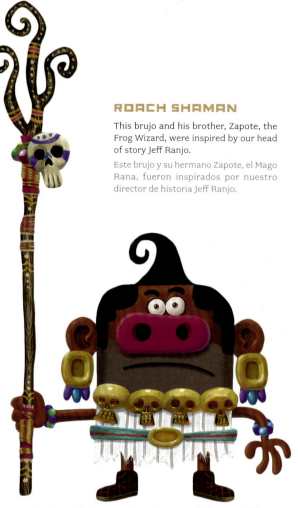

## ROACH SHAMAN

This brujo and his brother, Zapote, the Frog Wizard, were inspired by our head of story Jeff Ranjo.

Este brujo y su hermano Zapote, el Mago Rana, fueron inspirados por nuestro director de historia Jeff Ranjo.

Design/Color by Jorge R. Gutierrez • Paint by Gerald de Jesus

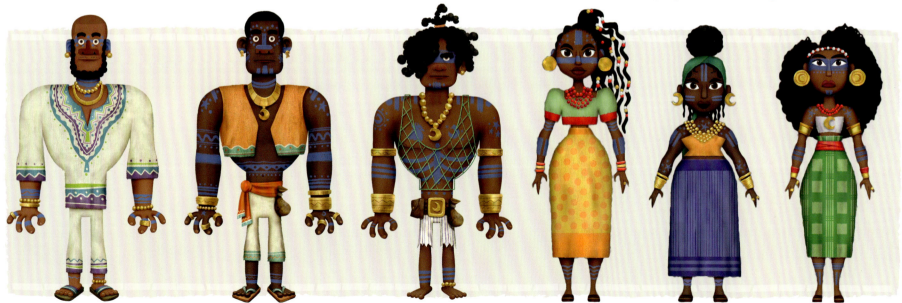

Aside from the blue face paint, the crescent moon was another symbol we tried to incorporate into all the Luna Island citizens.

Aparte del color azul, la luna creciente es otro símbolo que procuramos incorporar a todos los ciudadanos de Isla Luna.

Male Design/Color by Dustin d'Arnault • Female Design/Color by
Sandra Equihua • Paint by Gosia Arska

126 THE ART OF MAYA AND THE THREE

Paintings by Paul Sullivan

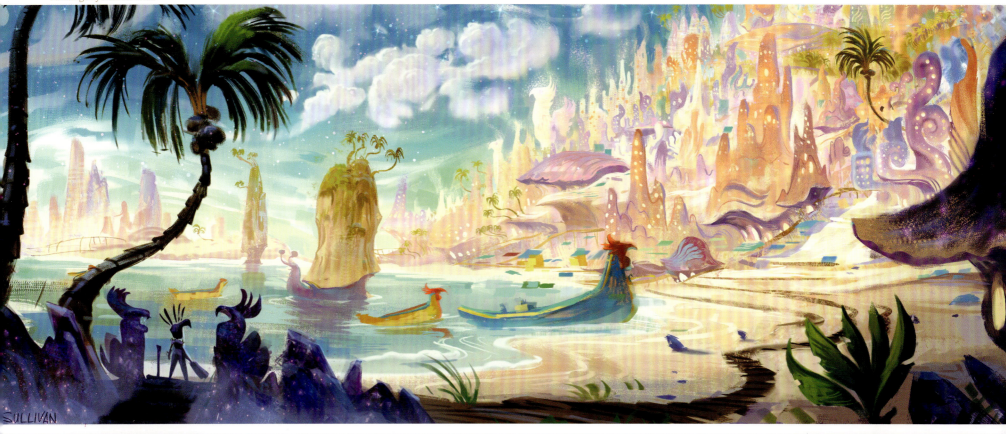

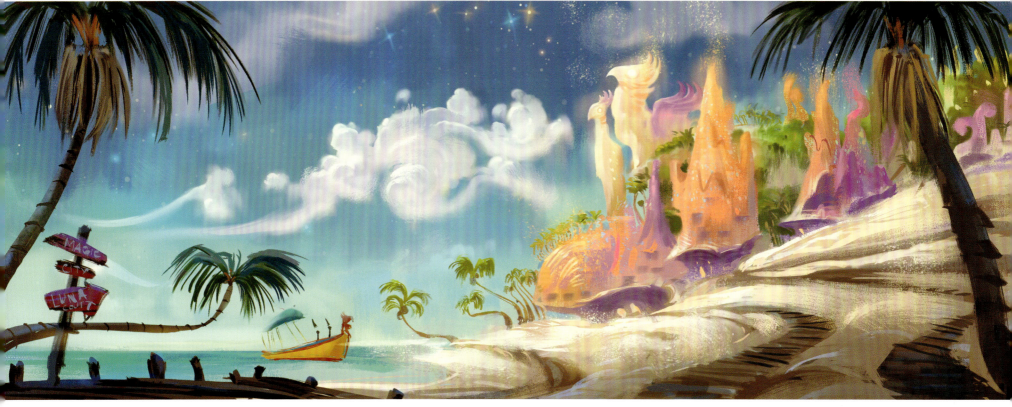

CHAPTER TWO: LOCATIONS 127

Expressions by Carlos Luzzi

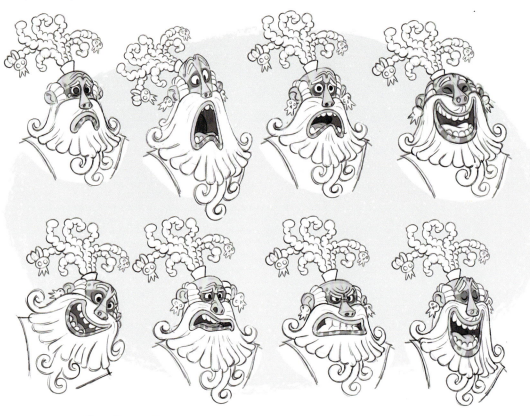

Design/Color by Jorge R. Gutierrez and Dustin d'Arnault
Paint by Gosia Arska

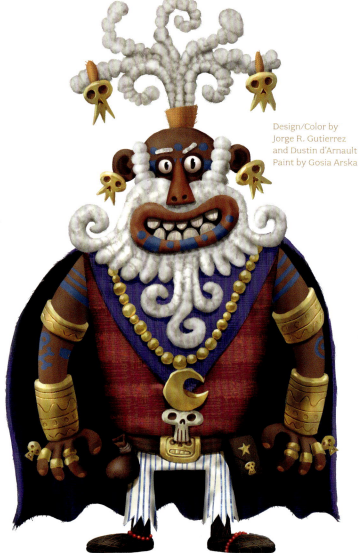

## GRAN BRUJO

Inspired by my love for Mr. T, I designed the wise Gran Brujo to look like an old Rico. We never spell it out in the series but the Gran Brujo is, unknown to anyone, Rico's grandfather. And while he is all about Academia Magic he knows Rico's destiny lies with him controlling Peasant Magic.

Inspirándome en mi amor por Mr.T, diseñé al sabio Gran Brujo como si fuera un Rico mayor. En la serie lo ocultamos, pero el Gran Brujo es, sin que nadie lo sepa, el abuelo de Rico. Mientras que él es un experto en la Magia Académica, sabe que el destino de Rico es controlar la Magia Callejera.

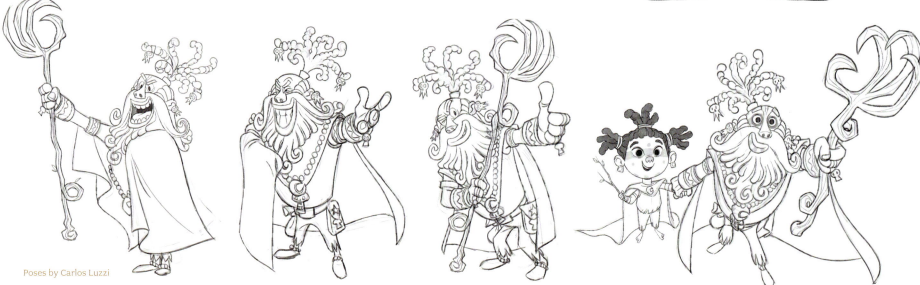

Poses by Carlos Luzzi

128  THE ART OF MAYA AND THE THREE

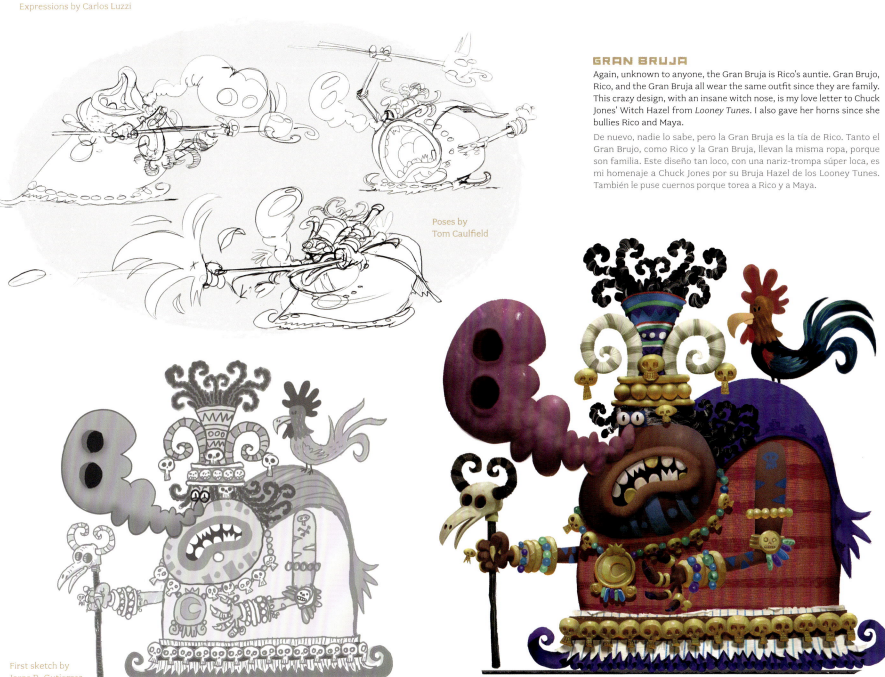

Expressions by Carlos Luzzi

Poses by Tom Caulfield

### GRAN BRUJA

Again, unknown to anyone, the Gran Bruja is Rico's auntie. Gran Brujo, Rico, and the Gran Bruja all wear the same outfit since they are family. This crazy design, with an insane witch nose, is my love letter to Chuck Jones' Witch Hazel from *Looney Tunes*. I also gave her horns since she bullies Rico and Maya.

De nuevo, nadie lo sabe, pero la Gran Bruja es la tía de Rico. Tanto el Gran Brujo, como Rico y la Gran Bruja, llevan la misma ropa, porque son familia. Este diseño tan loco, con una nariz-trompa súper loca, es mi homenaje a Chuck Jones por su Bruja Hazel de los Looney Tunes. También le puse cuernos porque torea a Rico y a Maya.

First sketch by Jorge R. Gutierrez

Design/Color by Jorge R. Gutierrez Paint by Alex Konstad

CHAPTER TWO: LOCATIONS **129**

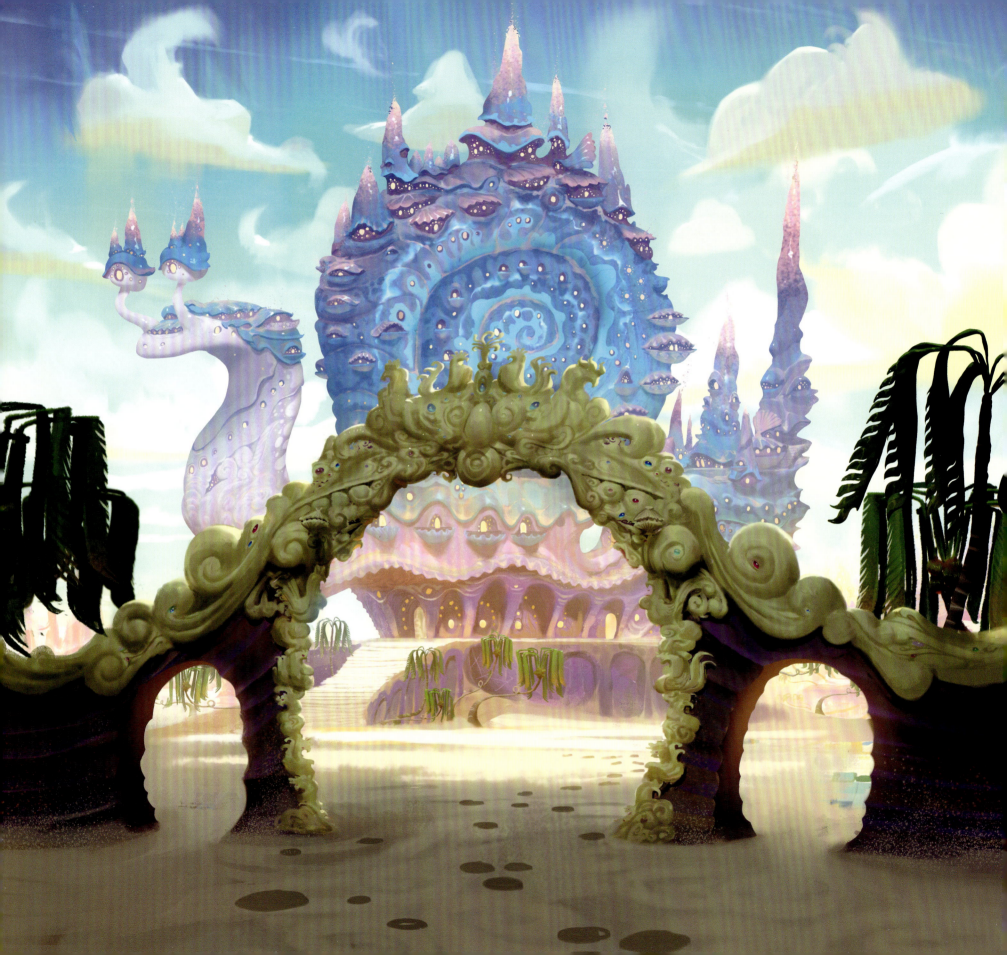

Going with the Caribbean theme, we had to sneak in a surfboard.

Para ir a juego con los motivos Caribeños, tuvimos que colar una tabla de surf.

## LUNA ISLAND ACADEMY

The aftermath of Rico's Peasant Magic tragedy. This had to look like an incident that permanently stained Rico, Gran Bruja, and every single citizen of Luna Island.

Las trágicas consecuencias de la Magia Callejera de Rico. Tenía que verse como un incidente que acecha permanentemente a Rico, a la Gran Bruja y a todos los ciudadanos de Isla Luna.

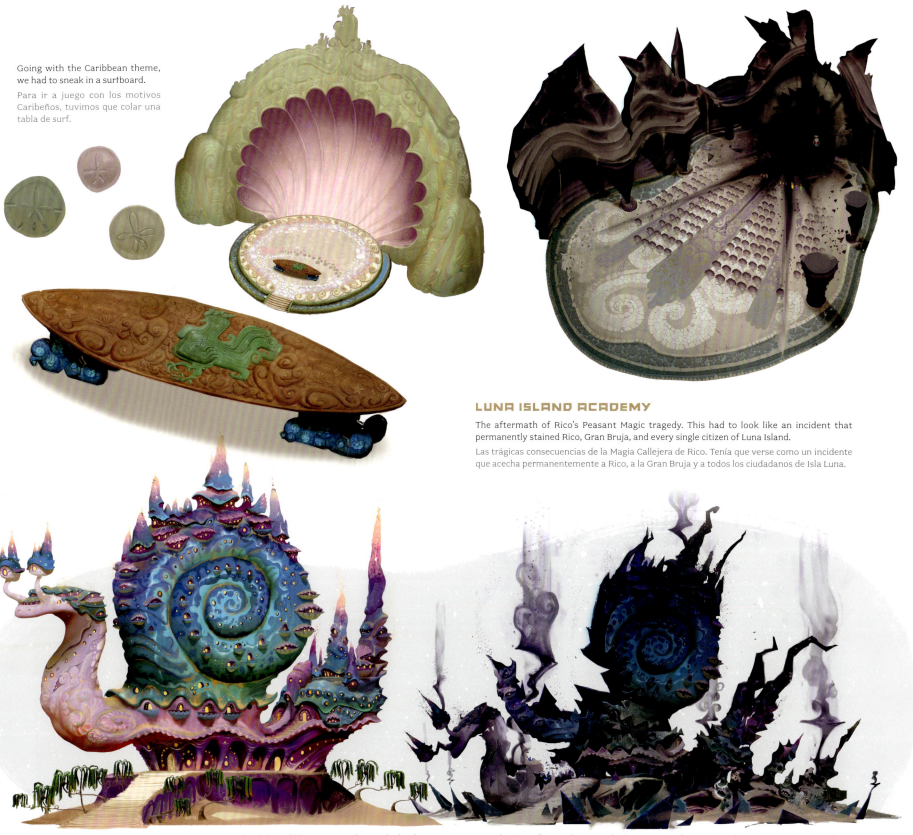

**(Both Pages) Design/Paint by Alex Konstad.** We made the school shaped like a giant snail to imply that learning and mastering Academia Magic would take a very long time. Rico's Peasant Magic accident ended both the Gran Brujo and the whole school.

La escuela tiene forma de caracol gigante para dar a entender cómo el proceso de aprendizaje y perfeccionamiento de la Magia Académica llevan mucho tiempo. El incidente de Rico con la Magia Callejera terminó con el Gran Brujo y con su escuela.

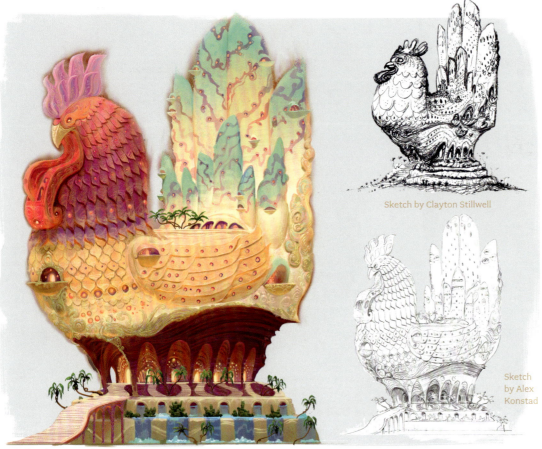

Paint by Alex Konstad

Sketch by Clayton Stillwell

Sketch by Alex Konstad

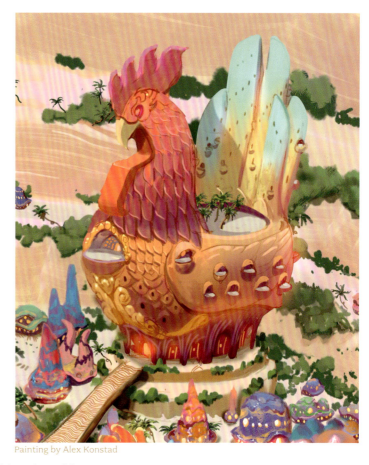

Painting by Alex Konstad

In a city full of awesome rooster buildings, this had to be the most majestic of all the roosters! This amazing design by Alex Konstad did just that and then some.

En una ciudad llena de magníficos edificios gallo, ¡este tenía que ser el gallo más majestuoso! Este increíble diseño de Alexa Konstad consiguió eso y más.

Doorway Design/Paint by Alex Konstad

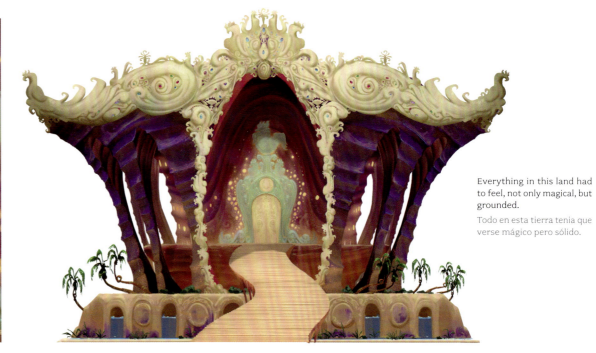

Everything in this land had to feel, not only magical, but grounded.

Todo en esta tierra tenía que verse mágico pero sólido.

132  THE ART OF MAYA AND THE THREE

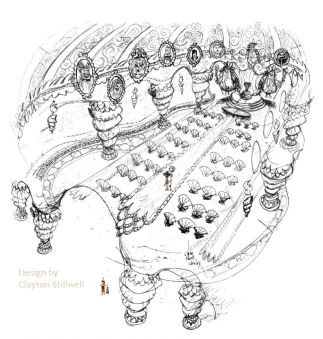

Design by Clayton Stillwell

Paint by Alex Konstad

Design by Clayton Stillwell

## SCHOOL AUDITORIUM

This was our Luna Island version of a classic school talent show.

Esta es nuestra versión de un concurso de talentos escolar en Isla Luna.

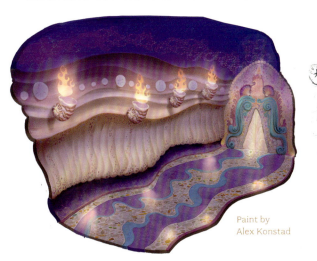

Paint by Alex Konstad

Design by Clayton Stillwell

Gran Brujo Tapestry Design/Paint by Alex Konstad

## WIZARD COUNCIL

We wanted this to feel like a supreme court with the Gran Bruja in charge. The picture of the Gran Brujo from above is seen keeping an eye on everyone.

Queríamos que esto se viera como un Tribunal Supremo, con la Gran Bruja al mando. La foto del Gran Brujo, desde arriba, es su mirada, atento a todos.

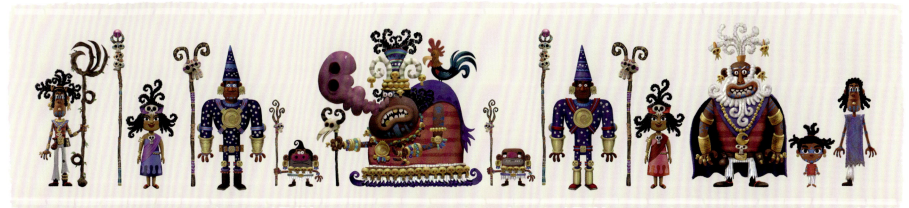

Wizard Characters besides Rico Design by Jorge R. Gutierrez, Sandra Equihua, and Dustin d'Arnault • Paint by Gerald de Jesus, Gosia Arska, and Alex Konstad

CHAPTER TWO: LOCATIONS 133

# JUNGLE LANDS KINGDOM

Chimi's kingdom is very much our homage to the ancient city of Chichen Itza located in Yucatan, Mexico. As you can see the Jungle Lands culture was very much inspired by Mayan art and sculptures. And while the Tecas had tried to conquer and will nature to bring it order, the Jungle Lands had done the opposite and learned to live with nature growing all around them. And much like me, we made this culture obsessed with skulls and the goddess of death.

*El reino de Chimi es nuestro homenaje a la Antigua ciudad de Chichen Itza en Yucatán, México. Como pueden ver, la cultura de los Territorios de la Jungla se inspira enormemente en el arte Maya y en sus esculturas. Mientras los Tecas habían intentado dominar a la naturaleza, los Territorios de la Jungla hicieron lo opuesto, aprendiendo a vivir rodeados por ella. Al igual que a mí, los hicimos unos obsesos de las calaveras y de la diosa de la muerte.*

Design/Paint by
Paige Woodward

Skulls on skulls on skulls was pretty much the direction I gave for these.

*Mis instrucciones aquí fueron básicamente: calaveras en calaveras en calaveras.*

Design/Paint by
Paige Woodward

Design/Paint by Bryan Lashelle. We also went for a more wonky and cubist style for many of our pyramids. Many of which had to be reused throughout the lands with different texture variations to keep them less stiff.

*Buscamos un estilo más torcido y cubista para muchas de nuestras pirámides. Muchas las reutilizamos con distintas texturas a lo largo de los territorios, para hacerlas más ligeras.*

# JUNGLE LANDS KINGDOM

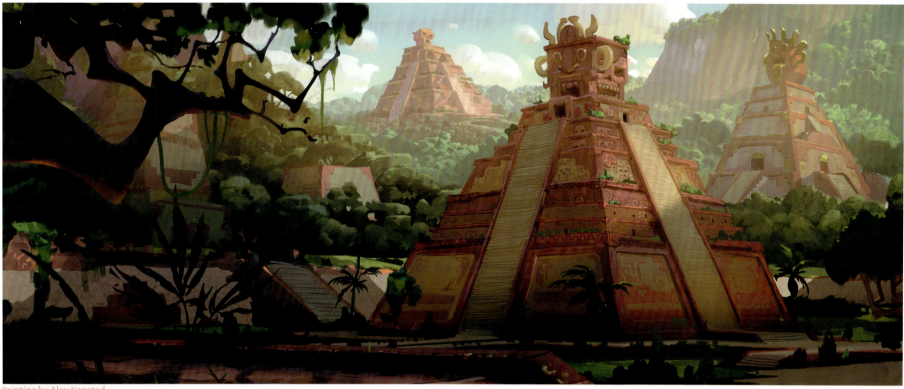

Painting by Alex Konstad

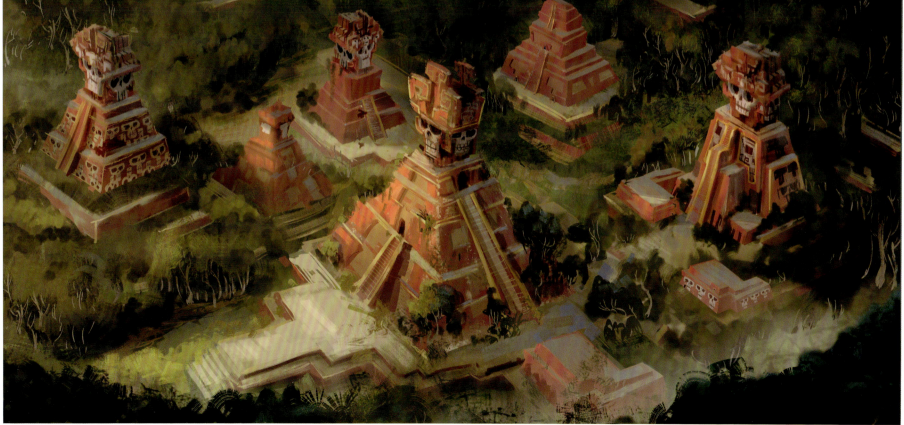

Painting by Paul Sullivan

CHAPTER TWO: LOCATIONS 135

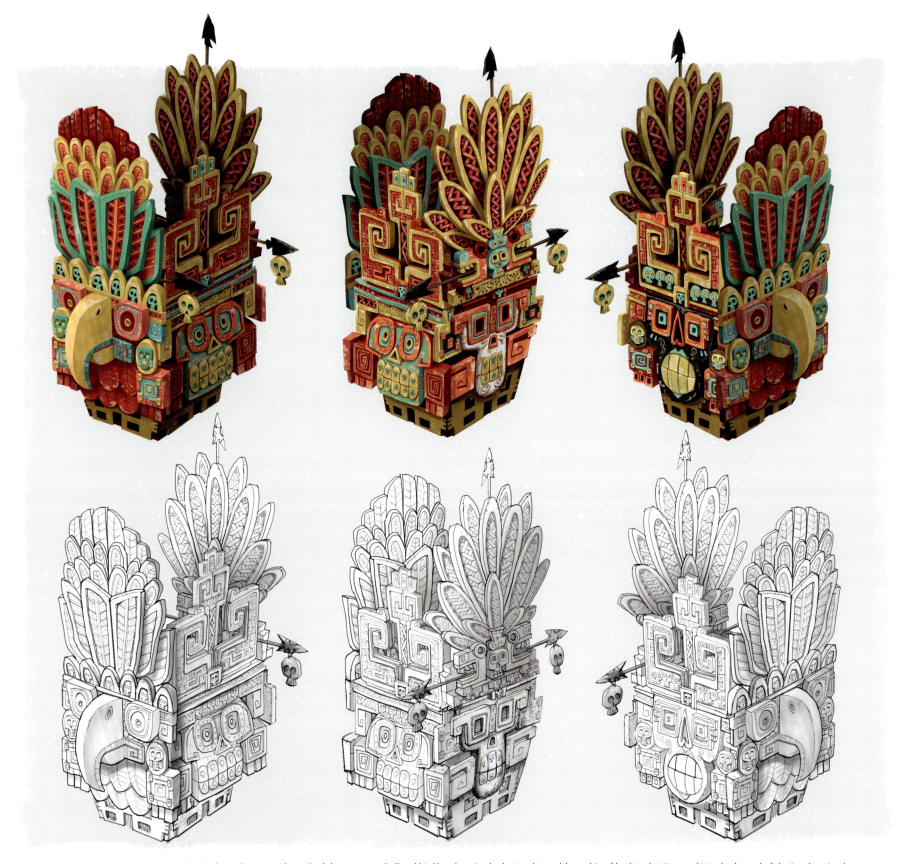

Paint by Gosia Arska • Design by Clayton Stillwell. Above the pyramids, we had these ornate skull and bird heads to imply the Jungle Lands' worship of both Lady Micte and Vacub, the god of the jungle animals.
Encima de las pirámides colocamos estas calaveras llenas de ornamentos y cabezas de pájaros, como muestra de la adoración de los Territorios de la Jungla tanto por la Diosa Micte y Vacub, como por los animales de la jungla.

Hut Sketches by Clayton Stillwell

## VILLAGE

Chimi's village had to feel small and intimate so that her expulsion felt more personal and painful.

Queríamos que el pueblo de Chimi fuera íntimo y pequeño, para que su destierro fuera más doloroso y personal.

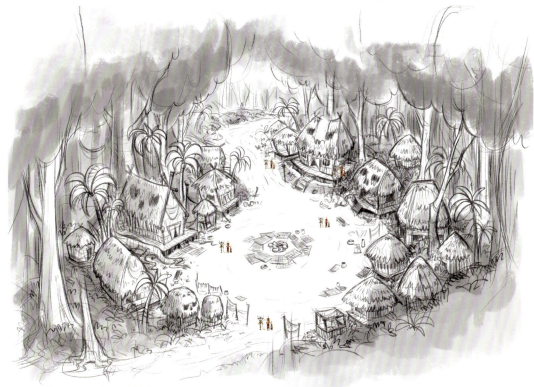

Village Concept by Gerald de Jesus

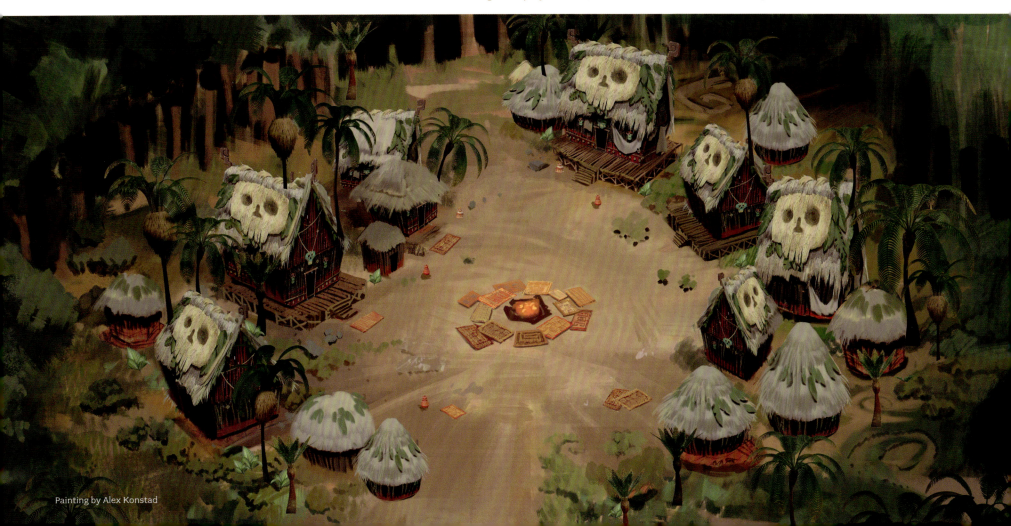

Painting by Alex Konstad

# BIRTHING HUT AND CLASSROOM

Design by Clayton Stillwell
Paint by Alex Konstad

These locations needed to have the ability to be redressed with different props for multiple sequences.

Estas localizaciones tenían que poder reutilizarse, con decorados diferentes, en varias secuencias.

Paint by Alex Konstad

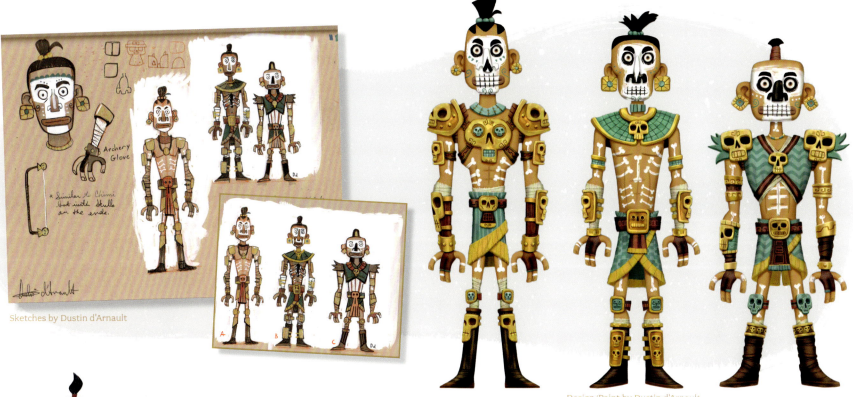

Sketches by Dustin d'Arnault

Design/Paint by Dustin d'Arnault

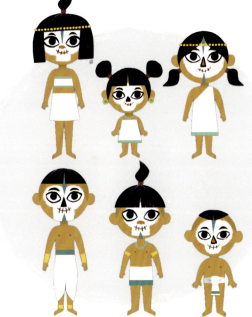

Everyone being skinny and wearing skeleton face paint was a sign of the whole kingdom worshipping Lady Micte - even the children. Also, everyone in this kingdom was born a natural archer.

La delgadez y la pintura facial de esqueleto de los habitantes del reino, niños incluidos, son signos de su adoración por la Diosa Micte. Todos los habitantes de este reino son grandes arqueros por naturaleza.

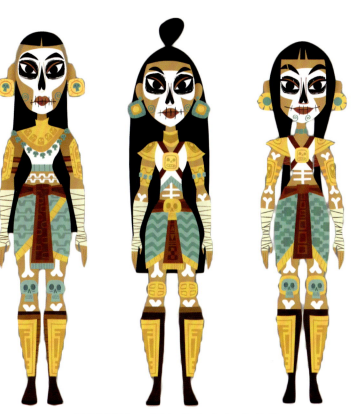
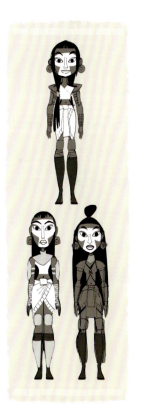

(Kids/Adult Women) Color/Design by Sandra Equihua

CHAPTER TWO: LOCATIONS  **139**

Color/Design by Sandra Equihua

Paint by Gosia Arska

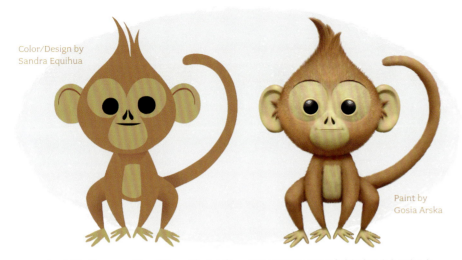

Much like Tarzan, or Mowgli from *The Jungle Book*, little Chimi was raised by animals. Monkey would be something like her brother.

Como Tarzán y Mowgli del Libro de la Selva, la pequeña Chimi creció entre animales. Mono es como su hermano.

Expressions/Poses by Carlos Luzzi

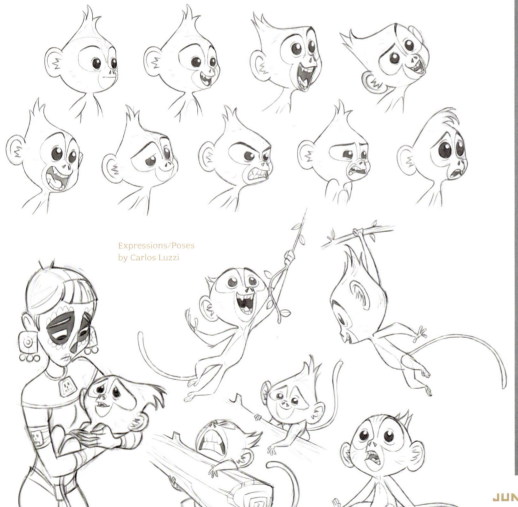

Design/Color by Sandra Equihua

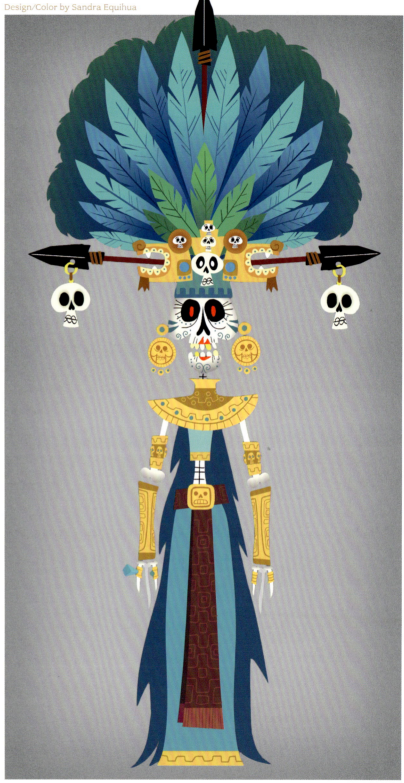

## JUNGLE LANDS QUEEN

I loved the idea that, even as a skeleton, the Queen still ruled and had opinions.

Me fascinó la idea de que, incluso siendo un esqueleto, la Reina siguiera teniendo opiniones y gobernando.

140 THE ART OF MAYA AND THE THREE

Design by Clayton Stillwell
Paint by Gosia Arska

Paint by Alex Konstad

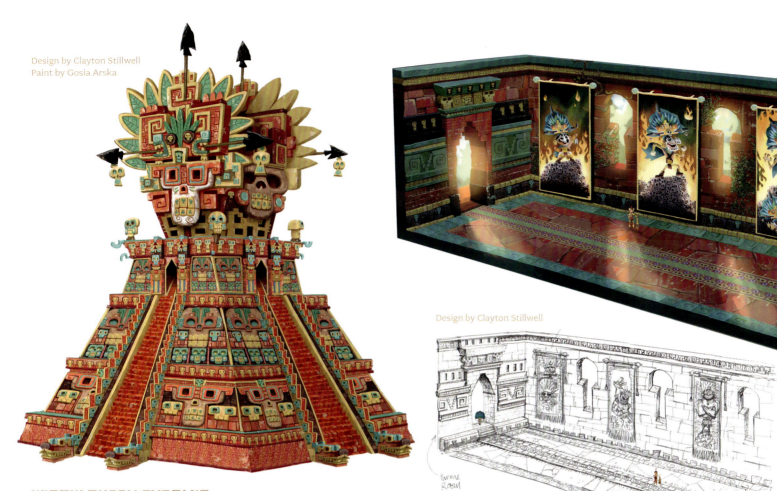

Design by Clayton Stillwell

These tapestries revealed how the King had gone mad with power and eventually terrified his princess daughter.

Estos tapices revelan cómo el Rey se volvió loco por el poder, llegando a aterrorizar a su propia hija, la princesa.

## WIDOW QUEEN PYRAMID

In a world of full of skulls, of course, their main pyramid had to have not only the most skulls but the most intricate and extravagant ones.

En un mundo lleno de calaveras, la pirámide principal tenía que tener más calaveras que las otras y las más extravagantes.

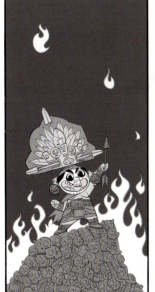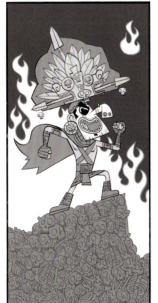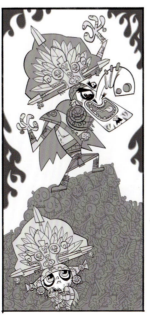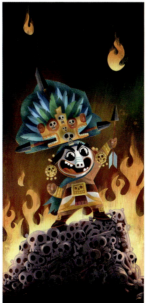

Mural Design/Paint by Dustin d'Arnault

CHAPTER TWO: LOCATIONS  141

First sketches by Sandra Equihua

Bodyguard Design/Color by Dustin d'Arnault

Design by Clayton Stillwell Paint by Alex Konstad

## WIDOW QUEEN

Our young but wise Widow Queen was very much inspired by the child Queen Isabella II of Spain, also known as the Queen of Sad Mischance. All the men around our Widow Queen had died mysteriously.

Nuestra joven pero muy sabia Reina Viuda, se inspira en gran medida en la Reina Isabel II de España de niña, conocida como la Reina de los tristes destinos. Todos los hombres entorno a la Reina Viuda han muerto misteriosamente.

Design/Color by Sandra Equihua Paint by Gerald de Jesus

Sketches by Sandra Equihua

Ortho by Esteban Pedrozo Alé

All the child "queens" in our world had to be very different from each other but would have to put those differences aside to come together to fix many of their parent's mistakes.

Todas las niñas "reinas" de nuestro mundo tenían que ser muy diferentes entre ellas, pero capaces de poner esas diferencias a un lado para solucionar muchos de los errores de sus padres.

142 THE ART OF MAYA AND THE THREE

Paint by Alex Konstad

Design by Clayton Stillwell

Design by Clayton Stillwell
Paint by Alex Konstad

## THRONE ROOM

In a kingdom obsessed with skulls, this was our chance to go skull crazy. And we did!

En un reino obsesionado por las calaveras, esta era nuestra oportunidad para volvernos locos con ellas. ¡Y lo hicimos!

Design/Paint by Amanda Li

CHAPTER TWO: LOCATIONS   143

Expressions by Carlos Luzzi

First sketch by Jorge R. Gutierrez

Design/Color by Jorge R. Gutierrez & Dustin d'Arnault
Paint by Gosia Arska

## JUNGLE LANDS KING

This awful father and monarch was inspired by the 1933 classic Fleischer cartoon, *The Old Man of the Mountain*. Also, old man Xibalba from *The Book of Life*.

Este monarca y padre malvado se inspira en el viejo de la montaña, el cartoon clásico del 1933 de los Hermanos Fleischer. También en el viejo Xibalba del Libro de la Vida.

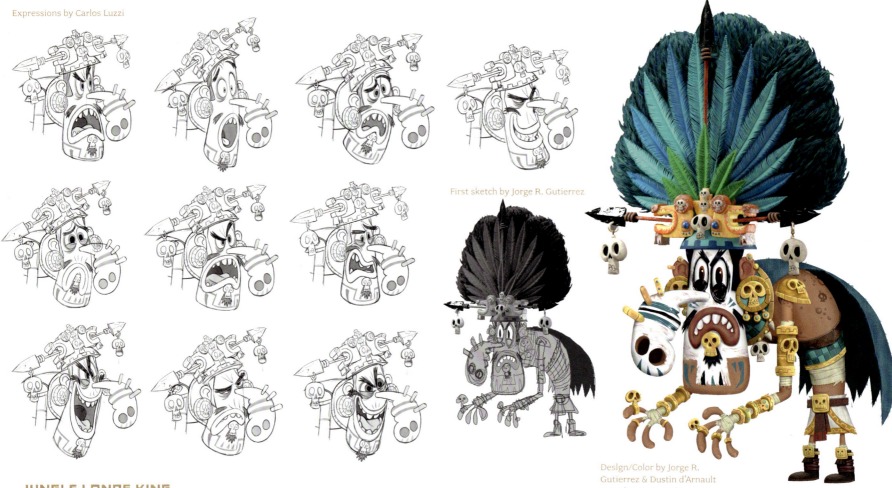

Poses by Carlos Luzzi

144  THE ART OF MAYA AND THE THREE

## PLAINS

Layout/Paint by Amanda Li

The showdown area for the epic fight between Maya, Rico, Chiapa, and Chimi versus Hura and Can. Like many locations throughout our series, giant skulls are revealed from above. The idea was that this calm field had been the stage for endless deadly battles over time. And just like that field, Chimi and Chiapa needed to get their wounds out in order to grow.

El lugar de la épica pelea final entre Maya, Rico, Chiapa y Chimi contra Hura y Can. Como tantas otras localizaciones de nuestra serie, desde arriba podemos observar calaveras gigantes. La idea es que este tranquilo lugar ha sido el escenario de múltiples batallas letales a lo largo de los años. Y al igual que ese lugar, Chimi y Chiapa tenían que mostrar sus heridas para poder crecer.

## CHIMI TREE

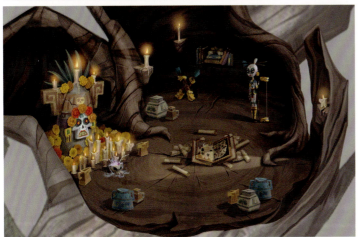

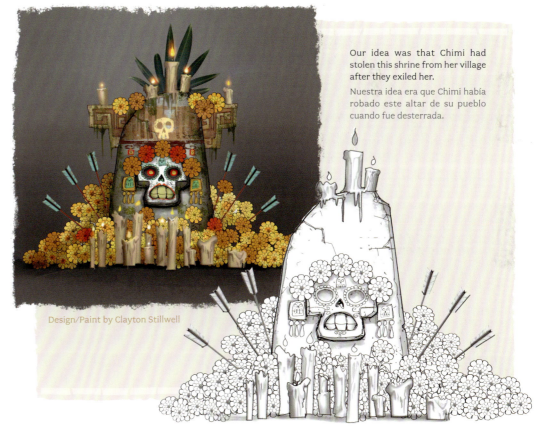

Design/Paint by Clayton Stillwell

Our idea was that Chimi had stolen this shrine from her village after they exiled her.

Nuestra idea era que Chimi había robado este altar de su pueblo cuando fue desterrada.

If you pay attention, the shape of Chimi's tree is that of Rico's hair to foreshadow their eventual romance. And the burnt area around her tree would, of course, be shaped by a giant skull.

Si prestan atención, la forma del árbol de Chimi es la del pelo de Rico, como preludio de su futuro romance. La zona quemada alrededor del árbol tiene, como no, forma de calavera gigante.

CHAPTER TWO: LOCATIONS

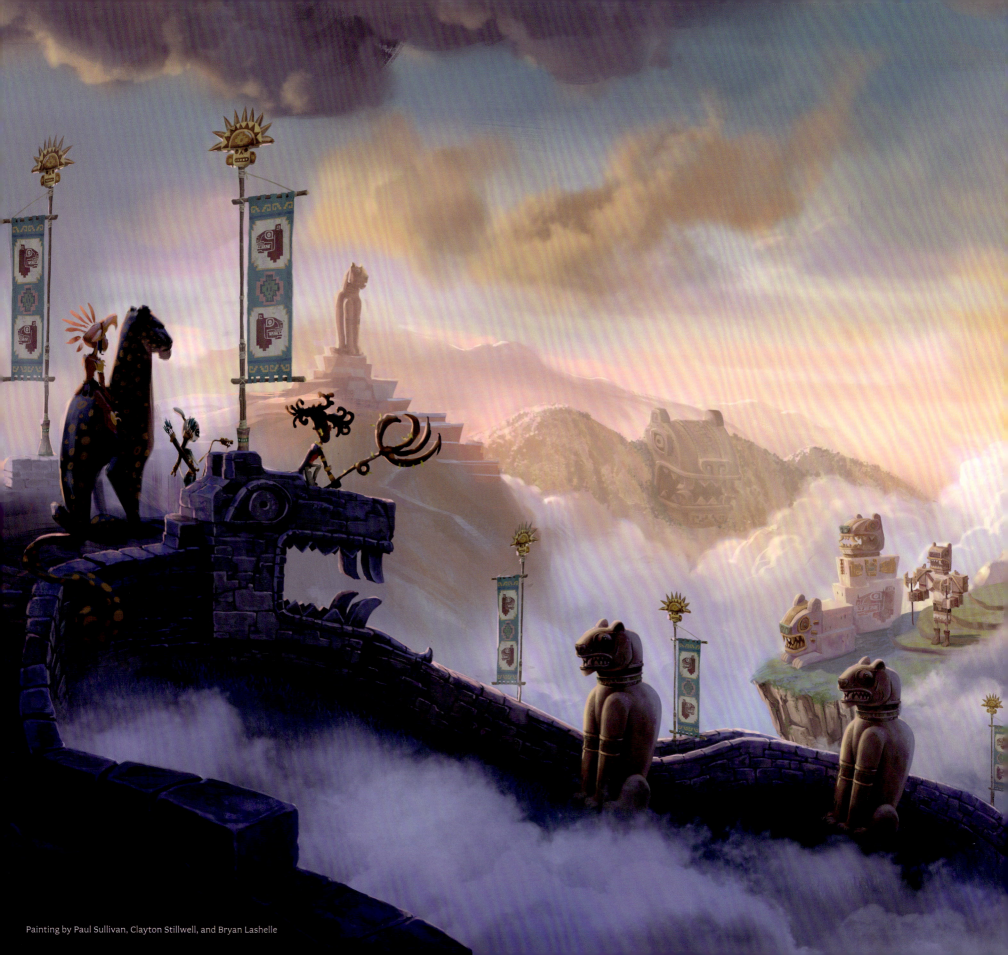
Painting by Paul Sullivan, Clayton Stillwell, and Bryan Lashelle

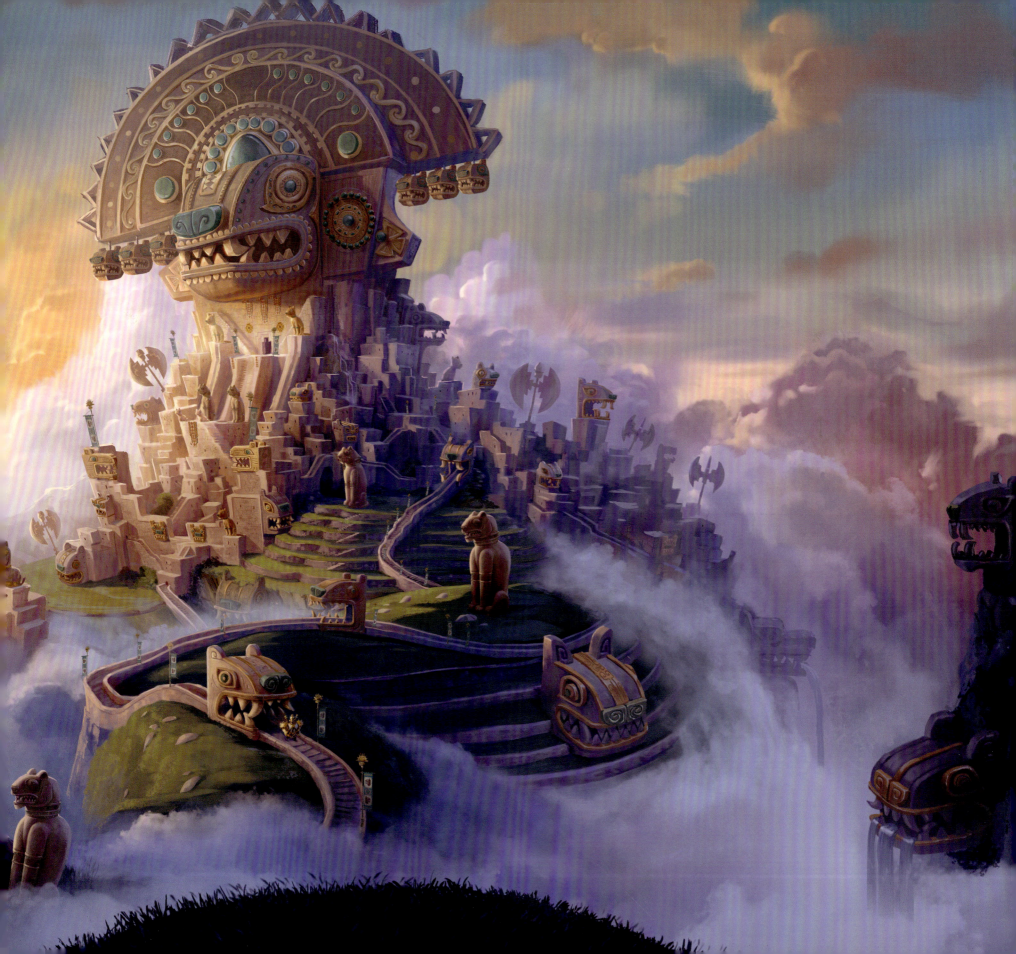

# GOLDEN MOUNTAINS

Picchu's magical kingdom is very much our homage to the ancient citadel of Machu Picchu located in Peru. As you can see the Golden Mountain culture was very much inspired by Incan art and sculptures. Since Maya would eventually turn into the sun in this world, we decided to stay away from the classic image of the sun that Incan culture is known for. Instead, we made this kingdom obsessed with the image of pumas to set up Picchu, and later Zatz, as the "Puma Warrior" from Maya's true prophecy.

El reino mágico de Picchu es nuestro homenaje a la antigua ciudad de Machu Picchu en Perú. Como pueden observar, toda la cultura de la Montaña Dorada se inspira mucho en la cultura Inca, en su arte y sus estatuas. Como en este mundo Maya girará hacia el sol, decidimos hacer algo diferente de la célebre y clásica imagen inca del sol. En su lugar, creamos este reino obsesionado con las imágenes de pumas, para tener una alucion a Picchu y después a Zatz, como el "Guerrero Puma" de la verdadera profecía de Maya.

Design by Clayton Stillwell

Design by Frederick Gardner
Paint by Bryan Lashelle

Concept by Paul Sullivan, and Clayton Stillwell

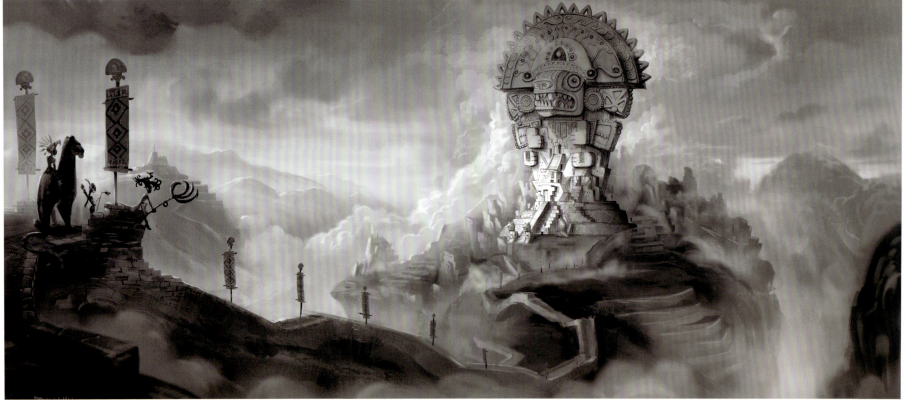

We really wanted to capture, just like the real Machu Picchu, the idea and feeling that this kingdom was floating in the clouds.

Queríamos reflejar la idea y el sentimiento de que este reino, al igual que el Machu Picchu real, está flotando entre las nubes.

THE ART OF MAYA AND THE THREE

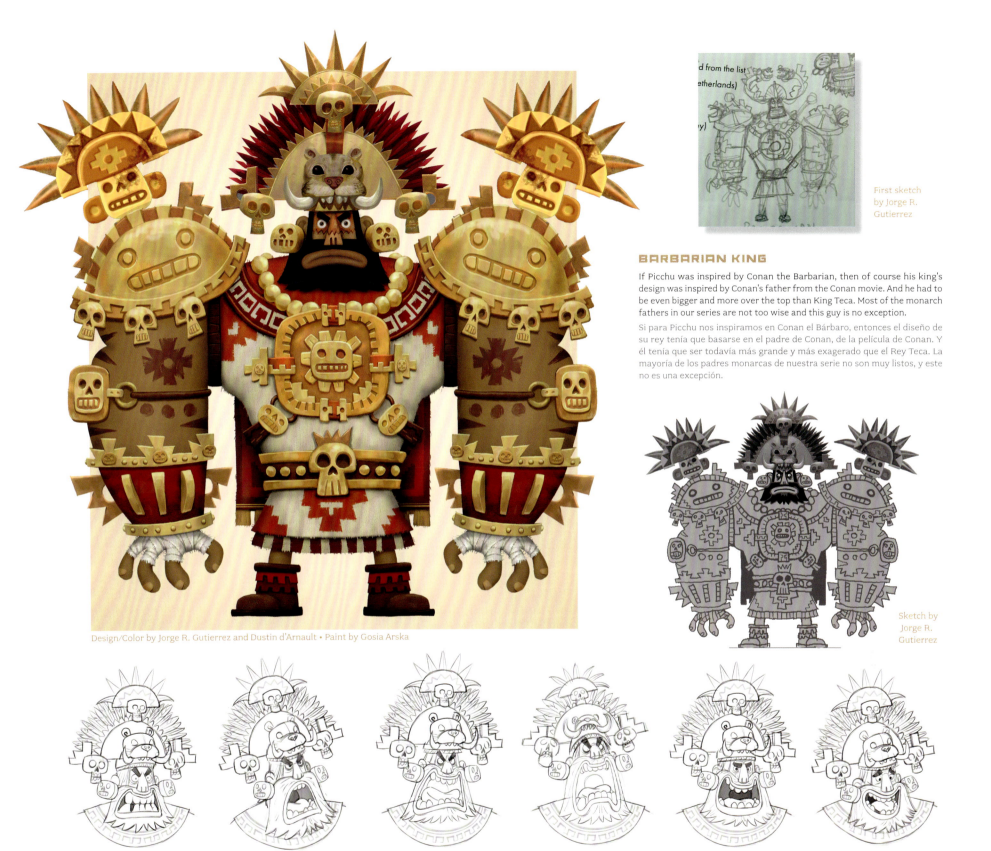

First sketch by Jorge R. Gutierrez

### BARBARIAN KING

If Picchu was inspired by Conan the Barbarian, then of course his king's design was inspired by Conan's father from the Conan movie. And he had to be even bigger and more over the top than King Teca. Most of the monarch fathers in our series are not too wise and this guy is no exception.

Si para Picchu nos inspiramos en Conan el Bárbaro, entonces el diseño de su rey tenía que basarse en el padre de Conan, de la película de Conan. Y él tenía que ser todavía más grande y más exagerado que el Rey Teca. La mayoría de los padres monarcas de nuestra serie no son muy listos, y este no es una excepción.

Sketch by Jorge R. Gutierrez

Design/Color by Jorge R. Gutierrez and Dustin d'Arnault • Paint by Gosia Arska

Expressions by Carlos Luzzi. Like a lot of our more cartoony male characters, his skull goes up (instead of the jaw going down) like a classic rubber house animation character.

Como muchos de nuestros protagonistas masculinos de estilo cartoon, su cráneo sube hacia arriba (sin que la mandíbula baje), como en los clásicos personajes de animación rubber house.

CHAPTER TWO: LOCATIONS 149

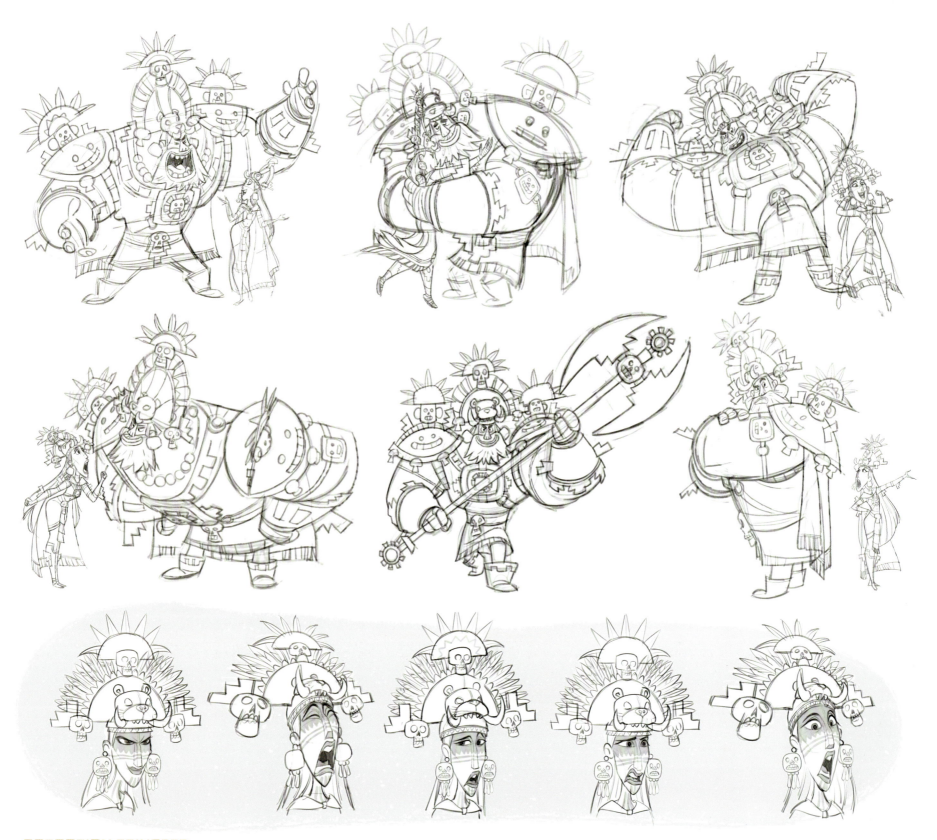

## BARBARIAN PRINCESS

**Poses/Expressions by Carlos Luzzi.** The Barbarian Princess can fight but is completely uninterested in battle, unlike Maya. The idea was that the relationship to her father had to be a warped version of Maya and her papa.

La Princesa Bárbara sabe pelear pero, al contrario que a Maya, no le interesan las peleas. La idea es que la relación con su padre es una versión distorsionada de la de Maya y su papá.

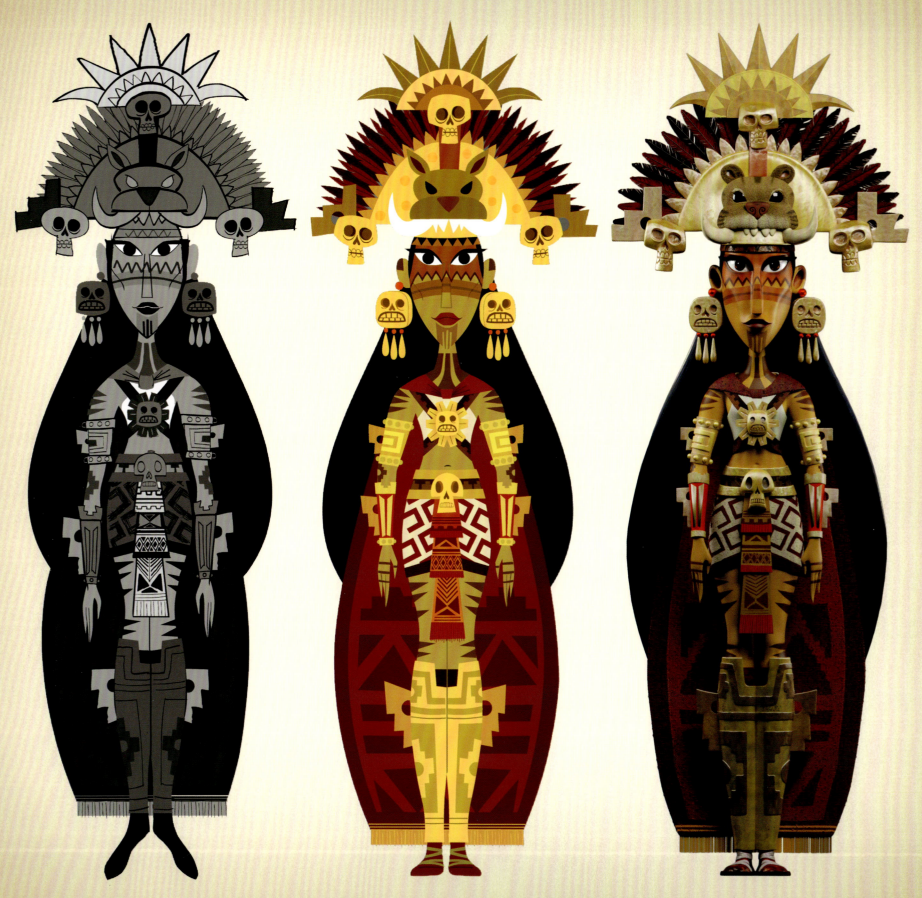
Design/Color by Sandra Equihua  3D Maquette by Esteban Pedrozo Alé

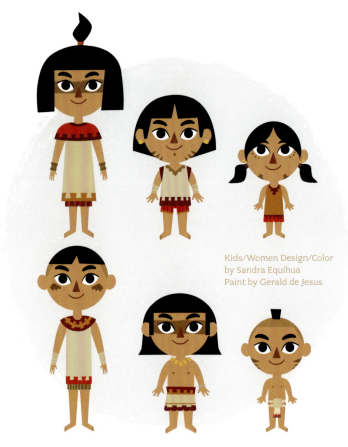

Kids/Women Design/Color by Sandra Equihua
Paint by Gerald de Jesus

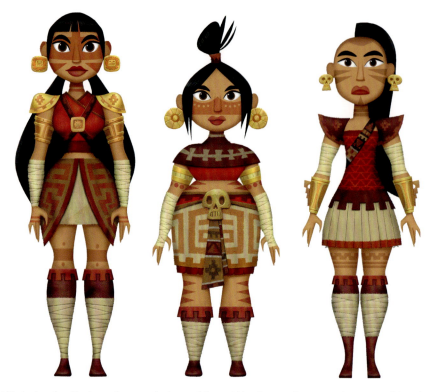

Just like in the other kingdoms, these guys had a specialty and that was fighting with giant golden axes. So, the people there had to look more bulky and barbarian.

Al igual que en los otros reinos, estos chicos tienen una habilidad especial, la de luchar con hachas de oro gigantes. Por eso hicimos a sus gentes más bárbaras y grandes.

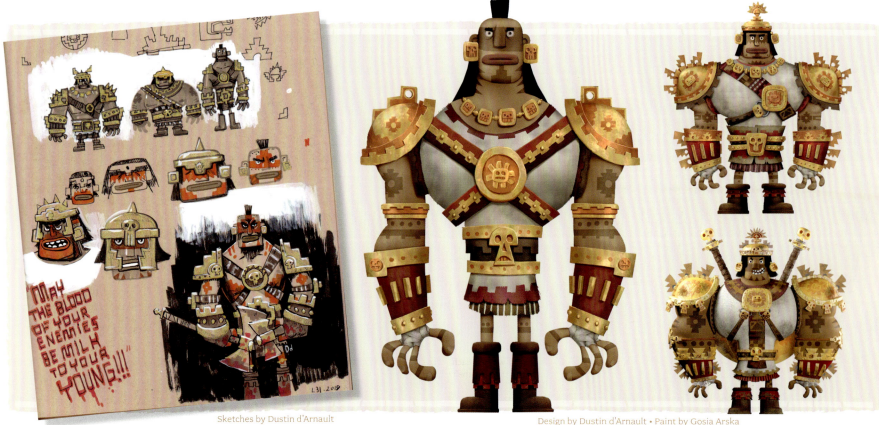

Sketches by Dustin d'Arnault

Design by Dustin d'Arnault • Paint by Gosia Arska

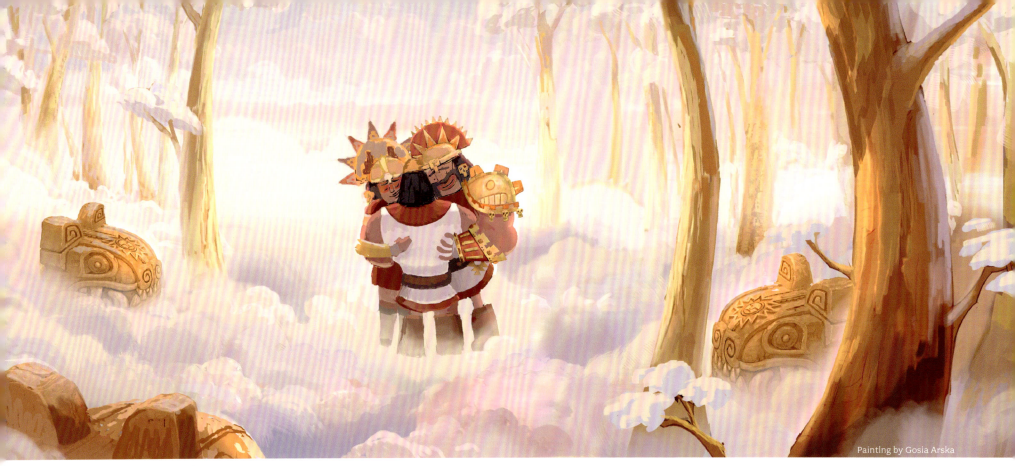

Painting by Gosia Arska

## PICCHU'S PARENTS

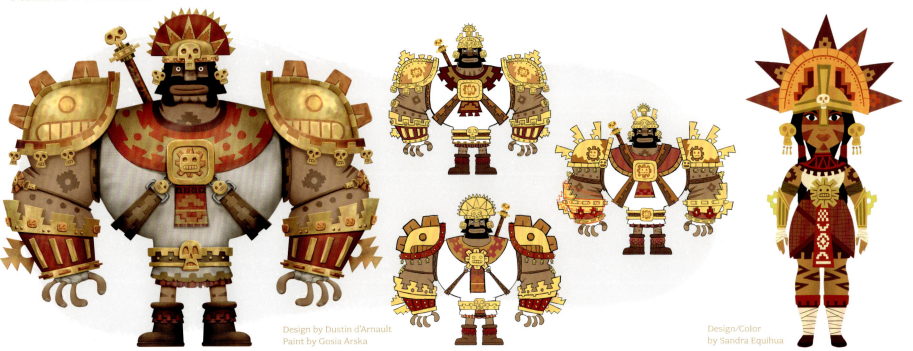

Design by Dustin d'Arnault
Paint by Gosia Arska

Design/Color
by Sandra Equihua

Picchu's loving warrior parents were backwards engineered from his early design. The idea was for each parent to carry a magic golden axe so that once they passed away poor Picchu would carry them on their back until their final reunion in Barbarian Heaven. From the start I wanted to go against the implication that "barbarians" don't have kindness and empathy. Picchu's arc of forgiveness and eventual redemption is one of my favorite stories in our series.

Los padres guerreros y amorosos de Picchu fueron diseñados retroactivamente a partir de su diseño inicial. La idea era que cada uno tuviera un hacha mágica dorada, para que cuando fallecieran, Picchu las llevara consigo en su espalda hasta la reunión final en el Cielo Bárbaro. Desde el inicio quise alejarme de la idea preconcebida de que los "bárbaros" son antipáticos o carecen de empatía. El arco de Picchu, desde el perdón hasta la redención, es uno de mis favoritos de nuestra serie.

CHAPTER TWO: LOCATIONS 153

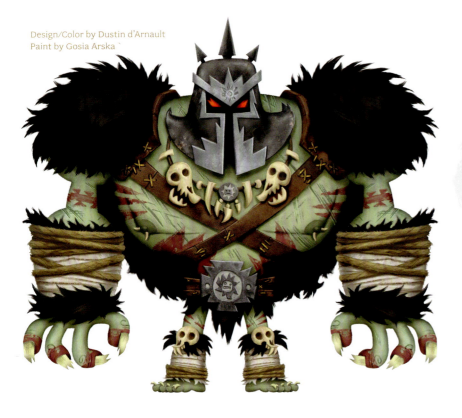

Design/Color by Dustin d'Arnault
Paint by Gosia Arska

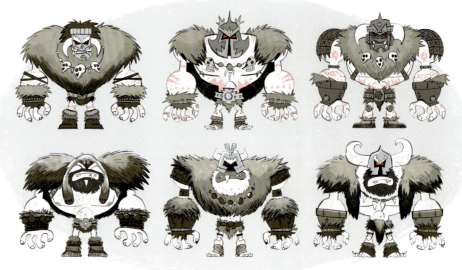

Sketches by Dustin d'Arnault

## BOG WARRIORS

The barbarians had to face a threat as big and powerful as themselves to make any fight worthwhile. And, I always wanted to see magical Incan inspired barbarian warriors fight viking zombies!

Para que las peleas valieran la pena, los bárbaros debían enfrentarse a algo tan fuerte y poderoso como ellos. ¡Y yo siempre había querido ver a guerreros bárbaros mágicos de inspiración inca, luchar contra zombis vikingos!

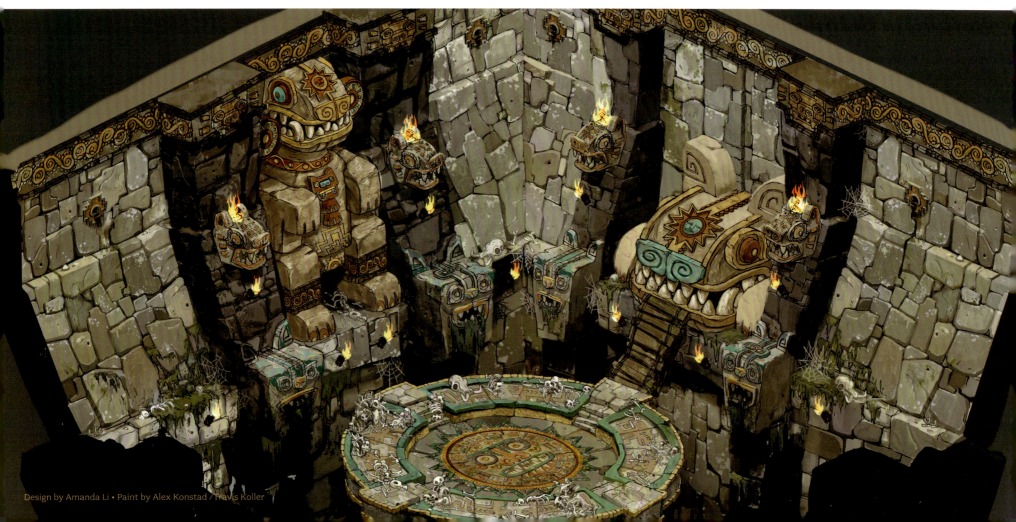

Design by Amanda Li • Paint by Alex Konstad / Travis Koller

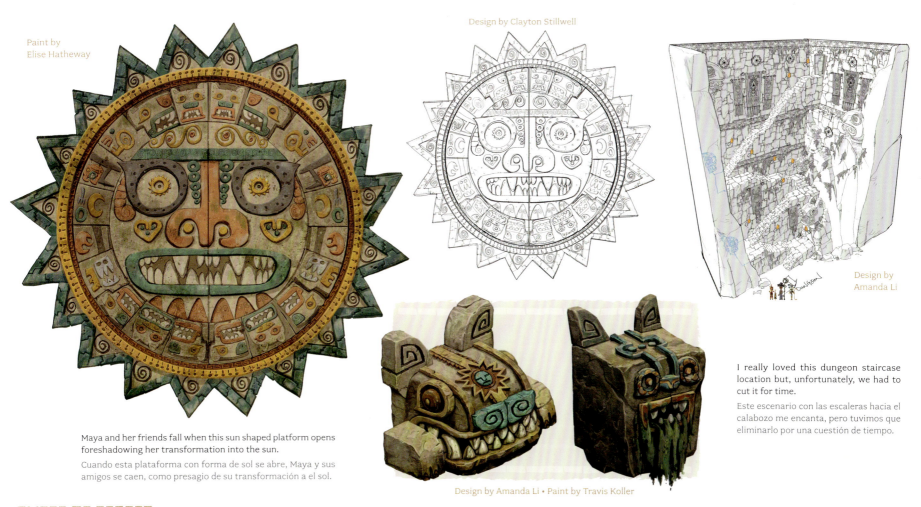

Paint by Elise Hatheway

Design by Clayton Stillwell

Design by Amanda Li

Maya and her friends fall when this sun shaped platform opens foreshadowing her transformation into the sun.

Cuando esta plataforma con forma de sol se abre, Maya y sus amigos se caen, como presagio de su transformación a el sol.

I really loved this dungeon staircase location but, unfortunately, we had to cut it for time.

Este escenario con las escaleras hacia el calabozo me encanta, pero tuvimos que eliminarlo por una cuestión de tiempo.

Design by Amanda Li • Paint by Travis Koller

## CLIFFS OF REGRET

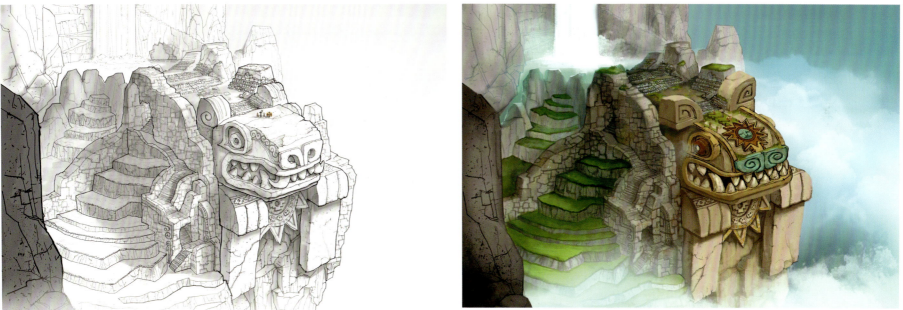

Design/Paint by Clayton Stillwell. Reliving his tragic backstory by endlessly fighting the mist, poor Picchu spends his days and nights waiting for redemption.

Evocando su trágica historia mediante interminables peleas contra la niebla, el pobre Picchu pasa sus días y sus noches esperando la redención.

CHAPTER TWO: LOCATIONS   155

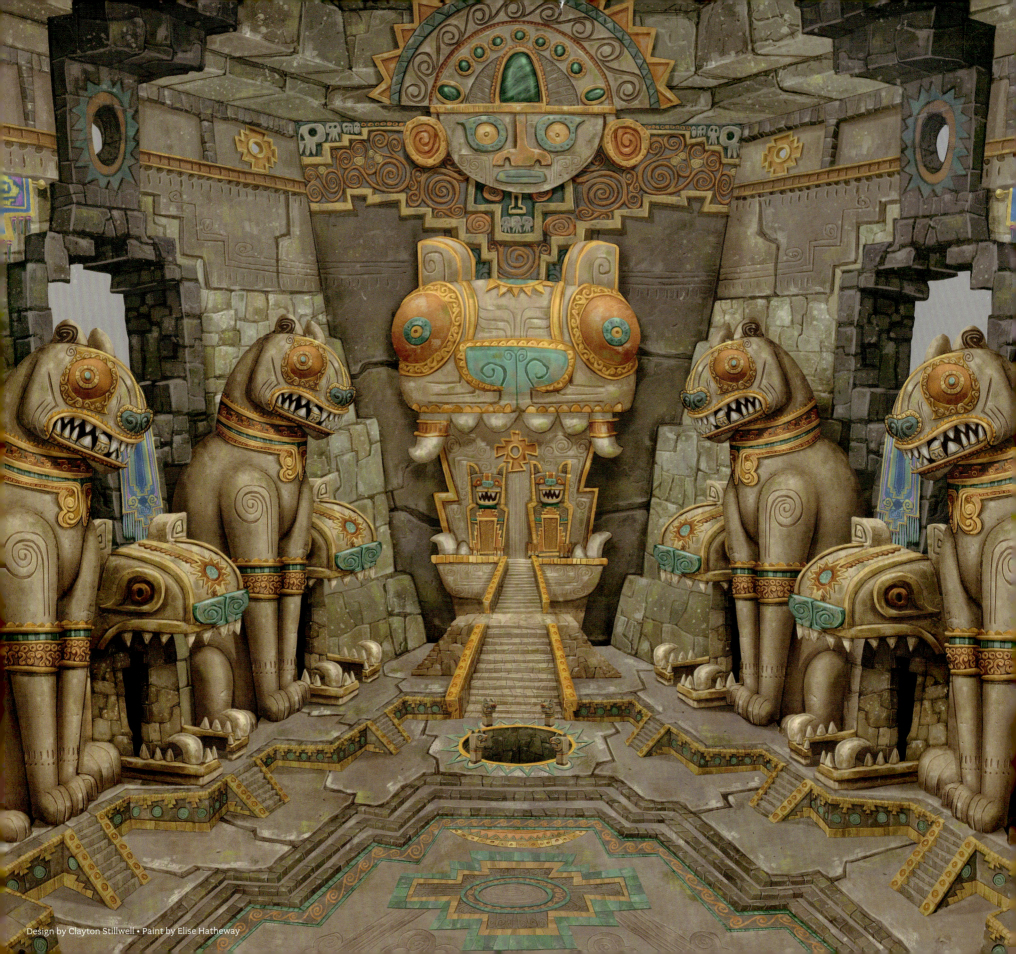
Design by Clayton Stillwell • Paint by Elise Hatheway

(left/right) Design by Clayton Stillwell

Design by Clayton Stillwell
Paint by Elise Hatheway

## THRONE ROOM

With lots of Incan accents, we wanted this room to make visitors feel really small compared to the might of the Golden Mountain Barbarians. The giant pumas looking down at humans like cats looking at mice.

Con muchos elementos incas distintos, queríamos que los visitantes de esta habitación se sintieran muy pequeños ante los poderosos Bárbaros de la Montaña Dorada. Los pumas gigantes miran a los humanos desde arriba, como los gatos miran a los ratones.

Design/Sketches by Clayton Stillwell
Paint by Gosia Arska

Just like Teca eagles, Luna Island roosters, and Jungle Lands skulls, we made sure there were pumas everywhere in this kingdom.

Como las águilas de Teca, los gallos de Isla Luna, y las calaveras de los Territorios de la Jungla, queríamos asegurarnos de que este reino contaba con Pumas por todas partes.

Design by Clayton Stillwell
Paint by Elise Hatheway

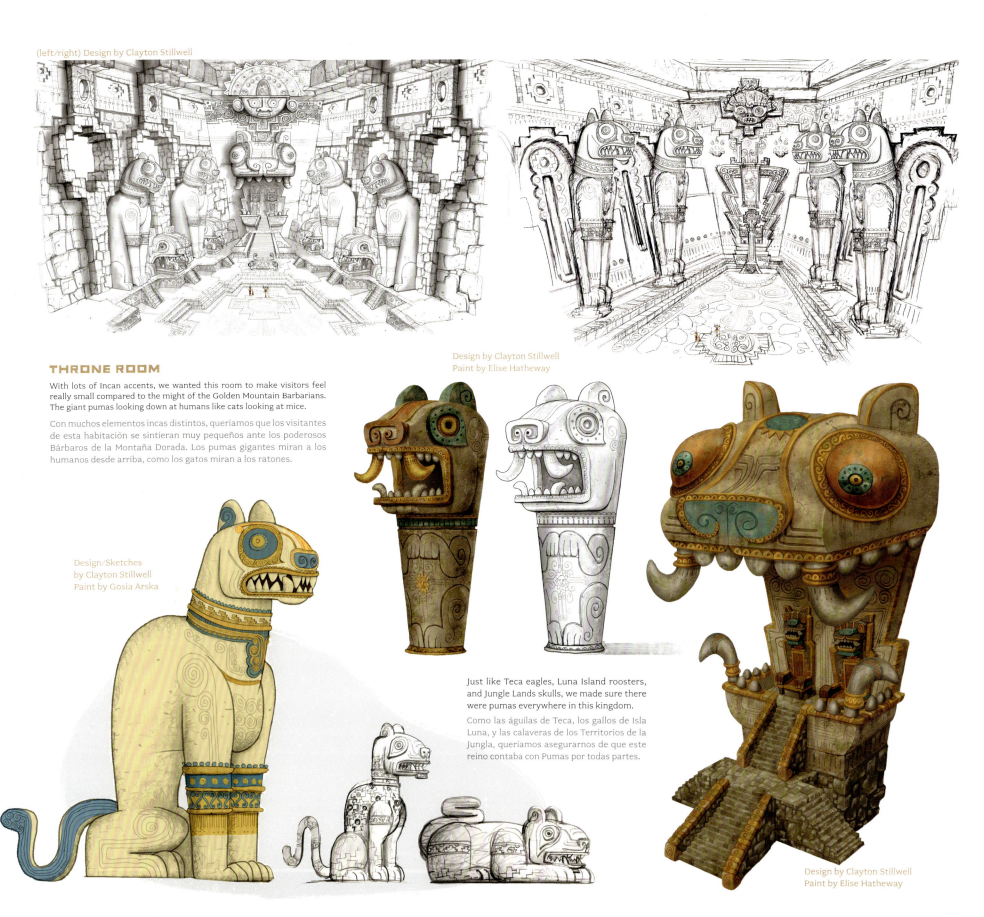

CHAPTER TWO: LOCATIONS    157

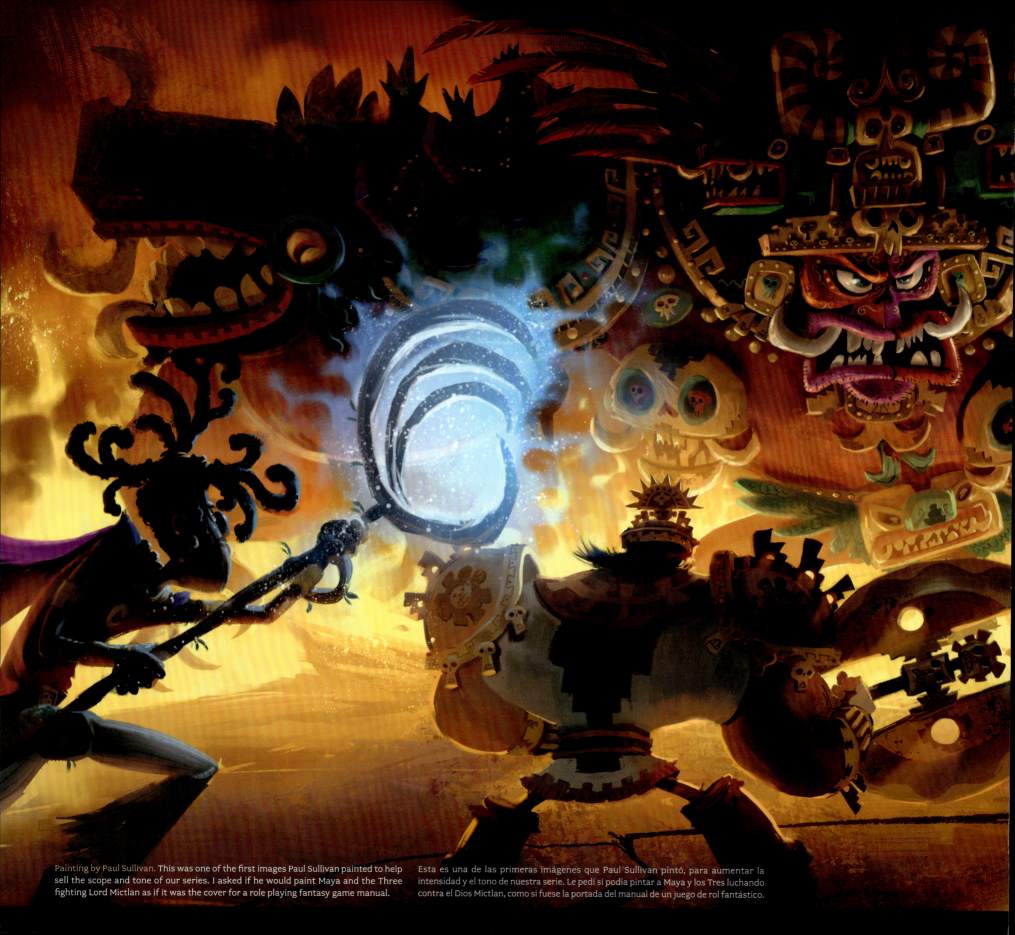

Painting by Paul Sullivan. This was one of the first images Paul Sullivan painted to help sell the scope and tone of our series. I asked if he would paint Maya and the Three fighting Lord Mictlan as if it was the cover for a role playing fantasy game manual.

Esta es una de las primeras imágenes que Paul Sullivan pintó, para aumentar la intensidad y el tono de nuestra serie. Le pedí si podía pintar a Maya y los Tres luchando contra el Dios Mictlan, como si fuese la portada del manual de un juego de rol fantástico.

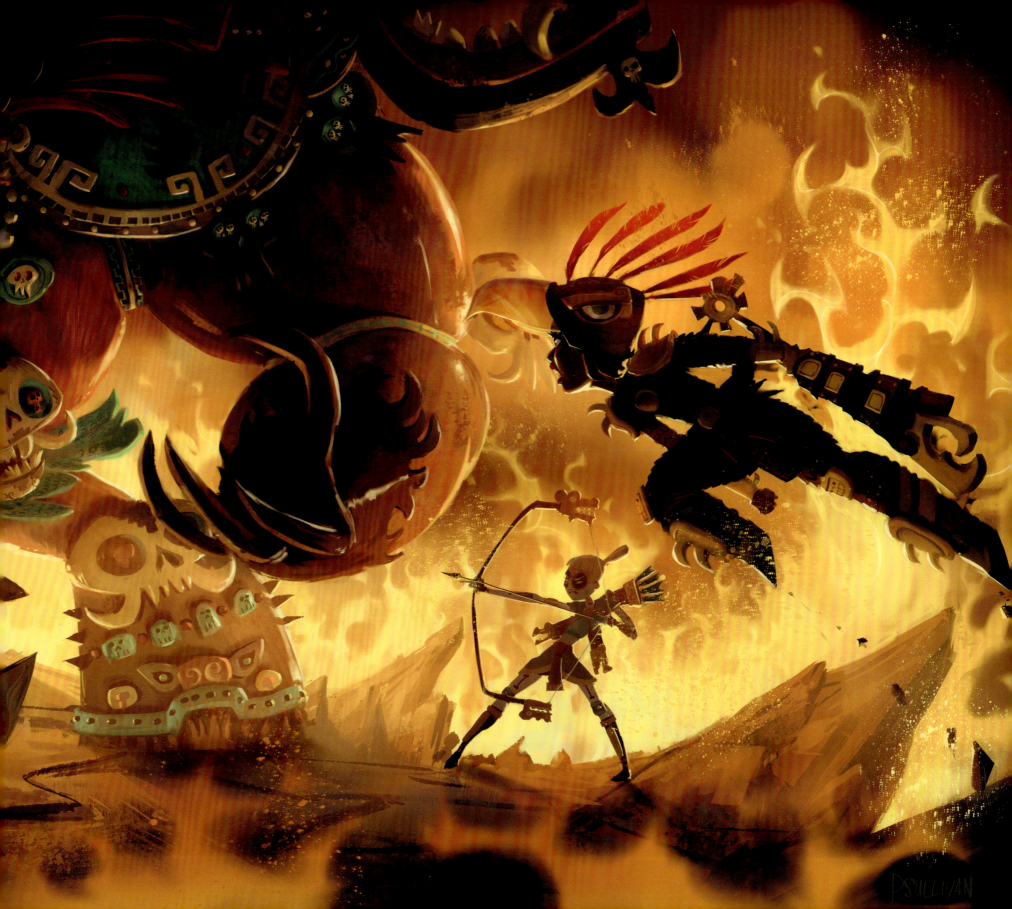

# UNDERWORLD

After *The Book of Life*'s colorful Land of the Remembered and desaturated Land of the Forgotten, I really wanted the Underworld in Maya's universe to look unlike what most people would expect from us. And it also had to feel mighty, dangerous, and a bit hellish. So, of course, over the top 1980s heavy metal album covers became the big inspiration for our underworld. And I loved the idea that all our ancient gods were morally grey and incredibly human in their emotions.

En El Libro de la Vida, la Tierra de los Recordados está llena de colores y la Tierra de los Olvidados, apagada. Yo quería que el Inframundo del universo de Maya sorprendiera a la gente. Y también que fuera retorcido, peligroso y un poco infernal, así que nos inspiramos en portadas de los discos heavy metal de los 80. Me fascinó la idea de que los dioses ancestrales fueran moralmente grises pero increíblemente humanos en sus emociones.

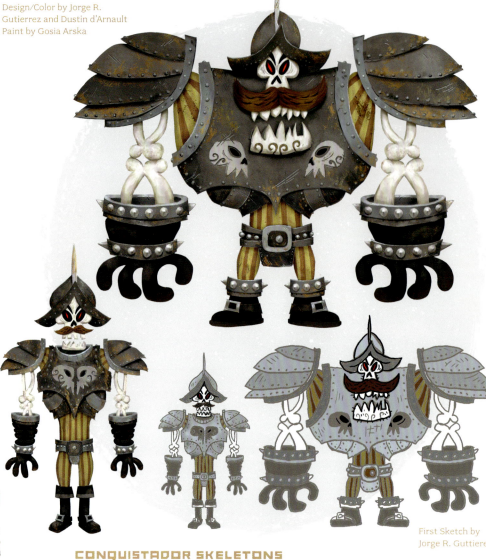

Design/Color by Jorge R. Gutierrez and Dustin d'Arnault
Paint by Gosia Arska

Design/Color by Jorge R. Gutierrez and Dustin d'Arnault
Paint by Bryan Lashelle

First Sketch by Jorge R. Guttierez

## CONQUISTADOR SKELETONS

I really thought about what would make a skeleton army even more scary in Maya's universe. How about conquistador skeleton warriors! They always looked terrifying to me in famous Mexican murals.

Le di muchas vueltas a cómo hacer un ejército de esqueletos verdaderamente terrorífico para el universo de Maya. ¡Nada mejor que esqueletos guerreros conquistadores! En los célebres murales mexicanos siempre me habían parecido terroríficos.

First Sketch by Jorge R. Guttierez

## SKELETON MONSTER

And, if the conquistador skeletons were the troops, these giant guys were their tanks. They are also made out of pieces from the ancient golems and the Divine Gate creature.

Y si los esqueletos conquistadores iban a ser las tropas, estos tipos gigantes serían los tanques. Están hechos de restos de golems antiguos y de la criatura de la Puerta Divina.

160 THE ART OF MAYA AND THE THREE

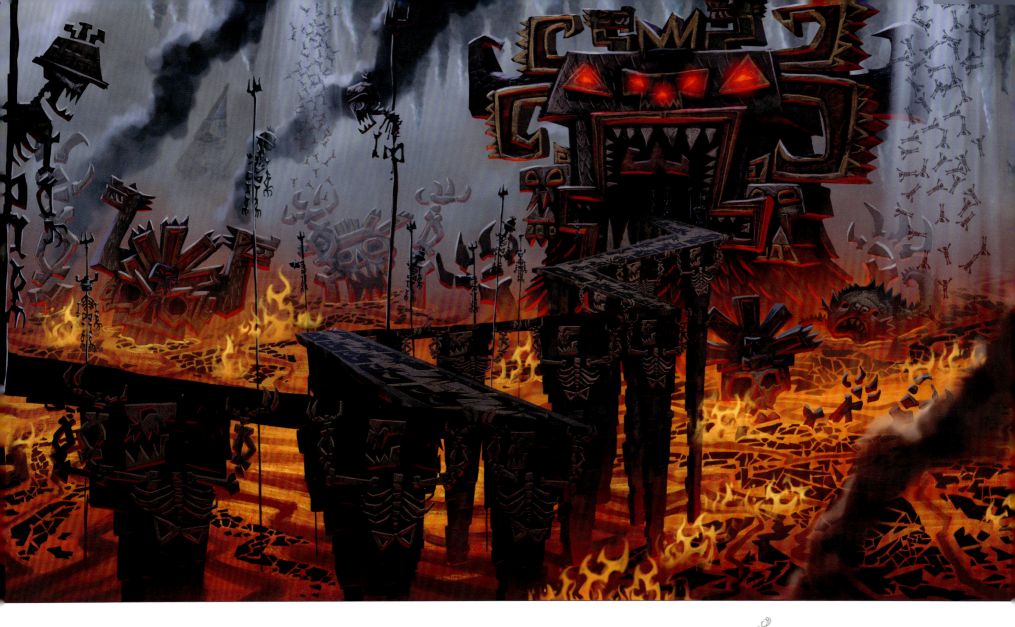

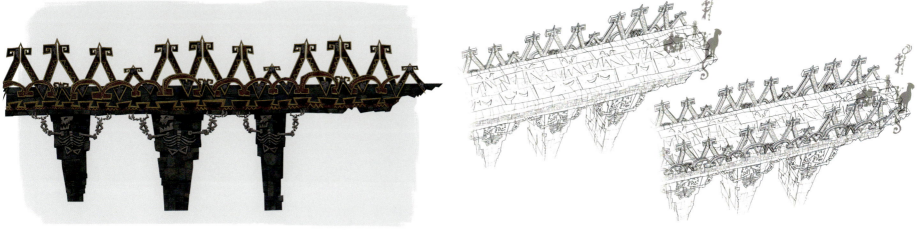

(whole page) Design by Clayton Stillwell • Paint by Elise Hathaway. A hellish bridge over a sea of fire going into the mouth of a giant underworld demon was our subtle version of riding into "the belly of the beast".
Un puente infernal sobre un mar de fuego directo hacia la boca de un demonio gigante del inframundo. Nuestra versión de adentrarse en "la boca del lobo".

CHAPTER TWO: LOCATIONS  161

Sketches by Clayton Stillwell

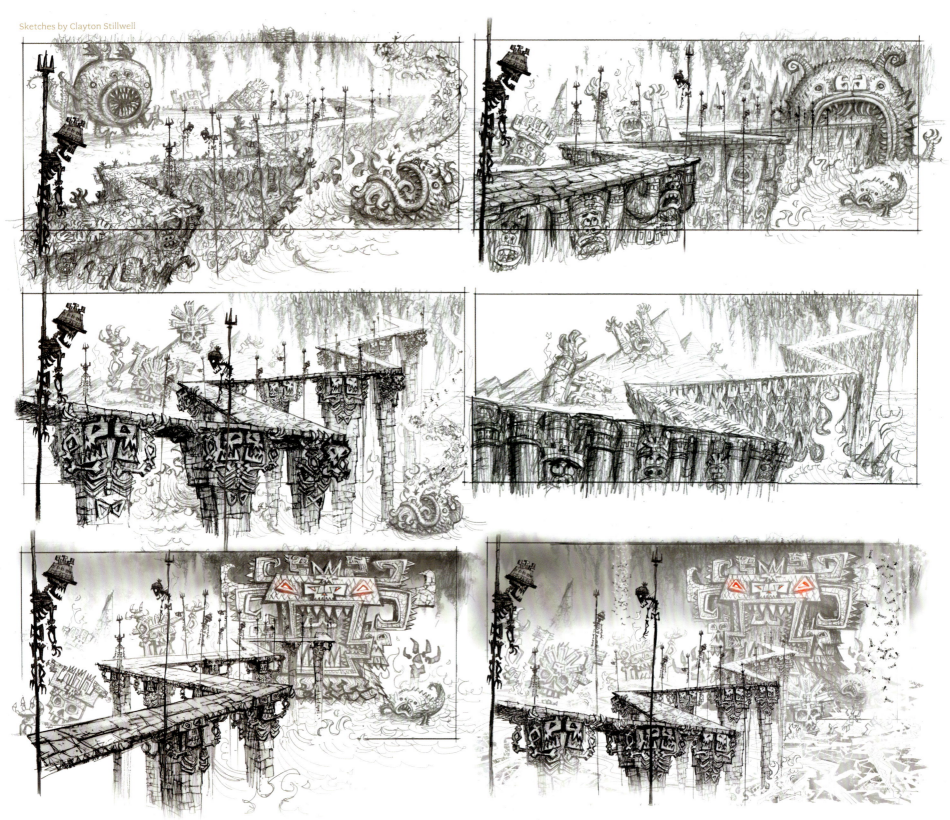

## BRIDGE SKETCHES

Triangles were the main "evil" shape we tried to incorporate throughout all the architecture and nature in the underworld. We also liked the idea that sculptures of forgotten gods were melting into the rivers of lava.

Pusimos triángulos, con su forma demoníaca, a lo largo de toda la arquitectura y la naturaleza del inframundo. También nos fascinó la idea de que las esculturas de los dioses olvidados se derritiesen hasta convertirse en ríos de lava.

THE ART OF MAYA AND THE THREE

## MICTLAN TEMPLE

I went to Catholic school for most of my life and upside down crosses were one of the most evil of symbols. So for Lord Mictlan's Temple I always imagined an upside down massive pyramid. And it is spinning and on fire!!!

Yo fui a un colegio católico. Allí las cruces al revés son el símbolo más diabólico posible. Por eso, para el Templo del Dios Mictlan, siempre me había imaginado una pirámide enorme al revés. ¡Además gira y está en llamas!

Pyramid Design by Amanda Li and Paul Sullivan • Paint by Elise Hatheway

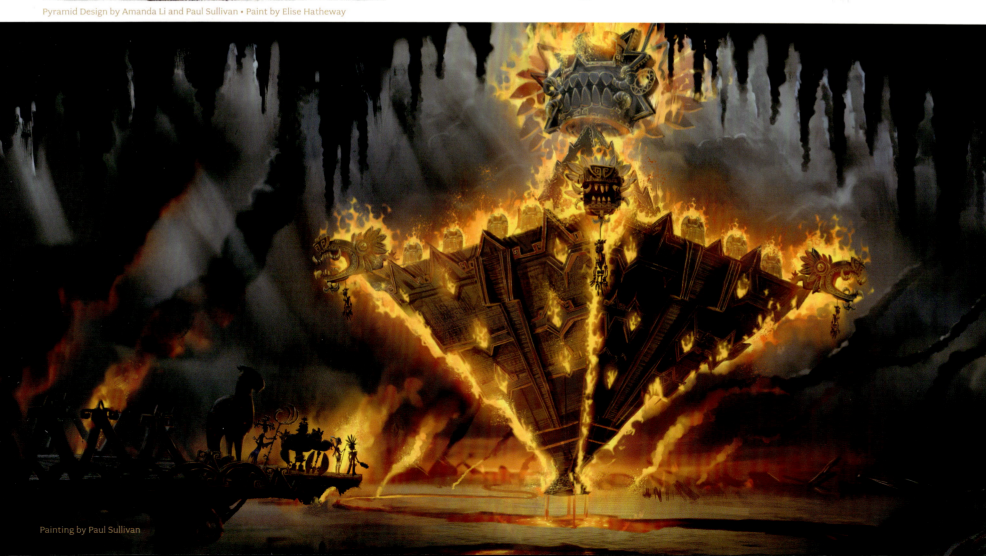

Painting by Paul Sullivan

Paint by Gerald de Jesus

## TEMPLE INTERIOR

Lord Mictlan's throne room was meant to look like we were inside the mouth of a giant serpent foreshadowing the final showdown between Maya and Lord Mictlan.

El trono del Dios Mictlan tenía que verse como si estuviésemos dentro de la boca de una serpiente gigante, como símbolo que augura la batalla entre Maya y Mictlan.

Designs by Clayton Stillwell

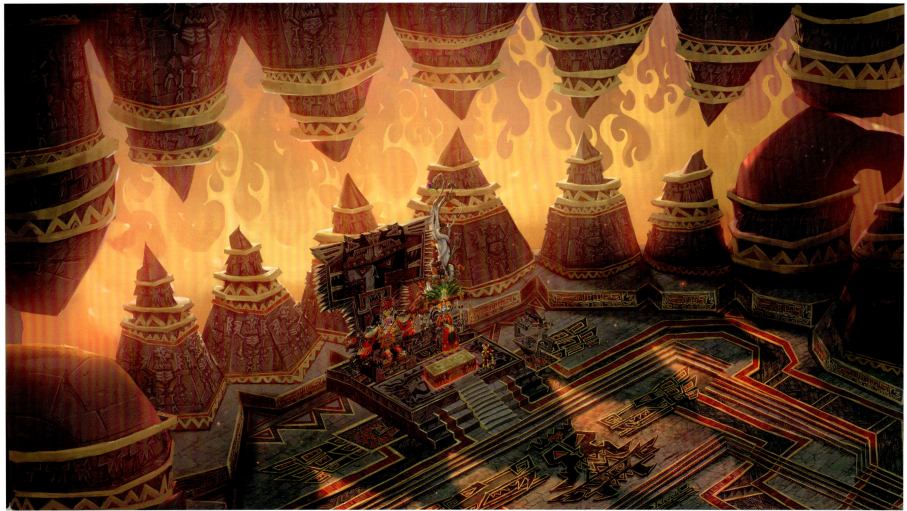

Paint by Travis Koller • Lighting Key by Alex Konstad

**164** THE ART OF MAYA AND THE THREE

Design by Clayton Stillwell
Paint by Travis Koller

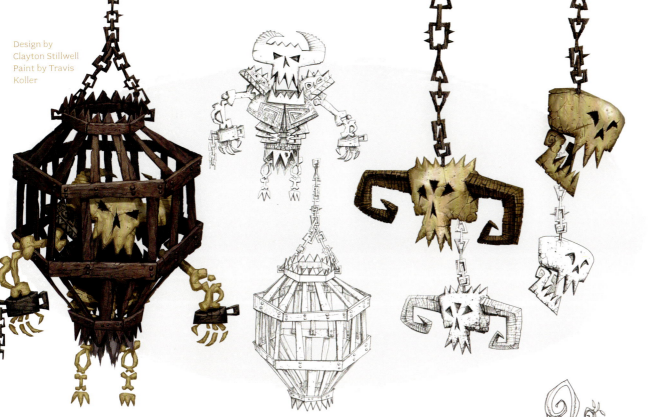

Lady Micte's Chair
Design by Clayton Stillwell • Paint by Gerald de Jesus

These were to imply Lord Mictlan had conquered an even more ancient group of gods.
Estas reflejan cómo el Dios Mictlan había conquistado a un grupo de dioses aún más antiguos que él.

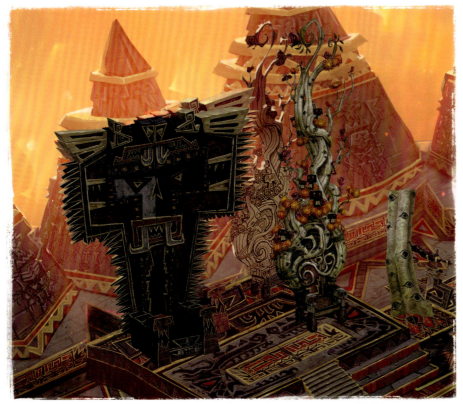

Background Paint by Travis Koller • Lighting Key by Alex Konstad • Lord Mictlan and Lady Mictes Thrones Designs by Clayton Stillwell • Paint by Alex Konstad

## LADY MICTE'S THRONE

Hinting at her goodness, Lady Micte's throne is the only circular and living prop in the whole room. .
Como muestra de su grandeza, el trono de la Diosa Micte es el único objeto circular y con vida de la habitación.

CHAPTER TWO: LOCATIONS  165

Design by Clayton Stillwell
Paint by Alex Konstad

### SACRIFICIAL ALTAR

Like an ornate butcher's table, Mictlan's sacrificial altar was branded with his two skull faces.

El altar de los sacrificios de Mictlan es como una mesa de carnicero y está decorado con sus dos calaveras.

Design by Frederick Gardner
Paint by Paige Woodward

### GOD HEART

Trying to stay away from anything too gory, we decided to make the god's hearts look like gold sculptures.

Para que no resultase demasiado grotesco, hicimos los corazones de los dioses como esculturas de oro.

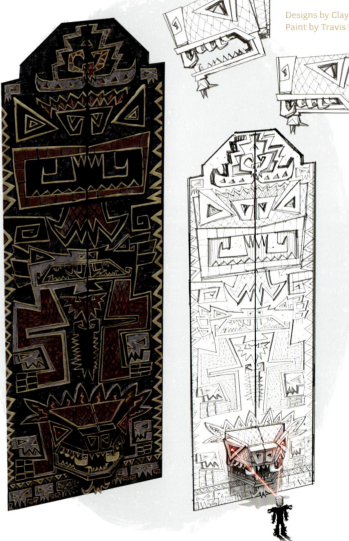

Designs by Clayton Stillwell
Paint by Travis Koller

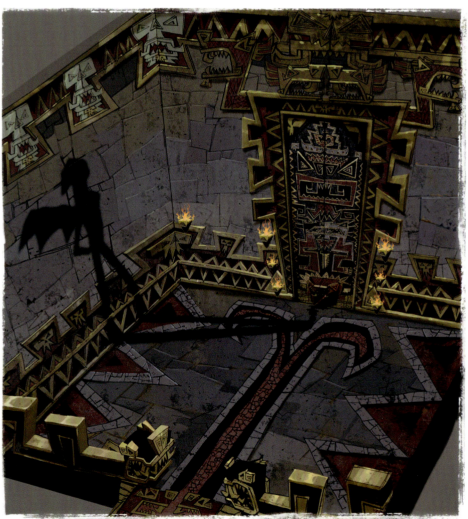

Even on this giant door, if you look closely, you can spot lots of foreshadowing about Lord Mictlan's future transformation into a giant two headed serpent.

Si miran cuidadosamente, podrán observar cómo en esta puerta enorme ya hay muchos indicios de la futura transformación de el Dios Mictlan en una serpiente de dos cabezas gigante.

Design by Clayton Stillwell • Paint by Alex Konstad

Design by Clayton Stillwell
Paint by Gosia Arska

### SACRIFICIAL DAGGER

Sacrificing Maya had to feel like a monumental act so we designed this ornate dagger and two serpent head holders to look really ancient and important.

Queríamos que el sacrificio de Maya se viera como una tarea monumental, para lo que diseñamos esta daga de ornamentos y dos sujeta cabezas de serpientes para darle un aura antigua e importante.

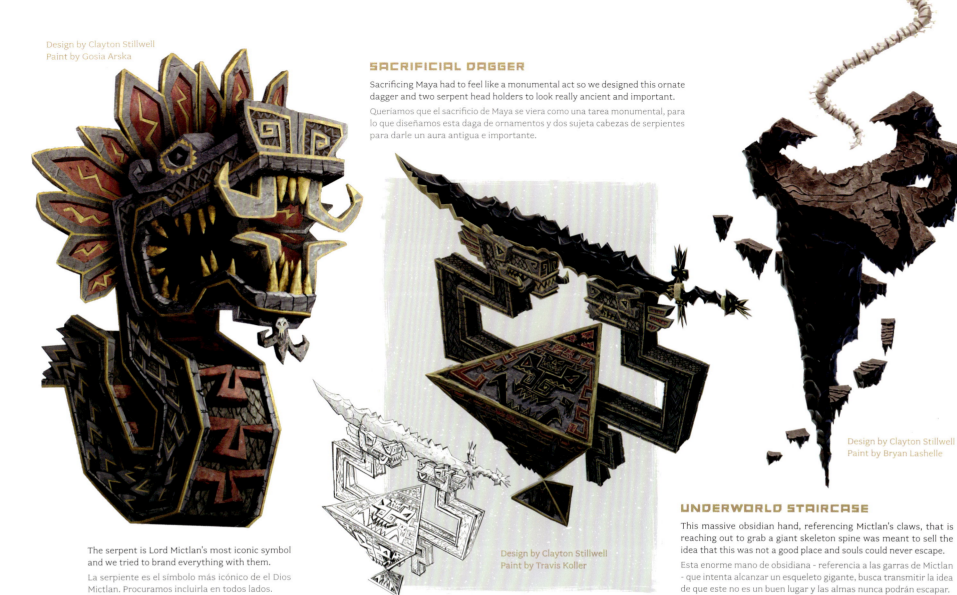

The serpent is Lord Mictlan's most iconic symbol and we tried to brand everything with them.

La serpiente es el símbolo más icónico de el Dios Mictlan. Procuramos incluirla en todos lados.

Design by Clayton Stillwell
Paint by Travis Koller

Design by Clayton Stillwell
Paint by Bryan Lashelle

### UNDERWORLD STAIRCASE

This massive obsidian hand, referencing Mictlan's claws, that is reaching out to grab a giant skeleton spine was meant to sell the idea that this was not a good place and souls could never escape.

Esta enorme mano de obsidiana - referencia a las garras de Mictlan - que intenta alcanzar un esqueleto gigante, busca transmitir la idea de que este no es un buen lugar y las almas nunca podrán escapar.

Again, trying to stay away from anything too gross, we made the inside of Mictlan's serpent body and heart more like a magical living sculpture.

De nuevo, para que no resultase demasiado grotesco, hicimos el interior del cuerpo y el corazón de la serpiente de Mictlan como el de una escultura mágica viviente.

Design by Clayton Stillwell • Paint by Gerald de Jesus

CHAPTER TWO: LOCATIONS

Design by Clayton Stillwell

Paint by Travis Koller

## DINING HALL

The first time the audience walks into this location we wanted it to feel like a scary and shocking version of The Last Supper with all the Underworld Gods.

Queríamos que la primera vez que los espectadores vieran esta localización, tuvieran la impresión de encontrarse en una versión impactante y siniestra de La Última Cena con todos los Dioses del Inframundo.

These were originally meant to represent the seven deadly sins. But they don't and still look amazing!

Estos debían representar los siete pecados capitales. No lo consiguen demasiado ¡pero se ven fabulosos!

Design/Paint by Alex Konstad

168　THE ART OF MAYA AND THE THREE

Design by Clayton Stillwell • Paint by Elise Hatheway

These amazingly spooky and cool paintings were supposed to imply that the ancient gods had died facing Lord Mictlan and had been forgotten by humanity. And they were also a nod to the miniature sets from my favorite Popeye cartoons.

Estos magníficos y escalofriantes dibujos debían dar a entender cómo los dioses antiguos habían muerto al confrontar a el Dios Mictlan y habían sido olvidados por la humanidad. También son una referencia a las caricaturas de Popeye.

# CHAPTER 3
# STORYBOARDS

The scripts in our series were written by an amazing team consisting of Doug Langdale, Candie Langdale, Sylvia Olivas, and myself. The "story trust" also included Sandra Equihua, Jeff Ranjo, Tim Yoon, and our sequence directors Rie Coga, Hyunjoo Song, and John Aoshima. Once scripts were ready they went off to be "sacrificed" by our incredible storyboard team (literally all over the world!) to be deliciously destroyed and lovingly rebuilt from the ground up. And since I'm an uber film geek, there are hundreds of references to my favorite films, from Kung Fu classics to Spaghetti Westerns, throughout.

Los guiones de nuestra serie fueron escritos por un equipo increíble compuesto por Doug Langdale, Candie Langdale, Sylvia Olivas y yo. La composición de la historia, el Story Trust, también incluye a Sandra Equihua, Jeff Ranjo, Tim Yoon y nuestros directores de secuencia Rie Coga, Hyunjoo Song y John Aoshima. Cuando los guiones estaban terminados, los enviábamos a ser "sacrificados" por el equipo de storyboard (¡con gente de todo el mundo!), quienes los destrozaban deliciosamente y los reconstruían con amor desde sus raíces. Como soy un amante del cine antiguo, lo llenamos de referencias a mis películas favoritas, desde Kung Fu a clásicos del Spaguetti western.

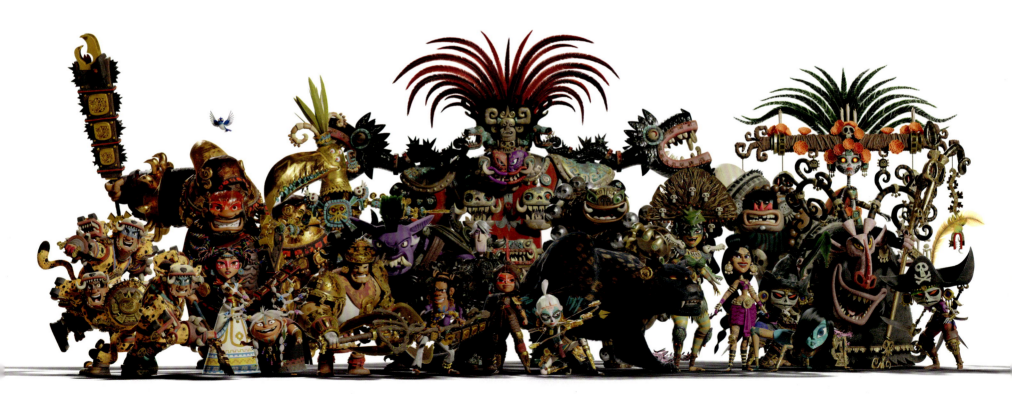

## MAYA VS BEAR KILLAH

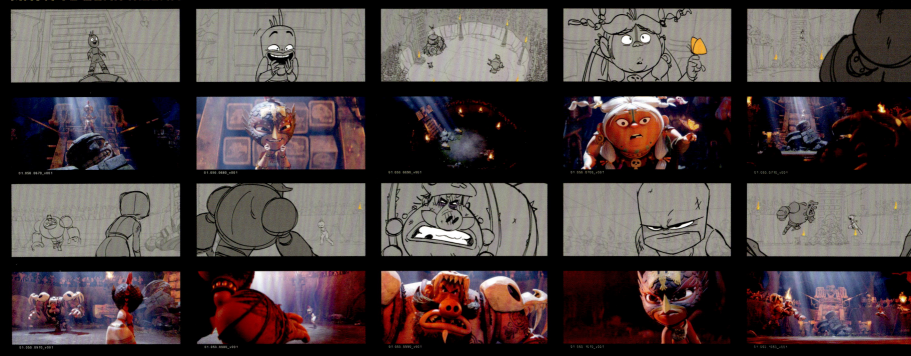

Boarded by Gus Cosio in Mexico City, this *Street Fighter* meets Lucha Libre inspired fight introduces Maya to the world. It was boarded in the showdown style of my favorite director, Sergio Leone.

Gus Cosio, desde México DF, elaboró esta pelea estilo Street Fighter con Lucha libre, donde se introduce a Maya a este mundo. Lo hicimos con un estilo que recuerda a mi director favorito, Sergio Leone.

## ZATZ ENTERS TECA

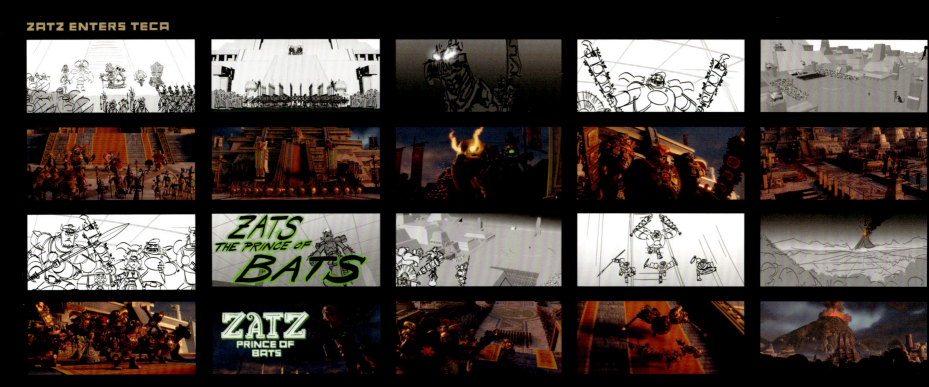

Sequence director, John Aoshima, had the difficult task of introducing the mysterious Zatz into the Kingdom of Teca. We wanted it to look like a lone warrior entering into an Akira Kurosawa samurai film.

El director de secuencia, John Aoshima, tuvo la difícil tarea de incorporar al misterioso Zatz al Reino de Teca. Queríamos que se viera como un guerrero solitario entrando en una película de samuráis de Akira Kurosawa.

# TECA VERSUS THE UNDERWORLD

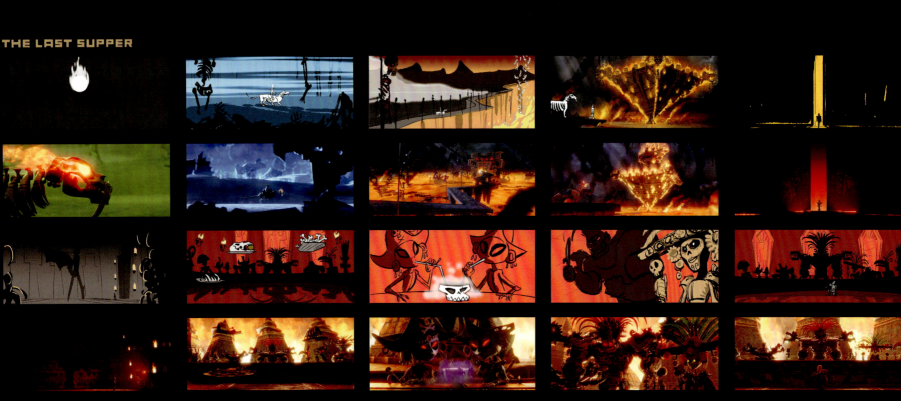

The great Everett Downing boarded this crazy fight between King Teca and the Golems. And also between Zatz and the Jaguar Brothers! It was our homage to the X-Men fighting the Sentinels from the comics we grew up reading.

El magnífico Everett Downing creó esta loca pelea entre el Rey Teca y los Gigantes. ¡También entre Zatz y los Hermanos Jaguar! Es nuestro homenaje a los X-Men y su pelea contra los Centinelas, de los comics con los que crecimos.

# THE LAST SUPPER

Welsh artist Matt Jones boarded our amazing first journey into the Underworld with visual references to Pazuzu, *Legend*, Jodorowsky, Gustave Doré, and ending with a twisted version of Leonardo da Vinci's *The Last Supper*.

El artista gales Matt Jones, elaboró nuestro primer e increíble viaje al Inframundo, con referencias visuales a Pazuzu, Legend, Jodorowsky, Gustave Doré y un final que recuerda a una versión retorcida de La Última Cena de Leonardo da Vinci.

## THE FUNERAL

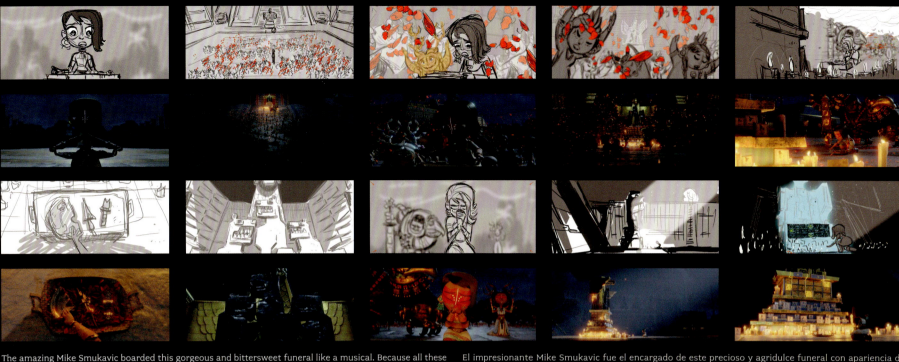

The amazing Mike Smukavic boarded this gorgeous and bittersweet funeral like a musical. Because all these warriors had died in battle it meant they went to the greatest of heavens.

El impresionante Mike Smukavic fue el encargado de este precioso y agridulce funeral con apariencia de musical. Como todos los guerreros que murieron en la guerra, van al mejor de los cielos.

## PASSING THE TORCH

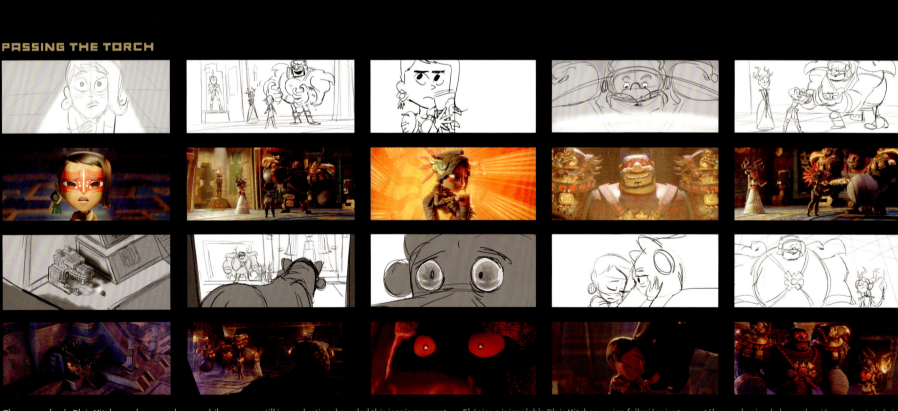

The one and only Blair Kitchen, who passed away while we were still in production, boarded this iconic moment as Maya inherits her mother's Eagle Warrior armor and the legendary Eagle Claw, her father's macuahuitl.

El único e inigualable Blair Kitchen, quien falleció mientras estábamos haciendo la producción, creó este icónico momento en el que Maya hereda la armadura de Guerrera Águila de su madre y la legendaria Garra del Águila, el macuahuitl de su padre.

# MEET AH PUCH

Brilliant Mexican artist Celestino Marina boarded the introduction of the funny and weird god of the gods with visual nods to *Alice in Wonderland,* Road Runner cartoons, Miyazaki's *Spirited Away*, *Amores Perros,* and the Dungeon Master from the 80s D&D cartoon.

El brillante artista mexicano Celestino Marina, llenó la presentación de la divertido y estrambótico dios de los dioses de referencias visuales a Alicia en el País de las Maravillas, El Coyote y el Correcaminos, El viaje de Chihiro de Miyazaki y al Dungeon Master de los cartoons de los 80 D&D.

# MAYA VS ACAT, ROUND 1

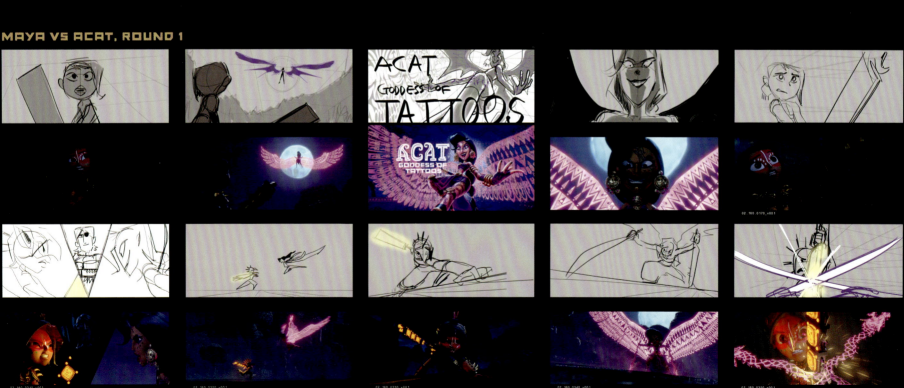

Korean sequence director, Hyunjoo Song, boarded the spectacular and brutal first fight between Maya and Acat as Zatz watches. Each god fight had to feel different and this one had lots of inspiration from *Ninja Scroll*,

La directora de secuencias coreana, Hyunjoo Song, creó la brutal y espectacular batalla inicial entre Maya y Acat, observadas por Zatz. Cada pelea con los dioses tenía que parecer distinta y esta tiene muchas

## MAYA VS ACAT, ROUND 2

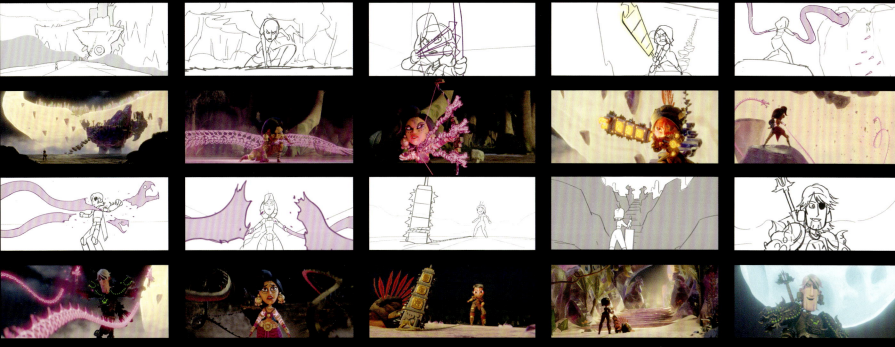

Japanese sequence director Rie Koga boarded the amazing climax to this crazy god fight. Not only does it end with a tie but Zatz breaks up with Acat in front of Maya. It's like a Mesoamerican telenovela!

La directora de secuencias japonésa Rie Koga, hizo el impresionante clímax de esta gloriosa pelea entre las diosas. No sólo termina con un empate, sino que Zatz rompe con Acat delante de Maya. ¡Es una telenovela mesoamericana!

## A NEW ALLY

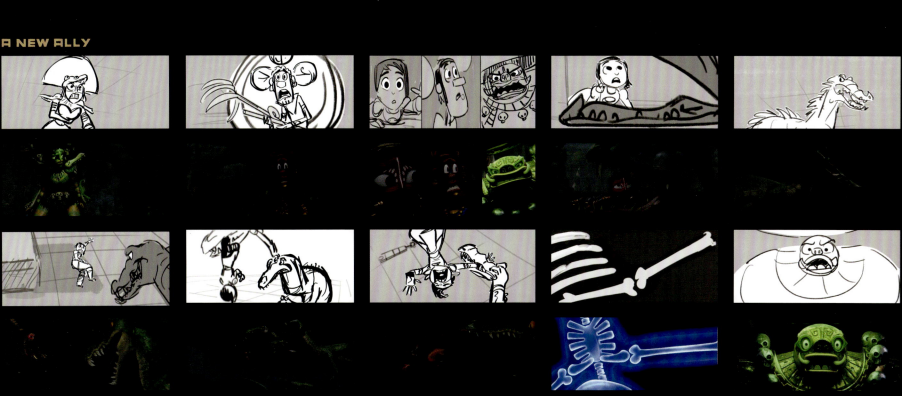

*The Book of Life* alum, Nick Bakker, beautifully boarded this emotional turn as Cipactli, in her gator monster form, makes the choice to help Maya. The X-Ray moments were all inspired by the Sonny Chiba movie, *The Street Fighter*.

Nick Bakker del Libro de la Vida, creó este bellísimo giro emocional en el que Cipactli, en su forma de caimán, escoge ayudar a Maya. Los momentos de rayos x se inspiran en Sonny Chiba en la película Street Fighter.

# GREAT BALLS OF FUEGO

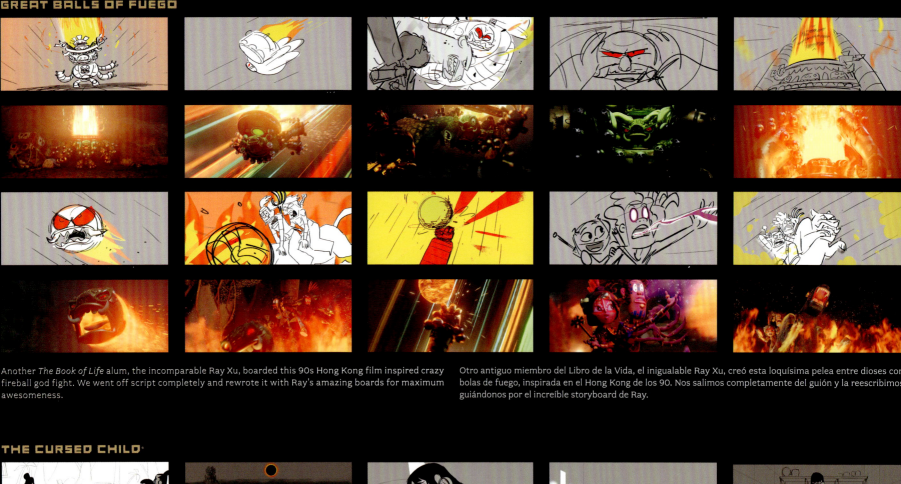

Another *The Book of Life* alum, the incomparable Ray Xu, boarded this 90s Hong Kong film inspired crazy fireball god fight. We went off script completely and rewrote it with Ray's amazing boards for maximum awesomeness.

Otro antiguo miembro del Libro de la Vida, el inigualable Ray Xu, creó esta loquísima pelea entre dioses con bolas de fuego, inspirada en el Hong Kong de los 90. Nos salimos completamente del guión y la reescribimos guiándonos por el increíble storyboard de Ray.

# THE CURSED CHILD

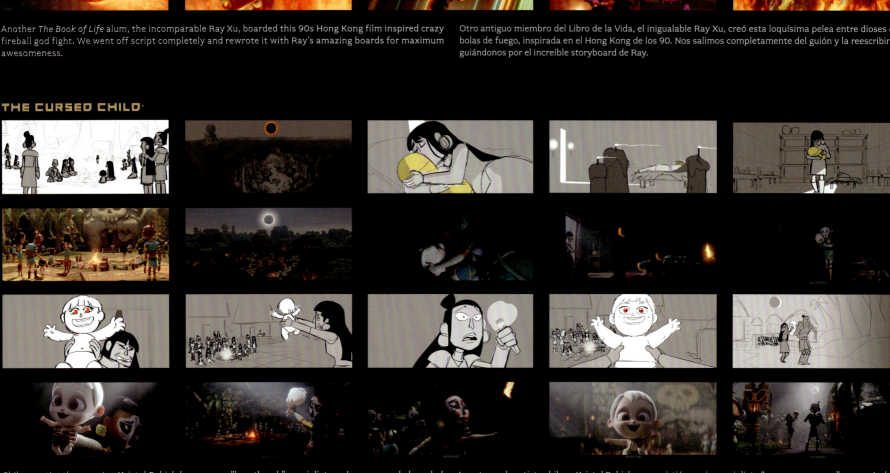

Chilean artist the amazing Kristal Babich became my "heartbreak" specialist as she gorgeously boarded most of our most difficult emotional deaths. The birth of baby Chimi as her mother dies and her village exiles her is just that, heartbreaking.

La estupenda artista chilena Kristal Babich se convirtió en mi especialista "rompe corazones", encargándose de las muertes más duras y emocionales. El nacimiento de Chimi bebe, tras la muerte de su madre, habiendo sido exiliada, es muy duro.

# THE TEA PARTY

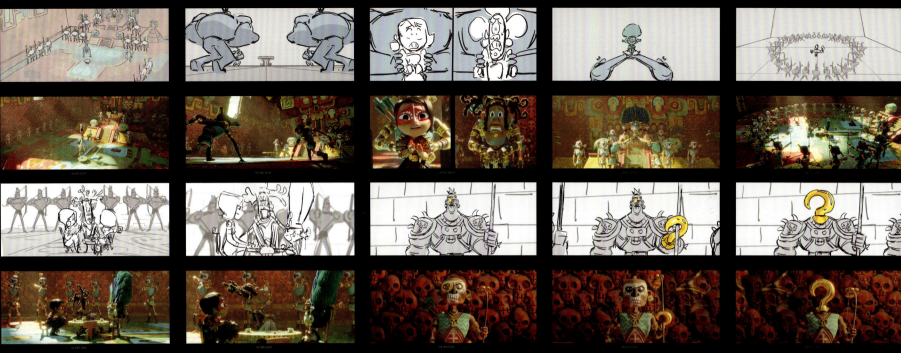

The incredible Felix Chang, hailing from China, turned this simple tea party into an acrobatic visual spectacle with perhaps one of our most surreal visual gags with an archer with a hook head.

El increíble Felix Chang, de China, convirtió esta simple fiesta del té en un espectáculo acrobático visual con uno de nuestros gags visuales más surrealistas, con una arquera con una cabeza enganchada.

# AN UNEASY ALLIANCE

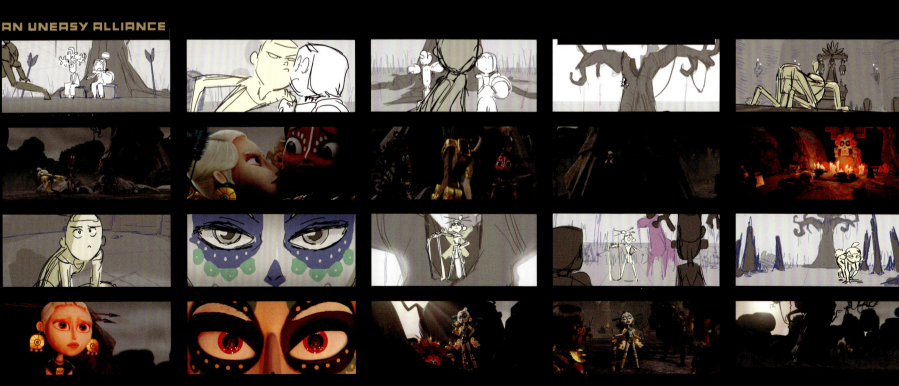

Hailing from France, the hilariously talented Florent Lagrange boarded one of the most elegant and beautiful moments as Chimi lovingly put on her skull face paint and finally became herself.

El francés Florent Lagrange, con su desbordante talento, creó uno de los momentos más bellos y elegantes cuando Chimi, de manera adorable, se pone su pintura facial y se convierte, finalmente, en ella misma.

# THE CLIFFS OF REGRET

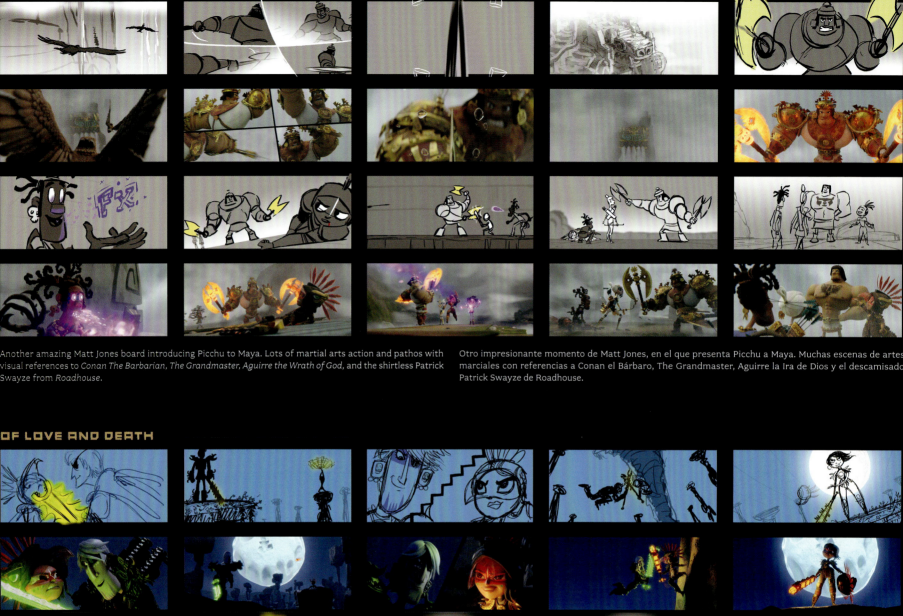

Another amazing Matt Jones board introducing Picchu to Maya. Lots of martial arts action and pathos with visual references to *Conan The Barbarian, The Grandmaster, Aguirre the Wrath of God,* and the shirtless Patrick Swayze from *Roadhouse.*

Otro impresionante momento de Matt Jones, en el que presenta Picchu a Maya. Muchas escenas de artes marciales con referencias a Conan el Bárbaro, The Grandmaster, Aguirre la Ira de Dios y el descamisado Patrick Swayze de Roadhouse.

# OF LOVE AND DEATH

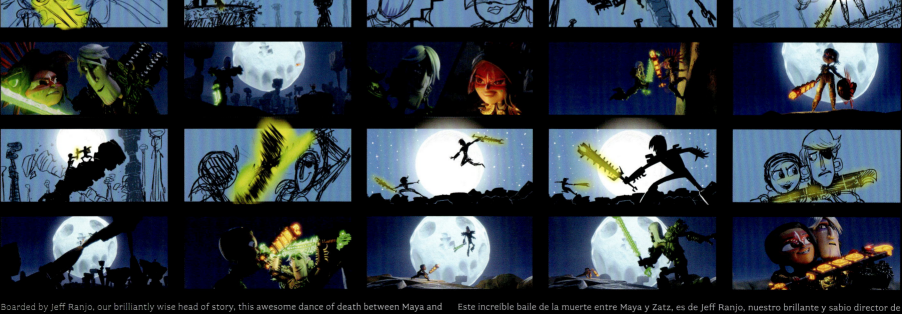

Boarded by Jeff Ranjo, our brilliantly wise head of story, this awesome dance of death between Maya and Zatz had to be fun, romantic, and dangerous like a first date in Mexico.

Este increíble baile de la muerte entre Maya y Zatz, es de Jeff Ranjo, nuestro brillante y sabio director de historia. La escena tenía que ser divertida, romántica y peligrosa como una primera cita en México.

# TILL DEATH DO US PART

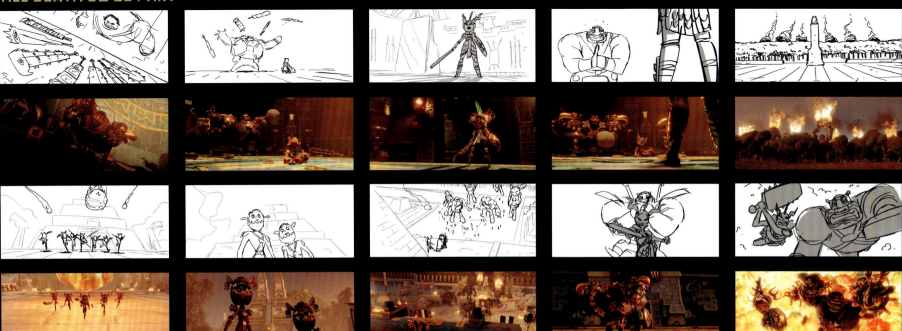

Action packed boards by Ricardo Curtis (the head of story from *The Book of Life*), this epic and hilarious moment was about the king and queen rekindling their love and lust for battle.

Estas escenas llenas de acción son de Ricardo Curtis (el director de historia del Libro de la Vida). Este momento épico e hilarante cuenta cómo el rey y la reina reavivan su amor y su lujuria para la pelea.

# CHIMI VS CHIVO

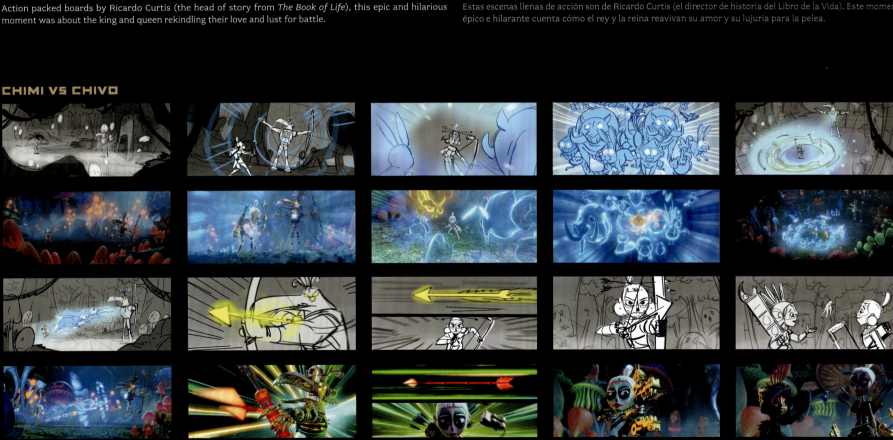

Boarding from Luxembourg, the amazing Gaelle Beerens really nailed the balance between the physically external and philosophically internal fight between Chimi and Vucub. All staged to look like a really emotional and heartfelt match in *Street Fighter 2*.

Llegada desde Luxemburgo, la increíble Gaelle Beerens, realmente logró el equilibrio entre la lucha física externa y filosóficamente interna Chimi y Vucub. Todo organizado para que parezca un combate realmente emotivo y sincero en Street Fighter 2.

# CHAPTER 1: QUINCEAÑERA  Colorscript by Paul Sullivan

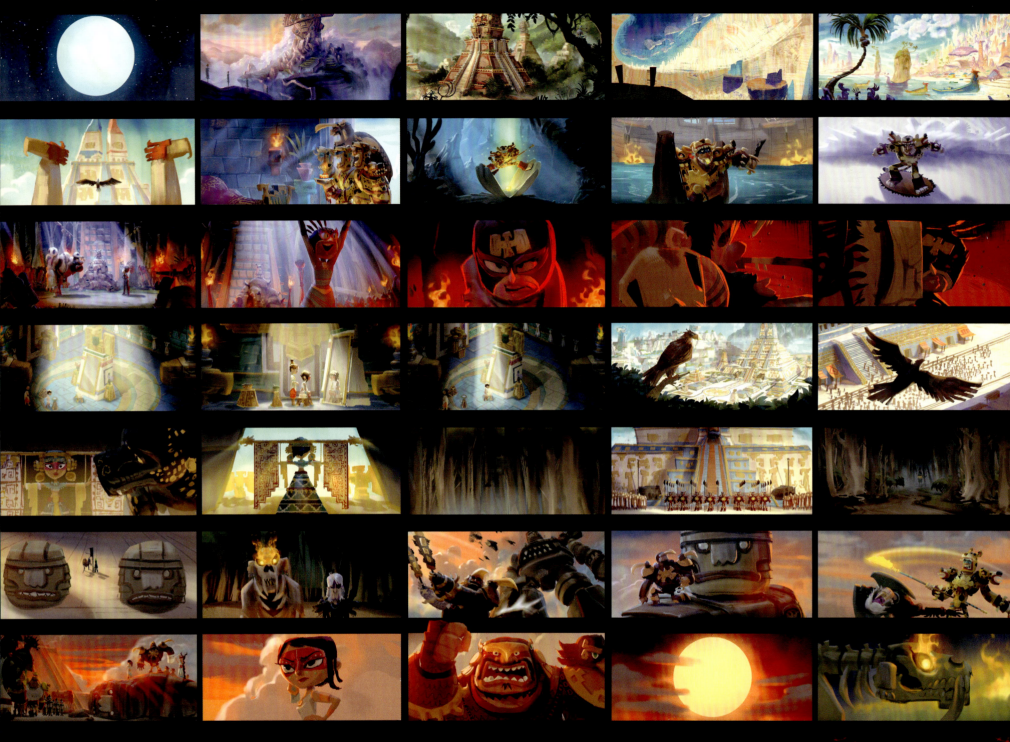

For this introductory chapter, we aimed for heroic and happy colors to be variations of blue and other cool colors. Teca always had a blue sky to sell the kingdom's stability. Once Maya shows up in the fighting pit the colors become very warm and fiery just like her inner fire. Red becomes the color of danger and the dark gods. It's especially red when Zatz walks into the Underworld and we introduce Lord Mictlan.

Para este capítulo de presentación, buscamos colores alegres y heroicos con tonalidades azules y otros tonos fríos. El cielo de Teca siempre es azul, como reflejo de la estabilidad del reino. Cuando Maya aparece en la pelea, los colores se vuelven más cálidos y ardientes, como su fuego interior. El rojo se vuelve el color del peligro y de los dioses oscuros. Cuando Zatz se adentra en el Inframundo, es especialmente rojo, y es ahí cuando presentamos al Dios Mictlan.

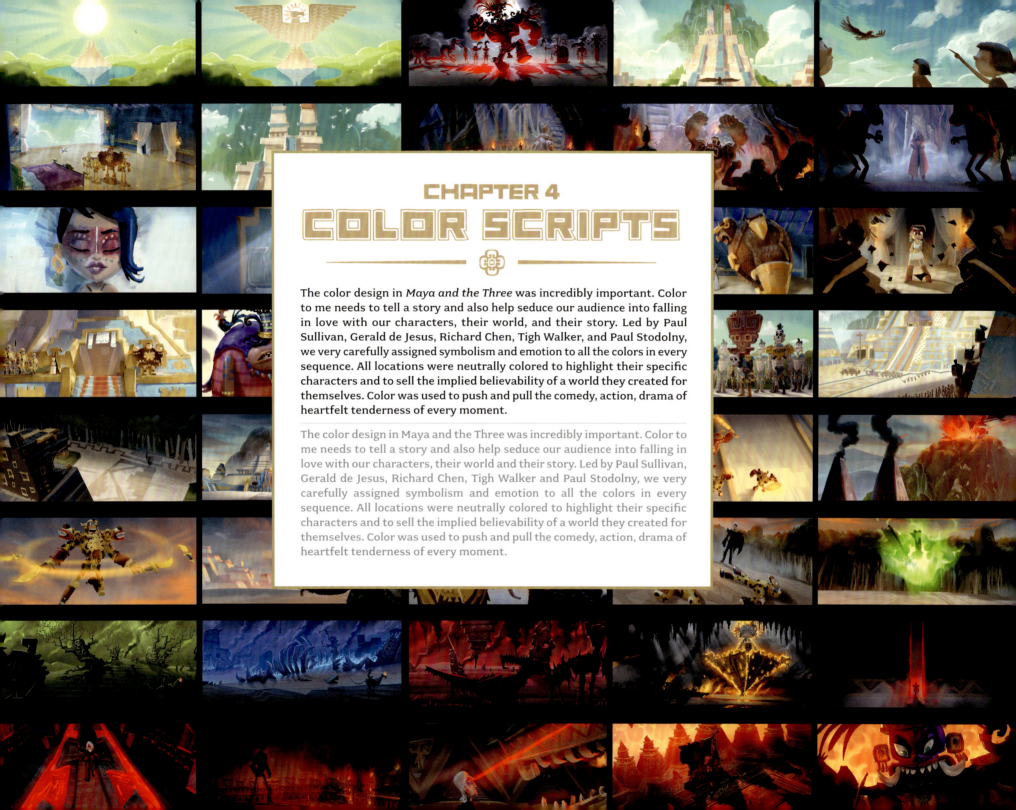

# CHAPTER 4
# COLOR SCRIPTS

The color design in *Maya and the Three* was incredibly important. Color to me needs to tell a story and also help seduce our audience into falling in love with our characters, their world, and their story. Led by Paul Sullivan, Gerald de Jesus, Richard Chen, Tigh Walker, and Paul Stodolny, we very carefully assigned symbolism and emotion to all the colors in every sequence. All locations were neutrally colored to highlight their specific characters and to sell the implied believability of a world they created for themselves. Color was used to push and pull the comedy, action, drama of heartfelt tenderness of every moment.

The color design in Maya and the Three was incredibly important. Color to me needs to tell a story and also help seduce our audience into falling in love with our characters, their world and their story. Led by Paul Sullivan, Gerald de Jesus, Richard Chen, Tigh Walker and Paul Stodolny, we very carefully assigned symbolism and emotion to all the colors in every sequence. All locations were neutrally colored to highlight their specific characters and to sell the implied believability of a world they created for themselves. Color was used to push and pull the comedy, action, drama of heartfelt tenderness of every moment.

# CHAPTER 2: THE PROPHECY Colorscript by Paul Sullivan, Bryan Lashelle, and Elise Hatheway

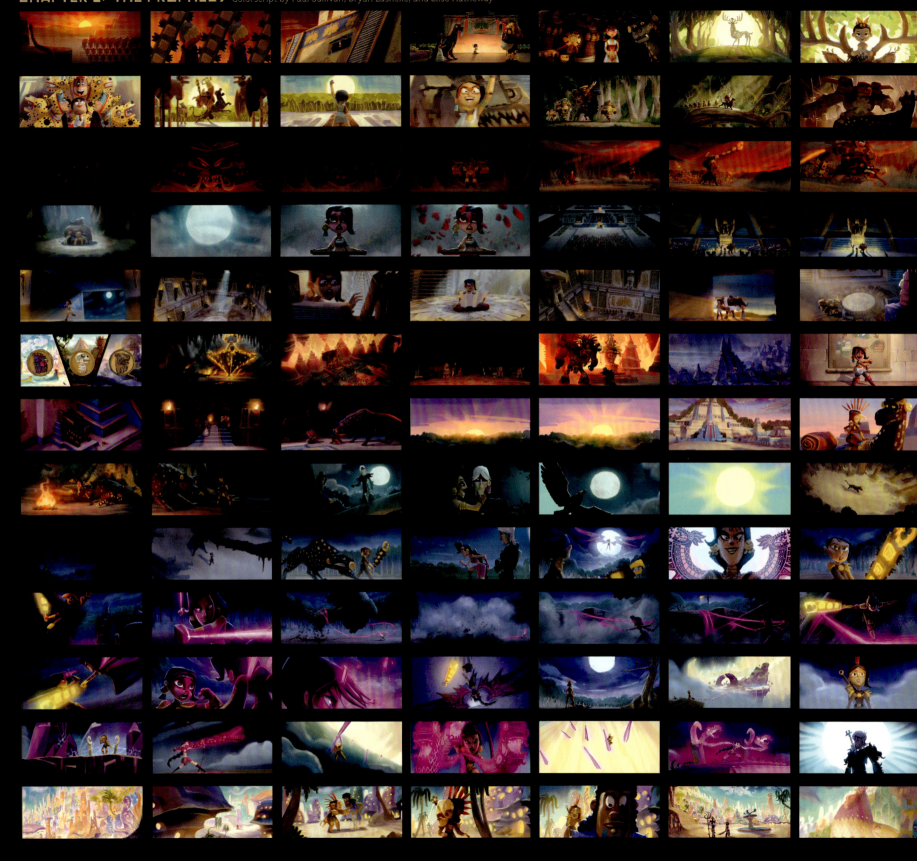

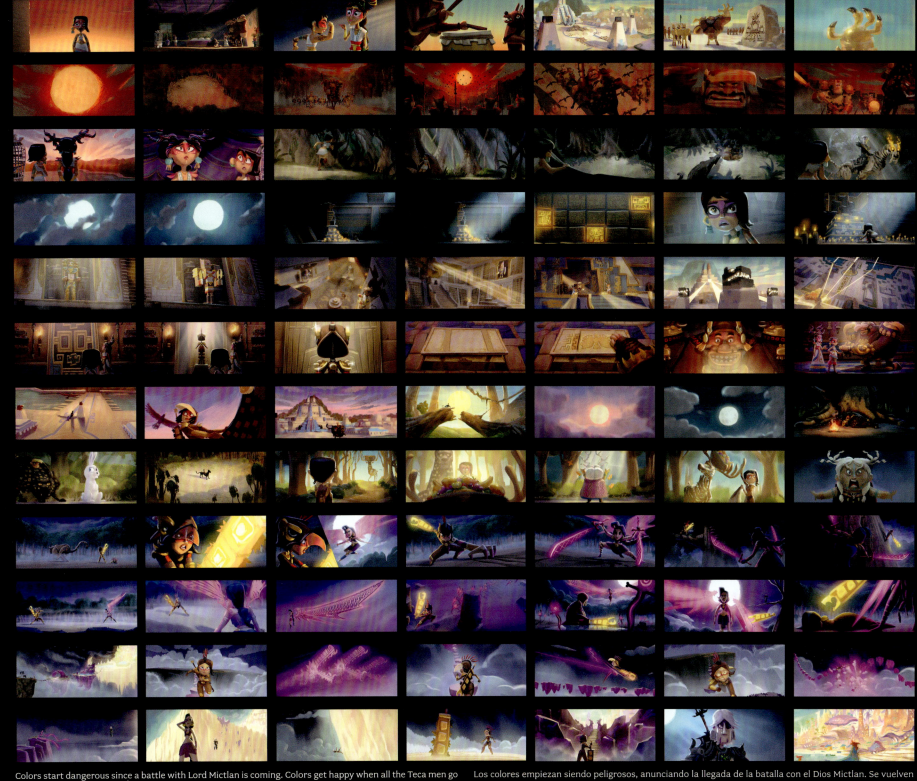

Colors start dangerous since a battle with Lord Mictlan is coming. Colors get happy when all the Teca men go off. Then super red when Lord Mictlan defeats them. The funeral is a sad blue. The sun slowly comes back up after Maya figures out the real prophecy and goes off on her journey and meets Ah Puch. Once Acat shows up it becomes night as Maya has to literally fight her way back into the light.

Los colores empiezan siendo peligrosos, anunciando la llegada de la batalla con el Dios Mictlan. Se vuelven más alegres cuando los hombres de Teca se marchan. Luego muy rojos, cuando el Dios Mictlan los derrota. El funeral es de un azul triste. El sol vuelve lentamente cuando Maya descubre la profecía real, se desvía de su camino y se encuentra con Ah Puch. Cuando aparece Acat, se hace abruptamente de noche, pues Maya tiene que, literalmente, luchar por volver a la luz.

# CHAPTER 3: THE ROOSTER, RICO'S BACK STORY
Colorscript by Gerald de Jesus, Elise Hatheway, and Paige Woodward

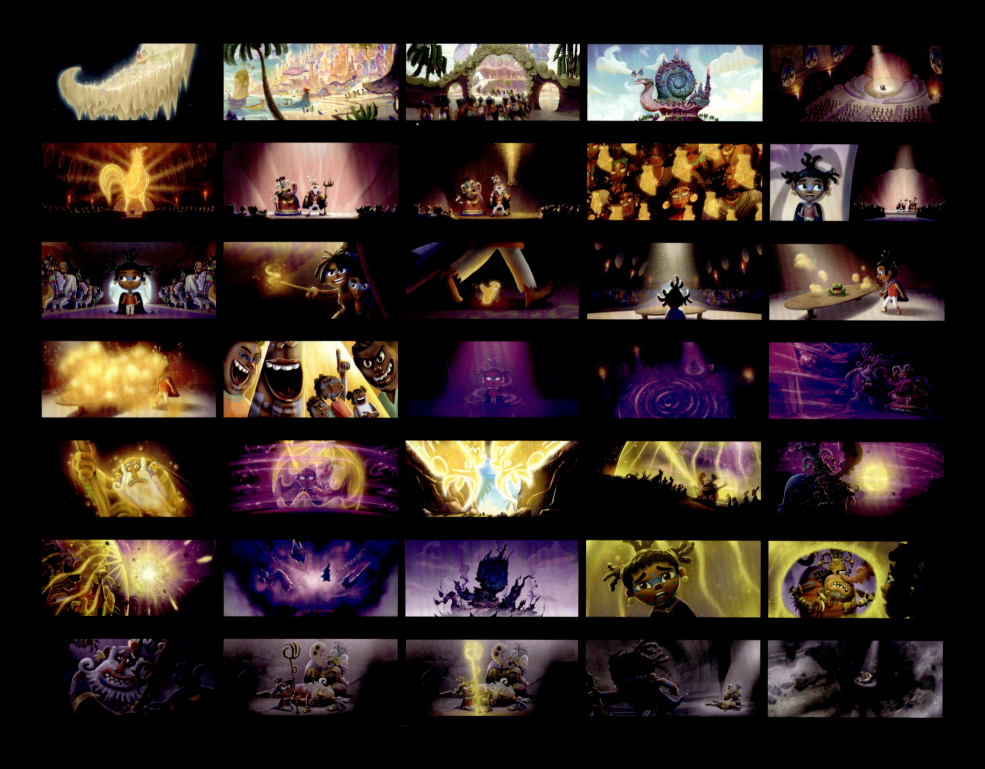

Chapter three begins with festive and happy colors for Rico's back story inside the Luna Island Academy. Little Rico gets humiliated and he unfortunately unleashes purple Peasant Magic, which he can't control. Chaos ensues! The Gran Brujo tries to save him using yellow Academia Magic but pays for it with his life. After that tragic moment, all the colors leave as little Rico's world crumbles.

El capítulo tres empieza con colores festivos y alegres, por la historia de Ricco en la academia de Isla Luna. El pequeño Ricco es humillado y, con mala fortuna, desata la Magia Callejera púrpura. No la puede controlar. ¡Reina el caos! El Gran Brujo intenta salvarle con la Magia Académica amarilla, pero lo paga con su vida. Tras este trágico incidente, el mundo del pequeño Ricco se desmorona y los colores desaparecen.

# CHAPTER 3: THE ROOSTER, MAYA AND RICO TEAM UP
*Colorscript by Gerald de Jesús, Elise Hatheway, and Paige Woodward*

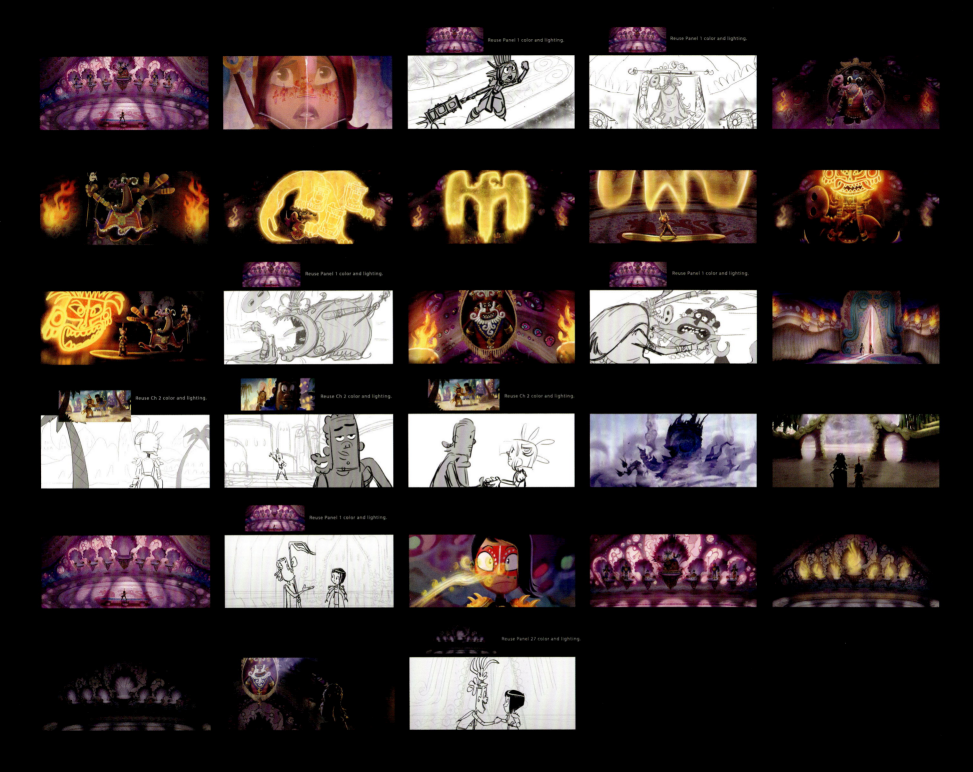

Even if Rico is not inside the Luna Island Council, we wanted his purple colors everywhere as Maya confronts the Gran Bruja. The leader of the council uses yellow magic to intimidate Maya. Once Maya and Rico team up, their journey starts in a very sad desaturated place to tie it back to Rico's back story. It will now be up to him

Aunque Rico no se encuentra en el consejo de Isla Luna, queríamos que sus colores púrpura estuvieran por todas partes mientras Maya se enfrenta a la Gran Bruja. El líder del consejo utiliza la magia amarilla para intimidar a Maya. Cuando Maya y Rico deciden unirse, su camino empieza con tonos tristes y apagados, para

# CHAPTER 3: THE ROOSTER, MAYA AND RICO VERSUS CIPACTLI AND CABRAKAN
Colorscript by Gerald de Jesus, Elise Hatheway, and Paige Woodward

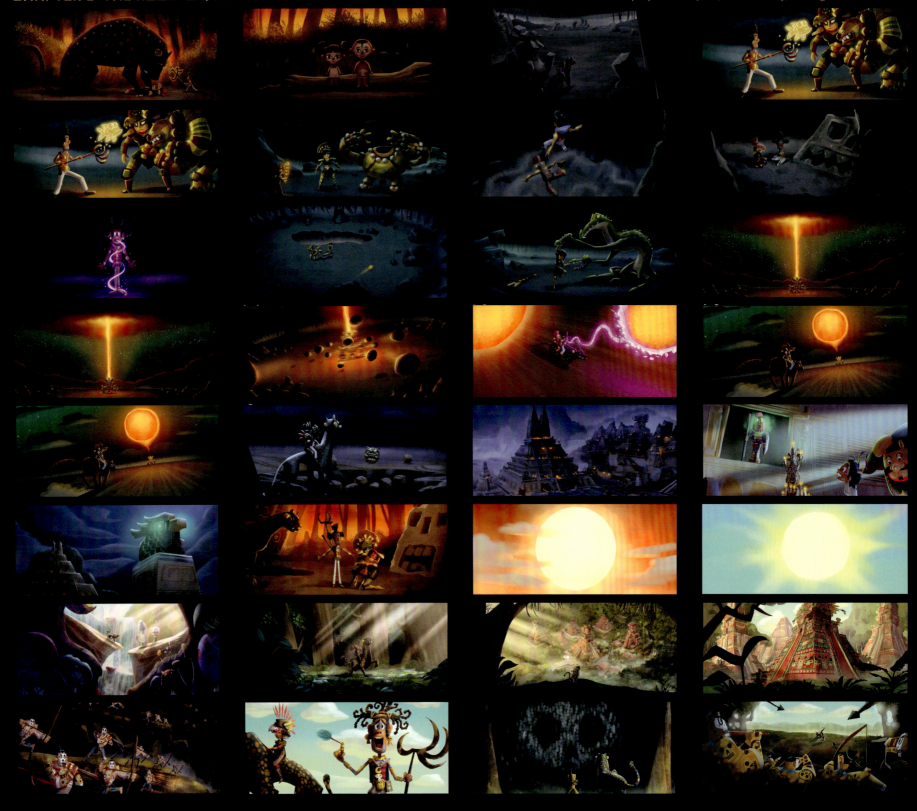

We wanted this god fight to start at night and be cold to give the gods the home court advantage and sell the idea that Maya and Rico were outmatched. Once they win, the warm sun colors return.

Queríamos que esta pelea de dioses empezara de noche y con tonos fríos, para dar la impresión de que los dioses jugaban en casa, y que Maya y Rico iban a perder. Cuando ganan, vuelven los tonos soleados.

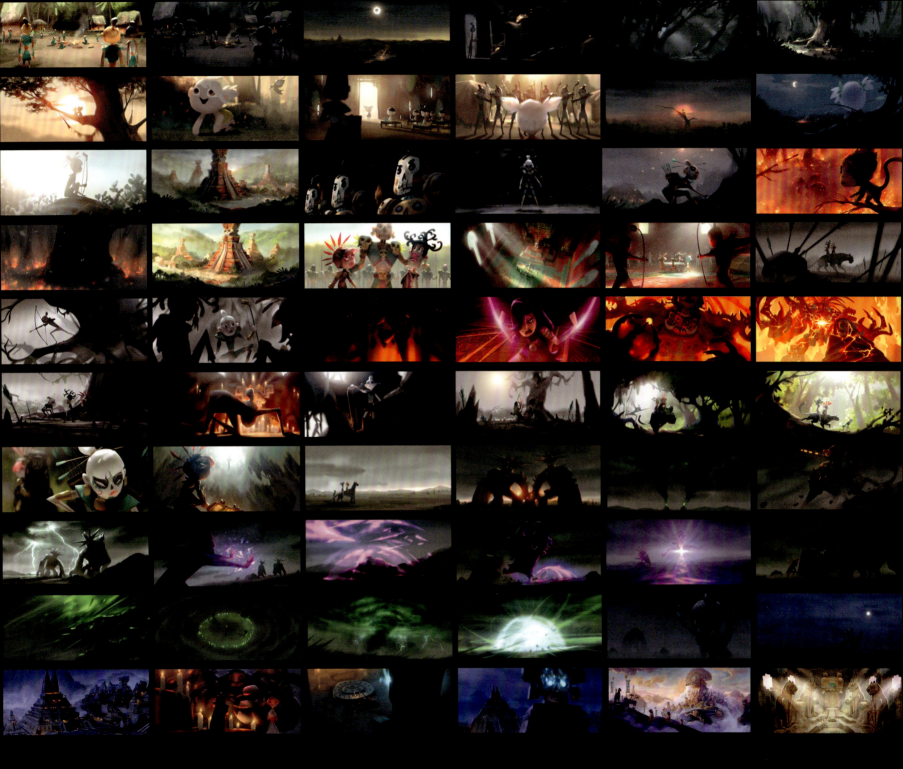

Chapter four begins with the emotional birth of Chimi. Her first story colors are warm and kind to represent her innocence and the love from her mother. Once her village banishes her, the colors in her story get desaturated to represent her anger and sadness. Then, everything explodes in warm colors with the fire in the jungle. After that, her whole world loses all color. It's not until she teams up with Maya, Chiapa, and Rico to defeat Hura and

El capítulo cuatro empieza con el emotivo nacimiento de Chimi. Los primeros colores de su historia son cálidos y amables, para representar su inocencia y el amor de su madre. Cuando su pueblo le destierra, los colores se apagan, para mostrar su rabia y su tristeza. Entonces, con el fuego de la jungla, los colores explotan en tonalidades cálidas. Después, todo su mundo pierde el color. El color cálido no vuelve a su vida hasta que se

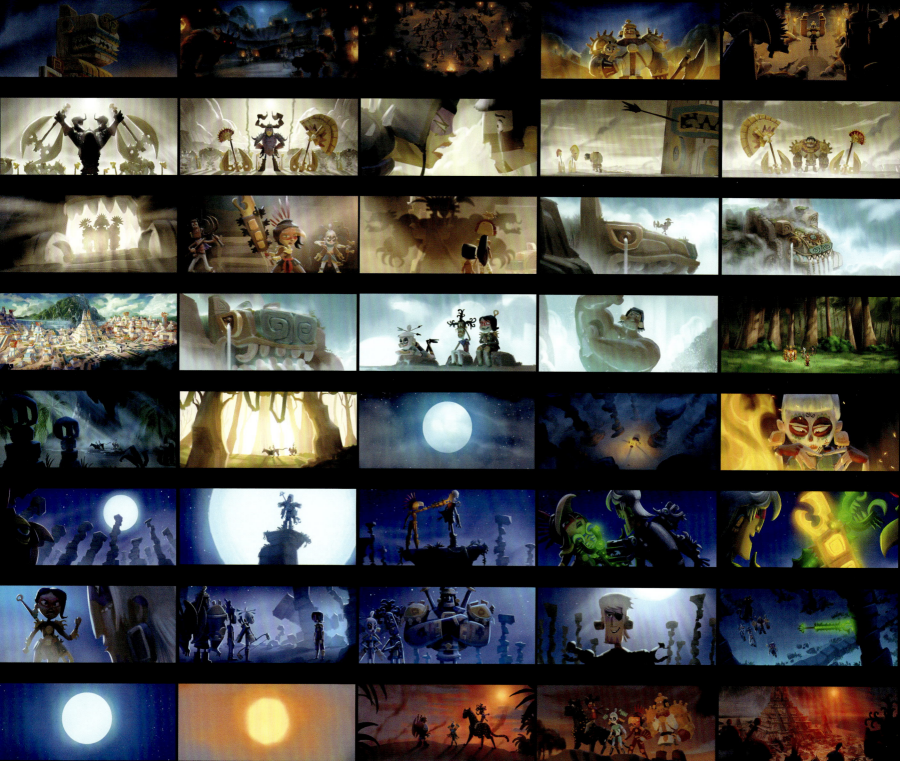

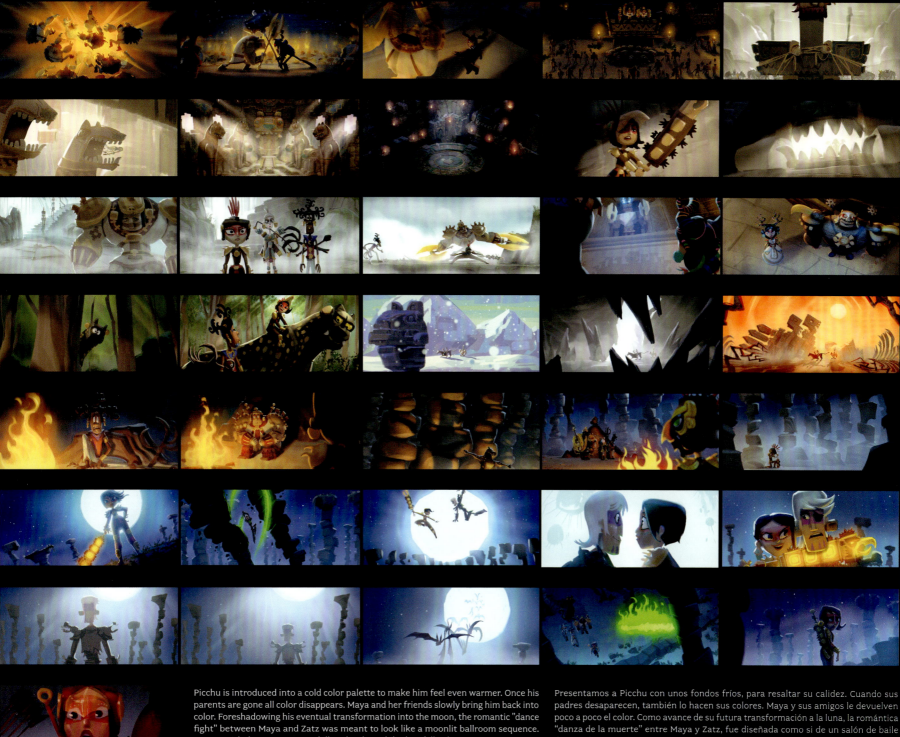

Picchu is introduced into a cold color palette to make him feel even warmer. Once his parents are gone all color disappears. Maya and her friends slowly bring him back into color. Foreshadowing his eventual transformation into the moon, the romantic "dance fight" between Maya and Zatz was meant to look like a moonlit ballroom sequence. Except with dancers trying to kill each other while they fall in love.

Presentamos a Picchu con unos fondos fríos, para resaltar su calidez. Cuando sus padres desaparecen, también lo hacen sus colores. Maya y sus amigos le devuelven poco a poco el color. Como avance de su futura transformación a la luna, la romántica "danza de la muerte" entre Maya y Zatz, fue diseñada como si de un salón de baile iluminado por la luz de la luna. Salvo por el hecho de que los bailarines intentan matarse el uno al otro mientras se enamoran.

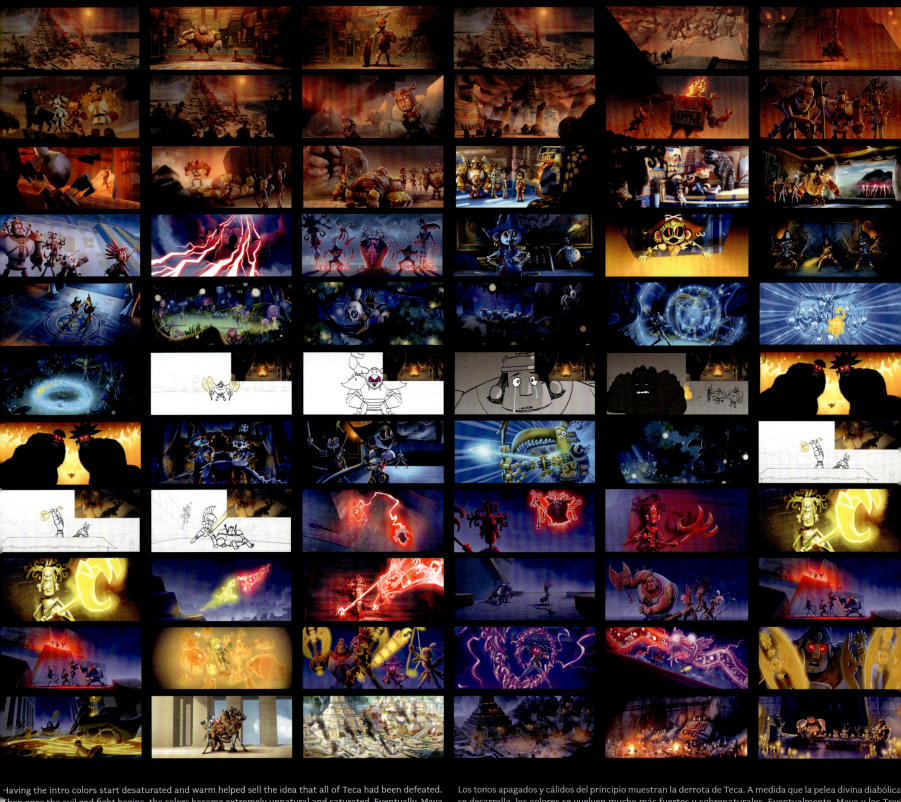

Having the intro colors start desaturated and warm helped sell the idea that all of Teca had been defeated. Then once the evil god fight begins, the colors become extremely unnatural and saturated. Eventually, Maya and the Three win the battle and the colors return to normal and again become very organic. The episode ends

Los tonos apagados y cálidos del principio muestran la derrota de Teca. A medida que la pelea divina diabólica se desarrolla, los colores se vuelven mucho más fuertes y sobrenaturales. Eventualmente, Maya y los Tres ganan la batalla, los colores vuelven a la normalidad y a sus tonos naturales. El episodio termina con una noche

# CHAPTER 7: THE DIVINE GATE
*Colorscript by Paul Sullivan, Bryan Lashelle, Elise Hatheway, Paige Woodward, and Gosia Arska*

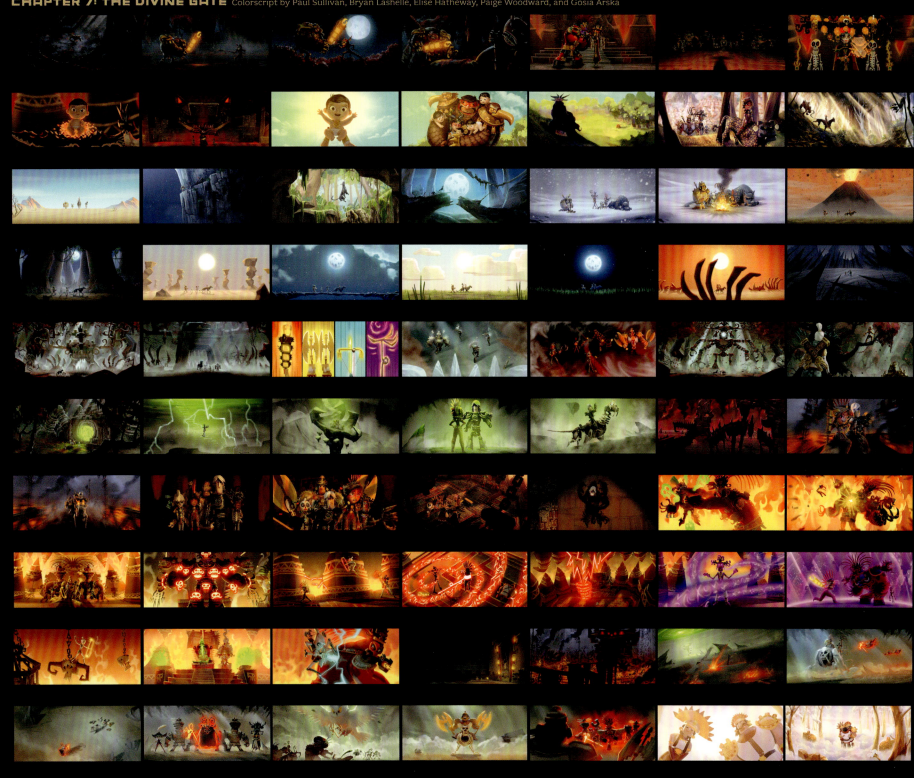

This episode begins with King Teca and Lady Micte in "nightclub" lighting. Then Maya is born into the reds of Mictlan's throne room. Then a very colorful montage to arrive at the Divine Gate. Since it's the gate to the Underworld, we wanted the colors to feel very eerie and unnatural. Once they are through they enter a world of dangerous reds as Maya finally returns to Mictlan's throne room. We end on a light heaven as Picchu is heroically reunited with his parents.

El episodio empieza con Rey Teca y la Diosa Micte entre luces de "discoteca". Maya nace con los tonos rojizos del trono de Mictlan. Después, aumentan los colores hasta llegar a la Puerta Divina. Como es la puerta al Inframundo, queríamos que los colores fuesen espeluznantes y sobrenaturales. Cuando terminan, entran en un mundo de rojos peligrosos y Maya vuelve al trono de Mictlan. Terminamos con una luz divina, en el heroico reencuentro de Picchu con sus padres.

# CHAPTER 8: THE BAT AND THE OWL
Colorscript by Paul Sullivan, Bryan Lashelle, Elise Hatheway, Gosia Arska, and Paige Woodward

This chapter begins with Zatz's tragic backstory. Born into a violent world of dangerous reds, Zatz's mother sacrifices herself using a little blue to save her baby and husband. Once they are safe, the colors are cold and somber to acknowledge Picchu's death. When Maya and Zatz kiss for the first time, the colors warm up just a little. Then, when Maya and her mother finally reunite everything warms up. Then, we go into a colorful montage as all the kingdoms are recruited. The chapter ends back in dangerous reds as Mictlan finally reaches Teca and the final battle begins.

Este capítulo empieza con la trágica historia de Zatz. Nacido en un mundo violento de tonos rojizos, la madre de Zatz se sacrifica y salva a su bebe y a su marido. Cuando ellos vuelven a estar seguros, los colores se vuelven fríos y sobrios, para mostrar la muerte de Picchu. Cuando Maya y Zatz se besan por primera vez, los colores se vuelven un poquito más cálidos. Cuando Maya y su madre se reencuentran, todos los colores se vuelven más cálidos. Entonces, a medida que todos los reinos se van uniendo, pasamos a un colorido montaje de todos ellos. El capítulo termina con un color rojo y peligroso de nuevo, cuando Mictlan llega a Teca y empieza la batalla final.

# CHAPTER 9: THE SUN AND THE MOON
*Colorscript by Paul Sullivan and Gerald de Jesus*

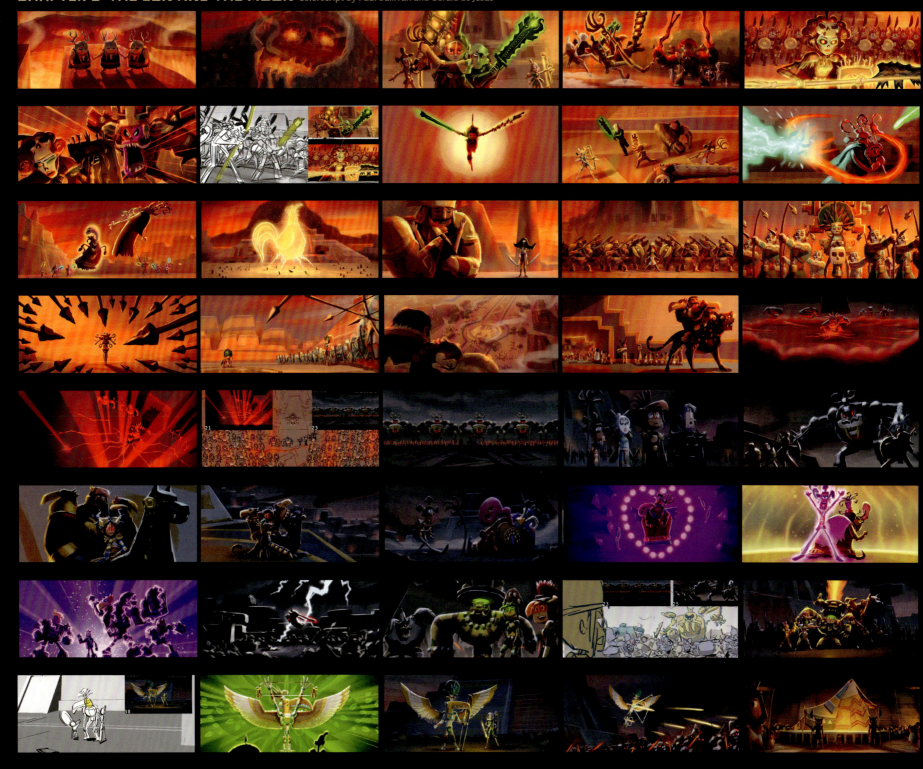

The epic conclusion to our series is one giant battle so we color scripted the whole thing like an epic movie. It begins with Mictlan's reds overpowering Maya and all her allies. Then once the forces of good triumph, everything gets dark and desaturated as Mictlan's undead army joins the battle. Our heroes fight back and bring warm colors back into the darkness of the fight.

Nuestra serie termina con una épica batalla final para la que orquestamos los colores como si fuera una película épica. Empieza con los rojos de Mictlan dominando sobre Maya y sus aliados. A medida que las fuerzas del bien van ganando, todo se oscurece y se apaga, mientras el ejército de los muertos vivientes de Mitclan se une a la batalla.

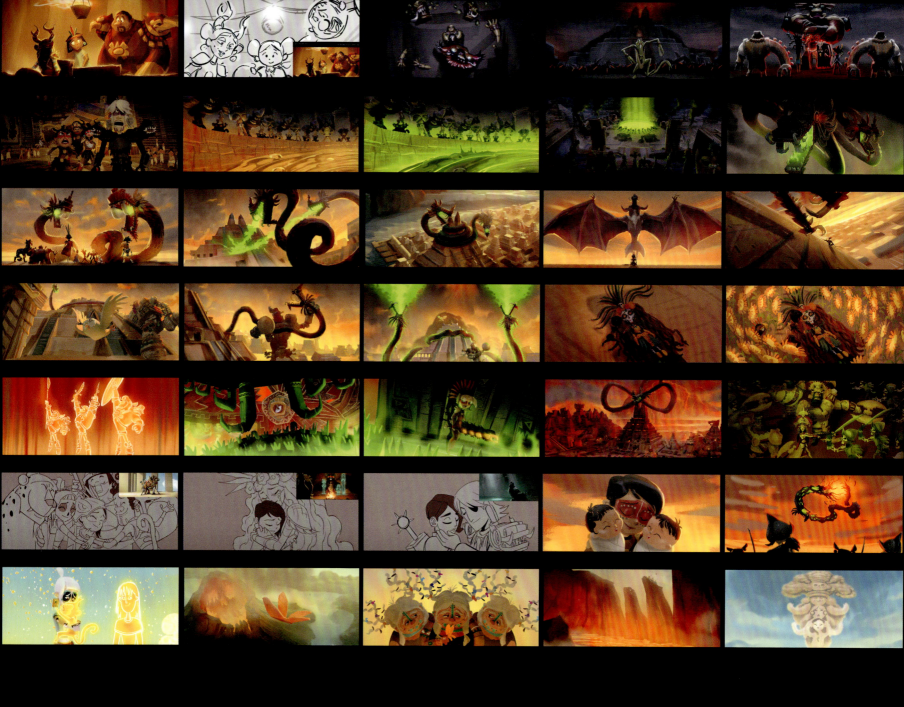

Mictlan eats all the gods' hearts and finally transforms into a giant two-headed serpent as the sky gets really red again and all is lost. Green becomes the color of Mictlan's power. Maya, riding Chiapa like a knight on a horse, faces all these reds and greens. She manages to get inside the serpent and just before the reds and greens can consume her, she makes her final sacrifice and saves the day. The golds and blues of Teca return as Maya becomes the warm sun. As the sun goes down on our story, like a candle, the light goes out and Maya sleeps triumphantly forever.

Mictlan devora los corazones de los dioses y se transforma en una serpiente de dos cabezas gigante, mientras el cielo se vuelve muy rojo de nuevo, y todo parece perdido. El verde se vuelve el color del poder de Mictlan. Maya, a lomos de Chiapa, como un caballero en su caballo, se enfrenta a todos estos rojos y verdes. Logra entrar en la serpiente y justo antes de que los rojos y los verdes se la coman, ella hace el sacrificio final y salva todo. Los tonos dorados y azules de Teca vuelven y Maya se convierte en el cálido sol. El sol baja en nuestra historia, se apaga suavemente como una vela, y Maya duerme triunfante para siempre.

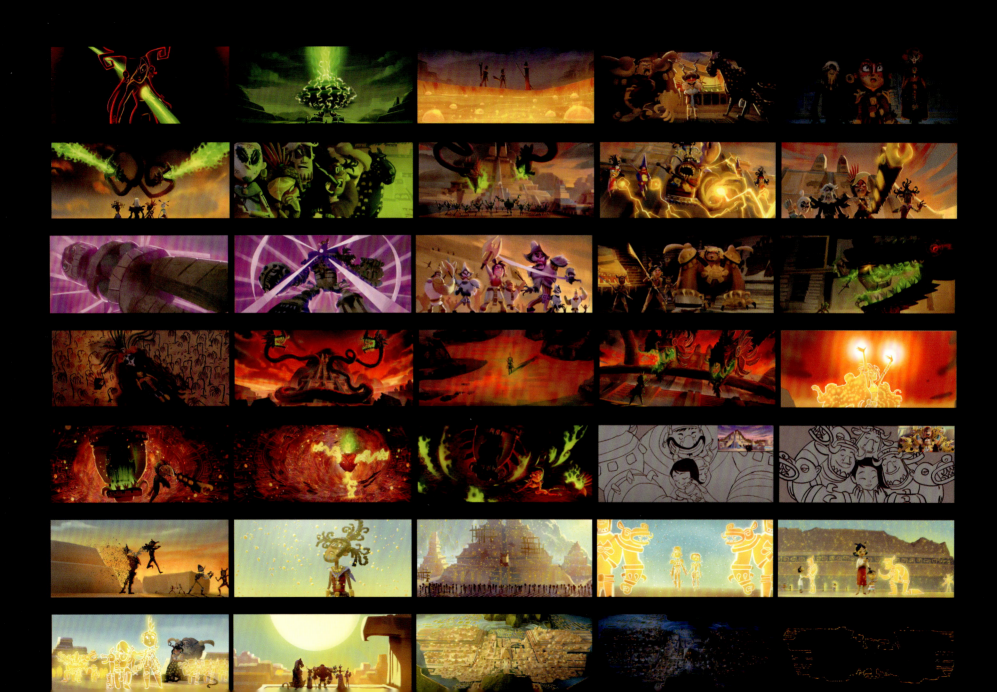

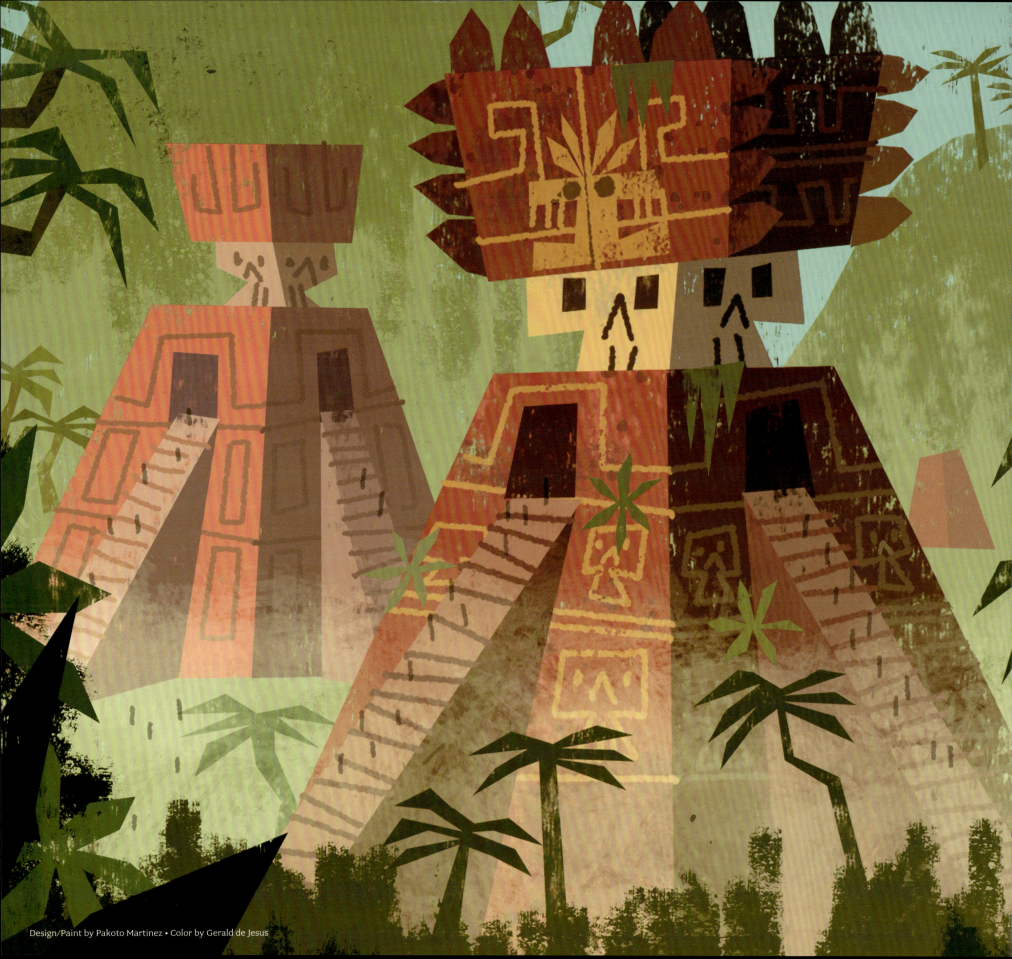
Design/Paint by Pakoto Martinez • Color by Gerald de Jesus

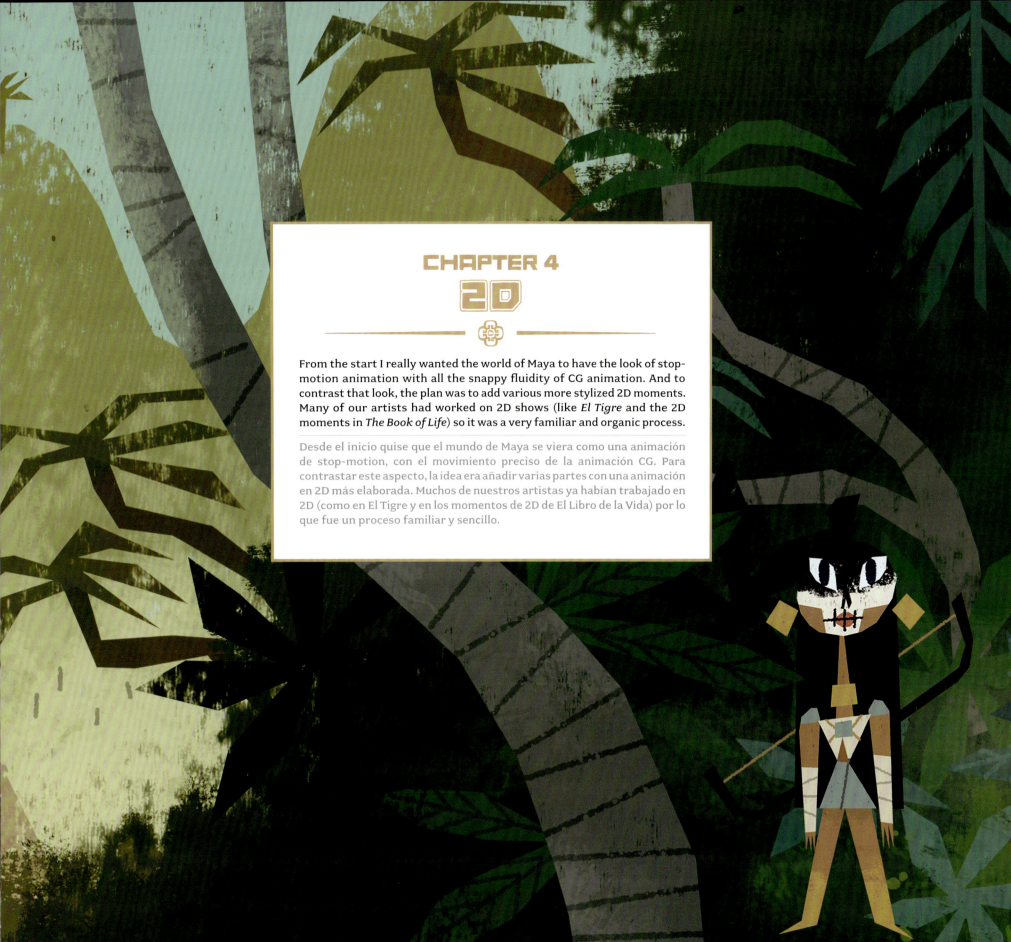

# CHAPTER 4
## 2D

From the start I really wanted the world of Maya to have the look of stop-motion animation with all the snappy fluidity of CG animation. And to contrast that look, the plan was to add various more stylized 2D moments. Many of our artists had worked on 2D shows (like *El Tigre* and the 2D moments in *The Book of Life*) so it was a very familiar and organic process.

Desde el inicio quise que el mundo de Maya se viera como una animación de stop-motion, con el movimiento preciso de la animación CG. Para contrastar este aspecto, la idea era añadir varias partes con una animación en 2D más elaborada. Muchos de nuestros artistas ya habían trabajado en 2D (como en El Tigre y en los momentos de 2D de El Libro de la Vida) por lo que fue un proceso familiar y sencillo.

## COLORSCRIPT – SKY TO DIVINE GATE

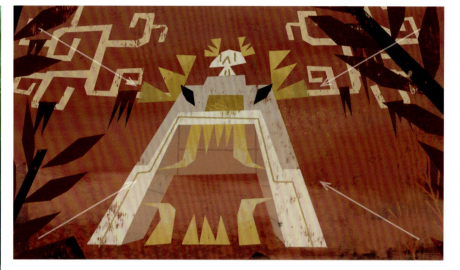

## THE 2D TECA PROPHECY INTRO

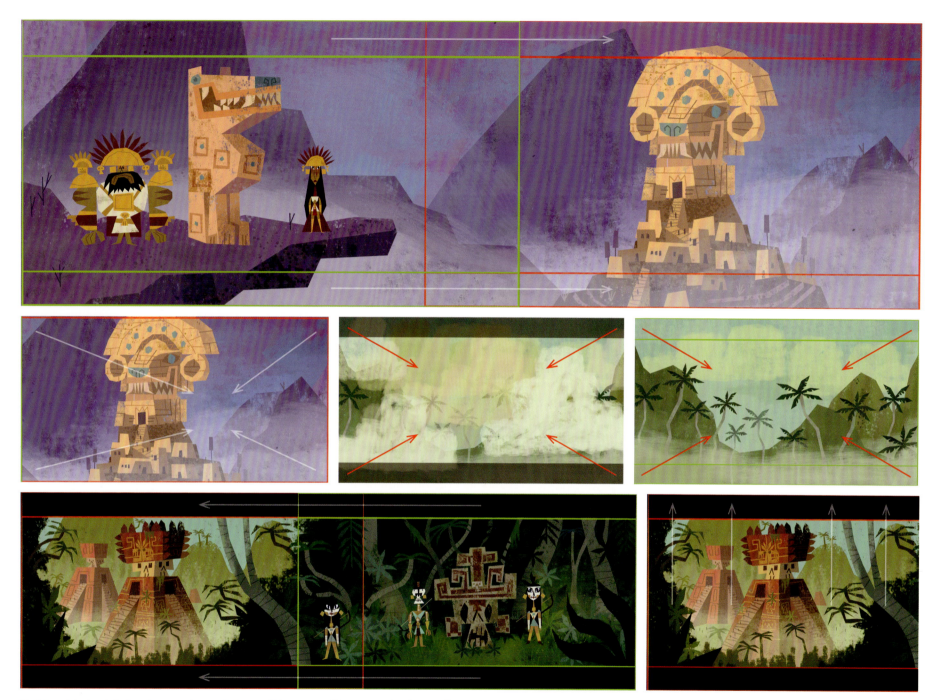

(Both Pages) Design/Paint by Pakoto Martinez • Color by Gerald de Jesus. Just like in many of my favorite films, we started Maya's story with a stylized 2D retelling of the Teca Prophecy which was boarded by Jeff Ranjo, uniquely designed by Pakoto Martinez, art directed by Gerald de Jesus, hand drawn animation by Charlie Bonifacio, and compositing by Chris Evans, Mark Phillips, and Shadi Didi. This moment takes you through the whole journey Maya will have to travel in order meet The Three and save the world.

Como en muchas de mis películas favoritas, empezamos la historia de Maya con una estilizada narración en 2D de la Profecía Teca, obra de Jeff Ranjo, diseñada maravillosamente por Pakoto Martínez, con Gerald de Jesus como director de arte, la animación de las manos de Charlie Bonifacio y la composición de Chris Evans, Mark Phillips y Shadi Didi. Este momento nos adentra en el viaje que Maya tendrá que emprender para salvar el mundo.

CHAPTER FIVE: 2D 199

## COLORSCRIPT - SKY TO LUNA ISLAND

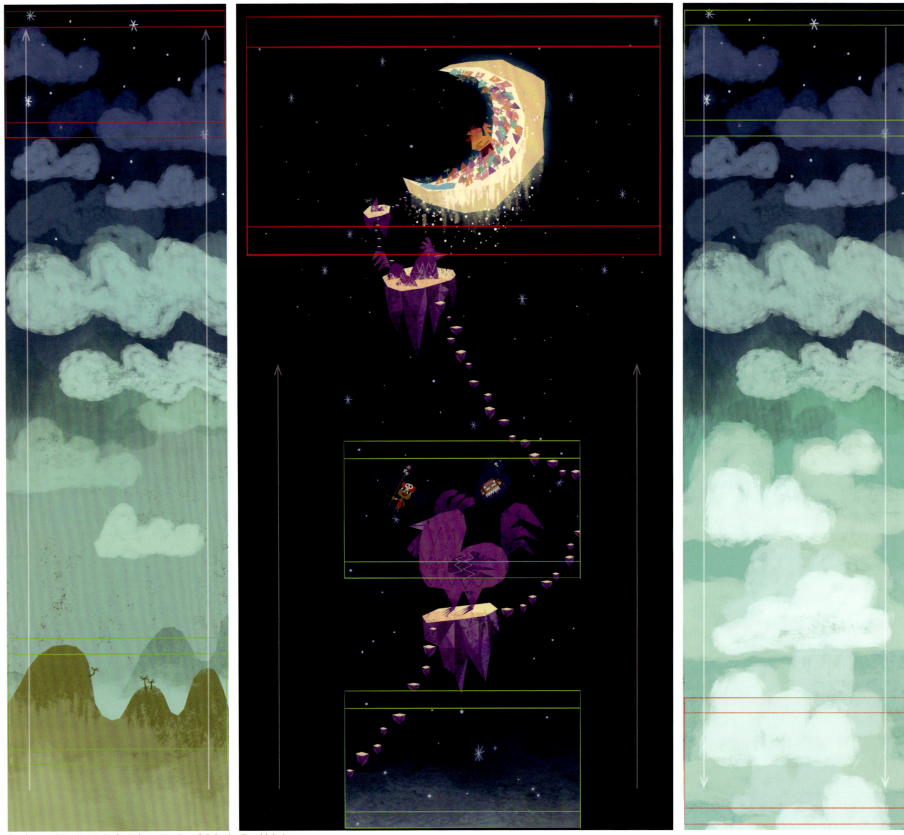

(Both Pages) Design/Paint by Pakoto Martinez * Color by Gerald de Jesus

200  THE ART OF MAYA AND THE THREE

COLORSCRIPT - TECA TO UNDERWORLD

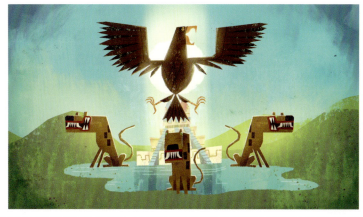
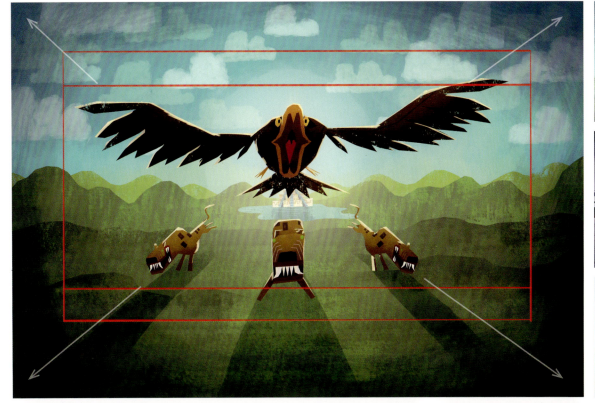

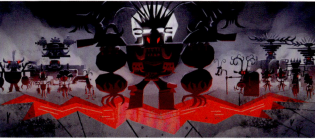
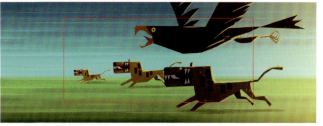
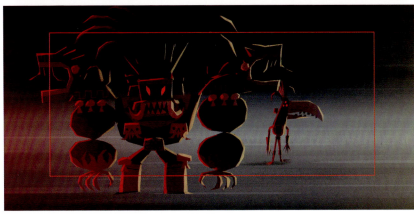
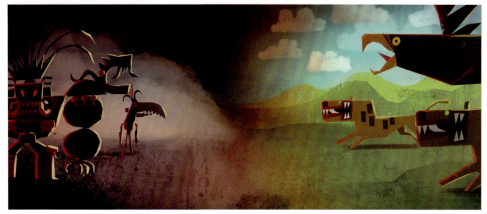

CHAPTER FIVE: 2D 201

## JAGUAR BROTHERS - THE GOLDEN PEARL

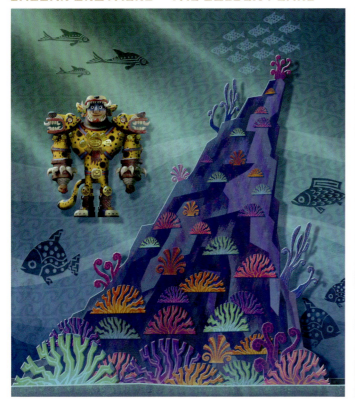
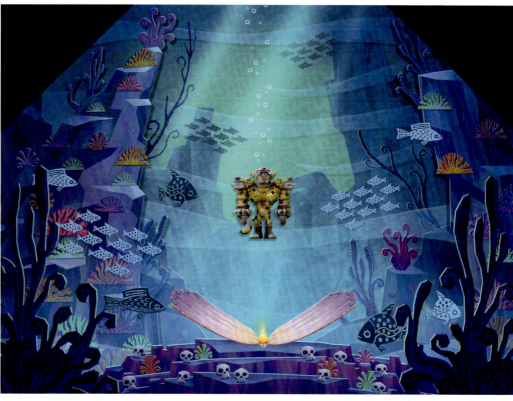
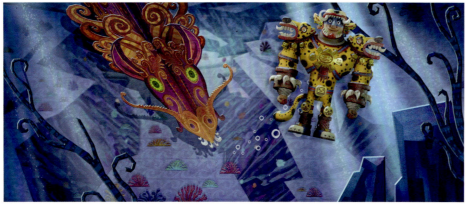

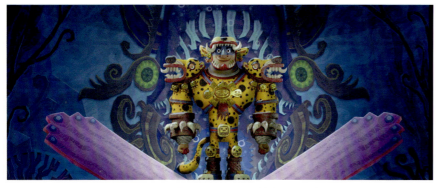

**Designs by Gerald de Jesus and Clayton Stillwell, Paint by Gerald de Jesus and Paige Woodward.** Inspired by opera sets, these fun action sequences had to sell how amazing and adventurous the brother's lives were outside of Teca to make Maya's life seem even more limited.

Inspiradas en escenarios de ópera, estas divertidas secuencias de acción tenían que mostrar lo maravillosas y arriesgadas que eran las vidas de los hermanos fuera de Teca, para dar la impresión de que la vida de Maya era más limitada.

# JAGUAR BROTHERS – THE PIRATE QUEEN'S EARRING AND THE MAJESTIC BIRD

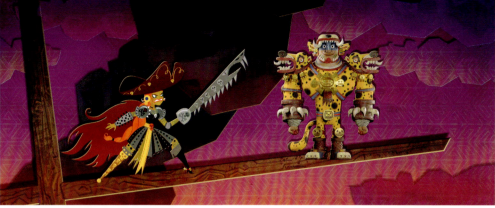
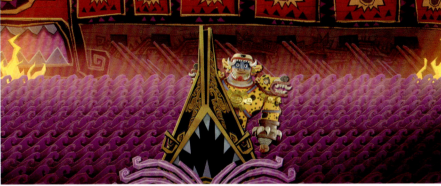

Design/Paint by Gerald de Jesus, and Clayton Stillwell • Character Design/Paint by Sandra Equihua and Dustin d'Arnault. Daggers having a summer fling with The Pirate Queen casually introduces the idea that in this magical world the Tecas have had contact with people from across the ocean.

La aventura veraniega de Dagas con la Reina Pirata deja entrever cómo en nuestro mundo de fantasía, los Teca han tenido contacto con pueblos de más allá del océano.

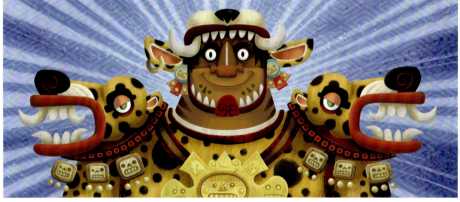

Design/Paint by Gerald de Jesus and Clayton Stillwell

## CHIBI MAYA JOURNEY

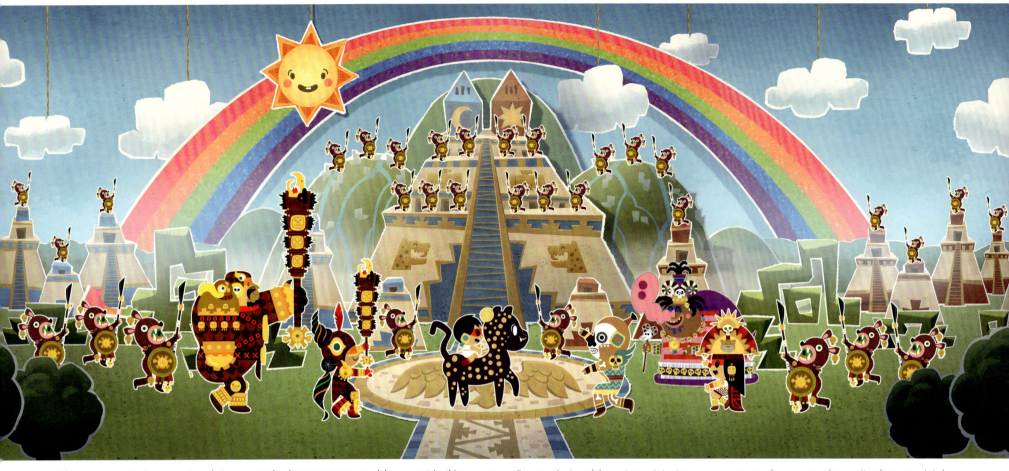

Like any teenager trying to convince their parents to let them go on a crazy and dangerous trip, this sequence was meant to reflect Maya's lie to her parents as to how safe and easy her journey would be.

Como cualquier adolescente que intenta convencer a sus padres para que le permitan hacer un viaje loco y peligroso, esta secuencia debía mostrar la mentira de Maya a sus padres, como indicio de lo inseguro y difícil que sería su viaje.

(Both Pages) Story Concept by Kristal Babich • Environment Paint/Color by Amanda Li and Gerald de Jesus • Character Design/Color by Sandra Equihua.

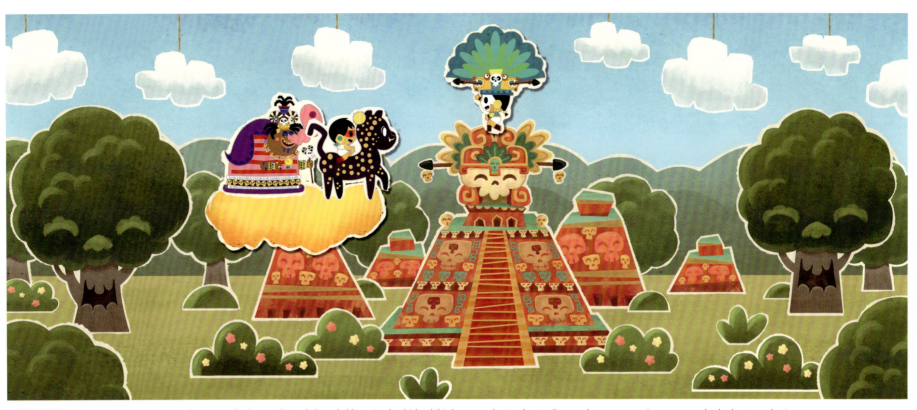

Inspired by Aztec art and the *Paper Mario* video game, this bit was lovingly boarded by Kristal Babich, Chibi characters by Sandra Equihua, and awesome environments and color by Amanda Li.

Inspirado por el arte Azteca y el videojuego Paper Mario, este trozo fue secuenciado amorosamente por Kristal Babich, los personajes de Chibi los hizo Sandra Equihua, y los impresionantes entornos y el color, Amanda Li.

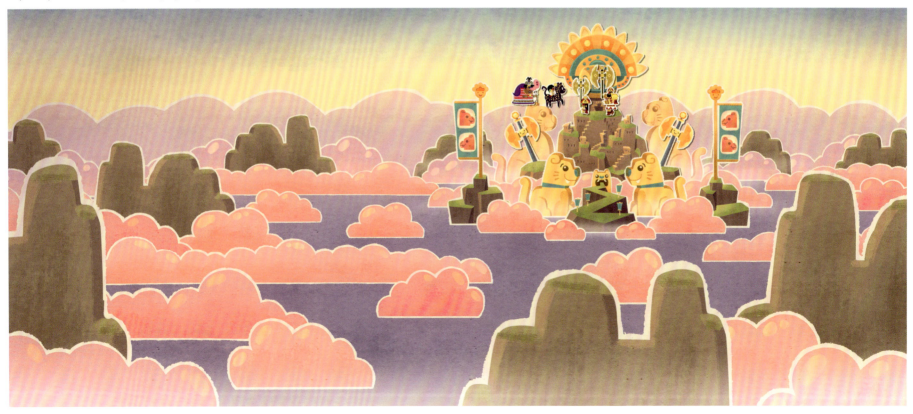

CHAPTER FIVE: 2D   205

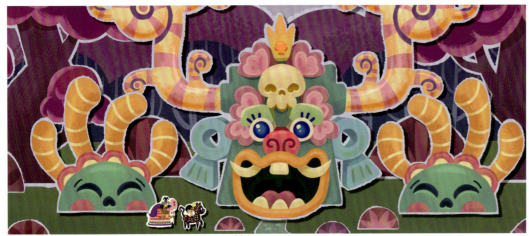
Chibi Environment Design by Amanda Li • Paint by Gerald de Jesus

Design by Dustin d'Arnault

## THE CURSED WEDDING

Lovingly painted by Paul Sullivan, *The Book of Life* art director, this moment is pretty epic. And as you will see in the final series, there are some familar characters making some historic and shared universe cameos.

Este momento es increíblemente épico. Lo pintó con mucho amor el director de arte del Libro de la Vida, Paul Sullivan. Como podrán ver en la serie final, encontraremos a varios personajes conocidos en cameos verdaderamente históricos, creando una atmósfera de universo compartido.

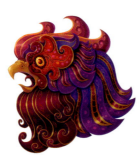 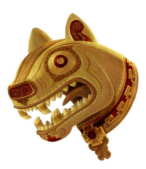  

Design/Paint by Gerald de Jesus

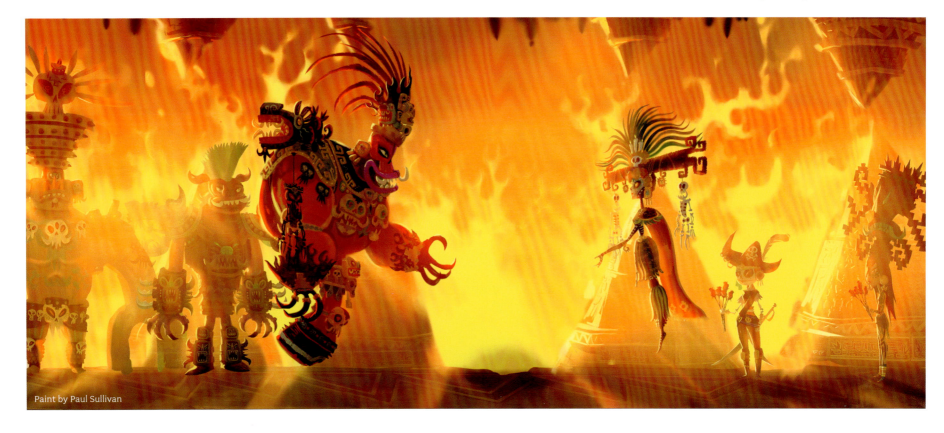
Paint by Paul Sullivan

206 THE ART OF MAYA AND THE THREE

# THE THREE KINGDOMS

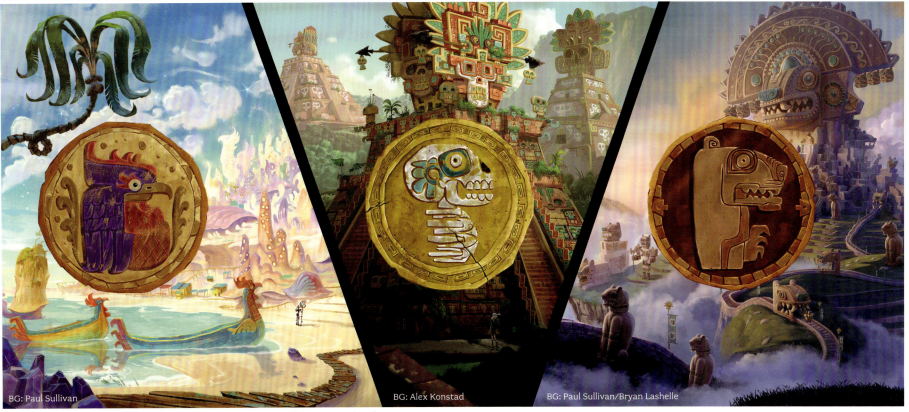

BG: Paul Sullivan    BG: Alex Konstad    BG: Paul Sullivan/Bryan Lashelle

Coin Designs by Frederick Gardner and Dustin d'Arnault, Coins painted by Paige Woodward

Design by Frederick Gardnener, Jorge R. Gutierrez, and Dustin d'Arnault • Paint by Gerald de Jesus, Paige Woodward, Steven Tobiasz, and Michael Wang

These are the three lands Maya will have to journey to, to find the three warriors from the prophecy. If you look closely, you can spot Rico, Chimi, and Picchu in their respective kingdoms.

Estos son los tres territorios que Maya habrá de recorrer en su camino, para encontrar a los tres guerreros de la profecía. Si miran fijamente, pueden ver a Rico, Chimi y Picchu en sus respectivos reinos.

CHAPTER FIVE: 2D    207

# AFTERWORD

Sandra during the making of *Maya and the Three*.

One morning, Jorge looked at me with wide eyes and proclaimed, "I HAVE AN AWESOME IDEA".

Oh man. This is how it always starts. I hadn't even finished my cereal. So I nod my head to hit the start button and he excitedly commences to paint a very vivid picture of an imaginary odyssey that creates a beautiful blend of Mesoamerican, Incan, and Caribbean cultures. Much like his other visions, it sounded insane, chaotic, and more than anything, extremely fun.

It was a fantasy world full of adventure, battles, sacrifice, love, evil, tradition, and to top it all off, a female lead!

By now, my cereal was mush. But he had me at "female lead" and I couldn't stop listening. He continued to tell me in meticulous detail about Maya, a warrior princess, and her epic journey. My giddy brain began to envision all of it. The action, the look of the world, and the characters' personalities and before I knew it, I was sucked in. Damn you, Jorge.

Today it seems like Jorge's pitch to me was just yesterday. This verbal idea slowly took shape over the course of 4 years with the joint collaboration of an amazingly talented crew. Much like the brave warriors in our story, each person bravely agreed to take part in this unpredictable voyage. They picked up their weapon of choice and wielded their talents together to help to create this unforgettable series that we are all so proud of! Day by day, the story grew bigger and more epic. One could say we were living a parallel world to Maya's fantasy journey! Or maybe I've just been hanging out with Jorge for too long. Whatever the case may be, we finished victorious!

And now, we are beyond excited to be able to present this project and all the art in this book to you. We hope the enthusiasm and passion that was infused into *Maya and the Three* will transfer to all of you like it did with us.

And I hope that you, like me when I first heard it, will lose yourself in Maya's epic adventure!

**Sandra "the muse" Equihua**

Jorge's son, Luka, on a research trip.

Era de mañana cuando Jorge me miró fijamente y anunció de manera entusiasta: "¡TENGO UNA IDEA BRILLANTE!". Ay dios mío. Así comienza siempre. Y apenas empezaba a comerme mi cereal.

Me preparé para lo que venía y me atreví a oprimir su botón de iniciar. Emocionadamente, se lanzó con descripciones verbales que pintaban dibujos vivos de una odisea imaginaria, una bellísima mezcla de cultura mesoamericana, inca y caribeña. Al igual que tantas otras de sus visiones, sonaba loca, caótica y, sobre todo, extremadamente divertida.

Era un mundo de fantasía lleno de aventura, batallas, sacrificio, amor, maldad, traición y, por encima de todo, ¡una protagonista femenina!

Mi desayuno podría esperar. Me conquistó con la "protagonista femenina" y no podía dejar de escucharlo. Continuó hablándome minuciosamente de Maya, la princesa guerrera y su épica aventura. Sin pensarla más, empecé a imaginarlo todo! La acción, la apariencia de ese mundo, la personalidad de cada personaje y, sin darme cuenta, ya me había atrapado. Maldito Jorge!

Parece que apenas fue ayer cuando Jorge me presento el pitch. Y sin embargo, todo este proceso se desarrolló a lo largo de cuatro años con la ayuda y colaboración de un gran equipo lleno de talento. Así como los valientes guerrilleros dentro de nuestra historia, cada persona contribuyó valientemente participando a través de este incierto viaje. ¡Escogieron sus armas y blandieron sus talentos para crear esta inolvidable serie de la que todos estamos tan orgullosos! Día tras día, la historia se iba haciendo más grande y más épica. ¡Estabamos tan sumergidos en el proyecto, que hasta se podría decir que estabamos viviendo en un mundo paralelo a la fantástica aventura de Maya! O tal vez llevábamos demasiado tiempo trabajando con Jorge. En cualquiera de los casos, ¡SALIMOS VICTORIOSOS!

Finalmente, estamos más que emocionados y orgullosos en poder presentarles este proyecto, y ademas, poder compartirles todo el arte y nuestra labor dentro de este libro. Esperamos que ustedes logren sumergirse y perderse dentro de esta gran aventura como lo hice yo la primera vez que la escuche. VIVA MAYA!!!

**Sandra, "la musa", Equihua.**

Sandra and Jorge on a research trip to the Tulum Ruins in Mexico.

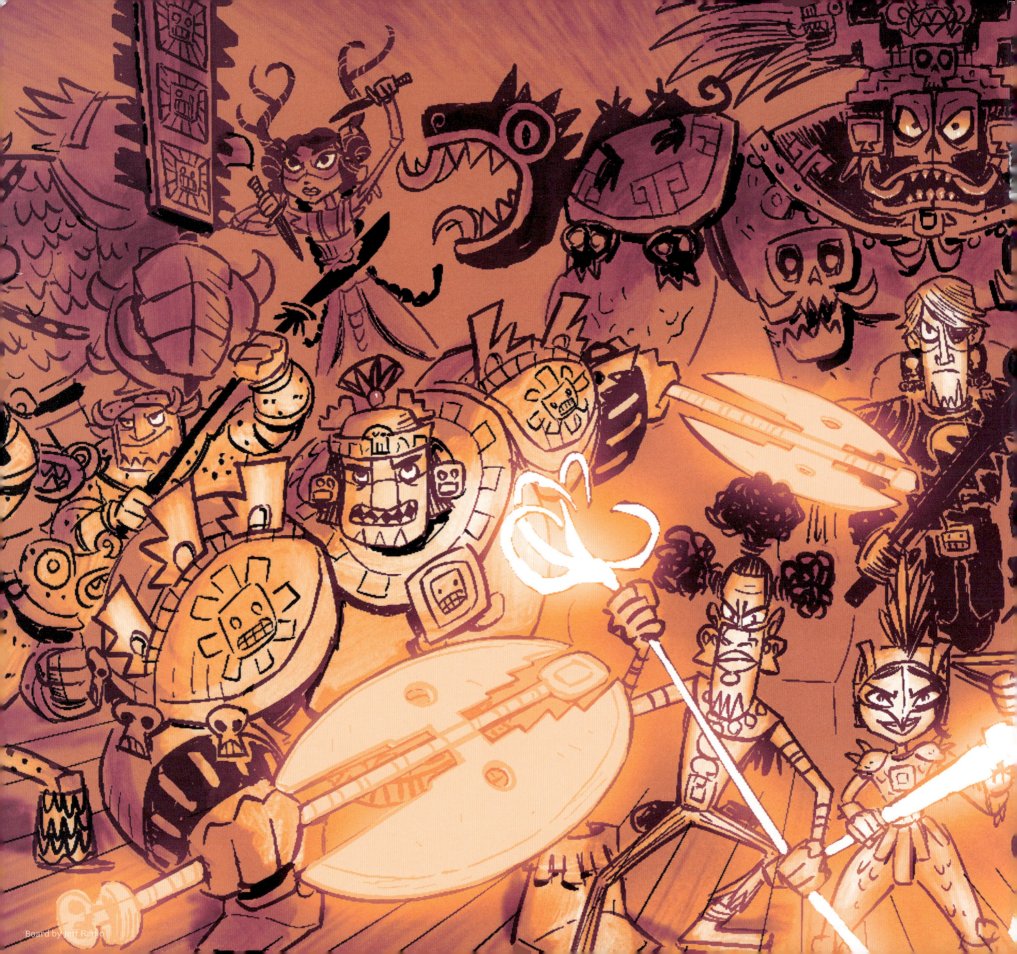